Mittelalterliche Bibelhandschriften am Niederrhein

Gerhard Karpp

Mittelalterliche Bibelhandschriften am Niederrhein

PETER LANG
EDITION

Bibliografische Information der Deutschen Nationalbibliothek
Die Deutsche Nationalbibliothek verzeichnet diese Publikation
in der Deutschen Nationalbibliografie; detaillierte bibliografische
Daten sind im Internet über http://dnb.d-nb.de abrufbar.

Gedruckt auf alterungsbeständigem,
säurefreiem Papier.

ISBN 978-3-631-65388-3 (Print)
E-ISBN 978-3-653-04624-3 (E-Book)
DOI 10.3726/978-3-653-04624-3

© Peter Lang GmbH
Internationaler Verlag der Wissenschaften
Frankfurt am Main 2014
Alle Rechte vorbehalten.
Peter Lang Edition ist ein Imprint der Peter Lang GmbH.

Peter Lang – Frankfurt am Main · Bern · Bruxelles · New York ·
Oxford · Warszawa · Wien

Diese Publikation wurde begutachtet.

www.peterlang.com

Vorwort

Es ist ungewöhnlich, dass sich ein Buch gleichzeitig an zwei sehr unterschiedliche Leserkreise wendet. Doch damit berücksichtigt der Band, dass mittelalterliche Handschriften nicht nur Forschungsgegenstand für Wissenschaftler zahlreicher Fachgebiete sind, sondern auch Beachtung bei vielen anderen Interessierten und Freunden des alten Buches finden. Diesem erfreulichen Bildungsinteresse kommen Bibliotheken gerne durch Führungen, Präsentationen, Ausstellungen und verschiedenartige Veröffentlichungen entgegen. Deshalb hat diese Publikation zwei Teile, in denen dieselben Handschriften jeweils mit Blick auf die verschiedenen Leser unterschiedlich beschrieben sind: allgemeinverständlich, z.B. mit historischen und handschriftenkundlichen Erläuterungen, im I. Teil. Die sich im II. Teil anschließenden fachlichen Beschreibungen folgen den Richtlinien der Deutschen Forschungsgemeinschaft (DFG), wie sie seit 1960 in der Regel in hiesigen Handschriftenkatalogen aller Fachgebiete angewendet werden. Reizvoll mag es für manchen Nichtfachmann sein, beide Texte zu derselben Handschrift zu lesen und einen Einblick in die Arbeitsweise zu erhalten, die zu den Ergebnissen dieser wissenschaftlichen Handschriftenbeschreibungen führt. Sie entstanden nach und nach in Düsseldorf zwischen 1984 und 1992, wurden aber seitdem dort nicht veröffentlicht. Daher habe ich die von mir verfassten und verantworteten Beschreibungen dieser Bibelhandschriften überarbeitet und aktualisiert, damit sie allen Interessierten zugänglich werden.

Das Buch möchte eine Einführung geben in die handschriftliche Überlieferung der Bibel im Mittelalter am Beispiel der Düsseldorfer Bibelhandschriften. Sie stammen alle aus dem Vorbesitz von Klöstern und Stiften am Niederrhein, die ihre Bibliotheken in Folge der Säkularisation 1803 an die Düsseldorfer Hofbibliothek abzuliefern hatten. Die Sammlung mittelalterlicher Handschriften in der Universitäts- und Landesbibliothek (ULB) Düsseldorf umfasst heute etwa 390 Bände. Damit ist sie die außerhalb von Köln (mit den bedeutenden Sammlungen im Historischen Archiv der Stadt und in der Erzbischöflichen Diözesan- und Dombibliothek) größte Handschriftensammlung in Nordrhein-Westfalen. Inhaltlich liegt ihr Schwerpunkt, dem früheren Klosterbesitz entsprechend, bei den theologischen und liturgischen Codices. Darunter befinden sich die hier dargestellten bzw. fachlich erschlossenen 18 Bibelhandschriften der Signaturengruppe A, die aber bei weitem nicht alle in niederrheinischen Konventen, denen sie später gehörten, auch geschrieben und ausgemalt worden sind.

Sie entstanden alle zwischen der Wende vom 8. zum 9. Jahrhundert, also der Zeit Karls des Großen, und der Mitte des 15. Jahrhunderts, der Zeit Gutenbergs. Spätantike und vorkarolingische Codices fehlen; daher wird den Beschreibungen

im Teil I, der chronologisch vorgeht, ein kurzer erläuternder Text vorangestellt, wie auch ein wertendes Nachwort die Darstellung abschließt.

Den I. Teil eröffnet eine tabellenartige Übersicht über alle Bibelhandschriften (Kap. 1), die kurz informiert und die jeweiligen Seitenzahlen ihrer allgemeinverständlichen (Kap. 2) und dazu ihrer wissenschaftlichen Beschreibung nennt. Es folgt ein Blick auf die vorbesitzenden Klöster und Stifte (Kap. 3), kurze Ausführungen zur bibliothekarischen Arbeit mit den mittelalterlichen Handschriften (Kap. 4) und abschließend eine Zeittafel (Kap. 5) vor allem zur Entstehung und Geschichte der Handschriftensammlung in dieser Bibliothek. Der II. Teil enthält die fachlichen Beschreibungen der Handschriften in der Reihenfolge ihrer Signaturen. Beiden Teilen dienen die sich anschließenden Verzeichnisse und Register; mancher Leser wird den Einstieg für seine Fragen auf diesem Wege suchen.

Wer eine dieser Handschriften zitiert oder bearbeitet, hat folgenden Satz zu verwenden: *Die Handschrift ist Leihgabe der Stadt Düsseldorf an die Universitäts- und Landesbibliothek Düsseldorf.* Wer sich für Bildmaterial zu den Codices interessiert, der greife zu dem Bildband: *G. Karpp und H. Finger, Kostbarkeiten..., 1989* (siehe Literaturverzeichnis), der fast die Hälfte der Bibelmanuskripte berücksichtigt, oder zu der in den wissenschaftlichen Beschreibungen im Teil II genannten Literatur mit Abbildungen. Vor allem aber hilft heute das Bemühen der Bibliothek, ihre (mittelalterlichen) Handschriften als Digitalisat im Netz jedermann zur Verfügung zu stellen (http://digital.ub.uni-duesseldorf.de/nav/classification/507874 [03.01.2014]).

Zu danken habe ich alten und neuen Freunden und Kollegen für sachdienliche, aufmunternde Gespräche mit gutem Rat und konkreter Hilfe, vor allem und über lange Jahre hinweg Tilo Brandis / Berlin, auch Joachim Vennebusch / Köln und Wolf-Rüdiger Schleidgen / Düsseldorf, dazu aus jüngerer Zeit besonders Hanns Michael Crass / Köln, der die Zeittafel überarbeitet und bis in die Gegenwart erweitert hat, Erika und Wolfgang Hering / Bochum als Lektoren sowie Johannes Kolfhaus / Hamburg und Matthias Greeff / Leipzig, die bei der technischen Fertigstellung und Formatierung zur Druckvorlage wertvollste Hilfe geleistet haben. Dem Verlag danke ich für die gewissenhafte Fertigung und die Aufnahme des Buches in sein Verlagsprogramm.

Gewidmet ist diese Arbeit meiner Cousine Dr. Sigrid Arnold in Köln, die dankenswerterweise die Drucklegung ermöglichte, sowie meinen Enkeln Johanna, Viktor und Felix.

Leipzig, im Juni 2014 Gerhard Karpp

Inhalt

Vorwort 5

I. Zur handschriftlichen Bibelüberlieferung im Mittelalter 9

Allgemeinverständliche Einführung am Beispiel der Düsseldorfer Bibelhandschriften

1. Übersicht:

Die mittelalterlichen Bibelhandschriften in der Universitäts- und Landesbibliothek Düsseldorf (8. / 9. – 15. Jahrhundert) 11

2. Die handschriftliche Überlieferung:

Bibeltext und Beigaben, Entstehung und Geschichte, Buchschmuck und Besonderheiten der Überlieferung und der Textgestaltung 17

3. Niederrheinische Klöster und Stifte als Vorbesitzer der Düsseldorfer Bibelhandschriften 68

4. Ordnen und erschließen, pflegen und restaurieren, benutzen und beraten, präsentieren und ausstellen:

Bibliothekarische Arbeiten mit den mittelalterlichen Handschriften 73

5. Zeittafel zur Geschichte der Handschriftensammlung in der Düsseldorfer Bibliothek 81

II. Beschreibungen der Bibelhandschriften Ms. A 1 – Ms. A 19 97

Verzeichnisse und Register 173

Abkürzungen 175

Literatur 180

Bibelprologe, Verse 190

Initien 193

Personen, Orte, Sachen 196

I. Zur handschriftlichen Bibelüberlieferung
im Mittelalter

1. Übersicht

Die mittelalterlichen Bibelhandschriften in der Universitäts- und Landesbibliothek Düsseldorf (8. / 9. – 15. Jahrh.)

Die Düsseldorfer Bibliothek besitzt seit dem Anfang des 19. Jahrhunderts annähernd 390 mittelalterliche Handschriften. Diese ansehnliche Sammlung stammt aus etwa zwei Dutzend niederrheinischen und bergischen Kloster- und Stiftsbibliotheken, die auf Grund der Säkularisation 1803 in den folgenden Jahren an die Düsseldorfer Hofbibliothek abzuliefern waren.

Der Leiter der Königlichen Landesbibliothek seit 1818, Theodor Joseph Lacomblet (1789–1866), löste die Manuskripte aus den übereigneten Bibliotheksbeständen der Klöster und Stifte heraus, stellte sie zusammen und ordnete sie nach Fachgruppen; also nicht nach ihrer Herkunft oder etwa chronologisch. Er vergab an jeden Codex eine Signatur, ließ einige Bände reparieren und fertigte schließlich kurze Beschreibungen an, die er in einem handschriftlichen *Katalog der Handschriftensammlung* (1846–1850) zusammentrug. Dieses älteste – und bis in die Gegenwart noch benutzte – Verzeichnis spiegelt die Unterteilung in sieben Fachgruppen wider, deren erste 17 Handschriftenbände und ein handschriftliches Fragment umfasst.[1] Die betreffende Signaturengruppe heißt: *A. Teile der Bibel alten und neuen Testaments.* Daran schließt sich die Gruppe *B. Theologische Schriften…* an, fortgesetzt bis *G. Geschichte.* (Jetzt erweitert, s. Exkurs zu Ms. A 12, S. 50 f.) Lacomblet wendete damit ganz selbstverständlich eine systematische Aufteilung an, die seit weit über tausend Jahren in Bibliotheken und ihren Verzeichnissen und Katalogen üblich war: Am Anfang standen die Bände mit der Heiligen Schrift (dazu oft Kommentare und vielerlei Hilfswerke) und nachfolgend – ihrer Vorrangstellung entsprechend – die Theologie und ihre Schriftsteller, danach alle anderen Fachgebiete.

Die 18 Bibelhandschriften der Signaturengruppe A, nämlich Ms. A 1 – Ms. A 19 (Ms. A 18 gibt es darin nicht mehr), werden hier im I. Teil in chronologischer Folge kurz und verständlich für allgemein interessierte Leser beschrieben. Die

1 Nach einem ersten Überblick über die Sammlung, ihre Zusammensetzung und Geschichte, veröffentlicht anlässlich des Bezuges des Neubaus der Düsseldorfer Bibliothek und der Eröffnung der neu eingerichteten Handschriften- und Inkunabelabteilung 1979 (Karpp, Handschriften u. Inkunabeln, siehe Lit.verz.), ist inzwischen in den Einleitungen der gerade erscheinenden Handschriftenkataloge (Anm. 2) und in anderen Veröffentlichungen Vieles zu diesen Sammlungen bekannt gemacht worden. – Siehe auch die unten folgende Zeittafel (Kap. 5).

im II. Teil nachfolgenden ausführlichen Beschreibungen nach den Richtlinien
der DFG (5. Aufl. 1992) dienen den wissenschaftlichen Benutzern und werden
üblicherweise in Signaturenfolge geboten. Als Gesamtübersicht und Synopse
beider Teile soll die sich hier anschließende Tabelle dienen.

Ms.	Entstehung Zeit u. Ort	Vorbesitz Kloster/Stift	Inhalt u. Bibeltyp	Seite I u. II
A 19 Fgm.	um 800; Südengland od. Kontinent: Werden (?)	Werden/Ruhr, Benediktinerabtei	AT, Beginn der Geschichtsbücher (*Heptateuchhs.*): 1.Mose–Richterbuch (*Teilbibel* / Texths.)	23 u. 164
A 14	9.Jh., Anfang; Nordwestdeutschland (und Laon?)	Essen, Damenstift	NT, 2.Teil: Paulusbriefe, Katholische Briefe (*Teilbibel* / Texths.)	26 u. 149
A 6	9.Jh., Anfang; Nordfrankreich, St. Amand / Umgebung	Münster, St. Pauli; Essen, Damenstift	AT, 3.Teil: Gr. u. Kl. Propheten (*Teilbibel* / Texths.)	28 u. 121
A 1	11.Jh., Mitte / 3.Viertel; Köln, Groß St. Martin, OSB	Düsseldorf, Stift St. Marien	AT, Geschichtsbücher: 1.Sam.– 2.Chronik (*Teilbibel* / illuminierte Texths., mit Glossen)	30 u. 99
A 2	12.Jh., 3.Viertel; Köln, Groß St. Martin, OSB	Düsseldorf, Stift St. Marien	AT / NT / AT (40 Einzelschr.): 1.Esr.–2.Makk., dazw. Apg., Jak.–Apok. (*Sammlung von kl. Bibelteilen u. Einzelschriften* / illuminierte Hs.)	32 u. 103
A 4	12.Jh., 4.Viertel; Altenberg, Zisterzienserabtei (?!)	Altenberg, Zisterzienserabtei	AT, Geschichts- u. Lehrbücher (1.Teil): 1.Mose–2. Königsbuch (*Teilbibel* / reich illuminierte Hs., wie Ms. A 3, doch ohne Silhouetten-Initialen)	34 u. 114

Ms.	Entstehung Zeit u. Ort	Vorbesitz Kloster/Stift	Inhalt u. Bibeltyp	Seite I u. II
A 3	12.Jh., Ende; Altenberg, Zisterzienserabtei (?!)	Altenberg, Zisterzienserabtei	AT, Geschichts- u. Lehrbücher (2.Teil): 1.–2.Chr., Sprüche–Sirach, Ijob/Hiob, Tob.–Est. (*Teilbibel* / reich illum. Hs., gr. Spaltleisten-Initalen usw. wie Ms. A 4; zusätzl. gr. monochrome Silhouetten-Initialen)	34 u. 110
A 10	gegen 1200; Altenberg, Zisterzienserabtei	Altenberg, Zisterzienserabtei	NT: *Evangeliar* (Mt.–Joh.); angehängt einige Sermones (illuminierte Hs.)	37 u. 134
A 13	13.Jh., 1.Drittel; Nordfrankreich, Paris (?)	Ende 15. Jh. im Kollegiatstift zu Nideggen, dann Stift Jülich	NT: Joh.evang. mit Kommentar (Glossa ordinaria); *kommentierte Einzelschrift,* Typ der französ. *Glossenbibel*	39 u. 145
A 9	um1240/50; Nordfrankreich, Paris? (Atelier-Handschr.?)	16.Jh. im Stift St. Marien, Düsseldorf (Dietrich Hammer), dann Stiftsbibl.	AT: Jesajabuch mit Glossa ordinaria und Marginalglossen; *kommentierte Einzelschrift,* Typ der französ. *Glossenbibel*	41 u. 131
A 11	13.Jh., Mitte; Frankreich	Vorbesitz 15.Jh., 2. Hälfte: Brüder Joh. und Bruno Rodeneven, Niederrhein; dann Marienfrede, Kreuzherrenkonvent	NT: Matth.evang. mit Glossa ordinaria; *kommentierte Einzelschrift,* Typ der französ. *Glossenbibel*	44 u. 138

Ms.	Entstehung Zeit u. Ort	Vorbesitz Kloster/Stift	Inhalt u. Bibeltyp	Seite I u. II
A 12	13.Jh., Mitte; Norditalien od. Südfrankreich (?)	Anfg. 15.Jh. Konrad Nusse, Pfr. an St. Dionysius, Essen-Borbeck; Werden/Ruhr, Benediktinerabtei	NT: Lk.- und Joh.evang. mit Glossa ordinaria (evtl. 2. Teil eines Vierevangelienbuches?); *kommentierte Einzelschriften*, Typ der französ. *Glossenbibel*	45 u. 140
	Exkurs:			
(P 1)	13.Jh., 2. Hälfte; Frankreich (?)	(Evang. Gemeinde Düsseldorf)	AT/NT: *Vollbibel* (sog. Perlschriftbibel; Jungfernpergament)	50
A 16	13.Jh., 2.Hälfte; Nordfrankr.? (Paris?)	Helmstedt OSB, Werden OSB	Petrus Riga, Aurora (*Versbibel*)	52 u. 157
A 5	um 1310; Köln (Buchatelier)	Groß St. Martin; Franziskaner Seligenthal; Düsseldorf Stift St. Marien	AT: 1.Mose–Jes. (nur Prolog); 1.Teil einer *Vollbibel* (2. Teil erhalten: Pfarrarchiv St. Lambertus, Düsseldorf); Schöpfungsinitiale	53 u. 118
A 15	14.Jh., Mitte; Westdeutschland (?)	Essen, Damenstift (bzw. Kanonikerstift)	Bibelkonkordanz zu den 4 Evangelien (Predigthilfswerk)	56 u. 154
A 8	14.Jh., 2.Hälfte; Südfrankreich od. Norditalien (?)	um 1400 im Stift St. Severin, Köln (Joh. von Deutzerfeld); Theoderich Hammer (+1531) / Stift Düsseldorf	AT: Tob. u. Ijob–Sir. (ohne Ps.); NT: viele der Paulin. u. Kathol. Briefe (26[+2] Einzelschriften in 3 *Bibelteilen*)	58 u. 128

Ms.	Entstehung Zeit u. Ort	Vorbesitz Kloster/Stift	Inhalt u. Bibeltyp	Seite I u. II
A 7	15.Jh., Mitte (2.Viertel?); Niederlande / Niederrhein	Kreuzherren-konvent Düsseldorf	AT: einzelne Schriften (*Bibelteile*)	60 u. 125
A 17	um 1450; Münster, Fraterhaus „Zum Springborn" (?)	Coesfeld, Augustinerinnenkloster Marienbrink; Vizekanzler Zurmühlen, Münster / Westf.(+1809); 1822 Versteigerung	AT (1.Teil): 1. Mose–2. Esra (*Teilbibel*)	62 u. 162

Über diese Sammlung hinaus gibt es verstreut wenigstens zwei weitere Bibelhandschriften des Mittelalters in Düsseldorf: Das ist der Fortsetzungsband zu Ms. A 5, gleichfalls um das Jahr 1310 in Köln entstanden und später im Besitz des Düsseldorfer Stifts, der bei der Säkularisation in der dortigen Pfarrbibliothek St. Lambertus verblieb. Außerdem ist das ottonische Evangeliar aus dem ehemaligen Kanonissenstift (Düsseldorf-)Gerresheim zu nennen; es ist zwischen 1020 und 1040 in Köln entstanden und mit bedeutender Buchmalerei versehen, kann aber hier im weiteren Zusammenhang unbeachtet bleiben.

Die Handschriftensammlung in der ULB Düsseldorf, die 1977 als Dauerleihgabe der Stadt Düsseldorf an die Universitätsbibliothek kam, ist jetzt als ganze verzeichnet (s. Lit.verz.) im *Handbuch der Handschriftenbestände in der Bundesrepublik Deutschland*, S. 139–141 (Art.: Düsseldorf, UB); in anderer Weise bei *S. Krämer, Handschriftenerbe des deutschen Mittelalters*. München 1989. Teil 3, S. 157–164. Seit dem Jahre 2005 erscheinen die wissenschaftlichen Beschreibungen der mittelalterlichen Handschriften in den Bänden der *Kataloge der Handschriftenabteilung* der ULB Düsseldorf.[2]

2 Die mittelalterlichen Handschriften der Signaturengruppe B in der Universitäts- und Landesbibliothek Düsseldorf. Teil 1: Ms. B 1 bis B 100. Beschrieben von E. Overgaauw, J. Ott und G. Karpp. Wiesbaden 2005. Weitere Bände erschienen 2011 und 2012.

Als *Vollbibel* wird der in einem oder mehreren Bänden dargebotene Text der vollständigen (lateinischen) Bibel verstanden, bestehend aus dem Alten und Neuen Testament. Eine *Teilbibel* umfasst nur einen oder mehrere Teile des Alten und/oder Neuen Testaments, meist als eine oder mehrere Schriftgruppen, z.B. 1.–5. Buch Mose, Große und/oder Kleine Propheten; (vier) Evangelien, (14) Paulusbriefe (das sog. Corpus Paulinum). Mit einer oder mehreren *Einzelschriften* sind einzelne „Bücher" der Bibel gemeint, z.B. die Psalmen (Psalter), das Buch Jesaja oder das Matthäusevangelium.

2. Die handschriftliche Überlieferung

Bibeltext und Beigaben, Entstehung und Geschichte, Buchschmuck und Besonderheiten der Überlieferung und der Textgestaltung

Nach den Passions- und Osterereignissen um das Jahr 30 bildeten sich die ersten urchristlichen Hausgemeinden in Jerusalem und Umgebung, dann im palästinensisch-syrischen Raum. Sie waren – wie Jesus selbst – aus der jüdischen Synagoge herausgewachsen und besaßen von Anfang an das *Alte Testament* als Heiliges Buch (so z.B. Mt. 5,17: *das Gesetz* [Tora] *und die Propheten*; siehe auch Luk. 4,16–20). Dieses wurde dann auch von den ursprünglich heidnischen Gemeinden in Kleinasien, Mazedonien, Griechenland und in allen anderen Regionen übernommen, die der Apostel Paulus wie seine Mitarbeiter und Schüler auf ihren Missionsreisen seit der Mitte des 1. Jahrhunderts als Christen gewonnen hatten. Allerdings lasen sie das Alte Testament nicht in der hebräischen Ursprache, sondern in der griechischen Übersetzung der im 3. und 2. vorchristlichen Jahrhundert in Ägypten entstandenen sog. *Septuaginta*, die das frühe Christentum bevorzugte.

Die ältesten *neutestamentlichen Schriften* sind die *Briefe des Paulus* an seine heidenchristlichen Gemeinden. Der 1. Brief an die Thessalonicher (heute Thessaloniki) gilt als ältester erhaltener echter Paulusbrief. Ihn schrieb der Apostel auf seiner 2. Missionsreise von Korinth aus im Jahre 50 oder 51 an diese Gemeinde – also schon etwa zwanzig Jahre nach Jesu Kreuzigung und den Osterereignissen.

Etwa seit dem Jahre 70 entstanden bis zur Jahrhundertwende die vier *Evangelien*, deren drei erste (nach Matthäus, Markus und Lukas) enger zusammengehören und daher als Synoptische (*zusammenschauende*) Evangelien bezeichnet werden, während das Johannesevangelium als jüngstes in mehrfacher Hinsicht eher für sich steht.

Alle neutestamentlichen Schriften sind in der griechischen Sprache dieser Zeit verfasst; ihre Anordnung im Neuen Testament erfolgte nach ihrem kirchlich-theologischen Rang, nicht – wie man meinen könnte – chronologisch. Von einer ziemlich fest umrissenen Sammlung der neutestamentlichen Schriften als den zuverlässigsten Zeugnissen der apostolischen Verkündigung kann man schon Mitte / Ende des 2. Jahrhunderts sprechen. Die Herausbildung des endgültigen Umfangs mit 27 Schriften (dem sog. *Kanon,* d.h. Richtschnur, Maßstab) – nachdem zunächst im Westen des Reiches der Hebräerbrief und im Osten die Offen-

barung des Johannes (*Apokalypse*) nicht allgemein anerkannt worden waren – kam erst in der 2. Hälfte des 4. Jahrhunderts zum Abschluss und setzte sich in der Kirche endgültig durch. Damit umfasste die Bibel, die sich im Osten wie in der inzwischen lateinisch-sprachigen Westkirche nun ungehindert verbreiten konnte, zwei große, aber sehr unterschiedliche Textsammlungen, das Alte und das Neue Testament. Sie haben eine gemeinsame Geschichte, die sich nicht zuletzt in Tausenden bis heute erhaltener Bibelhandschriften niedergeschlagen hat.

Zu Beginn des 4. Jahrhunderts hatte der römische Kaiser Galerius nach einer letzten, grausamen Christenverfolgung seines Vorgängers Diokletian, die er selbst zunächst auch noch betrieb, kurz vor seinem Tod im Jahre 311 ein Toleranzedikt erlassen; nun galt das Christentum als *religio licita* (erlaubte Religion). Der ihm nachfolgende Kaiser Konstantin (d. Gr., gest. 337) gewährte dem Christentum tatsächliche Gleichberechtigung mit anderen Religionen (313, Mailänder Edikt) – und nahm selbst den christlichen Glauben an –, so dass sich das Christentum allmählich zur Reichskirche entwickelte. Bald nach der Mitte des 4. Jahrhunderts entstanden einige Vollbibeln in griechischer Sprache. Auf ihnen beruht – kurz gesagt – bis heute weitgehend die wissenschaftliche Textfassung der Bibel: nämlich auf dem *Codex Sinaiticus* und dem *Codex Vaticanus* (gewiss sind andere verloren gegangen), dazu auf einigen weiteren aus dem 5. Jahrhundert, vornean der *Codex Alexandrinus*.

Zugleich setzte sich im 4. Jahrhundert eine wichtige Veränderung der äußeren Gestalt des Buches allgemein durch: die Ablösung der bis dahin üblichen *Papyrus-Rolle* durch den *Pergament-Band*, dieser später als *Codex* / Kodex bezeichnet (von *caudex* Holzklotz; bezieht sich auf die antiken Wachstafeln und die späteren Holzdeckel.) Damit trat ein bedeutungsvoller Wechsel sowohl der Buchform als auch des Beschreibstoffes ein. Allerdings hatten die Christen für die Abschriften ihrer biblischen Bücher und anderer Texte schon längere Zeit vorher vielfach die Codex-Form und als Beschreibstoff das Pergament verwendet. Es war wesentlich haltbarer, beidseitig beschreibbar, leicht zu handhaben und zu transportieren, überall herzustellen und zu beschaffen – im Gegensatz zu dem brüchigen Papyrus, der in der Regel als Importware aus dem fernen Nildelta herbeigeholt werden musste und knapper und teurer geworden war.

Mancher kann sich fragen, warum und wie *antikes Kulturgut* und speziell *heidnische Literatur* seit dem vierten und in den folgenden Jahrhunderten vom Christentum aufgenommen, erhalten und überliefert wurde. An die Stelle der ursprünglich vorherrschenden Abneigung der Alten Kirche gegenüber der profanen Kultur des antiken Heidentums waren nach und nach Aneignung und Übermittlung im Dienste der kirchlichen Ziele getreten. Die abendländischen Klöster – unter ihnen besonders die der Benediktiner – überlieferten nicht nur

die unentbehrlichen Hilfsmittel zur Aneignung der lateinischen Sprache und der Schulbildung im Sinne der *Artes liberales* (die sog. sieben freien Künste), sondern sie wurden weitgehend Zentren der Sammlung, Pflege, Kompilation und Vermittlung der antiken Literatur und Kulturgüter überhaupt. Ihnen verdankt man heute zum größten Teil die Kenntnis der lateinischen antiken Schriftsteller. Besonders im Hoch- und Spätmittelalter haben diese Texte größten Einfluss ausgeübt und sind entsprechend häufig abgeschrieben und in Handschriften aus dieser Zeit überliefert worden.

Die ältesten unter den 18 lateinischen *Bibelhandschriften in der ULB Düsseldorf* stammen allerdings erst aus der nachantiken Epoche, der Zeit Karls des Großen und der sie prägenden karolingischen Bildungsreform. Sie sind zeitlich erst um das Jahr 800 und bald danach anzusetzen: Ms. A 19, Ms. A 14, Ms. A 6 (siehe S. 23 – 29). Auf die Nennung einiger Bibelfragmente aus dieser Zeit in der ULB kann verzichtet werden, weil sie alle nicht älter sind als die hier beschriebenen karolingischen Bibelhandschriften und das älteste dieser Fragmente, Ms. fragm. K 16: Z 1/1, ohnehin zu Ms. A 19 gehört.

Gelegentlich findet man in den drei genannten Codices „veraltete", schwer lesbare und z.T. bizarre Schriftarten aus der Übergangszeit des 7. und 8. Jahrhunderts, dem Frühmittelalter. Damit gemeint sind vor- und frühkarolingische Minuskelschriften, die bereits mit Ober- und Unterlängen im Vierlinienschema – wie heute üblich – geschrieben sind. Sie hatten sich in verschiedenen klösterlichen Skriptorien – und nicht nur des Frankenreiches – gebildet. Aber sie erlangten lediglich lokale oder allenfalls regionale Bedeutung: so hier aus Laon (sog. *az-Typ*), aus St. Amand und aus Südengland (sog. *angelsächsische Spitzminuskel*); Beispiele aus Corbie (sog. *ab-Minuskel*), Luxeuil und anderen Skriptorien sind in weiteren Düsseldorfer Handschriften enthalten. Ihre Verdrängung lässt einen wichtigen schriftgeschichtlichen Einschnitt erkennen, der mit der Durchsetzung der gut und zuverlässig lesbaren karolingischen Minuskel etwa zu Anfang des 9. Jahrhunderts erreicht ist. Sie vereinheitlicht und normiert das westeuropäische Schriftwesen und beherrscht es bis weit ins 12. Jahrhundert hinein, bis zum Aufkommen gotischer Schriftformen.

Der Antike wie dem ganzen Mittelalter war das hohe *Ansehen der Bibel* sowie ihr göttlicher Ursprung und Inhalt selbstverständlich. Ihr unmittelbarer Gebrauch blieb allerdings der Liturgie, Mönchen, Klerikern und der Gelehrtenwelt vorbehalten. Für ihr Verständnis und ihre Auslegung in Predigt und Andacht wie zur persönlichen Erbauung, bei der theologischen Arbeit mit Kommentarwerken und in eingehenden Diskussionen half die Anwendung mehrerer Sinnstufen oder -ebenen: nämlich neben dem wörtlichen Sinn der Texte auch einen „übertragenen", geistlichen Sinn anzunehmen. Das führte schon in der Alten Kirche zu al-

legorischer Exegese und bewirkte gerade in den scholastischen Bibelauslegungen des Hochmittelalters die Anwendung eines drei- oder vierfachen Schriftsinnes, um den reichen Inhalt des ehrwürdigen Textes auszuschöpfen.

Gerne sähe man auch die *Vorlagen*, von denen die Kopisten der vorliegenden Handschriften ihre biblischen Texte abschrieben. Aber darüber weiß man in der Regel nur selten Genaues, und nur gelegentlich sind Rückschlüsse möglich. In dieser Sammlung sagt dazu allenfalls Ms. A 14 (S. 26) etwas, ein Codex mit Paulusbriefen. Seine Vorlage stammte aus dem 8. Jahrhundert und aus Norditalien, und sie hat wegen ihrer guten Textqualität im Frankenreich als Mustertext und vielfache Vorlage gedient; die oben genannte Handschrift steht, wie sich zeigen lässt, in diesem Überlieferungsstrom. Außerdem ist auf die vier Handschriften mit der Texteinrichtung nach Art der französischen Glossenbibeln zu verweisen (ab Ms. A 13; S. 39 – 50), deren Layout vom Kopisten Seite-für-Seite und möglichst exakt übernommen werden musste. Aber auch dieser Tatbestand vermittelt keinen Blick auf eine direkte Vorlage, ebenso wenig wie der zweitjüngste Codex (Ms. A 7; S. 60), der immerhin eine Vermutung nahelegt.

Leichter ist meist die Frage zu beantworten, zu welchem Zweck eine mittelalterliche Bibelhandschrift hergestellt wurde, welche *Aufgabe und Funktion* sie zu übernehmen hatte und vor allem, wo sie gebraucht werden sollte. Dazu wird in den nachfolgenden Kurzbeschreibungen ausgeführt, was die einzelnen Codices selbst zu dieser Frage erkennen lassen. Denn tatsächlich geben sie darüber einige Auskunft durch (1.) Umfang, Auswahl und Inhalt der biblischen Texte, durch (2.) vielfältige Beigaben und Kommentierungen sowie durch (3.) Ausstattung und Buchschmuck verschiedenster Art, Größe und Qualität. Gelegentlich ist auch das Buchformat prägend für den Typ oder die Gattung einer Bibelhandschrift.

Demnach finden sich in der *Düsseldorfer Sammlung* vor allem: Teilbibeln und Einzelschriften der Bibel (einzelne oder mehrere „Bücher"), Codices mit Glossierung und Kommentar zu biblischen Einzelschriften, Altar- und Studienbibeln, aber auch einige illuminierte und reich ausgestattete Handschriften, großformatige (unhandliche) romanische und gotische Pultbibeln. Diese belegen, dass auch in der Düsseldorfer Sammlung einige Bibelhandschriften zu den besonderen Kostbarkeiten der Bibliothek gehören. Daneben findet sich unter den mehr auf den praktischen, vielleicht alltäglichen Gebrauch ausgerichteten Codices auch eine kleinformatige Taschenbibel in winziger Perlschrift (siehe Exkurs S. 50).

Dagegen sind Bibeln anderer Gattungen nicht vorhanden: z.B. Prunkbibeln (als repräsentatives Geschenk hoher weltlicher oder geistlicher Würdenträger), Schwurbibeln (auf die man einen Eid leistete), Bibeln mit kostbaren Bilderzyk-

len (z.B. zu Leben und Passion Jesu), Historienbibeln (die zugleich ein Weltbild vermitteln, das in Verbindung steht mit der Vorstellung der vier Weltreiche) und sog. Armenbibeln (*Biblia pauperum* genannt), die sich seit dem 13. Jh. an einfache Leser wandten, vor allem die *pauperes praedicatores*, indem sie aus beiden Testamenten stammende Ereignisse, Geschichten und Personen gegenüber stellten, typologisch mit einander verbanden und heilsgeschichtlich interpretierten. Solche Bibeln sind in dieser verhältnismäßig kleinen Sammlung mittelalterlicher Bibelhandschriften in Düsseldorf also nicht vertreten. – Andererseits nähert sich aber nur selten eine der handschriftlichen Bibeln dem Typ der unbebilderten Text- oder Gebrauchshandschrift; dies am ehesten im 9. und im 15. Jahrhundert, vgl. die Handschrift Ms. A 19 und die beiden folgenden (S. 23 – 29) sowie Ms. A 17 (S. 62), das sogar nur auf Papier geschrieben ist!

Ganz allgemein nicht zu vergessen sind einige biblische Einzelschriften, die sich noch in anderen Signaturgruppen der Handschriftensammlung befinden (z.B. in Ms. B 3), hier aber nicht weiter zu berücksichtigen sind.

Anders als in der Neuzeit und vor allem seit der Reformation gebräuchlich, waren es in der Regel nicht Vollbibeln, die man abschrieb (vgl. S. 50 f., Exkurs). Kopiert wurden eher einzelne biblische Schriften, vor allem der Psalter wegen seines täglichen liturgischen Gebrauchs; aber z.B. auch das 1. Mosebuch, Jesaja, im 11. und 12. Jahrhundert das Hohelied; das Matthäusevangelium u.a. – oder deren Gruppen (fünf Bücher Mose, Propheten; Evangelien, Paulusbriefe). Dies bestätigt sich auch in der hier beschriebenen Sammlung mittelalterlicher Manuskripte.

Für Bibelhandschriften verwendete man in aller Regel ausgesuchte *Materialien,* z.B. fein geschliffene, dünne Pergamentblätter ohne Löcher und Risse, und man blieb auch im Spätmittelalter bei dem kostbareren und beständigeren Beschreibstoff Pergament. Entgegen der sonstigen Entwicklung findet, wie gesagt, die Verwendung von Papier für Bibelhandschriften sehr viel seltener und mit zeitlicher Verzögerung statt.

In klösterlichen oder – seit dem Hochmittelalter – weltlichen (universitären, professionellen, bürgerlichen) *Skriptorien* entschied dessen *Leiter* über Format, Seitenlayout und Buchschmuck und teilte den *Kopisten* ihre Arbeit zu. Man faltete die vorbereiteten Pergamentstücke mittig, sah z.B. 4 für eine Lage aus 4 in einander gelegten Doppelblättern vor (einem sog. *Quaternio* = 8 Bll. = 16 S.), begrenzte mit Falzbein oder Griffel (blind), Tinte oder (Blei-)Stift und mit Hilfe eines Lineals den Schriftspiegel und zog oft auch Schreiblinien. Gerade für Bibel- und liturgische Handschriften benötigte man gut geschulte, erfahrene, sorgfältig arbeitende *Schreiber*. Sie hatten klar, vielleicht groß, aber vor allem gut

und sicher lesbar, also mit nur wenigen Abkürzungen (sog. *Abbreviaturen* und *Ligaturen*) und nicht selten auf kalligraphischem Niveau ihre Textvorlagen zu kopieren. Dabei entstanden trotzdem – und das sowohl beim Diktat als auch bei der üblicheren direkten Abschrift einer Vorlage – immer wieder Kopistenfehler. Sie kamen einerseits durch Nachlässigkeit, Ablenkung oder Müdigkeit, also unbewusst zustande; andererseits sind seit alters auch bewusste Textänderungen zu beobachten, die als inhaltliche Berichtigung oder Verbesserung gemeint waren.

Den fertiggestellten Text überprüfte ein *Korrektor*, eine seit der Antike bekannte Aufgabe; auch in diesen Bibelhandschriften hat er mehrfach seine Verbesserungen (oder was er dafür hielt) eingetragen. Der Schreiber ließ Platz für Anfangsbuchstaben und kleinere Initialen, die ein *Rubrikator* mit roter Tinte ausführen sollte (soweit der Kopist nicht auch diese Funktion innehatte), und markierte sie mit kleinen Merkbuchstaben, sog. Repräsentanten. An diesen frei gelassenen, ausgesparten Stellen setzte nicht selten ein anderer Schreiber, der sich auch auf Buchmalerei verstand, anschließend größere, schmuckvolle Initialen ein. Er verwendete zusätzlich Farben und Gold, so dass kunstvolle Flechtbandornamentik, Ranken-, Silhouetten- und Fleuronnée-Initialen u.ä. entstanden. Und vielleicht schuf ein *Miniator* – ein Bruder des eigenen Konvents oder Ordens oder sogar ein reisender Künstler – abschließend und krönend einige besonders kostbare Initialen, etwa Ausläufer auf dem Blattrand und ansprechende Bordüren, dazu ganzseitige Miniaturen, die z.B. die Kreuzigung oder die einzelnen Evangelisten mit ihren Symbolen und als Schreiber ihres Evangeliums darstellten. Dies geschah nicht selten auf separaten Blättern, die der Buchbinder einfügte, wenn er die einzelnen Lagen zum Buchblock zusammenheftete und mit einem schützenden und schmückenden Einband versah. Anschließend konnte die Bibelhandschrift z.B. während der Messe oder beim Stundengebet im Chor der Kirche, im Kapitelsaal, im Lesegang, in der Studierstube oder im Hörsaal und an anderen Orten zur Verfügung stehen.

Solche Rückschlüsse auf Zweck und Ort der *Verwendung* einer Bibel gestatten die folgenden chronologisch nach Entstehungszeiten geordneten Beschreibungen, die anhand bestimmter Merkmale – wie oben angedeutet – auch die verschiedenen Bibeltypen zu bestimmen suchen.

Ms. A 19 (um das Jahr 800)

Altes Testament: 1. Buch Mose – Richterbuch

Zu den ältesten Handschriften der Düsseldorfer Bibliothek gehört eine lateinische *Teilbibel* aus karolingischer Zeit, die schon um das Jahr 800 oder jedenfalls nicht später als Anfang des 9. Jahrhunderts entstanden ist. Sie stellte ursprünglich einen für sich bestehenden Codex dar, gehörte also wohl nicht als Teilband zu einem aus mehreren Bänden bestehenden Alten Testament oder gar zu einer Vollbibel aus Altem und Neuem Testament mit jeweils zahlreichen Schriften. Überdauert haben hier 26 Fragmente[3] der ersten Bücher des Alten Testaments, dazu in England und Japan (durch Ankauf) je ein weiteres Bruchstück; in den heute weit verstreuten Bänden der ehemaligen Benediktinerabtei Werden an der Ruhr (799–1803), aus deren Bibliothek sie stammen, lassen sich vielleicht noch einige weitere finden.

Der stattlichen Anzahl der hier als halbe, Einzel- und Doppelblätter in zwei Formaten erhaltenen insgesamt 30½ Pergament-Blätter (meist seitlich beschnitten, ursprünglich mindestens ca. 33-34 cm hoch und 25 cm breit) ist vor allem Folgendes gemeinsam: (1.) Sie bestehen sämtlich aus einem speziell zubereiteten insularen Pergament (sog. *Vellum*: stärkeres Kalbpergament, bei dem die Fleisch- wie die Haarseite mit Bimsstein geschliffen und beide gleich gemacht sind); (2.) ihr in derselben Schriftart von nur einer Haupthand sehr einheitlich gefertigter Text füllt (3.) jeweils 2 Spalten mit 28 Zeilen auf einer Seite – kurz: alle Blätter entstammen augenscheinlich ein und derselben karolingischen Handschrift. Von diesen Fragmenten lassen sich 5 Doppelblätter, 2 Einzelblätter und ein halbes Blatt den mittleren vier Lagen (*Quaternionen*, je aus 4 Doppelblättern bestehend) des ehemaligen Codex zuordnen; inhaltlich gehören diese alle dem Textbereich des 3.–5. Buches Mose an.

Solche Fragmente entstanden vor allem aus unlesbar gewordenen, stark beschädigten oder unvollständigen, also nicht mehr verwendbaren Handschriften oder ihren Resten. Aber auch Manuskripte, die inhaltlich überholt waren – besonders veraltete Fassungen von autoritativen Texten, wie sie vor allem in liturgischen und juristischen Codices enthalten sind – mussten natürlich bald ersetzt werden. Die übergab der *frater bibliothecarius* (auch *armarius,* Betreuer des Bücherschranks oder -raumes) dem klösterlichen Buchbinder zur „Resteverwertung", dem Makulieren. Der löste den Buchblock gänzlich in einzelne Lagen und Doppelblätter auf; er schnitt die als Material noch verwendbaren Pergamentstücke zu

3 Dazu als Depositum ein Blatt – also das 27. Fragment – aus dem Landesarchiv NRW / Rheinl. (Signatur: Ms. fragm. K 16: Z 1/1; Zechiel-Eckes, Kat. Fragmente, S.49).

passenden Vorsatzblättern, Innenspiegeln (eingeklebt gegen das Abreiben des ersten und letzten Blattes durch die oft rauh gebliebenen Innenseiten der beiden Holzdeckel) und Streifen, die den Buchrücken und die Gelenke eines gerade neu entstehenden Bucheinbandes verstärken sollten. So überliefern die oft um viele Jahrhunderte älteren, aber wieder verwendeten Blätter verschiedenster Art in den neu angefertigten Einbänden (ohne Textbezug zum Inhalt der neuen Handschrift) kostbare, nicht selten auch unbekannte Textstücke. Dass der wissenschaftliche Umgang damit und besonders die inhaltliche Identifizierung innerhalb der heutigen Makulaturforschung nicht einfach ist und manches Mal wichtige Fragen (vorerst) offen bleiben müssen, lässt sich leicht vorstellen. Bei unseren Fragmenten mag vor allem ihre veraltete, nicht leicht und sicher zu lesende vorkarolingische Minuskelschrift Südenglands zur Makulierung der Handschrift beigetragen haben, die in den Jahren vor oder um 1500 in der Buchbinderwerkstatt der Werdener Abtei erfolgte. Die fremd gewordene und schwer lesbare Schrift bewirkte stockendes Lesen des heiligen Textes und war ausschlaggebend für das Aussondern und Zerschneiden des Bandes (zum sog. *Codex discissus*).

Geschrieben ist der Bibeltext in einer angelsächsischen Spitzminuskel von der Hand eines vielleicht insularen, wahrscheinlicher kontinentalen Schreibers. Er gehörte der ersten, noch angelsächsisch geprägten Schreibergeneration des 799 von Liudger – dem in angelsächsischen Traditionen wurzelnden und in Friesland und in Westfalen wirkenden friesischen Missionar – begründeten und nach der Regel Benedikts lebenden Klosters in Werden a.d. Ruhr an – und diese Handschrift zu dessen ältestem Buchbestand. Das Skriptorium war zunächst recht konservativ: Es hielt zu Anfang des 9. Jahrhunderts und etwa in den ersten beiden Jahrzehnten noch an dieser angelsächsischen „Spitzschrift" fest (danach nur noch das Kloster Fulda), während die allermeisten kontinentalen Skriptorien bereits zur disziplinierten und gut lesbaren – und bis in unsere Gegenwart als Antiqua-Druckschrift lebendig gebliebenen – karolingischen Minuskel übergegangen waren.

Die vorliegenden Fragmente wurden zu verschiedenen Zeiten aus ihren Trägerbänden wieder ausgelöst oder z.B. von der Verwendung als Aktenumschläge der klösterlichen Verwaltung befreit. Einige gelangten im Zuge der großen Säkularisation (1803) im Jahre 1811 nach Düsseldorf in die Großherzogliche Hofbibliothek, andere kamen – lose oder bereits wieder ausgelöst – in demselben Jahr in die neu gegründete Katholische Pfarrbibliothek Werden und von dort (wie sich jetzt durch ein Bücherverzeichnis der Zeit belegen läßt) sogar erst 1834 in die Königlich-Preußische Landesbibliothek zu Düsseldorf.

Der ehemalige Codex war eine nahezu *schmucklose Texthandschrift*, farblos bis auf wenige rötliche Reste einer sparsamen Rubrizierung (erkennbar in Fragm.

1). Neben Seitentiteln gibt es gelegentliche Überschriften in einer zeilenhohen, aus Capitalis- und Unzialbuchstaben (sog. Majuskelschriften, noch im Zweilinienschema geschrieben) gemischten Auszeichnungsschrift und einige kleine, nur etwa 2-zeilige Anfangsbuchstaben in Tinte. Beim Einrichten der Blätter hat der Kopist – wie man noch sehen kann – die Schreiblinien blind mit einem Falzbein oder Griffel gezogen, deren Abstand er zuvor durch kleine mit der Messerspitze angebrachte waagerechte Schlitze, sog. Punkturen, im Pergament festgelegt hatte.

Wie im Mittelalter üblich, ist diese karolingische Bibelhandschrift in lateinischer Sprache geschrieben. Es gab bereits im 4. Jahrhundert nicht wenige lateinische Übersetzungen der Bibel, die bekannt sind unter der Sammelbezeichnung *Vetus latina* (altlateinische Bibel); aber sie waren von sehr unterschiedlicher Qualität. Daher bat Papst Damasus I. im Jahre 383 seinen Sekretär und Freund, den Theologen, Übersetzer und Exegeten Hieronymus (347/48–419/20), diese älteren lateinischen Übersetzungen zu bearbeiten und mit Hilfe der biblischen Ursprachen (Hebräisch im Alten und Griechisch im Neuen Testament) eine einheitliche lateinische Bibel zu schaffen, die *Vulgata* (die „allgemein verbreitete / gebräuchliche" [Bibelausgabe]). Sie ist bis in die Gegenwart die maßgebende lateinische Übersetzung, und nach einer Revision im Jahre 1979 liegt sie nun als *Neo-Vulgata* vor.

Inhalt der ursprünglichen Handschrift waren also die um das Jahr 400 durch den Kirchenvater Hieronymus aus der hebräischen Ursprache des Alten Testaments (und seiner griech. Übersetzung, der *Septuaginta*) ins Lateinische übersetzten fünf Bücher Mose und die beiden nachfolgenden Schriften, das Josua- und das Richterbuch. Die schriftliche Überlieferung dieser Gruppe der ersten sieben Geschichtsbücher des Alten Testaments (von insgesamt 19, die bis zum Buch Esther reichen; sowie die das lateinische Alte Testament abschließenden beiden Makkabäerbücher) wird traditionell als *Heptateuch* (griech.: „der aus 7 Rollen / Schriften bestehende Band") bezeichnet. Es ist aber nicht auszuschließen, dass der ehemalige Codex – wie damals nicht weniger üblich – auch noch die achte Schrift der alttestamentlichen Geschichtsbücher umfasst hat, das Buch Ruth, und dann einen achtteiligen *Oktateuch* („Achtrollenbuch") darstellte. Die einzelnen Schriften werden, wie in der Vulgata üblich, auch hier eingeleitet durch Prologe, die Hieronymus (und später auch andere) einzelnen Schriften der lateinischen Bibelübersetzung beigegeben hat. Hinzu kommen jeweils davorgesetzte Kapitelverzeichnisse, die ein bewährtes Hilfsmittel zur besseren Orientierung über die Textinhalte waren. Die uns geläufige, verbindliche Gliederung aller biblischen Bücher in Kapitel erfolgte erst im 13. Jahrhundert durch Stephan Langton (ca. 1150–1228), Theologe und Kanzler der Pariser Universität Sorbonne. Die

Einteilung der Kapitel in Verse erarbeitete schließlich im 16. Jahrhundert Robert Estienne (Robertus Stephanus, 1503–1559), Buchdrucker in Paris und Genf.

So geben die Reste dieser alttestamentlichen Teilbibel auch einen Einblick in die frühe Schreibtätigkeit und die Bibelbenutzung im Gründungszeitraum der bedeutenden Benediktinerabtei an der Ruhr.

(Abb.: Kostbarkeiten UB Düsseldorf, S. 19.)

Ms. A 14 (Anfang 9. Jh.)

Neues Testament: Briefkorpus des Paulus (Römer- bis Hebräerbrief) und sog. Katholische Briefe (Jakobus- bis Judasbrief)

Die Handschrift aus dem Anfang des 9. Jahrhunderts enthält eine neutestamentliche *Teilbibel*; diese beginnt allerdings nicht mit der ersten Schriftensammlung des Neuen Testamentes, den Evangelien. Der hier überlieferte Text setzt ein mit dem sog. *Corpus Paulinum*, das die 14 dem Apostel Paulus zugeschriebenen Briefe umfasst (darunter entstammen einige seinem Schülerkreis). Geschrieben sind sie an seine Gemeinden in Rom, Korinth (2 Briefe), Galatien, Ephesus, Philippi, Thessalonich (2 Briefe) und Kolossä; wobei hier nicht die beiden Thessalonicherbriefe, sondern der Brief an die Kolosser am Ende der Briefreihe steht. Diesen 9 Briefen schließen sich (bei z.T. umstrittener Verfasserschaft) die drei sog. Pastoralbriefe an (Tim., 2 Briefe; Tit.), denen der zweifellos echte Paulusbrief an Philemon und der (nicht paulinische) Brief an die Hebräer folgt, der das Corpus abschließt.

Dem fügen sich als weitere (zweite) Briefsammlung die sog. *katholischen* (oder: *kanonischen*) *Briefe* an. Sie stellen eine Sammlung von sieben – etwas jüngeren – Lehrschriften in Briefform dar, die keinen bestimmten Adressaten nennen und als an die Kirche in ihrer Allgemeinheit gerichtet gelten: die Briefe des Jakobus (1), Petrus (2), Johannes (3) und Judas (1). Einem mit 27 „Büchern" vollständigen Neuen Testament fehlen in diesem Codex also (voranstehend) die Evangelien, die man gern als *Evangeliar* in einer eigenen Handschrift überlieferte und benutzte, und die darauf folgende Apostelgeschichte des Lukas; dann (abschließend) auch die letzte neutestamentliche Schrift, die Offenbarung (Apokalypse).

Die Überlieferung des neutestamentlichen Bibeltextes selbst steht hier im Zusammenhang mit der Vulgata-Handschrift „R", die heute in der Bibliothek des Vatikans in Rom aufbewahrt wird: Sie entstand Mitte des 8. Jahrhunderts in Norditalien und wurde – weil sie einen guten Text bietet – bald darauf ins Fran-

kenreich transportiert, wo sie als Vorlage vieler Abschriften des neutestamentlichen Briefteils diente. Eingeleitet sind auch in dieser Handschrift fast alle Briefe durch die Prologe des Hieronymus und durch Kapitelverzeichnisse; außerdem befinden sich am Ende der ersten sechs Briefe (Römer- bis Philipperbrief) jeweils sogenannte stichometrische Angaben. Dabei handelt es sich um ein System der Zeilen- und Verszählung in literarischen Texten antiker Handschriften, das sich hier erhalten hat, also vom Kopisten aus seiner Vorlage mitkopiert wurde. Es nennt Auftraggebern wie Lesern die Summe der Normalzeilen, sagt also etwas zur Vollständigkeit des Textes und zur Arbeitsleistung des Kopisten aus.

Der Buchschmuck besteht fast nur aus einigen recht schmucklosen Initialen zu Beginn der einzelnen Briefe, doch mit einer bedeutenden Ausnahme: Zwischen die beiden Briefsammlungen sind auf freien Blättern nachträglich (am Ende des 9. Jahrhunderts oder um die Wende des 9./10.) zwei sich gegenüber stehende blattgroße *Federzeichnungen* in dunkelbrauner Tinte eingetragen worden. Die Untersuchung der Lagen des Codex ergab, dass diese qualitätvollen Zeichnungen kein Separatum darstellen, das etwa von einem fremden Künstler stammt und von außerhalb des eigenen Klosters bezogen und dieser 15. Lage einmontiert wurde. Denn die Zeichnungen befinden sich nicht auf einem separaten Doppelblatt in Lagenmitte oder sind zwei ursprünglich selbstständige Blattseiten von zwei im Buchfalz befestigten Einzelblättern, die mit freien Rückseiten eingefügt worden wären. Sie gehören vielmehr als Doppelblätter zur ursprünglichen Textlage, die der Kopist sowohl auf ihren vorderen Blatthälften als auch auf der Rückseite der ersten Zeichnung mit dem Ende des Hebräerbriefes gefüllt hat (die Rückseite der zweiten blieb leer; danach folgt die zweite Briefsammlung). Deshalb kann man annehmen, dass die kostbaren Federzeichnungen nachträglich durch einen Buchkünstler – offensichtlich nach spätantikem Vorbild – auf freien Blättern am Ende des ersten Briefkorpus geschaffen wurden. Wahrscheinlich schnitt man auch erst jetzt zwischen den beiden Zeichnungen die Hälfte eines Doppelblattes aus, damit sich die Zeichnungen gegenüberstehen, wie es ihr Inhalt verlangt: Links sitzend *Titus*, der in den Paulusbriefen mehrfach genannte Begleiter und Mitarbeiter des Apostels Paulus, hier als Schreiber mit Pult und darauf einem Buch (in Codex-Form) als Vorlage, mit Schreibbrett und zahlreichem Schreibgerät (2 Tintenhörner für braune und rote Tinte, Federmesser, Bimssteine, Punktierstichel, Schreibfeder). Rechts sitzt auf einem antiken Lehnstuhl mit Fußbank *Paulus* mit erhobenen Händen und blickt in die obere linke Ecke zur Hand Gottes (als Zeichen göttlicher Inspiration); auf den Knien des Apostels liegt ein Schreibbrett mit Tintenhorn, dazu eine Schriftrolle.

Beachtenswert ist, dass – zwischen den von einer Hand in frühkarolingischer Minuskel angefertigten Textpassagen – die mittleren Lagen des Codex (9.–15.)

von anderer Hand in einer noch vorkarolingischen Minuskelschrift geschrieben sind; nach paläographischer Bestimmung sieht sie dem sog. az-Typ von Laon sehr ähnlich, einem lokalen nordfranzösischen Schriftstil der zweiten Hälfte des 8. Jahrhunderts, gepflegt wahrscheinlich im dortigen Frauenkonvent S. Mariae et S. Johannis. Es ist anzunehmen, dass die Handschrift in einem nordwestdeutschen Skriptorium offensichtlich unter Beteiligung eines in Laon oder Umgebung geschulten Kopisten entstand. Um das Jahr 900 oder jedenfalls bald danach gehörte der Codex bereits zum Buchbestand des hochadligen Damenstifts Essen (dem einige frühe Glossen zugeschrieben werden), denn sein Titel ist in einem Essener Bücherverzeichnis der Zeit eingetragen. Außerdem enthält die Handschrift Besitzeinträge der dortigen Bibliothekarshände, jetzt bezeichnet als Hand *A* und *B*: jeweils aus der ersten Hälfte des 10. bzw. des 13. Jahrhunderts. Von Essen kam die Handschrift noch 1820 säkularisationsbedingt in die Königliche Landesbibliothek Düsseldorf.

(Abb.: Kostbarkeiten UB Düsseldorf, S. 23; Karpp, Büchersammlg. Essen, S. 123; vgl. S. 125: Bücherverz. 10. Jh., in der 4. Zeile die *Epistolae Pauli* genannt, das ist diese Handschrift.)

Ms. A 6 (Anfang 9. Jh.)

Altes Testament: Bücher der Großen und Kleinen Propheten

Mit diesem Codex vom Anfang des 9. Jahrhunderts liegt eine weitere *Teilbibel* aus der Zeit Karls des Großen vor. Die ersten beiden großen Schriftensammlungen des Alten Testaments, die Geschichtsbücher (1. Mose bis Esther) und die Lehrbücher (Hiob bis Hoheslied, dazu in der Vulgata: Weisheit Salomos und Sirachbuch), sind hier nicht enthalten. Inhalt dieser Handschrift ist vielmehr der dritte Teil mit den Büchern der vier Großen und der zwölf Kleinen Propheten; die Großen allerdings in abweichender, aber damals nicht ungewöhnlicher Reihenfolge: Ezechiel / Hesekiel, Daniel, danach erst Jesaja und Jeremia (mit den nachfolgenden Klageliedern).

Das Äußere der Handschrift bietet einige Auffälligkeiten: Z.B. ist bei einigen Pergamentblättern (z.T. Vellum) die Äderung der Tierhaut sichtbar. Man hat hier für die Pergamentherstellung nicht nur Kalbshaut vom frisch geschlachteten und ausgebluteten, sondern auch von einem kürzlich verendeten Tier verwendet, das auf der Seite lag und bereits einen Blutstau aufwies. An anderer Stelle zeigen einige Pergamentblätter durch bestimmte Spuren, dass sie beim Einrichten der Handschrift und dem Stechen sogenannter Punkturen, die für die Liniierung

der Seite erforderlich waren, versehentlich oder aus Gleichgültigkeit als Unterlage gedient haben. Zeitgenössische und auch jüngere Hände fügten einige Textkorrekturen und -ergänzungen hinzu, auch Interlinear- und Marginalglossen. Im 10. Jahrhundert ist im Damenstift Essen eine altsächsische Interlinearglosse eingetragen worden, für die sich die germanistische Wissenschaft schon länger interessiert.

Geschrieben ist die Handschrift von mehreren Händen wahrscheinlich im nordfranzösischen, an der belgischen Grenze gelegenen Kloster zu Saint-Amand-les-Eaux (ehemals Elno) oder seiner Umgebung. Für diese Zuweisung spricht die paläographische Bestimmung und der Vergleich mit anderen einschlägigen Handschriften dieser Provenienz. Dabei sind auch die bis zu 14 Zeilen großen Zier- und Ornamentinitialen (10 größere in brauner Tinte, z.T. mit Rot versehen oder rot ausgefüllt) mit typischem Blättchenbesatz und -ausläufern zu beachten. Sie sind kennzeichnend für den Buchschmuck des genannten Skriptoriums in dieser Zeit. Daneben gibt es: kleine Hohlkapitalis-Initialen, Auszeichnungsschrift, Zeilenfüllsel, Flechtband und -knoten, gelegentlich mit Tier- und Pflanzenornamentik; dies alles in verschiedenen Tinten von Rötlich und Ziegelrot bis Schwarz-braun, außerdem von mehreren Schreibern der Handschrift stammend. Das Benediktinerkloster war bereits um das Jahr 639 vom heiligen Amandus, einem vor allem in Flandern wirkenden Missionar, gegründet und nach ihm, seinem ersten Abt, benannt worden.

Aber lange kann die Handschrift dort nicht geblieben sein. Denn bei eingehender Untersuchung des Codex 1985/86 (s. Teil II, S. 121 f.) fiel auf der Rückseite des ersten Blattes zwischen mehreren Federproben eine Notiz des 9. Jahrhunderts auf: *Liber sancti Pauli*, die nach der Reinigung des Blattes (anlässlich der Restaurierung 1986) unter der Quarzlampe noch mehrfach hervortrat. Demnach wäre die Handschrift im 9. Jahrhundert, wahrscheinlich schon in der 1. Hälfte, zunächst in St. Paulus in Münster, dem von Liudger 793 begründeten Mönchskloster, gewesen. Vermutlich gelangte sie schon bald darauf – wie einige andere Codices auch – als Grundausstattung mit Büchern in das Mitte des 9. Jahrhunderts begründete Damenstift in Essen, in dessen Besitz das Manuskript für annähernd ein Jahrtausend verblieb. Säkularisationsbedingt kam die Handschrift – zusammen mit einer Reihe anderer – 1819/1820 aus dem aufgehobenen Essener Stift nach Düsseldorf in die Königliche Landesbibliothek. Dort erhielt sie sehr bald, ebenso wie zwölf weitere Codices dieser Provenienz, Überklebungen der erneuerten Deckel mit Pergamentfragmenten aus einer aufgelösten liturgischen Handschrift des 15. Jahrhunderts; auch dies ist ein wichtiges Indiz ihres Essener Vorbesitzes. (Abb.: Karpp, Büchersammlung Essen, S. 124)

Ms. A 1 (3. Viertel 11. Jh.)

Altes Testament: 1. Samuel bis 2. Chronik

Erst in großem zeitlichem Abstand von etwa zweieinhalb Jahrhunderten folgt die nächstjüngere Bibelhandschrift der Düsseldorfer Sammlung. Das mag Zufall sein, doch war bekanntlich ohnehin das unruhige 10. Jahrhundert die Zeit geringerer Handschriftenproduktion.

Auch bei dieser Handschrift aus dem dritten Viertel des 11. Jahrhunderts, etwa der Zeit des bedeutenden Kölner Erzbischofs Anno II. (1056–1075), handelt es sich um eine *Teilbibel* des Alten Testaments, allerdings *illuminiert* und versehen mit zahlreichen *kommentierenden Randglossen*. (Als Glosse bezeichnet man die – oft aus der Tradition, etwa von den Kirchenvätern stammende – Erklärung eines Wortes oder einer Bibelstelle, häufig auf dem Rand der Seite, eine Marginalglosse, oder auch oberhalb der Textzeile, dann Interlinearglosse genannt.)

Sie enthält aufeinander folgend jeweils die beiden Samuelbücher, Königsbücher und Chronikbücher. Letztere bilden ihrerseits mit dem nachfolgenden, hier aber nicht enthaltenen Esra- und Nehemiabuch (einer Chronik der nachexilischen Zeit des Volkes Israel) das sog. Chronistische Geschichtswerk. Der ersten Gruppe (1.Sam. – 2.Kön.) mit den in der Vulgata so benannten vier Königsbüchern (*Liber Regum I-IV*) geht eingangs der Prolog des Hieronymus voraus, hervorgehoben durch eine repräsentative Initiale; danach weisen alle vier Schriften jeweils ein Kapitelverzeichnis und eine sehr ansprechende Initiale auf. Die beiden nachfolgenden Chronikbücher werden ebenfalls durch einen Prolog des Hieronymus eingeleitet und durch je eine Initiale hervorgehoben (keine Kapitelverzeichnisse). Man darf annehmen, dass auch diese Teilbibel selbstständig war, also nicht den zweiten Teil eines auf etwa 5 Bände zu veranschlagenden Alten Testaments oder einer etwa 6-bändigen Vollbibel darstellte.

Geschrieben ist die Handschrift in einer frühen romanischen Buchschrift von einer etwas uneinheitlichen Hand, traditionell noch einspaltig und in Langzeilen, und zwar in zwei Schriftgraden: einem größeren für den Bibeltext und einem kleineren für die vier Kapitelverzeichnisse. Diese sind zeilenweise geschrieben, und jede Zeile beginnt mit der Kapitelzählung in römischen Ziffern, der ein oft farbiger Anfangsbuchstabe aus dem Unzialalphabet folgt. Alle sechs biblischen Schriften schließen noch in dieser verhältnismäßig späten Zeit nach antikem Vorbild am Textende mit einer Stichometrie (wie oben bei Ms. A 14, S. 26); als konservativ kann man auch das nach antikem Brauch fast quadratische Buchformat ansehen, seine Blockmaße (40 cm hoch x 34,5 breit) stehen im Verhältnis von etwa 10:9.

Im Ganzen zeigt sich, dass dieser Ausgestaltung der gesamten Handschrift ein buchkünstlerisches Konzept zu Grunde liegt. Es setzt ein bei den Auszeichnungsschriften in (antiken) Capitalis- und Unzialbuchstaben: rot, grün, auch braun und gelb; dies alles mit häufigen Farbwechseln und buchstaben-, silben-, wort- oder zeilenweise, auch mehrfarbig. Ähnlich, meist rot und grün im Wechsel, sind dann die Anfangsbuchstaben der Kapitelanfänge ausgeführt. Schließlich finden sich – als weitere Steigerung – zu Beginn der sechs biblischen Bücher und beider Prologe acht 8–16-zeilige, rot konturierte Spaltleisteninitialen mit Spiralranken und Flechtbandmotiven vor blau, grün und rot-braun parzelliertem Binnengrund. Während die bisher vorgestellten Handschriften (fast) reine Textbibeln waren, wird dieser Codex – er steht mit anderen etwa gleichzeitig entstandenen *illuminierten* Handschriften aus dem Skriptorium der Kölner Benediktinerabtei Groß St. Martin in direkter Verbindung – durch Layout und Buchmalerei hervorgehoben und ist als *illuminierte* Handschrift anzusehen.

Dass man tatsächlich mit dieser Bibel „arbeitete", zeigen einige Textkorrekturen und zahlreiche Randbemerkungen von mehreren Händen des 11.–15. Jahrhunderts. Es finden sich in der ersten Hälfte des Codex auf den – zwecks Repräsentation oder Kommentierung – ausgesprochen breiten Rändern vor allem mehr als dreißig z.T. umfangreiche *Glossen*. Sie setzen seitlich des Bibeltextes jeweils Textstücke aus den entsprechenden Bibelkommentaren der Kirchenväter hinzu und nennen öfter auch deren Verfasser: so *AUG* für Augustinus (354–430) und *GG* für Gregor (d. Gr., ca. 540–604; Papst seit 590), auch *B* für Beda Venerabilis (um 673–735). Auf die Benutzung der Bibel und ihrer kommentierenden Glossen – sei es zu exegetischen Arbeiten oder zu Predigtvorbereitungen, sei es lediglich als Pultbibel für liturgische Lesungen – weist auch ein Lesezeichen hin. Es ist an einer längeren Hanfschnur befestigt und hat einen rechteckigen, in der Höhe verstellbaren Schieber aus Pergament, in dem sich ein drehbarer Pergamentstreifen auf die Ziffern *I* oder *II* einstellen lässt: anscheinend zur Kennzeichnung der linken bzw. der rechten Seite des aufgeschlagenen Bibeltextes.

Hergestellt wurde die Handschrift, die heute noch den ursprünglichen Einband des 11.–12. Jahrhunderts trägt (versehen mit einigen typischen Metallbeschlägen der Zeit), im Skriptorium der Kölner Benediktinerabtei Groß St. Martin, wie u.a. Besitzeinträge bereits aus dem 12. Jahrhundert belegen. Im Jahre 1437 ist sie als Geschenk (vielleicht des Herzogs von Berg, ansässig in seiner Residenzstadt Düsseldorf) aufgeführt in einem Schatzverzeichnis des Kollegiatstiftes St. Marien (gegr. 1288) an der Kirche St. Lambertus in Düsseldorf und dort zuletzt belegt 1803, als die Handschrift im Zuge der Säkularisation in die Hofbibliothek Düsseldorf überging.

(Abb.: Kostbarkeiten UB Düsseldorf, S. 31.)

Ms. A 2 (3. Viertel des 12. Jh.)

Altes und Neues Testament: 1. Esra – 2. Makkabäerbuch (ohne Psalter), dazwischen Apostelgeschichte und sog. Katholische Briefe

Die bisher vorgestellten Bibelhandschriften mit ihren aufeinander folgenden Einzelschriften oder sogar mit kompletten Corpora waren sämtlich als Teilbibeln anzusehen. Im Gegensatz dazu bietet dieser Codex aus dem 3. Viertel des 12. Jahrhunderts eine etwas verwirrende Sammlung von 40 biblischen Büchern: Die ersten stammen aus dem Alten Testament (Jeremia mit Baruchbuch und Klageliedern), darauf einige aus dem Neuen Testament (nur: Apokalypse; Kathol. Briefe: Jak.–Judas; Apostelgeschichte), abschließend folgt ein großer Teil des Alten Testaments (Sprüche–Jesus Sirach; Hiob; Tob.–Esther; Esra u. Nehemia; zwei Makkabäerbücher; Ez.–Mal., Jesaja). Angesichts der heutigen festen Reihenfolge biblischer Schriften in der Vulgata ruft dies in Erinnerung, dass in Antike und Mittelalter andere Textfolgen keine Seltenheit waren oder sogar üblich sein konnten. Hier ist jedenfalls diese ungewohnte Abfolge der biblischen Bücher nicht technisch bedingt, also etwa durch Vertauschen einiger der 33 mit biblischen Texten beschriebenen Lagen vor oder beim Einbinden. Und sie rührt auch nicht daher, dass die Handschrift aus drei ursprünglich für sich bestehenden Teilen zusammengesetzt wäre. Vielmehr darf man annehmen, dass auch schon die Vorlage unserer Handschrift diese Reihenfolge der Texte bot.

Dann könnte man vermuten, dass eine Handschrift mit dieser Textfolge einen anderen Bibelcodex, der die hier nicht überlieferten biblischen Bücher und Textcorpora des Alten und Neuen Testaments enthielt, zu einer vollständigen, mehrbändigen Bibel komplettieren sollte. Denn in unserer Handschrift sind einige größere Textsammlungen nicht enthalten: Im Alten Testament ist das ein großer Teil der Geschichtsbücher (1. Mose–2. Chronik) und – wie so oft und aus praktischen Gründen (tägl. Stundengebet) – der Psalter; im Neuen Testament fehlen die vier Evangelien und das gesamte Corpus Paulinum (die 14 vom Apostel verfassten oder ihm zugeschriebenen Briefe: Röm.–Hebr.) – während nur die Apostelgeschichte, die Katholischen Briefe und die Offenbarung vorhanden sind. Inhaltlich scheint dieser Codex auch als *Studienbibel* gedient zu haben; allerdings kann man bei einer Rückenhöhe von mehr als 48 cm vermuten, dass der mächtige Band in der Regel auf einem Pult – stehend oder schräg liegend – studiert oder liturgisch genutzt wurde.

Zwei Textanhänge, viel engzeiliger in kleinerer gotischer Minuskel von etwas jüngerer Hand geschrieben, erhärten die vermutete Verwendung des Codex zu Studienzwecken: Der erste enthält ein sogenanntes *Glossarium* (eine Sammlung

von Glossen) mit erklärenden und kommentierenden Kurztexten zu allen oben genannten biblischen Schriften. Dabei wird deren auffällige Reihenfolge eingehalten – mit Ausnahme der Großen Propheten Ezechiel und Daniel, der Reihe der 12 Kleinen Propheten und dem nachfolgenden Jesajabuch: Hier werden diese alle der ersten alttestamentlichen Gruppe (Jeremia, …) zugefügt. Im Übrigen wird die Aufteilung in alttestamentliche, dann neutestamentliche und abschließend erneut alttestamentliche Einzelschriften bzw. Schriftgruppen beibehalten. Dieses Glossarium ist in mittelalterlichen Handschriften kaum verbreitet, doch wird es z.B. in Parallelhandschriften in Würzburg, Fulda und Paris weitgehend übereinstimmend überliefert. – Der zweite Anhang bietet eine Kompilation verschiedener apokrypher Überlieferungen über Leben, Leiden und Martyrium der Apostel Petrus und Paulus.

Das mit den Blockmaßen von 48 x 32-33 cm beachtliche Format zeigt, dass die Bibel zum neuen Typ der – oft repräsentativen – Riesenbibeln gehört, die sich gegen Ende des 11. Jahrhunderts, von Italien ausgehend, entwickelt hatten. Bei einer üblichen Rückenhöhe von sogar 50–60 cm sind sie zweispaltig geschrieben und auf einem Lesepult zu benutzen. Ihre großen Blätter boten der aufwendigen romanischen und gotischen Buchmalerei viele neue Möglichkeiten. (Vgl. hier auch Ms. A 4 und A 3, s. S. 34 f.; Ms. A 5, S. 53 f.)

Buchschmuck ist reichlich vorhanden, angefangen bei sehr zahlreichen 1–4-zeiligen Anfangsbuchstaben und Zierinitialen zu Kapiteln und Textabschnitten. Weiter sind fast 70 rot gezeichnete 2–17-zeilige ornamentreiche Rankeninitialen zu sehen, die größeren vornehmlich zu den Textanfängen aller 40 biblischen Schriften. Einige weitere treten nochmals durch Größe, Qualität und Farbgebung steigernd hervor; ganz oben in der Hierarchie stehen acht 4–17-zeilige sog. historisierte Initialen, die eine „historia" erzählen: Sie zeigen Gestalten mit dominierender Stellung im Rankenwerk, einige sind Autorenbilder: Lukas, König Salomo, der Prediger Salomo, Christus mit Braut (die Kirche), Judas Makkabäus, die Propheten Obadja, Jona (mit Walfisch) und schließlich Jesaja – einige als Halbfigur dargestellt, die meisten versehen mit Spruchband oder erklärender Beischrift.

Entstanden ist die Handschrift in der stadtkölnischen, am Rhein gelegenen Benediktinerabtei Groß St. Martin, deren zeitgenössischen Besitzvermerk sie enthält. Bereits im Jahre 1437 wird diese Handschrift (wie auch Ms. A 1) im zweiten Schatzverzeichnis des Kollegiatstifts St. Marien an der Kirche St. Lambertus zu Düsseldorf genannt, nachfolgend auch in anderen dortigen Verzeichnissen; 1803 gelangte sie säkularisationsbedingt in die Düsseldorfer Hofbibliothek.

(Abb.: Kostbarkeiten UB Düsseldorf, S. 67.)

Ms. A 4 und Ms. A 3 (Ende 12. Jh.)

Altes Testament:
[1. Band] 1. Mose – 2. Königsbuch und
[2. Band] 1. – 2. Chronik, Sprüche Salomos –Sirach, Iob, Tobias – Esther,
 1. – 2. Makkabäerbuch

Betrachter der beiden Codices waren sich in der Regel bewusst, dass diese fast gleichaltrigen Bibelhandschriften vom Ende des 12. Jahrhunderts – die beide alttestamentliche Schriften enthalten, aus der Zisterzienserabtei Altenberg stammen und sehr ähnliche Schreiberhände und Initialen aufweisen – mit einander in mehr oder weniger enger Verbindung stehen. Genauer untersucht wurde das Verhältnis zueinander 1986 (s. S. 110 ff.).

Beide Handschriften bilden sogar, wenn man von dem etwas älteren Band Ms. A 4 – statt von Ms. A 3 – ausgeht, eine Einheit, die sich genauer begründen lässt: Ihr gemeinsamer Inhalt erstreckt sich dann insgesamt über die ersten beiden Drittel des Alten Testaments mit den Geschichts- und Lehrbüchern 1. Mose bis Jesus Sirach, abschließend dann das 1. und 2. Makkabäerbuch. Allerdings haben die beiden Codices keine Fortsetzung des Bibeltextes in einer dritten Handschrift mit dem dritten Teil des Alten Testaments, den Schriften der Großen und Kleinen Propheten. Ein solcher Band ist vielleicht nicht mehr erhalten, aber es muss ihn als direkt zugehörig zu diesen beiden Bänden auch nicht gegeben haben. Es handelt sich somit um eine *alttestamentliche illuminierte Teilbibel*, deren Texte seit je auf zwei Codices verteilt sind.

Man erkennt die Tatsache engster Zusammengehörigkeit buchkundlich z.B. daran, dass es ursprünglich in Ms. A 3 zwei sich offensichtlich ergänzende Zählungen der Lagen gegeben hat (diese sind Quaternionen, also aus je vier Doppelblättern bestehend, die jeweils 8 Blätter bzw. 16 Seiten umfassen). Die verbliebenen Reste der Lagenzählungen lassen erkennen: In den ersten vier Lagen von Ms. A 3 hat die Hand des Kopisten die Zahlen *XXIV–XXVII* eingetragen, dazu findet sich später auf Bl.149 verso (Rückseite) von der Hand des Rubrikators (also in Rot) eine *XV*. Die vordere Lagenzählung, die nur die ersten vier Lagen in Ms. A 3 betrifft, setzte einmal exakt die Zählung der genau 23 Quaternionen in Ms. A 4 fort (dort inzwischen überall weggeschnitten, s.u.). Die zweite in Ms. A 3 schließt sich unmittelbar mit Beginn der 5. Lage an und berücksichtigt ganz korrekt den größeren Teil des Codex bis zu dessen letzter, der 21. Lage; sie zählt also insgesamt nur die hinteren 17 Lagen. Daraus ist zu schließen: Es sollten ursprünglich die ersten vier Quaternionen von Ms. A 3 noch zu Ms. A 4 gehören, der inhaltlich vorangehenden Handschrift. Doch der Kopist hatte wohl

bemerkt, dass er damit zwei zusammengehörende, aber im Umfang stark unterschiedliche Codices geschaffen hätte, nämlich zuerst Ms. A 4 mit 27 (23+4) Lagen (das entspricht 216 Bll.) und anschließend Ms. A 3 mit nur 17 (21-4) Lagen (entsprechend 136 Bll.) – das ist immerhin eine Differenz von 10 Lagen bzw. 80 Blättern. Deshalb schob er vier „überhängende" Lagen, die ursprünglich für Ms. A 4 vorgesehen, durchgezählt und schon geschrieben und ausgemalt waren, dem nachfolgenden Codex zu (Ms. A 3). Den Einschnitt machte er mit der 24. Lage, die zugleich mit dem Textanfang des ersten Chronikbuches beginnt – er zerriss dabei also keinen zusammenhängenden Bibeltext.

Weitere Gründe für die direkte Zusammengehörigkeit kommen hinzu: Während die ersten vier Lagen in Ms. A 3 von der Hand des Kopisten von Ms. A 4 stammen (bei gleichbleibendem Schriftraum mit 40 Zeilen), hebt sich die zweite Lagengruppe in Ms. A 3 (5.–21. Lage) auch dadurch ab, dass sie von einem zweiten Schreiber in Ms. A 3 geschrieben wurde, und zwar mit etwas kleinerem Schriftraum und in nur 39 Zeilen. Beweiskräftig ist auch eine Erscheinung innerhalb des reichen Buchschmucks, der mit Satzmajuskeln und kleinen Zierbuchstaben beginnt und – hierarchisch in vielen Stufen sich steigernd – sich aufbaut bis zu Spaltleisten- und Dracheninitialen, fast in Spaltenhöhe. Wiederum ab der 5. Lage (Blatt 31) sieht man in Ms. A 3 zusätzlich neun monochrome 7–29-zeilige qualitätsvolle Silhouetten-Initialen in Rot, gelegentlich in Grün: solche kommen wiederum in Ms. A 4 und den ersten vier Folgelagen zu Anfang von Ms. A 3 nicht vor. Ebenso ist nur Ms. A 3 eigen, dass die Kapitelverzeichnisse, die vor Beginn der einzelnen biblischen Schriften eingefügt sind, nicht nur in kleinerem Schriftgrad (wie in Ms. A 4), sondern in einer um 1200 (auch in Altenberg) geläufigen Urkundenschrift geschrieben sind, die also dieser zweite Kopist in Ms. A 3 neben seiner üblichen Buchschrift ebenfalls beherrschte. Er setzte damit noch deutlicher die hilfreiche, der Orientierung des Lesers dienende zeilenweise Beigabe der Kapitelinhalte (als vorangestellte Liste) von dem eigentlichen, dem göttlich inspirierten Bibeltext, ab.

Allerdings ist zu fragen, ob die sehr unterschiedliche Rückenhöhe bzw. das ungleiche Blockmaß der beiden Bände ein Gegenargument liefert. Denn diese ist gerade bei Ms. A 4 (47x33 cm) deutlich geringer als bei dem inhaltlich nachfolgenden Codex Ms. A 3 (52x35,5 cm), dessen Blatthöhe etwa 5 cm größer ist – einschließlich seiner ersten vier (ursprünglich „fremden") Lagen. Während beide Handschriften deutliche und zahlreiche Gebrauchsspuren zeigen, erhielt im 18. Jahrhundert allein Ms. A 4 einen neuen Einband. Bei dieser Reparatur wurde sein ursprünglich auf 7 Bünde gehefteter Buchblock (so heute noch bei Ms. A 3) auf 6 Bünde neu geheftet. Anschließend musste die Handschrift Ms. A 4 beschnitten werden: Dies geschah an den drei breiten Blatträndern und bewirkte

diese deutliche Differenz in der Blatthöhe. Dagegen musste Ms. A 3 nicht neu geheftet und beschnitten werden und weist noch die ursprüngliche Rückenhöhe bzw. Blockmaße auf, und dies – wie gesagt – ebenso noch bei den ersten vier Lagen aus dem oben erschlossenen „ursprünglichen" Lagenverbund von Ms. A 4. Und Ms. A 3 besitzt alleine noch die am rechten Blattrand angeklebten alten Blattweiser aus Pergament, mit deren Hilfe der Benutzer schnelleren Zugriff auf den Textbeginn einzelner biblischer Schriften hatte. – Stichometrische Angaben am Ende einiger biblischer Schriften in beiden Codices kennt auch diese Zeit um 1200 noch (s. S. 112, 116).

Der herausragende Buchschmuck der beiden Zimelien zeigt einen deutlichen Zusammenhang mit französischen Zisterzienserhandschriften der Zeit. Er hat immer wieder zu der Frage geführt, ob diese in vielen zisterziensischen Handschriften der Zeit auftretenden typischen Initialen nicht auf ein bedeutenderes Skriptorium in Frankreich oder zumindest eines mit starkem französischem Einfluss als Entstehungsort hinweisen – vielleicht sogar auf das (vierte) Tochterkloster der Gründungsabtei Citeaux, nämlich Morimond (1114–1791) selbst, das Mutterkloster von Altenberg? (Seine zeitgenössischen Initialen dieser Art sehen allerdings anders aus.) Wahrscheinlich muss man bei solchen Zuweisungen noch sehr zurückhaltend sein und weitere Spezialforschungen abwarten.

Die Entstehung der beiden Codices in Altenberg gilt also nicht allgemein als gesichert, darf aber doch angenommen werden. Allerdings haben die beiden Handschriften sicher zum frühen Besitz der ehemaligen bergischen Zisterzienserabtei Altenberg (1133–1803) gehört, rechtsrheinisch von Köln im Tal der Dhünn gelegen und von den Grafen von Berg als Familienstiftung gegründet. Denn Ms. A 3 trug noch im 19. Jahrhundert nachweislich dessen frühen Besitzeintrag in Hexameterform: *Est liber iste pie . veteri de monte Marie.* Und die genannte Urkundenschrift scheint, wie Vergleiche deutlich machen, tatsächlich von einer Altenberger Hand zu stammen. Zudem enthalten die Abklatsche von Fragmenten im hinteren Deckel von Ms. A 4 handschriftliche Texte des 13.–18. Jahrhunderts aus einem Memorienbuch der Altenberger Abtei.

Den intensiven Gebrauch der beiden Handschriften zu *Studien* belegen auch eine Anzahl Glossen. Die *liturgische Verwendung* der beiden Bände und ihre tatsächliche Benutzung auch im Klosterrefektorium bezeugen neben anderen Gebrauchsspuren auch Eintragungen von frühen Lektionszeichen und Vermerke über den dortigen Gebrauch. Größe und Gewicht der Codices legen ihre Benutzung vor allem auf einem großen, stehenden Lesepult nahe, so dass sie auch als gotische *Pulthandschriften* bezeichnet werden können. – In Folge der Säkularisation kamen beide mitsamt der Altenberger Bibliothek im Jahre 1803 in die Hofbibliothek Düsseldorf. (Abb.: Kostbarkeiten UB Düsseldorf, S. 71.)

Ms. A 10 (gegen das Jahr 1200)

Neues Testament: Evangelien Mt. – Joh.

Die Handschrift, in frühgotischer Minuskel kunstvoll und gut lesbar gegen 1200 geschrieben, umfasst den ersten Teil des lateinischen Neuen Testaments, nämlich die vollständigen Texte der vier Evangelien; daher wird sie als *Evangeliar* (Vierevangelienbuch) bezeichnet. Dieses dient vor allem dem gottesdienstlichen Gebrauch, wird aber auch zu Bibelstudien und -lektüre benutzt und stellt eine der wichtigsten mittelalterlichen Buchgattungen überhaupt dar.

Das vorliegende Evangeliar enthält zusätzlich einige bibelkundliche Hilfsmittel, die seiner Verwendung dienlich sein konnten: (a) Denn wahrscheinlich hat die Handschrift, deren mittelalterliche Blattzählung heute erst mit Bl. 9 beginnt, ursprünglich eine erste Lage (Bl. 1–8) gehabt, auf der eine spezielle Inhaltsübersicht, ein sog. *Capitulare Evangeliorum*, eingetragen war. Dieser Quaternio ist heute nicht mehr vorhanden, aber sein Text ist aus spätantiken und vor allem aus vielen mittelalterlichen Evangeliaren bekannt. Es handelt sich dabei um eine schon in der alten Kirche festgelegte Textauswahl, eine nach der Abfolge des Kirchenjahres geordnete Liste derjenigen Evangelienabschnitte (Perikopen), die in der täglichen Messe als Lesungen vorgetragen wurden. Sehr praktisch war es, diese Liste vornean in einem Evangeliar zur Verfügung zu haben, denn sie erleichterte nicht nur seine liturgische Verwendung. Ihre Zählung war diejenige der unten genannten Eusebianischen Sektionen (siehe d).

(b) Eine weitere Beigabe (Zusatz des 13. Jahrhunderts) besteht aus sechs Hexametern (Bl. 4v), die Merkworte zu den vierzig Wundern Jesu anbieten, von denen die vier Evangelien – jeweils nicht alle und wenn, dann auch keineswegs übereinstimmend – berichten. Wer diese Merkworte im Gedächtnis oder wenigstens zur Hand hatte, fand sich gut und schnell zurecht und konnte leicht die Parallelerzählungen miteinander vergleichen. (c) Ebenso nützlich war eine andere Beigabe, nachgetragen im 13./14. Jahrhundert (Bl. 129v, innerhalb eines Anhangs mit Predigten), nämlich eine schlagwortartige Liste mit Merkworten zum Inhalt aller Kapitel der vier Evangelien; auch diese summarische Zusammenstellung war mittelalterlicher Lernstoff.

(d) Für verschiedene Arten der Benutzung des Evangeliars (in der Messe, als Lektionar im Refektorium, als Studienbibel usw.) waren die sog. *Kanontafeln* verwendbar (hier auf Bl. 5r–7v, aber nicht ganz vollständig): Es handelt sich dabei um zehn Konkordanztabellen, die das Auffinden der sich in den verschiedenen Evangelien entsprechenden Abschnitte, also ihrer Parallelüberlieferung, erleichtern. Sie werden nach ihrem Urheber, dem griechischen Kirchenschrift-

steller und Bischof Eusebios von Kaisareia / Caesarea in Palästina (um 260/264–339/340), der die Textabschnitte in den vier Evangelien jeweils nummerierte und in Tafeln zusammenstellte, *Eusebianische Sektionen* genannt. Ebenso wie links neben den Evangelienabschnitten dieser Handschrift vom Ende des 12. Jahrhunderts sind diese Angaben z.T. bis in die Gegenwart in wissenschaftlichen Textausgaben des Neuen Testaments aufgeführt.

Zugleich bieten die Kanontafeln besonders vom 8./9. bis ins 12. Jahrhundert ein Betätigungsfeld für die Buchmalerei, die diese Zahlenreihen zwischen giebel- und arkadentragende Säulen stellte und sie mit Evangelistensymbolen, Ornamenten u.a. verzierte, hier mit den Farben Grün, Rot, Hellblau und Braun (Tinte). Zum Buchschmuck der sehr ansprechenden *illuminierten* Handschrift zählt auch eine Zierseite (heute Bl. 1r), deren achtzeiliger Text in übergroßen Zierbuchstaben (in Rot oder Blau mit grünem bzw. rotem Besatz) und mit großen Abständen zwischen den Zeilen den Prologtext zum gesamten Evangeliar eröffnet (in Form eines Briefes von Hieronymus an den Papst Damasus, gest. 384). Eine 19 Zeilen hohe Spaltleisteninitiale mit Drachen (Bl. 1v, mit Pulvergold und Farben) sowie neun mehrfarbige Silhouetten-Initialen in Rot, Grün und Hellblau, die sich je über 8 bis 16 Zeilen in der Höhe ausdehnen und den Beginn der Prologe und die Evangelienanfänge bezeichnen, heben diesen Codex hervor; daher könnte man das als *Studienhandschrift* eingerichtete Evangeliar auch als *Zimelienhandschrift* bezeichnen.

Noch kostbarer waren Prachtevangeliare, zu denen diese Handschrift allerdings nicht gehört; nicht selten waren sie mit Gold- oder Silbertinte auf purpurgefärbtem Pergament geschrieben, die Textanfänge durch prächtige Initialen hervorgehoben, zusätzlich versehen mit kunstvollen Miniaturen der Evangelisten als Schreiber ihrer Evangelien oder Leben und Passion Jesu illustrierend und in elfenbeingeschmückte und edelsteinbesetzte Einbände gebunden – oft waren dies repräsentative Geschenke weltlicher Herrscher oder anderer großer Gönner.

Laut Besitzvermerk von der Hand des Rubrikators (Bl. 103r: *Liber Sancte Marie de Berge*) entstand die Handschrift, die man noch um einige Lagen mit Predigten angereichert hatte, ohne Zweifel in der bergischen Zisterzienserabtei Altenberg, was man von den beiden kaum älteren Codices (Ms. A 3 und A 4) nicht mit letzter Sicherheit sagen kann. 1803 kamen sie gemeinsam in die Düsseldorfer Hofbibliothek.

(Abb.: Kostbarkeiten UB Düsseldorf, S. 69.)

Ms. A 13 (1. Drittel 13. Jh.)

Johannesevangelium mit Kommentar und Glossen

Den Inhalt dieser aus Nordfrankreich stammenden Handschrift aus dem 1. Drittel des 13. Jahrhunderts bildet allein der Text des Johannesevangeliums, allerdings versehen mit einem Kommentar. Dem Typ nach handelt es sich also um eine *kommentierte Einzelschrift*, die sonst dem Korpus der vier Evangelien zu Anfang des Neuen Testaments angehört. Die auffällige Zuordnung von Text und Kommentar auf den Seiten dieser Handschrift – nämlich deren vertikale Aufteilung des Schriftraumes – verrät, dass es sich dabei um die Texteinrichtung der französischen Glossenbibeln handelt, die seit dem 12. Jahrhundert sehr geläufig waren. Für sie ist – erstens – typisch, dass die Anzahl der Textspalten innerhalb der Seiten variiert, je nach Umfang des Bibeltextes und der ihm zugeordneten Kommentarstücke. Meist sind es 2–3 Spalten, die in früher Zeit eher parallel zu einander verlaufen können; in der Regel greifen sie bei dem ausgebildeten Typ in einander und laufen dann verschränkt neben einander her. Ihre Anzahl wechselt gern innerhalb der Seite, nicht selten mehrfach, so dass es gelegentlich einspaltige Textstücke, aber ebenso auch Passagen mit bis zu vier Spalten neben einander gibt. Das komplizierte Gebilde dieser Seiten konnte der Schreiber nur übernehmen, indem er seine Vorlage sehr genau und Seite-für-Seite kopierte.

Es gibt ein zweites äußeres Merkmal dieses Bibeltyps: Während der Bibeltext hier in 19 Zeilen – mit alternierend freibleibenden Zeilen dazwischen – mit stärkerer Feder, in einem größeren Schriftgrad und mittig geschrieben ist, werden die seitlichen Kommentartexte in kleinerem Schriftgrad mit doppelt so vielen Zeilen (37 oder 38) untergebracht, mit denen der Kopist vorher seine Seiten komplett eingerichtet, hier mit Bleistift liniert hatte. Deutlich spiegelt sich in den sichtbar dominierenden Zeilen (einer etwa mittleren Spalte) die Autorität des göttlich inspirierten Bibeltextes der Heiligen Schrift wieder, daneben in der Art der eng und kleiner geschriebenen seitlichen Kommentierungen die Nachordnung auch der bedeutendsten Kirchenlehrer und Ausleger.

Für die Geschichte der Bibelauslegung ist festzuhalten, dass mit der Entwicklung dieses Bibeltyps das Verhältnis von Text und Kommentar in ein neues Stadium tritt. In den vorhergehenden Jahrhunderten wurden biblischer Text und erläuternder, ausführlicher Kommentar in der Regel in zwei Handschriften unabhängig voneinander überliefert. Es gab bisher in einer Bibelhandschrift höchstens mehr oder weniger kurze erklärende oder interpretierende Marginal- und Interlinearglossen, die auf dem Rand neben dem in Langzeilen geschriebenen Bibeltext oder über der Textzeile untergebracht waren. Jetzt werden Bibeltext

und Kommentierung in nur einem Codex niedergeschrieben und durch den gleichsam parallelen vertikalen Verlauf der (in einander verschränkten) Spalten auf derselben Seite immer direkt auf einander bezogen. Dabei ist zwar der Umfang des dargebotenen Bibeltextes je Seite sehr viel geringer geworden, es steht jetzt aber für die gewünschten ausführlicheren Kommentare viel mehr Platz zur Verfügung. Er ist sogar flexibel verwendbar, wie die wechselnde Verschränkung der Spalten zeigt. Zusätzlich gibt es auf dem Blattrand, also außerhalb des sogenannten Schriftspiegels, immer noch weiteren Platz für kurze Erläuterungen.

Für die theologische Arbeit mit dem Bibeltext gewinnt diese von Frankreich (Paris) ausgehende Art der Kommentierung, die um das Jahr 1100 einsetzt, zunehmend an Bedeutung: Dieser Bibeltyp breitet sich vor der Mitte des 12. Jahrhunderts schnell im Lehrbetrieb der bischöflichen Dom- bzw. Kathedralschulen (eingerichtet zur Ausbildung des Klerikernachwuchses einer Diözese) und den im 12./13. Jahrhundert aufkommenden Universitäten aus. Er ist ebenso bei den Bibelstudien in den Klöstern und Stiften beliebt – also innerhalb der gesamten scholastischen Gelehrtenwelt in ganz Europa schnell verbreitet und wird bald überall auch hergestellt.

Andererseits gewinnt auch das *Glossa ordinaria* genannte Kommentarwerk zur Bibel, das um 1135 komplett vorliegt, selbst überall autoritatives Ansehen. In ihm haben vor allem die Brüder Anselm (gest. 1117) und Radulf (gest. 1133) von Laon die von den Kirchenvätern des 4./5. Jahrhunderts an bis zu den frühscholastischen Theologen ihrer Zeit stammende Auslegung der Bibel zusammengefasst.

Dieses exegetische Standardwerk des Hoch- und Spätmittelalters bot zu einzelnen Worten und Sätzen sprachliche und sachliche Anmerkungen und Erklärungen sowie theologische Aussagen und breitere Auslegungen. Dies geschah daneben natürlich auch weiterhin in kürzeren Marginalglossen auf dem Rand oder zwischen den Zeilen in Interlinearglossen – oder andererseits in selbstständigen, ausführlichen Kommentarbänden zu einzelnen biblischen Büchern oder Bibelteilen bis in die Zeit des Buchdrucks hinein. Aber man gewann im 12. Jahrhundert mit diesem Typ der von Frankreich her sich ausbreitenden *Glossenbibel* ein Arbeitsinstrument, das – mit den Vorzügen „zwei-in-einem" – beides vollständig und direkt zur Verfügung stellte: Bibel und Kommentar.

Unsere Handschrift war in gewissem Sinn eine *Studienbibel*, ein Arbeitsbuch zum Johannesevangelium. Doch man begnügte sich auch hier nicht mit der *Glossa ordinaria* allein, sondern bot außerdem aus der Tradition noch etwa 50 weitere lateinische Glossen auf den verbleibenden Blatträndern. Sie sind von mehreren Händen meist des 13. Jahrhunderts in typischer Glossenschrift einge-

tragen und nennen z.T. sogar ihre Verfasser: vor allem *Augustinus* (354–430), die *Glossa* selbst und *Gregorius* (d. Gr., etwa 540–604).

Eine entsprechend geringere Bedeutung hat in diesem Codex der Buchschmuck. Zwei Deckfarbeninitialen sind zu nennen, eine kleinere zum Beginn des von Hieronymus stammenden erklärenden Prologs zum Johannesevangelium (Bl. 4r); sie enthält im Binnengrund einen graufarbenen Adler, das Evangelistensymbol des Johannes. Eine größere schmückt den Beginn des Evangeliums selbst; beide sind unter Verwendung von Goldfarbe geschaffen.

Entstanden ist die Handschrift, wie sich aus Schrift und Ausstattung erschließen lässt, im nordfranzösischen Raum. Ende des 15. Jahrhunderts gehörte sie dem Kollegiatstift zu Nideggen / Kreis Düren in der Eifel und gelangte 1569 mit dessen Verlegung nach Jülich. Beide Konvente haben in dem Codex Spuren hinterlassen, die in der Verzeichnung von je fünf Formeln kirchlicher Amtseide (*Juramenta*) aus dem jeweiligen Stift bestehen. Ein weiterer Beleg, der die Verlegung berichtet, stammt von einer Nachtragshand aus der 2. Hälfte des 16. Jahrhunderts. Allerdings sind diese Marginalien mit Tinte geschwärzt und in der Draufsicht fast nicht lesbar. Doch ergab sich, dass die Einträge zwar nicht mit heutigen Beleuchtungshilfen, wohl aber bei sehr schräg einfallendem schwachen Sonnenlicht (im Winter kurz vor Sonnenuntergang) doch zu entziffern sind: Sie nennen anlässlich der Verlegung des Stifts sieben Namen von Jülicher Kanonikern, von denen die meisten in einer Jülicher Steuerurkunde der Zeit ebenfalls aufgeführt sind und sowohl den Vorgang selbst wie die heutige Entzifferung bestätigen. Derlei ist für die personengeschichtliche Forschung von Interesse.

Um 1608 gehörte der Codex einem Pastor an der Pfarrkirche St. Marien in Oberzier / Kreis Düren, Michael Frissemius (*Vreisthemius, Vreissem* = Friesheim). Der Weg der Handschrift aus der linksrheinischen Voreifel in die Düsseldorfer Bibliothek, in deren handschriftlichem Katalog von 1846/50 sie sich verzeichnet findet, ist nicht genauer bekannt.

Ms. A 9 (um 1240 / 1250)

Buch Jesaja mit Kommentar und Glossen

Auch bei dieser Handschrift handelt es sich wieder um eine *kommentierte Einzelschrift*. Ihr Text ist das alttestamentliche Jesajabuch, das meist zu Beginn der Sammlung der biblischen Prophetenbücher mit den vier Großen und zwölf Kleinen Propheten steht. Der auf allen vier Seiten sehr breite Rand verrät, dass es sich um eine geradezu auf Kommentierung angelegte Handschrift handelt. Da-

her verwundert es nicht, wenn neben der im Schriftraum nach Art der französischen Glossenbibeln untergebrachten *Glossa ordinaria* über große Strecken zusätzlich auf den Rändern eine weitere Kommentierung angeboten wird. Sie ist in einer lateinischen Glossenschrift vom Ende des 13. Jahrhunderts geschrieben und stellt die einzelnen Bezüge zum Jesajatext durch Sonderzeichen her. Außerdem sind durchgängig weitere marginale Einträge jüngerer Hände – auch mit Bleistift, allerdings nur noch schlecht sichtbar – zu erkennen. Zusätzlich wird auf einem vorgesetzten Blatt (Bl. 3) der Anfang der Jesajapostille des Hugo von St. Caro (um 1190–1263) beigefügt, von dem auch die bereits genannte marginale Kommentierung stammt. Es verstärkt sich der Eindruck, dass es sich bei diesem Codex um eine regelrechte *Studienhandschrift* zum Propheten Jesaja aus der Mitte des 13. Jahrhunderts handelt.

Auch hier verwendet der Hauptschreiber seine Schriftart, eine Textura, in zwei Schriftgraden für Bibeltext (in maximal 26 Zeilen geschrieben) und Kommentar (bis 51 Zeilen). Der Buchschmuck spielt wieder eine Nebenrolle: Außer der üblichen Ausstattung mit kleineren Anfangsbuchstaben usw. finden sich zwei 9-zeilige Deckfarbeninitialen von guter Qualität, schwarz konturiert, die Buchstabenstämme weiß gehöht: Auf poliertem Goldgrund sieht man zum Prologbeginn des Hieronymus (Bl. 4r) eine kunstvolle Rankeninitiale, an den Ausläufern Blättchen und zwei Tierköpfe; das nachfolgende Blatt (Bl. 5r) bietet zum Beginn des biblischen Textes eine historisierte Initiale, die das Martyrium des Propheten Jesaja erzählt und als Attribute Säge und Folterknecht zeigt.

Im Jahre 1985 konnte die schadhafte Handschrift restauriert und in dunkelbraunes Ziegenleder neu eingebunden werden. Der spätmittelalterliche Einband mit unverziertem Wildlederbezug über Eichenholzdeckeln wird seitdem ebenso wie andere alte Einbandreste zu Dokumentationszwecken gesondert aufbewahrt. Dies geschieht schon deshalb, weil wir heute nicht wissen, welche Fragen spätere Forscher an den Codex richten und mit welchen – vielleicht neuen und besseren – Methoden sie diese zu beantworten suchen.

Daneben gibt es noch einen besonderen Grund. Die Restaurierung legte auf den Innenseiten beider Deckel Spielbretter mit Schachbrettmustern frei: im Vorderdeckel eingeritzt 7 x 7 schwarze und im hinteren Deckel 8 x 8 holzfarbene Felder. Erkennbar ist, dass diese Spielbretter aus gutem Eichenholz sogar eine noch längere Geschichte als Einbanddeckel haben; denn sie wurden ursprünglich auch schon bei einem anderen Codex verwendet, bevor man sie zum Schutz unserer Handschrift erneut als Einbanddeckel verarbeitete. Dies lässt sich aus der Beobachtung schließen, dass sich unter dem Wildlederbezug unserer Handschrift eine ältere helle Decke aus Ziegenpergament befindet. Sie ist als Rest eines

früheren Einbands anzusehen, in den der Buchbinder bei seiner Wiederverwendung unseren Buchblock einhängte.

Gelöst (und später neu geheftet) wurden bei der Restaurierung des gesamten Buchblocks auch die beschriebenen Vor- und Nachsatzblätter (Bl. 1 und 2 bzw. Bl. 99 und 100). Es sind Fragmente, die aus einer Pergamenthandschrift stammen und dort die beiden inneren Doppelblätter einer Lage bildeten. Ihr Text lässt sich bestimmen als notarielle Fachprosa und dem *Ordo iudiciarius* des Aegidius de Fuscarariis zuordnen (gest. 1289; Professor des Kanonischen Rechts an der jungen Universität Bologna).

Geschrieben sind die Fragmente in einer Universitätsschrift Italiens – wahrscheinlich in Bologna – in der 2. Hälfte oder Ende des 13. Jahrhunderts. Von besonderem Interesse sind darin sog. Pecienvermerke (*pecia* Stück, Bissen), die den Text in gleichmäßige Abschnitte einteilen: Sie dokumentieren, dass die Textvorlage ein von der Universität bereitgestelltes und korrigiertes Normexemplar war und die Abschrift des Textes durch einen Lohnschreiber erfolgt ist. Der zeigte mit solchen Randvermerken seine Schreibleistung an (meist – wie hier – je 4 zweispaltige Blätter, also 2 Doppelblätter umfassend) und erhielt die dementsprechende Bezahlung. Dieses Vorgehen zur Verbreitung und zugleich zur Qualitätssicherung benötigter Texte war vor allem an italienischen Universitäten üblich; sie beauftragten einen *Stationarius* mit dem Ausleihen, Kontrollieren, Bezahlen der vervielfältigten Texte und dem Verkauf an die Studenten. Bei ihm lieh also ein gewerbsmäßiger Schreiber seine Vorlage aus – zweckmäßigerweise ungebunden, jeweils nur einige Doppelblätter – und gab sie ihm nach dem Kopieren wieder zurück, auch zur Überprüfung seiner Abschrift.

Die – wie üblich zunächst ungebundene – Handschrift selbst entstand in Nordfrankreich um 1240/50, vielleicht in einem Buchatelier in Paris. Im 16. Jh. gehörte sie einem Kanoniker und Scholaster im Kollegiatstift Düsseldorf, dem Dietrich Ham(m)er, dessen Todesdatum (25.1.1531) hier in einem Hexameter mit sog. Chronogramm überliefert ist (Bl. 98r). Wie aus einem Schenkungsvermerk hervorgeht, vermachte er seine Bücher dem Stift an St. Lambertus. Von dort gelangte der Codex 1803 im Zuge der Säkularisation mit einigen anderen Bänden in die Hofbibliothek Düsseldorf.

(Abb.: Kostbarkeiten UB Düsseldorf, S. 39.)

Ms. A 11 (Mitte 13. Jh.)

Matthäusevangelium mit Kommentar und Glossen

Inhalt dieser hochmittelalterlichen Texthandschrift ist das erste der vier Evangelien, versehen mit dem Kommentar der *Glossa ordinaria* und überliefert in der Texteinrichtung der französischen Glossenbibeln: Also in der Regel in 2–3 Spalten und in zwei Schriftgraden geschrieben (hier in gotischer Buchschrift), variierend je nach Umfang von Bibeltext und Kommentar, wobei hier die Bibelzitate rot unterstrichen sind. Auf den breiten Rändern etwa der ersten Texthälfte finden sich zusätzlich zahlreiche Marginalien in Glossenschrift (lateinische Worterklärungen u.ä.), niedergeschrieben gegen Ende des 13. Jahrhunderts. Außerdem sieht man auf dem unteren Blattrand vielfach weitere lateinische Einträge verschiedener Hände: Auch bei diesem Codex handelt es sich also um eine *kommentierte Einzelschrift*, ein einzelnes biblisches Buch samt einem durchlaufenden Kommentar. – Der Buchschmuck besteht lediglich aus je einer 5-zeiligen Fleuronnée-Initiale in Rot und Blau zu Beginn des 1. Prologs (einer Einführung des Hieronymus) und zum Anfang des ersten Kapitels des Matthäusevangeliums als biblischem Text. – Der offensichtlich als *Studienhandschrift* verwendete Codex zeigt starke Gebrauchsspuren und hat außerdem durch zehn mit Textverlust ausgeschnittene Blätter erhebliche Textlücken bekommen. Die hochmittelalterliche Kapiteleinteilung des Stephan Langton (um 1165–1228) enthielt der Band ursprünglich nicht, sie wurde erst von jüngerer Hand marginal hinzugefügt.

Sowohl die Entstehungzeit als auch der Ort oder die Region, aus der eine Handschrift stammt – oder ihre einzelnen Teile –, spielen bei ihrer Erschließung, Einordnung und Beschreibung eine große Rolle und dementsprechend auch bei ihrer heutigen Benutzung und wissenschaftlichen Verwendung. Das gilt auch für die Einschätzung ihrer textlichen Überlieferung oder – bei einer Sammelhandschrift – ihrer vielleicht zahlreichen und verschiedenartigen Inhalte. Gerne findet man daher am Textschluss oder sogar unter mehreren Textenden einen zusätzlichen Schreibervermerk (eingeleitet mit *Explicit* ...), in dem der Kopist das Datum oder zumindest den Tagesheiligen des Jahres mitteilt, in dem er seine Abschrift beendet hat. Noch wertvoller ist eine solche Subskription, wenn sie auch den Namen und Ort eines Klosters, die Ordenszugehörigkeit des Kopisten und den tatsächlichen Autor des abgeschriebenen Werkes bekannt macht. Vielleicht ist auch ein sog. Bücherfluch angefügt, der demjenigen droht, der das Buch entfremden oder stehlen sollte. In anderen Fällen müssen Entstehungszeit und -ort aus äußeren Merkmalen der Handschrift, aber auch aus inhaltlichen Angaben erschlossen werden. So auch hier: Nach buchkundlichen (kodikologischen) und schriftgeschichtlichen (paläographischen) Kriterien ist diese Handschrift in

Frankreich (vielleicht Paris oder Umgebung?) im 2. Viertel oder um die Mitte des 13. Jahrhunderts entstanden.

Zu ihrer weiteren Geschichte gibt die Handschrift selbst Auskunft durch mehrere Einträge im Vorderdeckel: Der älteste ist sehr verblasst und nur unter der Quarzlampe lesbar. Er stammt aus der 2. Hälfte des 15. Jahrhunderts und besagt, dass der Codex zwei Brüdern gehört, *Johannes* (gest. 1480) und *Bruno Rodeneven*, wobei der zweite als Pfarrer in Dingden am Niederrhein für die Jahre 1428–1449 urkundlich bezeugt ist. In einer weiteren, von einer anderen Hand stammenden Notiz wird der Band als Eigentum des Kreuzherrenkonvents *Marienfrede* (bei Dingden / Hamminkeln am Niederrhein) bezeichnet, der von 1444–1806 bestand: *Liber fratrum sancte Crucis in pace Marie*; außerdem ist der genannte Bruno als sein Vorbesitzer und Nachlassgeber vermerkt und sogar die spätmittelalterliche Signatur in der Klosterbibliothek angegeben: *B. 21*.

Dort erhielt der Pergamentcodex gegen Ende des. 15. Jahrhunderts – laut Wasserzeichen des je vorne und hinten im Band befindlichen Papierblattes: um 1480/90 – seinen heutigen Kalbledereinband, restauriert 1989. Dieser trägt etwa sieben Einzelstempel aus der Werkstatt des Kreuzherrenkonvents Marienfrede, meist verwendet nach 1475. Werkstatt-typisch ist auch das Brandkreuz auf dem Oberschnitt des Buchblocks und die vier als Buckel auf den hinteren Deckel aufgenagelten quadratischen Lederstücke, die als Schutz gegen das Abreiben der Lederdecke dienen. – Die Handschrift kam innerhalb der gesamten Klosterbibliothek 1809 in die Hofbibliothek zu Düsseldorf.

Ms. A 12 (Mitte 13. Jh.)

Lukas- und Johannesevangelium mit Kommentar und Glossen

Auch dieser Codex zählt zu denjenigen Düsseldorfer Bibelhandschriften, deren Text nach Art der französischen Glossenbibeln in mehreren vertikalen und in einander verschränkten Spalten eingerichtet ist. Er enthält das dritte und vierte Evangelium nach Lukas bzw. Johannes samt *Glossa ordinaria* und könnte auch – was allerdings kaum gebräuchlich war – der *2. Teil einer Sammlung der vier kommentierten Evangelien* gewesen sein.

Beide Evangelien sind in Textura, einer gotischen Buchschrift des Hoch- und Spätmittelalters, in zwei Schriftgraden für Bibeltext und Kommentar geschrieben. Der Kopist beider Evangelien ist derselbe, doch er hat sie ursprünglich als zwei separate Textteile geschrieben. Das zeigen die für beide je neu einsetzenden, also in zwei auf einander folgenden Reihen angelegten Lagenzählungen:

Sie umfassen 14 bzw. 10 Lagen, doch sind deren Zahlen meist beim Beschneiden des Buchblocks an- oder weggeschnitten worden und nur als Reste erkennbar.

Ober- und Längsrand des Codex sind stärker beschnitten, was als Hinweis auf eine wesentlich frühere Erneuerung von Heftung und Einband (s.u.) zu verstehen ist. Das legen auch einige der zusätzlichen Marginalien (Kommentierungen, Notizen) nahe, die eine Schreiberhand am Ende des 13. Jahrhunderts in Glossenschrift hinzugefügt hat: Sie sind öfter angeschnitten und weisen dementsprechende Textverluste auf. – Außerdem gibt es noch jüngere mit Stift geschriebene Randbemerkungen.

Der Kopist mit Namen *Johannes*, genannt in einem Hexameter auf dem letzten Blatt (186r), ist nicht näher bekannt; und es ist – da keine weiteren Angaben übermittelt sind – zur Zeit auch kaum möglich genauer zu sagen, wo er seine beiden Abschriften angefertigt hat. Die Handschrift entstand in der Mitte des 13. Jahrhunderts und zwar – wie buchkundliche Merkmale nahelegen (Ziegenpergament, dessen Fleischseiten kalziniert sind; mehrfach braun gebliebene Haarseiten; typische Initialen) – wahrscheinlich in Norditalien oder eventuell auch in Südfrankreich.

Während für die Prologe zum Lukasevangelium zwei Initialen vorgesehen, aber nicht ausgeführt sind (auf Bl. 1v eine 6-zeilige und auf Bl. 2r eine 3-zeilige), weist das nachfolgende Johannesevangelium tatsächlich Buchschmuck auf. Er besteht aus zwei Deckfarbeninitialen: auf Bl. 111r zum Prolog (7-zeilig; Initialstamm oben in zwei Vogelköpfen, unten in umgekehrtem Löwenkopf endend, samt blauem, weiß gehöhtem Adler) und 112v zum Textbeginn des 1. Kapitels (15-zeilig; ein hellblaues Fabeltier mit Weißhöhungen und rotem Flügel vor goldfarbenem Grund).

Auch bei diesem Codex ist nicht bekannt, auf welchem Wege er in die niederrheinisch-südwestfälische Region gelangt ist. Den ältesten provenienzgeschichtlichen Hinweis gibt eine Notiz des 14./15. Jahrhunderts, die Teil eines Urkundenkonzeptes oder einer -abschrift ist (Bl. 93v; kopfstehend am unteren Rand, beschnitten; vgl. 186v). Darin nennt sich ein *Conradus, Rector ecclesie parochialis in Bortbeke*; gemeint ist damit Essen-Borbeck mit der Pfarrkirche St. Dionysius. Sie ist schon um 1300 bezeugt als Tochterkirche der Essener Pfarrei St. Johannis und war somit dem Damenstift Essen zugehörig. Der genannte Konrad Nusse aus Duisburg ist als Pastor in Essen-Borbeck urkundlich für den Zeitraum 1398–1423 belegt.

Der alte Einband trägt Spuren eines *liber catenatus*, die zeigen, dass der Codex am hinteren Deckel oben mit einer Kette (*catena*) befestigt war. Er sollte also

einem größeren Personenkreis jederzeit zur Verfügung stehen, nicht aber z.B. in eine Mönchszelle mitgenommen und dort studiert werden. Der Dekor auf Vorder- und Rückdeckel ist identisch: je ein Mittelfeld, das durch fünf vertikale und neun horizontale Streicheisenlinien gerahmt ist und darin sechs Reihen eines bestimmten Rollenstempels (Blütenranke mit je 2 Putten und 2 Vögeln) aufweist, dessen Entstehung in der ersten Hälfte des 16. Jahrhunderts anzusetzen ist. Allerdings konnte sich die handwerkliche Verwendung solcher Einbandstempel sehr lange hinziehen, nicht selten über Jahrzehnte oder sogar über Generationen hinweg. Bisher hat man angenommen, dass zumindest dieser Einband aus der Klosterwerkstatt der Benediktinerabtei Werden stammt. (Wie weit dabei gelegentlich auch die Entstehung der Handschrift selbst dort vermutet wurde, kann offen bleiben.) Bei einem Vergleich mit dem in Werden benutzten Stempelrepertoire zeigte sich aber, dass dieser Rollenstempel dort gar nicht belegt ist. So gut wie sicher ist der Einband zu dieser Zeit in Köln gefertigt worden (wofür auch andere Beobachtungen sprechen, s.u.); dort könnte in der Werkstatt eines Meisters *I.V.B.* neben zahlreichen anderen auch dieser seltene Rollenstempel verwendet worden zu sein.

Die Jahrhunderte haben ihre Spuren am Äußeren der Handschrift hinterlassen: Sie hat sehr durch Feuchtigkeit gelitten (Schimmel- und Pilzbefall), das Pergament weist zahlreiche Risse, Löcher und abgeschnittene Ränder auf. Da inzwischen auch die Heftung zerstört und die Bünde gerissen waren, löste sich der ganze Buchblock auf, so dass die Handschrift für die Benutzung gesperrt werden musste. Deshalb war eine Totalrestaurierung (1990) dringend notwendig, bei der der Buchblock völlig zerlegt, die Pergamentblätter einzeln gereinigt und Schadstellen ausrestauriert wurden. Nach anschließender neuer Heftung, Anfertigung neuer Holzdeckel, denen die alten Deckelleder wieder aufgeklebt werden konnten, stand der Codex dann für die Benutzung wieder zur Verfügung.

Nicht selten kommt es vor, dass der in einer Handschrift erhaltene Text auch in zahlreichen anderen mittelalterlichen Codices überliefert ist, vielleicht bereits in einem neuzeitlichen Druck vorliegt oder sogar anhand mehrerer Handschriften in einer kritischen Edition (mit Variantenapparat usw.) bereitsteht. Aber auch dann ist ein Codex oder sind andere Handschriften mit Parallelüberlieferung keineswegs wertlos; denn jede einzelne Handschrift ist ein Individuum, ein Unikat, dessen Textzeuge, Provenienz, Überlieferungsgeschichte und Buchschmuck zu beachten sind, weil sich oft wertvolle Hinweise ergeben. Dasselbe gilt auch, wenn der Text einer Handschrift aus anderen Gründen (z.Z.) kein besonderes Interesse (mehr) verdient, wie bei vielen mittelalterlichen Bibelhandschriften, deren Text als Druck seit Jahrhunderten geläufig und in der Regel jedem bequem erreichbar ist.

Ein Beispiel für die dennoch fortdauernde Bedeutung solcher Handschriften bietet dieser Codex: Seine Überlieferung der beiden Evangelientexte hat keine wirkliche Bedeutung, sie versprechen im Zeitalter des Buchdrucks keinen zusätzlichen Erkenntnisgewinn. Aber in diesem Codex haben sich in den Innendeckeln insgesamt vier unscheinbare Fragmente erhalten, von denen eines einige Beachtung finden wird. Solche Reststücke aus unbrauchbaren, inhaltlich überholten oder sonst wenig beachtenswerten, aber meist auf widerstandsfähigem Pergament geschriebenen Handschriften verwendeten die klösterlichen und später die kommerziellen Buchbinderwerkstätten gerne als Spiegel in den Innendeckeln, als Hinterklebungen des Rückens oder zu Ausbesserungsarbeiten – kurz: als Makulatur. Gelegentlich überliefern solche Fragmente auch Textstücke, die selten oder bisher gar nicht bekannt sind. Auch in diesem Fall stellt der Codex der Makulaturforschung – wie sich noch zeigen wird – eine besondere Aufgabe.

Unter den genannten vier Fragmenten befindet sich als Rest des vorderen Innenspiegels ein Textbruchstück (Nr.1), das – wie sich herausstellte – einen (fast) unbekannten medizinischen Text überliefert. Leider hat man schon in früherer Zeit an den Rändern des Fragments einige Stücke abgerissen, vielleicht um es abzulösen oder um herauszufinden, ob auch seine Rückseite beschrieben ist – oder ob sich darunter vielleicht ein weiteres Fragment befindet. Dadurch sind an allen vier Blatträndern weitere Verluste des äußerst seltenen Textes eingetreten.

Um das Fragment zu bergen und den Text auch auf seiner Rückseite lesen zu können, wurde es 1990 durch die Restauratorin vom Vorderdeckel gelöst; seitdem wird es separat aufbewahrt (Ms. fragm. M 010). Es besteht aus einem Doppelblatt in der Größe des Buchblocks der Trägerhandschrift (28,5–29 x 19,5–20 cm) und ist in zwei Spalten mit mindestens 50 Zeilen in kleiner Textualis von einem offensichtlich professionellen Kopisten in Südfrankreich, vermutlich Montpellier, etwa im dritten Drittel des 13. Jahrhunderts geschrieben worden. Inhalt ist ein medizinischer Text, der eine anatomische Gliederung „von Kopf bis Fuß" aufweist. Seine durch Unterstreichung hervorgehobenen Lemmata (kleinste Textstücke, stichwortartig verwendet) stammen aus der Chirurgie des Rogerius Frugardi (Salerno, später Bologna; gest. um 1195) und einer bestimmten zeitnahen Glossensammlung.

Die sich damals anschließende weitere Bearbeitung des chirurgischen Rogerius-Textes aus Italien kann man noch ein Stück weiter verfolgen; denn an vier Stellen des Fragments wird ein *M*(agister) *W*(ilhelmus „Burgensis") *de Congenis* genannt. Er hat einen gewissen Namen als praktizierender und später in der „Umgebung" der Medizinischen Fakultät zu Montpellier lehrender Arzt. Zuvor hatte er als Wundarzt an den südfranzösischen Albigenserkriegen (1209–1229), nämlich unter dem Anführer des Kreuzzuges, Graf Simon von Montfort (gefal-

len 1218), teilgenommen. Seine ärztlichen Erfahrungen, Heilungsmethoden und Rezepte konnte er einbringen, als er anschließend in Montpellier die genannte Chirurgie des Roger erläuterte und um seine eigenen Kenntnisse erweiterte. In einige bald nachfolgende weitere Kommentierungen des chirurgischen Grundwerkes von Rogerius mögen sie eingeflossen sein, aber nur ganz gelegentlich sind sie (einigermaßen) selbstständig und mit namentlicher Kennzeichnung überliefert; so im Fall dieses Fragments.

Nur ein kleines und zudem recht beschädigtes Stück davon liegt hier vor. Es beruht auf der Mit- oder Nachschrift eines Wilhelmus-Schülers und ist selbst – wie gesagt – die zeitnahe Abschrift eines professionellen Schreibers wohl aus dem Umkreis der Universität Montpellier. Der Text ist medizingeschichtlich besonders interessant, weil von diesem *Wilhelmus* – wie gesagt – nur wenig schriftlich überliefert und dieses oft nicht sicher abzugrenzen ist; zudem sind die Überlieferungsstadien chirurgischer Texte des 13. Jahrhunderts (wie auch der nachfolgenden) ohnehin sehr lückenhaft und unsicher. Nach der jetzt vorbereiteten Veröffentlichung des Fragments werden weitere Textvergleiche erfolgen müssen, um seinen Inhalt noch besser in die historische Entwicklung und Überlieferung der westlichen Chirurgie des späten Mittelalters einordnen zu können.

Das hier vermittelte chirurgische Wissen war allerdings nicht in Westeuropa entstanden, sondern hatte ganz andere – nämlich arabische und sogar griechische Wurzeln: Es war im 11. und 12. Jahrhundert vor allem durch die Medizinschule im süditalienischen Salerno von den sich ausbreitenden Arabern übernommen worden. An der salernitanischen Akademie erkannten die medizinischen Lehrer den Wert der neuen arabischen Medizin, ließen deren Niederschriften ins Lateinische übersetzen und entwickelten sie weiter (mit Anatomie, Chirurgie, Pharmazie). Damit eigneten sie sich indirekt sogar medizinische Kenntnisse an, die zum Teil vorarabisch waren und ursprünglich von den Griechen herkamen, also selbst aus der vorchristlichen Antike stammen konnten.

Im Hinblick auf die Geschichte der Handschrift ist auch das dritte in unserem Bibelband überlieferte Fragment von Bedeutung. Denn es gehörte im 9. Jahrhundert zu einem Sakramentar der Erzdiözese Köln, wie die als Duplexfest hervorgehobene Nennung der Heiligen Gereon und Victor, Märtyrer des 4. Jahrhunderts in Köln und Xanten, im Kölner Festkalender anzeigt (9./10. Okt.). Es wurde gleichzeitig mit den anderen Fragmenten in die Handschrift eingebracht und gibt einen weiteren Hinweis auf die in Köln zu suchende Werkstatt, die etwa in der Mitte des 16. Jahrhunderts den genannten Rollenstempel verwendete.

Würde man eines Tages alle Einbände dieses Meisters *I.V.B.* (u.ä.) identifizieren und untersuchen, so wäre es vielleicht möglich, in ihren zeitgleich hergestellten

Einbänden (von Drucken des 16. Jahrhunderts, aber auch von älteren Hand-
schriften und Inkunabeln) weitere Fragmente der Chirurgievorlesung aus Mont-
pellier als Makulatur aufzufinden und so den wertvollen Text des *Wilhelmus de
Congenis-Fragmentes* zu ergänzen. Allerdings muss diese Aufgabe späteren
Bemühungen (vor allem in Kölner Bibliotheken) vorbehalten bleiben.

Das Manuskript findet sich Ende des 18. Jahrhunderts im Verzeichnis der Hand-
schriften der Benediktinerabtei Werden des Barons Hüpsch, also war sie zuletzt
in deren Klosterbibliothek. Sie kam nach der Säkularisation der Reichsabtei
1802/03 im Jahre 1811 in die neu gegründete Pfarrbibliothek in Werden und von
dort noch 1834 mit anderen Manuskripten (darunter auch einige Fragmente des
oben genannten Ms. A 19, s. S. 24; 165 f.) und Drucken Werdener Provenienz in
die Düsseldorfer Königliche Landesbibliothek.

Exkurs:

Die im Vorhergehenden beschriebenen vier Exemplare, die biblische Einzel-
schriften (S. 39–50) enthalten, dokumentieren die intensive und weiträumige
Verbreitung eines ganz bestimmten Bibeltyps. Er bietet die Texteinrichtung der
französischen Glossenbibeln mit dem begleitenden Kolumnen-Kommentar der
Glossa ordinaria. Damit kam er dem Bedürfnis nach, einen Bibeltext samt
Kommentar in nur einem Band, und zwar immer auf nur einer Seite und parallel
neben einander, zur Verfügung zu haben. Wie oben zu sehen war, hatte sich –
wohl in Paris – das Layout dieses *auf Kommentierung angelegten Bibeltyps*
entwickelt, der zudem interlinear, also zwischen den frei bleibenden Zeilen des
Bibeltextes, und auf breiten Rändern weitere Glossen und Notizen als Margina-
lien aufnehmen konnte: der Typ einer ausgesprochenen *Studienbibel*. Diesen
Vorteil hatte man allerdings damit erkauft, dass vom gesamten Text der Bibel in
einem einzelnen Codex nur eines oder allenfalls nur einige wenige biblische Bü-
cher enthalten sein konnten.

In der folgenden Zeit veränderten sich die Anforderungen: Ausgehend von
Lehrbetrieb, Studien, Disputationen usw. an den hochscholastischen Universitä-
ten (vornean die Pariser Sorbonne) und dem Gebrauch der Bibel in den auf-
kommenden Bettelorden der Dominikaner und Franziskaner wünschte man sich
im 13. Jahrhundert, den gesamten Bibeltext handlich und transportabel zur Ver-
fügung zu haben, – allerdings unter Verzicht auf Kommentierung(en). So ent-
standen in Pariser Werkstätten und Buchateliers, kurzzeitig und in großer An-
zahl, *Vollbibeln* kleinsten Formats, die man als Taschenbücher bei sich tragen
konnte, die sog. Perlschriftbibeln (weil in winziger Schriftgröße geschrieben).
Material, Format und Schrift wurden passend zu diesem Bibeltyp einer *Ta-*

schenbibel ausgesucht: Die Blattgröße betrug oft nur etwa 15–16 cm Blatthöhe bei einer Breite von etwa 10–11 cm; als Beschreibstoff verwendete man sog. Jungfernpergament (hauchdünn, aus der zu Pergament verarbeiteten Haut junger oder ungeborener Lämmer). Mittelalterliche Vollbibeln (sog. Pandekten: d.h. *allumfassend*), einbändig und in großem Format, waren bisher vor allem aus der ersten Hälfte des 9. Jahrhundert bekannt als sog. *turonische Bibeln*, hergestellt und buchmalerisch ausgestaltet im Stift St. Martin in Tours; fast fünfzig davon sind noch heute erhalten.

In der ULB Düsseldorf stieß man 1981 bei Ordnungsarbeiten im Altbestand der Bibliothek unter den gedruckten Bänden auf eine unscheinbare Handschrift. Sie ließ sich schnell als das Exemplar einer solchen Perlschriftbibel des 13./14. Jahrhunderts identifizieren. Auch diese mittelalterliche Handschrift ist nicht Eigentum der ULB Düsseldorf. Vielmehr gehört sie zu einem umfangreichen Depositum in der Bibliothek, das aus der Düsseldorfer Evangelischen Gemeinde stammt, und trägt die alte Signatur: *Ev. Gem. 148*.

Zunächst bestand eine Bibliothek der Düsseldorfer Reformierten Gemeinde (gegründet 1643), die dann Mitte des 19. Jahrhunderts mit derjenigen der Lutherischen Gemeinde Düsseldorfs vereinigt wurde. Seit 1933 wird dieser gemeinsame Bestand „Ev. Gem." als Depositum in der Landes- und Stadtbibliothek Düsseldorf und nachfolgend in der ULB Düsseldorf aufbewahrt.

Als Neuzugang in der Handschriftensammlung erhielt der Codex eine Signatur aus der Gruppe „Neueste Handschriften" mit den Erwerbungen seit 1970, nämlich: *Ms. P 1 (olim Ev. Gem. 148)*.[4] Allerdings ist bisher nicht bekannt, aus welcher der beiden älteren Kirchenbibliotheken die Handschrift stammt; für die Aufhellung ihrer Vorgeschichte wäre das natürlich von Interesse.

Die Pergamenthandschrift ist nach erstem Augenschein wohl in der zweiten Hälfte des 13. Jahrhunderts in Frankreich entstanden, vermutlich in einer Pariser Buchwerkstatt. Der gut erhaltene Codex umfasst in 34 Lagen (meist Sexternionen) 388 Pergamentblätter und ist im Format etwas größer als sonstige Exemplare (18,5–19 x 12,5 x 13 cm).[5] Der Bibeltext weist größere und kleinere Lücken auf; es folgt in der Reihenfolge der biblischen Bücher die Apostelgeschichte (Acta) dem Hebräerbrief, sie steht also erst vor dem Corpus der sog. Katholischen Briefe (Jak. – 3. Joh.), und die beiden sonst das Alte Testament beschlie-

4 Zuerst verzeichnet als Ms. P 1 im Handbuch Handschriftenbestände (Lit.verz.), S. 140: Codices novissimi (Verf. G.K.).

5 Bl. I vorgesetztes Pergamentblatt; die 1. Lage (VI–1; Bl. 1–11) gestört: nach Prologen (1ra–3rb) beginnt der Bibeltext auf Bl. 4ra mit Gn. 4,13 (*ut ueniam* ...), Textanfang verloren (nach fehlerhafter Heftung ausgerissen, s. zwischen Bl. 7/8).

ßenden Briefe an die Makkabäer folgen erst der letzten Schrift des Neuen Testaments, der Offenbarung des Johannes (Apoc.). Es handelt sich offensichtlich um die damals neue Pariser Anordnung der biblischen Bücher, die typisch für solche Perlschriftbibeln ist. Diese wurden in großer Zahl in Pariser Werkstätten hergestellt, in dortigen Buchläden verkauft und weithin exportiert – und wiederum abgeschrieben.

Ms. A 16 (2. Hälfte 13. Jh.)

Petrus Riga: Aurora

Die umfangreichste lateinische *Versbibel* des Mittelalters, eine dichterische Bearbeitung der Bibel, verfasste der Regularkanoniker Petrus Riga (gest. 1209) um das Jahr 1200 in Reims. Als Quelle benutzte er u.a. den Kirchenvater Augustinus (gest. 430) und die *Historia scholastica* des Petrus Comestor (gest. 1187). In seinem Werk bot er in etwa 15000 Versen (Distichen, auch Hexametern) eine moralisch-allegorische Paraphrasierung und Erklärung der Bibel, vor allem ihrer historischen Bücher; nicht enthalten sind z.B. der Psalter und ein großer Teil des Neuen Testaments, nämlich Römerbrief bis Apokalypse. Der Verfasser selbst schrieb diese *Biblia versificata* in verschiedenen Fassungen, dazu erfolgte zeitnah eine zweifache, stark erweiternde Bearbeitung durch Aegidius von Paris (gest. ca. 1224). Die schnelle und weite Verbreitung des *Aurora* (d.h. Morgenröte) genannten Werkes, das in etwa 250 Handschriften des 13.–15. Jahrhunderts überliefert ist, ging von Nordfrankreich aus. Es wurde im späten Mittelalter viel gelesen und als Hilfsmittel zur Bibelauslegung genutzt.

Das Exemplar in der Düsseldorfer Sammlung hat etwa Taschenformat (22x14 cm). Neben einigen Gebrauchsspuren weisen auch mehrere Blatt- und Seitenzählungen auf vielfache Benutzung des Pergamentcodex hin: Als zeitgenössisch ist eine durchgehende Paginierung (Seitenzählung) in sog. „chaldäischen" (auch geheimschriftlich verwendeten) Zahlzeichen in Tinte anzusehen. Wenig später wird eine Paginierung in Blei hinzugefügt, und dann folgt als jüngste mittelalterliche Zählung eine Foliierung (Blattzählung) über der Textkolumne der ersten beiden Lagen, wiederum in Tinte. Eine neuzeitliche Bleifoliierung des 19./20. Jahrhunderts ist jetzt stellenweise ergänzt worden. Geschrieben wurde der gesamte Text von einer Schreibergemeinschaft, die aus einer Haupthand und zwei Ergänzungshänden bestand. Sie war in einem nordfranzösischen Skriptorium in der zweiten Hälfte des 13. Jahrhunderts tätig, anscheinend um 1270/80. Dass mit dem Buch gearbeitet wurde, zeigen auch Randnotizen, Interlinearglossen und

weitere Kommentierungen des 13. und 14. Jahrhunderts, marginale Stiftnotizen und Textinterpolationen.

Die ansprechende *buchmalerische Ausstattung* lässt eine gewisse Hierarchie erkennen: (1.) Den Beginn kleinerer Texteinheiten markieren sehr zahlreiche Anfangsbuchstaben an (dazu Vorgaben für den Rubrikator auf dem äußeren Längsrand), meist 2(–5)-zeilig, blau und rot im Wechsel und sparsames Fleuronnée in der Gegenfarbe. (2.) Als Steigerung dessen wirken zu Beginn einiger Prologe (u.ä. Anlässe) sieben 4–7-zeilige blaue oder rote Fleuronnée-Initialen. (3.) Die oberste Stufe der Klimax nehmen zu Beginn der biblischen Schriften (auch einiger Prologe) 32 Silhouetten-Initialen ein, 4–11-zeilig mit blau-rot gespaltenem Stamm (Buchstabenkörper) und Fleuronnée. Der Textkolumne vorgesetzt ist eine Versalienspalte, in welcher der Kopist die Versmajuskeln mit einem Spatium (Zwischenraum) allen jeweiligen Zeilen voransetzt.

Entstanden ist die Hs. nach kodikologischen und paläographischen Kriterien in Nordfrankreich, möglicherweise in Paris selbst und in einem dortigen Buchatelier. Beachtenswert ist in diesem Zusammenhang auch eine nur wenig jüngere Randnotiz auf dem 2. Blatt: … *Si rex Francie fecisset testamentum suum* …; darin bedachte der französische König (Philipp der Kühne, 1270–1285, oder Philipp der Schöne, 1285–1314) Studenten – anscheinend der Pariser Universität Sorbonne – in unterschiedlicher Weise mit Geldzahlungen. Wie ein Besitzeintrag des 15. Jahrhunderts zeigt, war der Codex bereits damals in die Benediktinerabtei Helmstedt gelangt. Im 18. Jahrhundert ist die Hs. in deren Doppelabtei Werden an der Ruhr nachweisbar und kam von dort 1811 säkularisationsbedingt in die Düsseldorfer Hofbibliothek.

Ms. A 5 (um 1310)

Bibel (1. Teil): 1. Buch Mose – Jesajabuch (Vorrede)

Hier ist eine Bibel vorzustellen, an der noch einmal deutlich wird, dass ganz unterschiedliche Typen des Bibelbuches gleichzeitig und nebeneinander in Gebrauch waren. Denn der Bibeltext fand an verschiedenen Orten zu unterschiedlichen Aufgaben und Gelegenheiten Verwendung: in den Klöstern aller Orden, in Kathedralen und Pfarrkirchen, dann in Universitäten und Studierstuben. Hier handelt es sich um den ersten Band einer zweiteiligen *Vollbibel*, die den Text vom 1. Buch Mose bis zum einleitenden Prolog zum Jesajabuch enthält, dieses selbst aber nicht mehr: ein stattlicher Band mit Blattgröße 48,5 x 34,5 cm, aus

41 Lagen (zu 5 Doppelblättern: *Quinternionen*) bestehend und insgesamt noch 405 Blättern; einige wenige sind ausgeschnitten.

Wie in manchen Fällen fehlt auch hier das Buch der Psalmen; dies – wie gesagt – ohne Nachteil, weil der Psalter praktischerweise separat als liturgisches Buch mehrfache Verwendung fand, also ohnehin vorhanden war. Dieser erste Band liegt seit der Säkularisation 1803 in der Düsseldorfer Bibliothek; aber von dem gesuchten zweiten Teil – mit dem Text des Jesajabuches bis zum Abschluss des Neuen Testaments mit der Apokalypse –, weiß man erst seit der Katalogisierung der Signaturengruppe A in jüngerer Zeit etwas. Denn dieser zweite Band blieb offensichtlich bei der säkularisationsbedingten Aufhebung des Stifts (1805) in der Bibliothek der Katholischen Pfarrgemeinde St. Lambertus in Düsseldorf und ließ sich erst 1990 identifizieren und dem ersten Band zweifelsfrei zuordnen. Er liegt weiterhin in der Pfarrbibliothek von St. Lambertus und erhielt bei der gewünschten Durchsicht des gesamten dortigen Handschriftenbestandes die Signatur Ms.1.[6]

Parallelhandschriften dieser beiden Codices zeigen die Nähe zur französischen Buchmalerei um 1300. Damit sind beide Bände, wie kunsthistorische Vergleiche des ersten Bandes mit anderen Handschriften aus der stadtkölnischen Benediktinerabtei Groß St. Martin belegt haben, zweifellos in einem Kölner Buchmaleratelier um 1310 entstanden. Ihre zunächst gemeinsame Geschichte kann man jetzt weit zurückverfolgen: Die zweibändig angelegte Bibel gehörte zuvor dem Franziskanerkonvent Seligenthal / Rhein-Sieg-Kreis (bei Siegburg, ca. 1231–1803) und kam 1393 durch Herzog Wilhelm von Berg durch Tausch ins Stift St. Marien (mit Kirche St. Lambertus) in seiner Residenzstadt Düsseldorf;[7] seitdem ist sie in den Bibliothekskatalogen des Stifts vom Jahr 1397 (Nr. 25: *een scoen bibel van zwey stuck*), von 1437 und nicht zuletzt von 1678/79 aufzufinden (s. Lit.verz.).

Auch die Frage, warum der erste, aber nicht auch der zweite Band in die Hofbibliothek kam, lässt sich wahrscheinlich beantworten. Gerne überließ man bei der großen Säkularisation Bibelhandschriften, an denen die neuen Besitzer kein großes Interesse hatten, den Pfarrbibliotheken, Zentralklöstern und ähnlichen kirchlichen Institutionen. Den Ausschlag für die Wahl des ersten Bandes zu Gunsten der Hofbibliothek hat wahrscheinlich dessen prachtvolle buchmalerische Ausstattung gegeben. Deren Besonderheit ist eine fast blattgroße Schöpfungsinitiale zu Beginn (Bl. 6v), die von hoher Qualität ist und deshalb auch in der Gegenwart immer wieder abgebildet und ausgestellt wird: Auf der linken Hälfte des

6 Handbuch Hss.bestände, S. 137 (Verf. G.K.).
7 Urkundenbuch Stift Düsseldorf, Nr. 122: Köln, 1393 Nov. 6.

Blattes ist eine spaltenfüllende historisierte Initiale *I(N PRINCIPIO* ..., 1. Mose 1,1) zu sehen: vor blauem Mustergrund eine vielfarbige Darstellung der Schöpfungstage in sieben in einander gehängten Vierpassmedaillons, mit Miniaturen auf Goldgrund. Den eigentlichen Stamm des Buchstabens „ *I* " bildet eine doppelte Zierleiste, die oben und unten in randfüllende Dornranken ausläuft, die von Drolerien (das sind grotesk-lustige Figurendarstellungen) belebt sind. Der sonstige Buchschmuck der Handschrift (darin übereinstimmend mit dem zweiten Band) besteht vor allem aus Fleuronnée-Initialen, die mit Deckfarben gemalt und in aufsteigender Folge – hierarchisch geordnet – eingesetzt sind: (a) zu den Kapitelanfängen in der Regel 2–4-zeilig, rot oder blau im Wechsel, Füllung (Maiglöckchen u.ä., geometrische Figuren) und Besatz (Fäden, Spiralen, Perlreihen) in der Gegenfarbe; (b) 17 sorgfältiger gestaltete Initialen zu Beginn der Prologe, meist 4-zeilig (1ra: 15-zeilig), Stämme 2-farbig, z.T. ornamental gespalten, mit Aussparungen, die (Gräten-)Stäbe meist spaltenlang; dazu (c) 25 sehr schmuckvolle Initialen zu Beginn der biblischen Bücher, 6–14-zeilig und in halber Spaltenbreite (z.B. 345rb) angelegt.

Das große Format, die kunstvolle Schrift in kalligraphischer Textura formata und die reiche Ausstattung durch viele kleine und eine große Anzahl prachtvoller größerer Initialen deuten auf liturgische Verwendung der Bibelhandschrift hin: eine *gotische Pultbibel*, offenbar auch ein repräsentatives Geschenk. Ihr spätmittelalterlicher Einband (graues Wildleder) mit einer Heftung auf 10 Doppelbünde, an den Deckeln mit vierseitigen Kantenblechen aus Messing versehen, an den Ecken und in Mitte der Deckel ursprünglich mit starken Messingbeschlägen ausgestattet, verstärkt diesen Eindruck, obwohl inzwischen fast alle Beschläge verloren sind. Von der praktischen Verwendung der eindrucksvollen Bibelhandschrift zeugen z.B. einige von jüngerer Hand auf dem Rand vermerkte Lektioneneinteilungen, alttestamentliche Leseabschnitte z.B. für die Sonntage der Fastenzeit.

(Abb.: Kostbarkeiten UB Düsseldorf, S. 45.)

Ms. A 15 (Mitte 14. Jh.)

Bibelkonkordanz zu den vier Evangelien

Dies ist keine Bibelhandschrift, sondern eines von vielen *Hilfswerken* zum Verständnis der Bibel, hier also zu den *vier Evangelien* und ihrer Auslegung. Gute Kenntnisse der lateinischen Bibel, die rund 70 Bücher des Alten und Neuen Testaments umfasst, waren eine wichtige Voraussetzung für alle Bibelstudien. Dies galt z. B. auch für die praktische Vorbereitung von Predigten und Ansprachen – sei es in den mittelalterlichen Klöstern, den Kathedralen und Pfarrkirchen oder den Studienzentren und Universitäten.

Dazu gab es eine Vielzahl unterschiedlicher Hilfsmittel für die Bibellektüre und -exegese, angefangen bei den schon genannten *Bibelprologen* (sog. Argumenten, die frühesten noch aus dem 2. Jh.). Viele von ihnen hatte der Kirchenvater Hieronymus um das Jahr 400 verfasst. Er schickte sie den einzelnen biblischen Schriften (oder Textgruppen wie 1.–5. Mose, Evangelien usw.) jeweils voraus, die er aus den biblischen Ursprachen – dem Hebräisch des Alten und dem Griechisch des Neuen Testaments – ins Lateinische übersetzt hatte. Sie boten einführendes Wissen über den Verfasser, die Eigenart und Bedeutung der betreffenden Schrift, ihre Entstehung und Geschichte, gelegentlich auch Wort- und Sacherklärungen und oft eine Anleitung zum rechten Verständnis des gesamten Inhalts. Diese Prologe waren also in den Bibelhandschriften selbst enthalten, und zwar zwischen den biblischen, also den von Gott inspiriert gedachten Schriften. Weiter gab es erklärende *Interlinear- und Marginalglossen, Katenen* (*Ketten*, nämlich Aneinanderreihungen von Erläuterungen aus den kommentierenden Texten der Kirchenväter), *Wort-, Begriffs-* und *Sachkonkordanzen* und -*lexika*, viele *Kommentare* zu einzelnen Schriften, ganze *Kommentarwerke* – bis hin zur *Glossa ordinaria*, die fast die gesamte Bibel kommentierte. Für das Studium der Evangelien waren außerdem die angeführten *Kanontafeln* (Ms. A 10; s. S. 37 f.) fast unentbehrlich, um das Vorhandensein von Paralleltexten und deren Übereinstimmungen und Unterschiede zu erfassen.

Voraussetzung jeder Bibelexegese war immer die persönliche Aneignung des Stoffes der gesamten Bibel oder zumindest ihrer wichtigsten Teile. Das geschah kapitelweise oder nach den Lese- und Predigtabschnitten (Perikopen) – in jedem Fall war es eine sehr beachtliche gedächtnismäßige Leistung der Ausleger und Prediger. Daher spricht man zu Recht von einer hohen „Gedächtniskultur" der Antike und des Mittelalters, die sich gerade bei der Beschäftigung mit der Bibel gut erkennen lässt. Es gab dafür Hilfsmittel, oft mnemotechnischer Art z.B. an Hand von Merkworten, unter deren Zuhilfenahme man sich den Inhalt der Bibel

kapitelweise einprägte (z.B. im Evangeliar Ms. A 10, Bl. 4v: zu den 40 Wundern Jesu, und Bl. 129v: zu den Kapiteln der vier Evangelien). Wichtigster Vertreter unter den Verfassern solcher Bibelsummarien ist Alexander de Villa Dei (1160/70–1240/50) mit seinem Werk *Summarium biblicum*, das aber hier in beiden Fällen nicht die Quelle dieser Texte darstellt; es gab eben noch viele andere, auch anonym überlieferte Hilfsmittel dieser Art.

Was bietet nun diese *Evangelienkonkordanz* als Verzeichnis bestimmter im Bibeltext begegnender Wörter (*Lemmata* genannt), und wie handhabt man ihre spezielle Anlage als Predigthilfswerk?

Es ist zunächst eine mit 283 alphabetisch angeordneten Textteilen umfangreiche Stoffsammlung samt Stellenangaben der Bibel (beginnend mit *absconditur, absconditum, abiit* ...; also nicht ganz streng alphabetisch geordnet). Sie erscheint noch wesentlich reichhaltiger, wenn man beachtet, dass diese Texte jeweils noch drei- bis zwölffach unterteilt sind. Weitgehend scheint ihr Stoff der *Glossa ordinaria* entnommen zu sein oder sich mit diesem Werk zu berühren.

Benutzt wird diese Evangelienkonkordanz einmal über diese vielen Stichworte / Begriffe / Vokabeln (Lemmata), die zu Beginn der Texteinheiten durch Schriftart und -größe deutlich hervorgehoben sind. Ihr besonderer Wert erschließt sich allerdings erst über zwei zusätzliche Register im Anhang, die weitere Zugänge eröffnen: einmal ein Index aller Lemmata (hier sind einige der genannten Unterteilungen verselbständigt, so dass sich sogar 322 ergeben) und dazu am Rand hinzugesetzte Buchstaben- und Zahlenangaben; sie stimmen überein mit denjenigen auf den linken oberen Blattecken des gesamten vorhergehenden Textteils der Handschrift. Außerdem ein zweiter Index, angeordnet nach den Sonn- und Heiligentagen des Kirchenjahres, der von den zugehörigen Perikopen, Predigtthemen u.ä. auf die entsprechende Texteinheit des Hauptteils verweist. Ohne weiter ins Einzelne zu gehen oder Beispiele geben zu müssen, kann man schon erkennen, dass dies ein wohlüberlegtes und an der Praxis ausgerichtetes homiletisches Hilfswerk war, dessen Stoffsammlung vor allem der Predigtvorbereitung diente.

Der Codex bietet noch eine zusätzliche Überraschung: Ganz vorne im Band haben sich als beschriebene Pergamentblätter ein ehemaliger Spiegel aus dem Innendeckel und ein sog. fliegendes (frei stehendes) Blatt erhalten. Beide Fragmente sind der ersten Lage umgehängt, gehören also fest zum Buchblock wie zum ursprünglichen Einband und bieten Textbruchstücke. Während das erste Blatt nur ein Einkünfte- und Ausgabenverzeichnis des 14./15. Jahrhunderts enthält (mit Namen vom Niederrhein?), ist das zweite Blatt von besonderem Interesse: Es überliefert Ablässe zu Gunsten des Hospitals von *Santo Spirito in Sas-*

sia in Rom, das unweit des Vatikans im alten Stadtteil Borgo am Tiber gelegen ist. In 23 Zeilen, geschrieben in gotischer Kursive der Wende vom 13. zum 14. Jahrhundert, teilt es die 1198 von Papst *Innocentius* (III., 1198–1216) erlassenen Ablässe und Privilegien für das von ihm geförderte Institut mit. Innozenz erreichte damit die Wiederbegründung und Erhaltung eines schon im 8. Jahrhundert für englische Rompilger dort eingerichteten Hospitals.

Die Handschrift dürfte in Westdeutschland, vielleicht am Niederrhein, in der Mitte des 14. Jahrhunderts entstanden sein. Sie kam 1820 aus der Bibliothek des Damenstifts zu Essen (bzw. der dortigen Stiftskanoniker) in die Königliche Landesbibliothek nach Düsseldorf.

Ms. A 8 (2. Hälfte 14. Jh.)

Bibelteile des Alten und Neuen Testaments

Inhalt dieser Bibelhandschrift sind zahlreiche Schriften aus dem Alten und anschließend aus dem Neuen Testament, insgesamt 26 Texte. Der Sinn der hier getroffenen Auswahl erschließt sich zunächst nur insofern, als es sich um *drei biblische Textgruppen* handelt: eine Sammlung aus dem Alten Testament, die sieben Bücher umfasst, und zwei aus dem Neuen Testament mit insgesamt 19 Schriften; und wahrscheinlich zwei verlorenen, s.u.

Die alttestamentlichen Texte setzen ein mit dem Buch *Tobias* (die beiden nachfolgenden Schriften *Judith* und *Hester* fehlen), dem die Gruppe der sog. *Lehrschriften* nachfolgt, nämlich von *Iob* bis zum Buch *Jesus Sirach* (*Ecclesiasticus*). Auch dieser Bibelcodex besteht wieder ohne den dieser Schriftengruppe zugehörenden Psalter, der als liturgisches Buch zum täglichen Gebrauch praktischerweise separat vorhanden und so leichter zu handhaben war.

Während den Texten aus dem Alten Testament hier in der Regel Prologe voranstehen, ist das bei den neutestamentlichen nicht der Fall.

Zwei Schriftensammlungen aus dem Neuen Testament schließen sich an. Allerdings ist die erste Textgruppe, die aus den vier Evangelien und der Apostelgeschichte besteht, in dieser Handschrift nicht vorhanden. Hier setzen die neutestamentlichen Schriften mit dem Text des Römerbriefes ein, der den Anfang der Briefe des Paulus und seiner Schüler bildet, das sog. *Corpus Paulinum* (als 2. Gruppe; üblicherweise aus 14 Briefen bestehend). Es fehlen allerdings nach dem Textabbruch gegen Ende des 1. Korintherbriefes (mitten im 16. Kapitel) auch die beiden nachfolgenden Paulusbriefe: der 2. Brief an die Korinther und derje-

nige an die Galater. Dass diese beiden echten Paulusbriefe bewusst ausgelassen wurden, kann man sich allerdings kaum vorstellen; ein Lösungsvorschlag erfolgt unten.

Die sich anschließende 3. Gruppe, die Sammlung der sog. *Katholischen Briefe* (*Jacobus* bis *Judas*), ist mit 7 Schriften vollständig vorhanden. Die in diesem Band gebotene Auswahl und Anordnung der drei biblischen Textgruppen könnte schon in der Vorlage so bestanden und der Ergänzung bereits vorhandener Bibelhandschriften gedient haben.

Nach kodikologischen Kriterien dürfte die Handschrift in der 2. Hälfte des 14. Jahrhunderts in Südfrankreich oder Norditalien geschrieben worden sein. Der dunkelbraune Kalblederband, der heute noch den Codex schützt und schmückt, zeigt zwei Einzelstempel; sie sind etwa von der Art, die der sog. Eidbuch-Meister verwendet hat, der in der 2. Hälfte des 14. Jahrhunderts in Köln tätig war. Im Vorder- und Rückdeckel sind als Innenspiegel die beiden Teile einer zerschnittenen Pergamenturkunde eingeklebt, die bald nach 1342 entstanden sein muss und eine Pfründe an St. Aposteln in Köln betrifft. Sie enthält einen Erlass (ein sog. Mandat) des Dekans an St. Severin zu Köln, *Gerhardus de Vivario* (von Weyer/Eifel; amtete 1334–1343), für den Kölner Kleriker *Gerardus de Ratingin* ([Düsseldorf-]Ratingen); außerdem wird aus dieser Zeit sowohl eine Bulle Papst Clemens VI. (1342–1352) wie eine Urkunde des Kölner Erzbischofs Walram von Jülich (1332–1349) mit Datierung *Lechenich, 8. Dez. 1342* zitiert.

Im Vorderdeckel kann man mit Quarzlampe den Besitzeintrag eines Scholasters des Kölner Stiftes St. Severin, *Johann von Deutzerfeld*, erkennen, der dort 1387–1411 dieses Amt bekleidet hat. Ein jüngerer Schenkungsvermerk von 1531 des *Theodericus Ham(m)er*, Kanoniker seit 1483 und Scholaster seit 1518 der Kollegiatkirche St. Lambertus in Düsseldorf, belegt, dass diese Handschrift zu seinem Nachlass gehörte und von ihm mit einigen weiteren handschriftlichen und gedruckten Codices dem Stift übereignet wurde (ebenso Ms. A 9, s. S. 41 f.). Der Codex trägt den Besitzvermerk des Stifts, ist in dessen jüngeren Bibliothekskatalogen genannt und kam 1803 in die Hofbibliothek Düsseldorf.

Offen sind noch die beiden Fragen, was es mit dem Textverlust am Ende des 1. Korintherbriefes auf sich hat und wie das Fehlen der beiden unmittelbar nachfolgenden Paulusbriefe zu erklären ist. Zunächst zeigt eine Untersuchung der Lagen, dass diese ungestört und vollständig sind, dass es sich also nicht um den Verlust eines einzelnen Blattes handelt. Dann muss die ursprünglich der 11. Lage (endet innerhalb von Kap.16) nachfolgende Lage inzwischen fehlen. Beide Fragen hängen also zusammen, mit anderen Worten: Die fehlende (ursprünglich 12.) Lage setzte mit dem Textende des 1. Korintherbriefes ein (innerhalb

Kap.16) und bot dann komplett den 2. Brief an die Korinther und nachfolgend den ganzen Galaterbrief; eine Umfangsberechnung ergibt, dass dafür der Platz einer Lage aus fünf Doppelblättern (Quinternio) ausreichte.

Erschließen lässt sich auch, dass die nicht mehr vorhandene Lage in der 2. Hälfte des 14. Jahrhunderts zwischen Anfertigung der Kopie des Bibeltextes in einem südfranzösischen oder norditalienischen Schreibort und dem bald folgenden Einbinden in Köln verloren ging. Denn wahrscheinlich sind die Texte als Lagenkonvolut (gebündelt, ohne Einband) zwischen beiden Orten – und vermutlich üblicherweise in einem Fass – transportiert worden. Der Lagenverlust trat jedenfalls ein, bevor die verbliebenen 15 Lagen mit den 26 Bibeltexten (von ursprünglich 28) durch Heftung und Einband gesichert wurden: auf dem Transport oder am Zielort Köln, und dort sicherlich vor dem Einbinden vielleicht in der Werkstatt eines heute nur noch durch seine Einbände bekannten Buchbinders mit dem Notnamen *Eidbuch-Meister*, vermutlich um 1370/1380.

Der Beginn aller biblischen Schriften wird hier durch 4–8-zeilige qualitätvolle Fleuronnée-Initialen hervorgehoben. Von der praktischen Verwendung der Handschrift zeugen die marginalen Einträge der entsprechenden Sonn- und Feiertage zu fast vierzig, meist neutestamentlichen Epistelperikopen, die von zwei Händen des 15. Jahrhunderts stammen. Ebenso sprechen davon die vier Enden von zwei Schnüren, befestigt an einem auf dem Oberschnitt angebrachten fein geschnitzten Holzstift, die als Lesezeichen nützen konnten. Dem Gebrauch der Bibelhandschrift dienten auch die drei Reihen von Blattweisern, die am Längsschnitt befestigt sind und in großer Texturaschrift auf den Textbeginn einiger biblischer Bücher hinweisen.

Aus dem Düsseldorfer Stift kam die Handschrift durch die Säkularisation 1803 in die dortige Hofbibliothek.

Ms. A 7 (Mitte 15. Jh.)

Altes Testament: Geschichts- und Lehrbücher

Der Inhalt dieser Handschrift aus der Mitte des 15. Jahrhunderts setzt sich aus Teilen der beiden ersten der drei alttestamentlichen Schriftensammlungen zusammen, den oben genannten Geschichts-, Lehr- und Prophetenbüchern. Eingangs wird die (gegenüber der biblischen Reihenfolge vorgezogene) Gruppe der alttestamentlichen *Lehrschriften* überliefert, auch hier wieder ohne den Psalter. Geboten werden in üblicher Reihenfolge die Texte von den *Sprüchen Salomos* bis zu *Jesus Sirach*. Die erste Schrift dieser Sammlung, das Buch *Iob* (Hiob),

steht in diesem Codex allerdings am Schluss dieser Schriftengruppe. Etwas später hat ein mittelalterlicher Leser auf dem Rand des Hiobbuches vielfach die Zählung der entsprechenden Bücher aus Gregors I., des Großen (gest. 604), *Moralia in Iob* hinzugefügt. Diese allegorisch-moralische Auslegung des Buches *Hiob* durch den bekannten Kirchenvater und bedeutenden Papst Gregor stand während des gesamten Mittelalters als Handbuch der Moral in hohem Ansehen und war in jeder Klosterbibliothek vorhanden, nicht selten sogar mehrfach. Sie sollte hier also bei der exegetischen Arbeit oder der erbaulichen Lektüre kommentierend mitgelesen werden.

Die nachfolgende Sammlung umfasst nur die drei letzten Schriften der umfangreichen, mit den fünf Mosebüchern beginnenden alttestamentlichen *Geschichtsbücher* (1. Schriftensammlung im AT): *Tobias* bis *Esther*. Den Abschluß bilden die beiden *Makkabäerbücher*; denn die sonst zwischen der (eigentlich erst nachfolgenden) Sammlung der Lehrschriften (als 2. Schriftensammlung) und den beiden Makkabäerbüchern, die als jüngste Geschichtswerke meist das Alte Testament in der Vulgata abschließen, befindliche große Sammlung mit den vier Großen und den zwölf Kleinen Prophetenbüchern (3. Schriftensammlung) ist in dieser Handschrift nicht enthalten.

Als Besonderheit ist zu vermerken, dass der Schreiber des Buches *Tobias* am Schluss eine stichometrische Angabe aus seiner Vorlage mitkopiert hat: *versus habet d.cccc* (also 500 und 4x100 = 900 Verse / Zeilen). Eine solche Stichometrie (nach antikem Vorbild) fand sich schon verschiedentlich, hier zuerst in Ms. A 14 aus dem Anfang des 9. Jahrhunderts (S. 26 f.); nach dem 12. Jahrhundert sind solche Angaben nur selten zu finden. In dieser Handschrift ist sie allerdings noch in der Mitte des 15. Jahrhunderts mit dem Text überliefert – eine absolute Ausnahme. Daraus kann man – ohne die Texte eingehend zu untersuchen – nur vermuten, nicht erschließen, dass die Vorlage dieser Abschrift eine wesentlich ältere Bibelhandschrift gewesen sein kann.

Es kommt nicht oft vor, dass das für eine Bibelhandschrift verwendete Pergament von minderer Qualität ist, anders in diesem Codex: Das Pergament hier weist schon aus der Zeit seiner Herstellung zahlreiche Löcher auf, die teils sogleich vernäht, teils beim Einrichten oder Beschreiben der Lagen durch rote Umrandung hervorgehoben wurden, damit die Schreibfeder des Kopisten sie leichter meiden konnte.

Zusätzlich zeigt der Band starke Gebrauchsspuren sowie eine Anzahl Beschädigungen, weil er wohl mehrfach und für längere Zeit unter Feuchtigkeit oder sogar Wasser zu leiden hatte. Das führte zu wasserfleckigen Blatträndern, vielfach auch zu nachlassender Haftfähigkeit der Tinte. Dies beeinträchtigte gelegentlich

auch die Lesbarkeit und führte stellenweise in den Anfangslagen zu Tintenfraß, der die sog. Gitterschrift hervorrief. Wohl schon im 16. Jahrhundert ergänzten zwei verschiedene Hände solche durch Gitterschrift entstandenen Textverluste. Sie trugen außerdem auch einige Textkorrekturen und gelegentlich selbst die Auflösung von Abbreviaturen ein, die aus dem Abkürzungssystem der mittelalterlichen Kopisten stammen, aber wohl nicht mehr allen Lesern geläufig waren.

Wahrscheinlich im 17. Jahrhundert erneuerte man die Heftung und den Einband, allerdings wenig professionell: Die Lederdecke, die normalerweise im ganzen Stück über den Rücken und die beiden Deckelflächen reicht, setzte man – eher notgedrungen – aus drei älteren und bereits von anderen Einbänden übriggebliebenen Lederteilen zusammen, versehen mit einigen neuzeitlichen Rollen- und Einzelstempeln. Das alles zeigt, dass man die Handschrift würdigte und mit ihr weiter zu arbeiten gedachte.

Schrift (eine Textura, geschrieben von mehreren Händen) und Initialschmuck (Fleuronnée-Initialen) sprechen für eine Entstehung der Handschrift in den (östlichen) Niederlanden oder am Niederrhein in der Mitte des 15. Jahrhunderts, möglicherweise schon im zweiten Viertel. Sicher fassbar wird ihre Geschichte erst durch die nachträgliche Aufbringung eines großen ovalen Besitzstempels des Düsseldorfer Kreuzherrenkonvents (*FRATRVM CRVCIFERORVM IN DVS-SELDORP*) auf dem Vorder- und Rückdeckel. Dieser pressvergoldete Supralibros-Stempel vermerkt im ovalen Rahmen den Besitzer und zeigt im Inneren ein Tatzenkreuz in ovalem Strahlenkranz. Er war in der zweiten Hälfte des 16. Jahrhunderts und bis ins 17. Jahrhundert hinein bei den Kreuzbrüdern in Düsseldorf in Gebrauch. Somit belegt er, dass die Handschrift im 16. oder 17. Jahrhundert schon zu deren Bibliotheksbestand gehörte, bevor sie säkularisationsbedingt 1812 in die Hofbibliothek Düsseldorf überging.

Ms. A 17 (um 1450)

Altes Testament (1. Teil): 1. Mose – 2. Buch Esra

Inhalt dieser handschriftlichen *Teilbibel* ist knapp die erste Texthälfte des Alten Testaments bzw. etwa ein Drittel einer Vollbibel; ihre Fortsetzung in einem 2. oder gar 3. Band – falls es sie je gegeben hat – ist nicht bekannt.

Dies ist unter den Düsseldorfer Bibelhandschriften des Mittelalters der einzige Codex, dessen Texte auf Papier geschrieben wurden. Während im 13. und vermehrt im 14. Jahrhundert Papier nur als Importware aus Italien und später auch aus Frankreich eingeführt wurde, begann erst 1390 in Nürnberg die Papierpro-

duktion in Deutschland. Der neue Beschreibstoff, der preiswerter und in größeren Mengen herstellbar war – wenn auch weniger haltbar –, löste das üblicherweise verwendete Pergament ab (wie dieses vor allem im 4. Jahrhundert den Papyrus). Aber der Übergang erfolgte nach und nach und nicht bei allen Handschriftengattungen in gleicher Weise. Schnell vollzog er sich bei Universitätsund Bibliothekshandschriften aller Art, im Geschäftsbereich und bei Verbrauchsliteratur; aber vor allem bei liturgischen und Bibelhandschriften bleibt es bis zum Ende des Mittelalters überwiegend bei der Verwendung von Pergament.

Für die heutige Erschließung mittelalterlicher Handschriften bietet der Gebrauch des Papiers allerdings in vielen Fällen eine große Hilfe bei der Datierung eines Bandes oder seiner Teile und einzelner seiner Lagen. Denn schon seit früher Zeit haben die Papiermacher auf den Boden- und Bindedrähten ihrer Schöpfsiebe bestimmte „Marken" montiert (wie Tiere, Heilige, Ornamente, Werkzeuge usw.), die man fast immer heute noch gut erkennen und bestimmen kann. Dafür entnahm man diese Wasserzeichen – unzählig viele und in allen Variationen – als Durchzeichnungen oder Durchreibungen von Papierurkunden in vielen europäischen Archiven. Denn eine Urkunde muss – im Gegensatz z.B. zu einem literarischen Text – für ihre Gültigkeit auch Ort und Datum ihrer Ausstellung enthalten. Ausgehend von der analogen Verwendung derselben Papiere in datierten Urkunden entstanden umfangreiche Repertorien solcher mittelalterlicher und frühneuzeitlicher Wasserzeichen (M. Briquet 1908, G. Piccard 1961 ff.). Mit Hilfe ihrer urkundlichen Verwendung sind identische Papiermarken (aber nur diese!) nicht datierter mittelalterlicher Handschriften dadurch oft zu identifizieren und dann auf wenige Jahre eingegrenzt datierbar. Papiergeschichte und Wasserzeichenforschung sind inzwischen wichtige Arbeitsfelder für die Erschließung vor allem spätmittelalterlicher Papierhandschriften geworden.

Die Entstehungszeit dieser Handschrift, die selbst keine Datierung in einem Schreibervermerk o.ä. enthält, lässt sich durch das Vorkommen von vier Ochsenkopfwasserzeichen bestimmen: Ein identisches Wasserzeichen ist datiert durch Belege aus den Jahren 1448–1453, dazu sind drei allerdings nur ähnliche für den Zeitraum 1448/50–1452/55 verzeichnet.

Für diesen Codex lässt sich auch der Entstehungsort erschließen: Die Handschrift wurde wahrscheinlich in Münster, nämlich im dortigen Fraterhaus *Zum Springborn*, geschrieben und auch eingebunden, wie die werkstatt-typischen Einzelstempel des Einbandes zeigen. Dazu passt, dass der Band aus etwas späterer Zeit einen Besitzeintrag des Augustinerinnenklosters Marienbrink in Coesfeld trägt, den man allerdings später durch Rasur mit Messer oder Bimsstein fast unsichtbar gemacht hat. Aus wesentlich jüngerer Zeit finden sich im Band Reste eines Wappen-Exlibris (auch in Ms. C 103, dort unversehrt), das auf seinen da-

maligen Besitzer, den Münsterischen Vizekanzler Joh. Ignatz (von) Zurmühlen weist (gest. 1809). Später taucht der Band im Versteigerungskatalog dieser Büchersammlung unter der Nr. 194 auf, und er kam mit ihr 1822 zur Auktion. Die Versteigerungsnummer *194* ist heute noch auf einem kleinen Papierschildchen auf dem Einbandrücken zu lesen.

Die Handschrift ist ansprechend ausgestattet mit 7 kleineren und 16 großen, 3–4-farbigen Fleuronnée-Initialen. In allen Kapitelverzeichnissen fehlen die Zählungen, weil der Rubrikator es unterließ, sie in die dafür vom Kopisten frei gelassenen Räume einzusetzen. Zwei sog. Buchschließen halten den Einband „geschlossen" und schützen den Buchblock zusätzlich; seine drei Schnitte sind gelb eingefärbt. Als hilfreich bei der Benutzung der Handschrift erweisen sich zwei Reihen von Lederknoten als Blattweiser am Längsschnitt, die den Beginn einzelner biblischer Bücher bezeichnen.

Im Katalog der Düsseldorfer mittelalterlichen Handschriften, den der Bibliotheksleiter Th. J. Lacomblet (gest. 1866) in den Jahren 1846–1850 erarbeitete und handschriftlich hinterließ, hat er dieses Manuskript noch selbst nachgetragen. Nicht bekannt ist bisher, auf welchem Wege der gefällige spätmittelalterliche Bibelcodex nach der Auktion in Münster noch im Zeitraum 1850–1866 in die Königliche Landesbibliothek zu Düsseldorf gelangte.

Nachwort:

Um 1450/1455, also während der Entstehungszeit dieser jüngsten handschriftlichen Bibel der Düsseldorfer Sammlung, machte Johannes Gutenberg (um 1400–1468) seine technischen Erfindungen und entwickelte das epochemachende Verfahren des Buchdrucks mit beweglichen Lettern. Er suchte sich als Anwendungsmuster die lateinische Bibel aus, für die er – bei einer geschätzten Auflage von etwa 180–200 Exemplaren – kaufmännisch einen guten Markt sah. Als Vorlage benutzte Gutenberg eine rheinische Handschrift, die – glücklicherweise – die an der Pariser Universität *Sorbonne* erarbeitete gute Textfassung aus dem 13. Jahrhundert bot.

Bald folgten an anderen Orten und durch andere Drucker weitere Vulgata-Ausgaben und zunehmend viele umfangreiche, bedeutende und repräsentative Werke und Ausgaben aus vielen Wissensgebieten der Antike und des Mittelalters, vorerst noch angeführt von Theologie und Kirche.

Vor der Zeit Gutenbergs hatte es nur handschriftlich hergestellte Bücher gegeben, doch jetzt fand das lagenweise Kopieren zu deren Vervielfältigung ein Ende und ging – was die großen Werke, Ausgaben und ganze Corpora angeht – um

das Jahr 1480 zu Gunsten der im Druck erscheinenden Werke deutlich zurück. Statt nach einer mühseligen, langwierigen, kostspieligen und nicht selten auch ungesunden Arbeit zu einer einzigen handschriftlichen Abschrift zu gelangen (oder bei Diktat: zu einigen wenigen Kopien), standen durch den Druck nun gleichzeitig etwa 200 Exemplare zur Verfügung, und um das Jahr 1480 waren schon 300–500 möglich. Sie stimmten in Text, Beigaben und Ausstattung in aller Regel völlig überein, auch wiesen sie durch frühzeitiges Korrigieren des Textes schon auf den Probeseiten (den sog. Andrucken) viel weniger Fehler auf. Während zunächst noch die mittelalterliche Handschrift als Vorbild diente, entwickelte man bei diesen Inkunabeln (Wiegendrucke, Drucke zwischen 1450 und 1500) bald Titelblätter und anderes, was wir heute als Merkmale gedruckter Bücher ansehen. Im Laufe der folgenden Jahrzehnte wurden weitere drucktechnische Fortschritte gemacht, die z.B. auch das handschriftliche Nacharbeiten oder Einfügen aller Arten des Buchschmucks (Rubrizierung, Initialen, Bordüren) und der Buchmalerei (Miniaturen; dann Holzschnitte, Kupferstiche u.a.) überflüssig machten, weil man lernte, sie gleich mit zu drucken.

Die vor mehreren Jahrtausenden entwickelte Schriftlichkeit gewährt in den überlieferten Texten – neben archäologischen Funden, erhaltenen Gebrauchsgegenständen und vielen anderen musealen Zeugnissen der Vergangenheit – zusätzliche und reiche Einblicke in Denken und Wissen, Glauben und Fühlen, Planen und Hoffen der Menschen lange vergangener Zeiten. Gerade unsere Kenntnisse des letzten vorchristlichen Jahrtausends, in dem die Schriften des Alten Testamentes entstanden, wie der Zeitenwende samt der Entstehung des Neuen Testaments, beruhen ganz wesentlich auf den erhalten gebliebenen und noch heute zugänglichen Texten.

Ihre handschriftliche Überlieferung unterlag seit je allen großen geschichtlichen Ereignissen: nämlich einerseits zahlreichen Zerstörungen und Verlusten, aber andererseits ebenso günstigen Veränderungen und Förderungen, auch durch bessere Materialien und technischen Fortschritt. Nicht-christliche wie christliche Texte der Antike hatten, um in unserer Gegenwart bekannt und verfügbar zu sein, außerdem drei spezielle *Barrieren der Textüberlieferung* zu überstehen. Jede wirkte wie ein „Sieb" und bedeutete Fortdauer und weitere Überlieferung eines Textes oder seinen Verlust und Untergang.

Zuerst gemeint ist – wie oben erwähnt – der Übergang von der Papyrusrolle auf den Pergamentcodex, also ein gleichzeitiger Wechsel des Beschreibstoffes und ebenso der Buchform. Ein antiker Text, der diesen im 4. Jahrhundert vollzogenen Wechsel zufällig nicht mitmachte oder bewusst davon ausgeschlossen wurde und damit diese *buchtechnische Barriere* (1.) nicht überwand, ist mit großer

Sicherheit untergegangen – oder existiert nur als seltenes, kostbares und in der Regel fragmentarisches Relikt.

Die zweite Hürde bestand in der Umsetzung solcher Texte, die in spätantiken, vor allem in vor- oder frühkarolingischen Minuskelschriften vorlagen und bei der Wende vom 8. zum 9. Jahrhundert während der karolingischen Bildungs- und Schriftreform in die gut und sicher lesbare karolingische Minuskel übertragen werden mussten. Texte, denen diese Übertragung nicht zuteil wurde, gingen in der Regel verloren. Nur einzelne Beispiele (meist Fragmente, wenige Codices) blieben trotz dieser umfassenden *paläographischen Barriere* (2.) als mehr oder weniger zufällige und heute besonders gewürdigte Beispiele der Schriftentwicklung in einigen Bibliotheken erhalten.

Noch am Ende des Mittelalters, der Zeit intensivsten handschriftlichen Kopierens in Klöstern, Universitäten, im Bürgertum und im Geschäftswesen, setzten Gutenbergs Erfindungen, die wiederum eine *buchtechnische Barriere* (3.) bedeuteten, dem Zeitalter des handschriftlichen Vervielfältigens ein allmähliches, aber sicheres Ende. Es gibt heute noch in den Handschriftensammlungen vor allem großer Bibliotheken (und Archive) eine ganze Anzahl ungedruckter Texte, die in der zweiten Hälfte des 15. Jahrhunderts diese Hürde nicht genommen haben, aus welchen Gründen auch immer. Sie sind nicht allgemein bekannt und nicht ohne weiteres zugänglich und z.T. schwer lesbar aus Gründen der Schrift oder des Erhaltungszustandes. Auch solche Texte werden in den wissenschaftlichen Handschriftenkatalogen erfasst und, falls Interesse in der Forschung besteht, möglichst nach mehreren handschriftlichen Exemplaren (Textzeugen) rekonstruiert, mit Erläuterungen versehen und als Druck in einer kritischen Edition zur Verfügung gestellt.

Wie alle anderen Texte unterlag auch die Bibel der Wirkung dieser drei Barrieren. Allerdings war ihre Erhaltung – vergleichbar mit manchen juristischen Corpora – zu keiner Zeit gefährdet, dies im Gegensatz zu vielen Texten einzelner Verfasser (ausnehmen könnte man z.B. auch die Schriften der großen Kirchenväter, z.B. Augustins). Vielmehr spielte im Falle der 1. und 3. Barriere die Erhaltung und Ausbreitung des Bibeltextes eine zusätzliche, fördernde Rolle bei der Ablösung der vorherigen Buchform, nämlich der antiken Buchrolle wie des mittelalterlichen handgeschriebenen Codex.

Dass die biblischen Schriften in ihrer materiellen Form als antike und mittelalterliche Handschriften wie als neuzeitliche Drucke ungefährdet überliefert wurden und sich sogar weiter verbreiteten, muss sich nicht in dieser Weise immer fortsetzen. Die gegenwärtigen Entwicklungen der Schriftlichkeit zu Beginn eines vielleicht digitalen Zeitalters lassen dies nicht vorweg erkennen, ebenso we-

nig wie die früheren Hürden der Textüberlieferung absehbar waren. Man weiß nicht, ob wir uns auf eine neue, vielleicht eine digitale oder ähnliche Barriere zubewegen. Doch würde sie sich wahrscheinlich wiederum – wie ein Sieb, fördernd oder vernichtend durch ihre zufällige oder bewusste Auswahl – auf die weitere Überlieferung der bisher erhaltenen Texte erheblich auswirken. Denn allen drei Barrieren war gemeinsam, dass es dabei um Ziele wie Verbesserung, Vereinfachung und Schnelligkeit ging, Merkmale, die sicherlich auch die weiteren Entwicklungen prägen werden.

3. Niederrheinische Klöster und Stifte als Vorbesitzer der Düsseldorfer Bibelhandschriften

Schon die eingangs angebotene Übersicht (s. Kap.1) konnte zeigen, dass in vielen Fällen ein Kloster oder ein Stift, das zu Anfang des 19. Jahrhunderts Handschriften an die Düsseldorfer Bibliothek abgab, nicht auch der Ort ihrer Entstehung war. Beides mochte natürlich identisch sein – und ist es sonst vielfach auch gewesen. Aber hier sind gerade bei den Bibelhandschriften Entstehungsort und Ort des (letzten) klösterlichen Vorbesitzes fast immer verschieden, und oft liegen beide räumlich sogar weit von einander entfernt. Leider ist nicht selten der Weg einer Handschrift von demjenigen Skriptorium, in dem sie geschrieben wurde, bis zu derjenigen Klosterbibliothek, in der sie zuletzt ihren Platz hatte, dunkel oder nicht vollständig nachzuvollziehen; in solchen Fällen bleiben die Provenienzangaben notgedrungen lückenhaft oder unsicher.

Anlass für die Abgabe der Kloster- und Stiftsbibliotheken nach Düsseldorf (etwa 20 000 Bände, aus denen später die mittelalterlichen Handschriften und Inkunabeln herausgezogen und separat aufgestellt wurden) war die große Säkularisation zu Beginn des 19. Jahrhunderts: Aus rechtsrheinischem kirchlichem Besitz wurden die deutschen Fürsten entschädigt für die schließlich im Frieden von Lunéville (9. Febr. 1801) bestimmte Abtretung der von Frankreich eroberten linksrheinischen Gebiete. Gemäß dem Reichsdeputationshauptschluss (25. Febr. 1803), speziell dem Beschluss zur Aufhebung der bergischen Klöster (12. Sept. 1803) sowie auf Anordnung Kurfürst Maximilian Josephs von Bayern waren die Bücher- und Handschriftenschätze der säkularisierten Klöster im Herzogtum Berg an die Hofbibliothek in der Residenzstadt Düsseldorf abzuliefern. 1806/07 kamen weitere Gebietsteile an das Großherzogtum Berg, deren Bibliotheksgut ebenfalls nach Düsseldorf zu überführen war.

Die meisten dieser etwa zwei Dutzend Klosterbibliotheken aus dem Herzogtum Berg, dem rechtsrheinischen Teil des Herzogtums Kleve sowie der Grafschaft Mark gelangten zwischen 1806 und 1813 in die Düsseldorfer Bibliothek, doch zog sich die unvermeidliche Ablieferung gelegentlich noch länger hin. So kamen die Handschriften aus dem Essener Stift erst 1819/1820; eine Anzahl aus Werden im Jahre 1811, andere von dort gelangten sogar erst 1834 nach Düsseldorf. Weil die Ablieferung der Klosterbibliotheken immer noch nicht abgeschlossen war, beauftragte die Königlich-Preußische Landesregierung (seit 1815) noch im Jahre 1837 den Düsseldorfer Archivar und Bibliothekar Theodor Joseph Lacomblet (1789–1866) mit dem Besuch einiger umliegender Klöster zur Visitation ihrer Bibliotheken; sie erreichte damit noch die Ablieferung einer Anzahl ausgewählter Bände.

Es genügt,[8] hier nur diejenigen Klöster und Stifte – chronologisch geordnet – aufzuführen, mit deren Bibliothek (oder einem Teil davon) eine oder mehrere mittelalterliche Bibelhandschriften säkularisationsbedingt und unmittelbar nach Düsseldorf in diese Sammlung gelangten und dort erhalten blieben.

(1) Ältester Konvent, der an die Düsseldorfer Hofbibliothek abzuliefern hatte, war die *Benediktinerabtei Werden*. Gut ein Jahrtausend hat das im Jahre 799 von Liudger (um 742–809; anno 805 zum ersten Bischof von Münster geweiht), dem in angelsächsischen Traditionen wurzelnden und in Friesland und Westfalen wirkenden friesischen Missionar, auf eigenem Boden in Werden an der Ruhr gegründete Kloster bestanden, und mit ihm seine Bibliothek. Einige Codices hatte Liudger aus seinem englischen Studienort York mitgebracht, andere vielleicht von Aufenthalten in Utrecht und Rom. Schon in frühester Zeit gründete er in Werden eine Schreibstube, die sich bald zu einem befähigten Skriptorium entwickelte, das alle mit Schreibtätigkeit und Herstellung der Handschriften zusammenhängenden Arbeiten ausführen konnte und wachsende Bedeutung erhielt. Die heute noch erhaltenen Handschriften der ehemaligen Reichsabtei lassen erkennen: In den ersten beiden Jahrzehnten nach Gründung des Konvents schrieben die Kopisten, offenbar mit Unterstützung und unter Anleitung angelsächsischer Mönche (vgl. Ms. A 19; S. 23 f.), die Texte noch in der Spitzminuskel Südenglands, dann übernahmen sie – wenn auch verhältnismäßig spät – die sehr viel besser lesbare und inzwischen in den meisten Klöstern geübte karolingische Minuskel.

Viele Jahrhunderte gingen mit Erweiterungen der Bibliothek dahin, die dank der Kopiertätigkeit im eigenen Skriptorium, aber auch immer mehr durch zahlreiche Schenkungen, Käufe, Tauschvorgänge und Entleihungen von Textvorlagen aus anderen Klöstern wuchs – aber auch Rückschläge wie Brände und andere Verheerungen zu überstehen hatte. Seit dem 13. Jahrhundert allmählich, vor allem aber gegen die Mitte des 15. verschlechterte sich wie in anderen Bereichen des Klosters auch hinsichtlich Bibliothek und Skriptorium die Situation zunehmend. Erst der Beitritt zur Bursfelder Reformkongregation im Jahre 1474 bewirkte noch einmal einen deutlichen Aufschwung.

Nicht das durch die Reformation geprägte 16. Jahrhundert, sondern erst die große Säkularisation bereitete 1802/1803 der ohnehin in ihrer Existenz bedrohten

8 Nach einem ersten Überblick über die Düsseldorfer Handschriften- und Inkunabelsammlung (s. Anm. 1) ist, wie gesagt, inzwischen in den Einleitungen der seit 2005 erscheinenden Handschriftenkataloge der Bibliothek und in anderen Veröffentlichungen Vieles zu den einzelnen Provenienzen und ihrem Vorbesitz in den ehemaligen Kloster- und Stiftsbibliotheken am Niederrhein, in Südwestfalen und im Bergischen Land, bekannt gemacht worden.

Benediktinerabtei ein Ende. Und damit auch ihrer Bibliothek, die – wie bewundernde Besucher überliefern (1718) – von beeindruckender Größe war und vor ihrer Auflösung rund 11.000 Bände mit Drucken des 15.–18. Jahrhunderts umfasste; die Anzahl der damals vorhandenen Handschriften ist nicht bekannt. Im Jahr 1811 gelangten rund 1300 Bände nach Düsseldorf, dabei einige Handschriften, doch kamen 16 weitere erst nachträglich 1834 ins Haus, darunter zwei Bibelhandschriften.

Von den etwa einhundert heute erhaltenen mittelalterlichen Codices aus der Benediktinerabtei (Essen-)Werden bewahrt man – etwas pauschal dargestellt – knapp zwei Dutzend in der ULB Düsseldorf auf, ein gutes weiteres Drittel liegt in der Staatsbibliothek zu Berlin (zunächst 1805 nach Münster überbracht, dann 1823 von Berlin angekauft), das restliche Drittel ist über zahlreiche Bibliotheken Europas und selbst darüber hinaus verstreut.

In der Gruppe der Bibelhandschriften sind Werden drei Codices zuzuordnen: eine um 800 entstandene Handschrift mit alttestamentlichen Schriften (sog. *Heptateuch*). Von ihr blieben nur zahlreiche Fragmente erhalten, von denen einige erst 1834 in die Bibliothek kamen (Ms. A 19; S. 23 f.). Sie ist ein bedeutendes Erzeugnis, das wahrscheinlich aus den Anfängen des Werdener Skriptoriums stammt. Dann als Zugänge von 1834 bzw. 1811 zwei ursprünglich wohl aus Frankreich stammende Codices des 13. Jahrhunderts: nämlich aus Privatbesitz in Essen-Borbeck eine Evangelienhandschrift (Ms. A 12; S. 45 f.) bzw. aus der Benediktinerabtei Helmstedt (Doppelabtei mit Werden) die Versbibel *Aurora* des Petrus Riga (Ms. A 16; S. 52 f.).

(2) Aus dem Vorbesitz des noch vor 850 vom Hildesheimer Bischof Altfrid gegründeten hochadeligen *Frauenstifts in Essen* gelangten 1819/1820 mit dem größten Teil der Bibliothek mindestens 17 Codices des 8./9.–16. Jahrhunderts nach Düsseldorf. Darunter befanden sich drei Bibelhandschriften: zwei aus dem Anfang des 9. Jahrhunderts, also sehr frühe (und kostbare) Importe aus einer Zeit, in der das Kanonissenstift selbst noch gar nicht bestand, außerdem mit Bezug ins Frankenreich. Dies sind der Codex mit den Paulusbriefen (Ms. A 14, z.T. Laon?; S. 26 f.) und die m.E. aus dem Pauluskloster in Münster bezogene Prophetenhandschrift (Ms. A 6, St. Amand; S. 28 f.); beides könnten Geschenke zur Gründung des Stiftes gewesen sein, jedenfalls haben sie zur Grundausstattung seiner Bibliothek gehört. Außerdem drittens eine in Westdeutschland geschriebene Bibelkonkordanz zu den vier Evangelien aus der Mitte des 14. Jahrhunderts (Ms. A 15; S. 56 f.).

(3) Die im Jahre 1133 vom burgundischen Filialkloster Morimond unmittelbar gegründete *Zisterzienserabtei Altenberg* a.d. Dhünn (rechtsrheinisch im Bergi-

schen Land gelegen) war zugleich Hauskloster und Grablege des Bergischen
Grafenhauses, was dauerhafte Förderung versprach. Bei der Säkularisation ka-
men im Jahr 1803 innerhalb der gesamten Klosterbibliothek (rund 1200 Bände,
ca. 54 Handschriften des 12.–16. Jahrhunderts) auch drei Bibelhandschriften
nach Düsseldorf. Das sind die beiden großformatigen Bibelteile mit den alttes-
tamentlichen Geschichtsbüchern (Ms. A 3 und A 4; S. 34 f.) und ein Evangeliar
(Ms. A 10; S. 37 f.), die alle kurz vor bzw. um das Jahr 1200 entstanden waren.
Hier spielen sie eine besondere Rolle, weil sie wohl alle im Skriptorium von Al-
tenberg selbst geschrieben und dort unter anderem mit sehr ansprechendem Ini-
tialschmuck ausgestattet wurden; bei dieser Provenienz wären also Entstehungs-
ort und (letzter) Vorbesitz identisch.

(4) Aus der Bibliothek des seit 1288, dem Jahr der Stadterhebung Düsseldorfs,
bestehenden *Kollegiatstifts St. Marien in Düsseldorf* (in Doppelfunktion zu-
gleich Residenz- und Pfarrstift; ab 1815 Pfarrkirche St. Lambertus) gelangten
sogar fünf Bibelhandschriften des 11.(!) –14. Jahrhunderts in die Düsseldorfer
Hofbibliothek. Sowohl die beiden romanischen Pulthandschriften (Ms. A 1;
S. 30 f., und Ms. A 2; S. 32 f.) wie ebenso die gotische (Ms. A 5; S. 53 f.) sind
im Skriptorium der stadtkölnischen *Benediktinerabtei Groß St. Martin* (um 950
als Stiftskirche gegr., bald in ein Kloster umgewandelt) bzw. in einem Kölner
Buchatelier geschrieben und mit reicher, qualitätsvoller Buchmalerei ausgestat-
tet worden; erst später gelangten sie ins Stift St. Marien nach Düsseldorf (in dem
der zu Ms. A 5 gehörende 2. Band verblieb). – Die beiden anderen aus dem Ka-
nonikerstift stammenden und ebenso 1803/1805 abgelieferten Codices (Ms. A 9;
S. 41 f., und Ms. A 8; S. 58 f.) sind Mitte des 13. Jahrhunderts wahrscheinlich in
einem Pariser Buchatelier bzw. im 14. Jahrhundert in Südfrankreich (oder
Norditalien) entstanden.

(5) Der *Kreuzherrenkonvent Düsseldorf* (gegr. 1438/1443) besaß ein emsig ar-
beitendes Skriptorium und hatte bei der Säkularisation eine reichhaltige und um-
fangreiche Bibliothek abzuliefern (1812), rund 4000 gedruckte Bände. Ebenso
lieferte man über 80 Handschriften des 15. und 16. Jahrhunderts ab, meist aus
dem eigenen Skriptorium. Darunter befand sich auch eine Bibelhandschrift (Ms.
A 7; S. 60 f.), die allerdings Mitte des 15. Jahrhunderts in den östlichen Nieder-
landen oder am Niederrhein entstanden war.

(6) Schließlich ist hier auch der 1444 gegründete niederrheinische *Kreuzherren-
konvent Marienfrede (Mariae pacis)* bei Dingden zu nennen. Innerhalb seiner
Bibliothek kamen rund 65 Handschriften, meist aus eigener Produktion, und
auch eine Bibelhandschrift nach Düsseldorf (Ms. A 11; S. 44 f.). Sie war um die
Mitte des 13. Jahrhunderts in Frankreich entstanden und nach privatem Besitz

am Niederrhein in das Kloster gelangt. 1809 kam sie mit dessen Bücherbestand in die Großherzogliche Bibliothek nach Düsseldorf.

Auf anderen, aber nicht näher bekannten Wegen kamen zwei[9] weitere Bibel-handschriften nach Düsseldorf:

(a) Einmal ein Johannesevangelium mit Kommentar (Ms. A 13; S. 39 f.), das im ersten Drittel des 13. Jahrhunderts in Nordfrankreich, vielleicht in Paris, ent-standen war und sich später im Kollegiatstift Nideggen und nach dessen Umzug in seiner Bibliothek in Jülich befand.

(b) Eine alttestamentliche Teilbibel (Ms. A 17; S. 62 f.), die um 1450 höchst-wahrscheinlich in Münster/Westf. im Fraterhaus *Zum Springborn* sogar auf Pa-pier geschrieben worden war, kam schließlich über die 1822 erfolgte Versteige-rung einer privaten Bibliothek noch um 1860 in die Königliche Landesbiblio-thek zu Düsseldorf.

Zusammenfassend ist zu sagen: Der große Anteil der in Frankreich (Ms. A 6, S. 28 f.; Ms. A 13, S. 39 f.; Ms. A 9, S. 41 f.; Ms. A 11, S. 44 f.; Ms. A 16, S. 52 f.; Ms. A 8, S. 58 f.; vgl. auch Ms. P 1) oder auch in Norditalien (Ms. A 12; S. 45 f.) entstandenen mittelalterlichen Bibelhandschriften zeigt noch ein-mal, welch große Entfernungen diese Manuskripte seit ihrer Entstehung bis zu ihrer Verwendung in niederrheinischen Konventen zurückgelegt haben konnten, bevor sie schließlich zu Anfang des 19. Jahrhunderts als Säkularisationsgut in die Düsseldorfer Bibliothek gelangten. Sie machen zusätzlich deutlich, dass alle diese Bibelhandschriften in der Regel keinem gewachsenen, also im jeweiligen klösterlichen Skriptorium entstandenen und der eigenen Kloster- oder Stiftsbib-liothek einverleibten Bibliotheksbestand angehörten (wohl mit Ausnahme von Altenberg), sondern eine aus oft fernen Entstehungsorten stammende und recht zufällig zusammengesetzte Sammlung darstellen. Es fällt dabei besonders auf, dass ein Drittel dieser 18 Bibelhandschriften aus dem Frankenreich bzw. dem späteren Frankreich (Paris) stammt, weil dort die Entwicklung und Herstellung neuer Bibeltypen stattfand.

Im Unterschied dazu gilt für die gesamte Düsseldorfer Handschriftensammlung selbst – mit ihren annähernd 390 mittelalterlichen Handschriften –, dass diese ganz überwiegend am Niederrhein, im südlichen Westfalen und im Bergischen geschrieben worden sind.

9 Oder drei, nämlich mit der im Exkurs (s. Ms. A 12; S. 50 f.) genannten Perlschriftbibel
 Ms. P 1 (Vorbesitz Evang. Gem. Düsseldorf), die auch in Frankreich entstanden ist.

4. Ordnen und erschließen, pflegen und restaurieren, benutzen und beraten, präsentieren und ausstellen: bibliothekarische Arbeiten mit den mittelalterlichen Handschriften

Im Oktober 1970 übernahm das Land Nordrhein-Westfalen von der Stadt Düsseldorf die Bestände ihrer gleichzeitig aufgelösten „Landes- und Stadtbibliothek Düsseldorf" für die Bibliothek der dort 1965 neu gegründeten Universität.[10] Doch verblieben die Sammlungen der Handschriften und der Inkunabeln bei der Stadt, und sie wurden dort zunächst vom Heinrich-Heine-Institut Düsseldorf verwaltet. Im städtischen Heine-Institut, das selbst die Sammlung der handschriftlichen Nachlässe, das Heine-Archiv, die Autographensammlung sowie die Akten erhielt, verblieben später auch etwa 70 neuzeitliche Manuskripte der Handschriftensammlung.

Doch wuchs im Laufe der folgenden Jahre allgemein die Erkenntnis, dass die annähernd 390 mittelalterlichen Handschriften und die 980 Inkunabeln (nicht selten mehrere in einem Sammelband) für die Wissenschaft erst wirklich ihren Wert erhalten, wenn sie durch entsprechende Kataloge erschlossen sind und für die Fachwelt besser benutzbar werden. Dazu sollten sie auch in Verbindung mit dem gewachsenen Bibliotheksbestand bleiben, der neben der erforderlichen Sekundärliteratur, den Textausgaben, Nachschlagewerken, Zeitschriften usw. die zahlreichen neuzeitlichen Drucke eben dieser klösterlichen Provenienzen enthält. So kam es schließlich zu einem Vertrag (Dezember 1976 bzw. März 1977), dem die Übergabe der mittelalterlichen Handschriften und Inkunabeln an die Universitätsbibliothek als Dauerleihgabe am 23. März 1977 folgte.

Die Universität hatte sich bereits darauf vorbereitet: Für den Neubau ihrer Zentralbibliothek waren die erforderlichen Räume im 1. Obergeschoss durch Genehmigung des Raumprogramms im Januar 1972 bereits eingeplant und nach Grundsteinlegung im Dezember 1975 und Richtfest im Mai 1977 tatsächlich errichtet worden. Denn man war sich frühzeitig im Klaren darüber, dass für die Unterbringung und die Benutzung dieser Sammlungen eine entsprechende Abteilung neu zu errichten war. Sie benötigte vor allem einen Speziallesesaal für Handschriften, Inkunabeln und Rara (darunter versteht man einen besonders schützenswerten Bestand, zu dem bedeutende Drucke der Buchgeschichte und Buchkunst gehören; dann auch Exemplare mit individuellen Besonderheiten; ebenso historisch, wissenschaftlich und literarisch bedeutende Drucke sowie Bücher mit hohem Marktwert) – samt einer angemessenen Handbibliothek und

10 Zur Vorgeschichte der Düsseldorfer Bibliothek s. die hier folgende Zeittafel (Kap. 5).

vor allem ein vollklimatisiertes Sicherheitsmagazin. Außerdem hatte die Universität schon zum 1. Oktober 1974 die Stelle eines Handschriftenbibliothekars (wissenschaftlicher Bibliothekar im Höheren Dienst) und alsbald auch zusätzlich die eines Diplombibliothekars (am 1. April 1975) besetzt. Der Aufbau der Abteilung konnte daher schon Anfang 1975 beginnen, und er war hinsichtlich der Handbibliothek wie anderer Erschließungs- und Hilfsmittel bereits fortgeschritten, als die Sammlungen im Frühjahr 1977 übergeben wurden. – Zur jahrelangen Verzögerung der Übernahme hatte wesentlich beigetragen, dass die Stadt Düsseldorf als Eigentümerin der sehr hoch geschätzten Handschriften und Inkunabeln andere Vorstellungen z.B. über die Handhabung, Benutzung und Verwaltung ihrer Kostbarkeiten hatte als das Land NRW und die Bibliothek selbst. Schließlich nahm der Direktor der Bibliothek im Dezember 1974 einen Vertragsentwurf entgegen, der sich ganz pragmatisch an den Bedürfnissen der Handschriften und Inkunabeln wie ihrer fachlichen Verwaltung, Handhabung, Benutzung, Erschließung und Restaurierung orientierte.[11] Durch die spätere Verfilmung des gesamten Handschriftenbestandes, damals eine Seltenheit, wurde eine „Dokumentation des Vorhandenen" erreicht, von der beide Vertragspartner einen kompletten Filmsatz erhielten (sowie die Abteilung eine zusätzliche Arbeitskopie).

Mit der feierlichen Übergabe des Neubaus am 26. November 1979 eröffnete die Handschriften- und Inkunabelabteilung im 1. Obergeschoss ihren Lesesaal, der mit umfangreicher Handbibliothek und zehn Arbeitsplätzen recht geräumig war, und machte ihre Bestände zugänglich. Dabei gefielen besonders die günstigen Tageslichtverhältnisse mit Fenstern und Oberlichtern, die fast genau nach Westen und Norden ausgerichtet sind. Benutzer und zahlreiche Besucher zeigten sich erfreut, dass das unmittelbar daneben liegende Tresormagazin ihnen durch eine spezielle Glastür tagsüber den Blick auf die mittelalterlichen Codices in den Regalen gewährte.

In dieser Sammlung gelten etwa 80 Bände mit kostbaren Federzeichnungen, Initialen, Miniaturen, Bordüren und anderem Buchschmuck als illuminierte Handschriften. Gut 50 von ihnen, geordnet nach ihren klösterlichen Provenienzen und erstmals mit erläuternden Beschreibungen versehen, wurden im Mai 1982 im Neubau in einer ersten Ausstellung „Mittelalterliche Handschriften aus bergischen und niederrheinischen Klosterbibliotheken" für die Universität und eine

11 Auszugsweise Veröffentlichung des Vertrages bei H. Finger (Hrsg.), Bücherschätze der rheinischen Kulturgeschichte. Düsseldorf 2001, S. 545–548. Der bei jeder Benutzung und Zitierung einer mittelalterlichen Handschrift zwingend zu zitierende Satz aus §5 (4.b) ist dort nicht genannt: „Die Handschrift ist Leihgabe der Stadt Düsseldorf an die Universitäts-(ergänze jetzt: und Landes-)bibliothek Düsseldorf".

Anzahl Interessenten aus der Stadt präsentiert, darunter sechs Bibelhandschriften.

Im Juni 1982 trat Dr. Heinz Finger in die Bibliothek ein und wirkte als Leiter der „Abteilung alte Drucke", der nun die Inkunabelsammlung, die Drucke des 16. Jahrhunderts und die Rara zugehören (ab 1989 mit eigenem Lesesaal). Im Mai 1993 übernahm er auch die Leitung der Handschriftenabteilung, nachdem deren bisheriger Leiter, Gerhard Karpp, nach annähernd zwanzigjähriger Tätigkeit zum 1. Mai an die Universitätsbibliothek Leipzig gewechselt war.[12] Beide Abteilungen wurden dann unter der Bezeichnung Sondersammlungen zusammengefasst.

Die 1977 von der Stadt übernommenen Sammlungen waren insgesamt konservatorisch und restauratorisch in ziemlich schlechtem Zustand, obwohl sich auch die Stadt schon um verbesserte *Aufbewahrung* und Restaurierungen bemüht hatte und z.B. 15 Handschriften im Zeitraum 1964–1974 restaurieren ließ. Aber die kriegsbedingte Auslagerung, anschließend die über Jahrzehnte hinweg provisorischen Unterbringungen im kriegsbeschädigten Gebäude am Grabbeplatz – mit Feuchtigkeit und im Tag- und Nachtwechsel stärksten Klimaschwankungen – sowie mehrere Umsetzungen und Umzüge hatten deutliche Spuren hinterlassen. Ab 1979 war nun im vollklimatisierten zweigeschossigen Sicherheitsmagazin, dessen Platz für alle Handschriften, Inkunabeln und die Drucke des 16. Jahrhunderts sowie eine Anzahl Rarabände berechnet war und tatsächlich ausreichte, eine abschließende und nahezu optimale Unterbringung bei konstanten 18° C und 50-55% relativer Luftfeuchte gegeben. (Als Grundregel für ein Raumklima gilt: Die Temperatur ist die unabhängige, die Luftfeuchte die abhängige Variable; d.h. praktisch: Je wärmer die Raumluft wird – mit Gefahren durch Trockenheit –, desto mehr Wasserdampf kann sie aufnehmen. Beim Abkühlen gibt sie überschüssigen Dampf wieder ab, dessen Niederschlag mit Gefahren durch Kondenswasser- und Schimmelbildung verbunden ist.) Es galt nun, die Bestände langsam daran zu gewöhnen. – Die Unesco-Kommision veröffentlichte wenig später gerade diese Werte als ihre Empfehlung zur Aufbewahrung solch kostbarer Bestände. Das führte nicht selten zu Besichtigungen durch bauwillige Kollegen nicht nur des Inlands, sondern z.B. auch zum Besuch je einer Delegation von den Athos-Klöstern und 1984 sogar vom Katharinenkloster auf dem Sinai, die beide ein klimatisiertes „Schatzhaus" für ihre einzigartigen Handschriftenbe-

12 In dem genannten Aufsatzband von H. Finger (Anm. 11) mit dem Untertitel „Aus der Arbeit mit den historischen Sondersammlungen der Universitäts- und Landesbibliothek Düsseldorf 1979 bis 1999" sind die früheren Tätigkeiten in der Handschriftenabteilung, für die G. Karpp von 1974 bis 1993 verantwortlich war, einbezogen.

stände zu bauen gedachten und ihren Plan alsbald erfolgreich ausführen konnten.

Zuvor waren im Düsseldorfer Bestand schon einige der erforderlichen *Reinigungs- und Pflegearbeiten* erfolgt. Währenddessen trat der Zustand sich auflösender Buchblöcke und vieler beschädigter und schlecht erhaltener Einbände sehr deutlich hervor. Alles wurde genau aufgenommen, in drei Schadensgruppen klassifiziert und in Schadenslisten vermerkt, um die bald in Gang kommende *Restaurierung* vorzubereiten und Prioritäten zu schaffen. Von 1980 bis 1993 konnten insgesamt 46 mittelalterliche Handschriften, darunter acht aus der Signaturengruppe A, ganz oder teilweise durch frei schaffende Restauratoren außer Haus restauriert werden. Seit 1980 war eine hauseigene Restaurierungswerkstatt im Aufbau, die an die Buchbinderwerkstatt angeschlossen war, in diesem Fall also nicht zur Handschriftenabteilung gehörte.

Einige dieser Manuskripte besaßen allerdings keinen restaurierungsfähigen Einband mehr. Sie erhielten nach Möglichkeit einen Buchkasten, in den der restaurierte und neu gebundene Buchblock eingelegt wurde. Allerdings mussten einige andere einen „nachgebauten" mittelalterlichen Einband erhalten, auch weil sie immer wieder zu länger andauernden Ausstellungen erbeten werden und daher diesen besonderen Schutz des Buchblocks benötigen. Für die Beanspruchungen bei wiederholten Transporten reichen gelegentlich die üblichen Schuber oder Kassetten als Schutz kaum aus.

Ein besonderes Problem stellten die in 23 Pappkästen übergebenen rund 1500 mittelalterlichen *Fragmente* dar, die in früheren Zeiten aus Handschriften oder gedruckten Bänden des Bibliotheksbestandes ausgelöst worden waren. Das sind die heutigen rund 750 Fragmentsignaturen der neu eingerichteten Signaturgruppen Ms. fragm. K und M (s. unten). In der Regel handelt es sich dabei um Pergamentblätter, die der mittelalterliche Buchbinder bei der Herstellung neuer Bände als Makulatur verwendete, also z.B. als Innenspiegel und Rückenhinterklebungen. Ihr Alter erstreckt sich von vorkarolingischer Zeit bis ins 16. Jahrhundert, und entsprechend bieten sie Textinhalte aus allen Epochen und allen Fachbereichen. Angesichts ihrer Herkunft aus den zahlreichen niederrheinischen Klöstern verwundert es allerdings nicht, dass bei ihnen ebenso wie bei den Codices Theologie und Liturgie eine führende Rolle spielen.

Die Fragmente waren bei der Übergabe einigermaßen vorgeordnet und in älteren, allerdings erneuerungsbedürftigen Pappkästen untergebracht. Nun mussten sie (ab 1985) möglichst bald auch ein umfassendes, neues Signaturensystem erhalten. Dieses sollte unbedingt die eventuell vorhandenen älteren Signaturen einschließen können, weil sie z.T. bekannt waren und einige Fragmente mit solchen „Vor-

Signaturen" in der älteren Literatur längst genannt wurden. Vor allem sollten alle Fragmente leicht auffindbar und zitierfähig werden. (Bis auf lediglich einen „Restekasten", der gänzlich ungeordnet von der Stadtbibliothek übergeben worden war und erst bei einer späteren genauen inhaltlichen Bestimmung aufgelöst und eingeordnet werden sollte.) Dies jedoch, ohne dass alle Fragmente inhaltlich erst neu oder genauer bestimmt und geordnet worden wären, weil dafür auf absehbare Zeit keine Möglichkeiten bestanden und die Erschließung der handschriftlichen Codices unbedingt Vorrang haben musste. So wurden die Fragmente alle konservatorisch versorgt, nämlich in viele säurefreie Mappen einzeln eingelegt und diese wiederum in fast zwei Dutzend neu gearbeitete Kästen einsortiert: alle neu signiert (auch die vorhandenen Beschriftungen blieben erhalten), im Magazin übersichtlich aufbewahrt und zur Benutzung, weiteren Bearbeitung und in Erwartung einer späteren wissenschaftlichen Erschließung bereitgelegt.[13]

Die *Benutzung* solcher Spezialbestände setzt einerseits einen kleinen, gut überschaubaren Speziallesesaal mit einer darauf zugeschnittenen Handbibliothek voraus, andererseits eine Anzahl von internen Erschließungsarbeiten, die den Zugang zur Sammlung selbst eröffnen und die Arbeit unterstützen oder erst ermöglichen. Benötigt werden hinsichtlich der Handschriften Verzeichnisse der Autoren, Sachtitel, Provenienzen, Datierungen, ebenso der Namen und Begriffe zu Geographie, Ikonographie und Buchmalerei u.a.; hinsichtlich der Handbibliothek und ihrer Systematik die entsprechenden Kataloge, auch für Sachbegriffe, Schlagwörter u.ä., die den Zugang zu Arbeitsgebieten wie z.B. Paläographie, Wasserzeichen- und Einbandkunde erleichtern.

Diese Hilfsmittel werden sowohl vom Fachpersonal der Abteilung selbst für ihre dienstlichen Arbeiten wie auch von den täglichen Benutzern herangezogen. Diese sind zwar nicht zahlreich, aber sie benötigen z.T. intensive Beratung, angefangen bei fortgeschrittenen Studenten, Doktoranden bis hin zu kenntnisreichen Fachleuten und Professoren aus dem In- und Ausland, die für ihre Forschungen

13 Die ältesten 45 Fragmente (8. und 9. Jh.) erhielten inzwischen wissenschaftliche Beschreibungen durch K. Zechiel-Eckes, Katalog der frühmittelalterlichen Fragmente der Universitäts- und Landesbibliothek Düsseldorf. Wiesbaden 2003. Zechiel-Eckes hat die Fragmente erfreulicherweise für seine Arbeiten herangezogen und beschrieben (Presseberichte über angebliche Neufunde sind nicht zutreffend). Die Fragmentensammlung war – obwohl nicht wissenschaftlich erschlossen – der Wissenschaft längst bekannt: nicht ganz wenige Fragmente wurden seit Jahrzehnten benutzt, zitiert, diskutiert und gelegentlich abgebildet, s. bei B.Bischoff / München (u.a. im CLA), H.Hoffmann / Göttingen, P.Obbema / Leiden u.a. Dass die rund 1500 Fragmente seit Jahren schon, wie oben beschrieben, restauratorisch versorgt, geordnet, neu signiert und gut sichtbar im klimatisierten Sicherheitsmagazin (Tresor) der Abteilung zur Bearbeitung bereitlagen, hat Zechiel-Eckes für seine verdienstvolle Arbeit gut genutzt.

Handschriften einsehen oder über längere Zeit studieren wollen. Sie stellen oft Fragen nach Datierungen, Provenienzen und Vorbesitzern, auch nach Parallel-handschriften und -überlieferungen sowie Editionen einzelner Texte. Als Spezialisten auf ihren wissenschaftlichen Gebieten fördern sie nicht selten auch die Arbeit in der Abteilung durch ihre Fragen, Anregungen und die Mitteilung ihrer fachlichen Detailkenntnisse.

Neben den Fachbenutzern, die schriftliche Anfragen stellen und z.T. fortlaufen-de Korrespondenz erfordern oder bei Besuchen mündlich beraten werden wol-len, gibt es – jenseits der wissenschaftlichen Arbeit – eine Anzahl von Interes-sierten an mittelalterlichen Handschriften und Freunde alter Bücher überhaupt. Zu ihnen zählen öfter Besuchergruppen, denen einzelne Bände bei Führungen und in *Präsentationen* gezeigt und erläutert werden. Außerdem sind Handschrif-ten an meist inländische *Ausstellungen* zu geben und gelegentlich für deren Ka-taloge Beschreibungen anzufertigen oder sogar für das eigene Haus oder in der eigenen Stadt Ausstellungen zu konzipieren.

Die „Königsdisziplin" ist zugleich die schwierigste, aufwendigste – und interes-santeste Aufgabe: nämlich die Anfertigung sach- und fachgerechter *Handschrif-tenbeschreibungen* zur Vorbereitung eines Katalogs der bibliothekseigenen Sammlung. Dies geschieht nach den „Richtlinien Handschriftenkatalogisierung" der DFG, die seit 1960 veröffentlicht werden und inzwischen in 5. Auflage (1992) vorliegen. Sie sind international anerkannt und in Deutschland verbind-lich, soweit die Förderung der DFG greift und darüber hinaus freiwillig. In vier Textblöcken wird das Äußere der Handschrift, ihre Provenienz und Geschichte, die ihr zugehörende, wesentliche Literatur und vor allem ihr Inhalt genau be-schrieben und mit Editionsnachweisen versehen. In diese Katalogisierungsarbeit münden die genannten Vorarbeiten in der Abteilung ein, ihr dienen alle Hilfs-mittel und Einrichtungen.[14]

Dabei werden selbstverständlich alle älteren Beschreibungen, internen Kataloge und Vorbereitungen einbezogen. Diese behalten auch angesichts der seit 2005 erscheinenden wissenschaftlichen Handschriftenkataloge der Bibliothek, die na-türlich alle bisherigen Kenntnisse überbieten, einen gewissen, wenn auch eher historischen Wert (und würdigen die Leistungen unserer Vorgänger).

Für die Düsseldorfer Sammlung insgesamt sind dies vor allem:

14 Als Spuren älterer Versuche, die Wasserzeichen im Papier zu bestimmen, geben sich gelegentlich „eingedrückte" Umrißlinien zu erkennen (blind oder mit Bleistift); sie sind in früheren Zeiten beim Nach- oder Durchzeichnen entstanden (s. z.B. Ms. B 1), jeden-falls vor Übernahme der Handschriften 1977.

a) Das handschriftliche Verzeichnis von *Th.J. Lacomblet, Katalog der Handschriften der Königlichen Landesbibliothek zu Düsseldorf.* Er hat es in den Jahren 1846–1850 erarbeitet und eine Abschrift an Georg Heinrich Pertz (1795–1876), den Oberbibliothekar der Königlichen Bibliothek zu Berlin und Direktor der Monumenta Germaniae Historica, gesandt, der 1846 den Anstoß zu Lacomblets Kurzbeschreibungen gegeben hatte (übrigens mit Nachträgen bis Mitte 20. Jahrhundert).

b) Handschriftenarchiv der Deutschen Kommission der (Königl.) Preußischen Akademie der Wissenschaften zu Berlin, *Inventarisierung der deutschen Handschriften des Mittelalters...*, darin enthalten 20 Beschreibungen von deutschen mittelalterlichen Handschriften der Düsseldorfer Sammlung, verfasst 1909–1926 von H. Reuter u.a. (in Kopien in der Abteilung vorhanden).

c) Vorarbeiten zu einem Handschriftenkatalog, um 1930 von H. Reuter verfasst.

d) Ein Verzeichnis mit Notizen (handschriftlich, z.T. in Maschinenschrift) zur Kollationierung und zum Buchschmuck fast aller Handschriften vor ihrer kriegsbedingten Auslagerung, erarbeitet Juli bis Dezember 1942 von E. Galley und zehn Kollegen; jetzt benannt „Kollationierung der Handschriften (1942)".

e) Handschriftliche Entwürfe von E. Galley (mit Datierungen 1949–1956) für Handschriftenbeschreibungen zu den Signaturen Ms. B 1 – B 80, danach lückenhaft bis B 213; enthält auch einige Beschreibungen des unter b) genannten Handschriftenarchivs von H. Reuter.

f) Zwei kleine Ausstellungskataloge mit kurzen, orientierenden Angaben zu den ausgestellten Handschriften und Drucken: *E. Galley, Illustrierte Handschriften und Frühdrucke aus dem Besitz der Landes- und Stadtbibliothek Düsseldorf. Düsseldorf 1951*, samt Katalog mit 91 Nummern; und *E. Colmi und G. Rudolph, 1000 Jahre Buchkunst am Niederrhein. Aus den Schätzen der Landes- und Stadtbibliothek. Düsseldorf 1967.*

g) Kurzbeschreibungen (in Masch.) von G. Karpp zu den 53 illuminierten Handschriften anlässlich der ersten Ausstellung 1982 (in der Abteilung vorhanden).

h) Ein Bildband mit den Beschreibungen der 1989 ausgestellten Handschriften (Nr.1–32) und Drucke (Nr.33–56): *G. Karpp und H. Finger, Kostbarkeiten* (s. Lit. verz.). *Hrsg. von G. Gattermann. Wiesbaden 1989.*

Während der oft langwierigen und mühsamen Arbeit des Beschreibens gelingen gelegentlich auch *Entdeckungen*, so bei diesen Bibelhandschriften z.B.:

1) zu Ms. A 5 (S. 53 f.): das Auffinden des 2. Bandes der Vollbibel (um 1310) in der Pfarrbibliothek St. Lambertus zu Düsseldorf (1990);

2) zu Ms. A 6 (S. 28 f.): ein karolingischer Besitzeintrag des 9. Jahrhunderts, unter Quarzlampe erkennbar: *Liber sancti pauli*, der m.W. den Codex als frühen Vorbesitz des St. Paulusklosters in Münster ausweist (1986; zur Hs. vgl. S. 123: "Liber Sancti Pauli". Eine nordfranzös. Bibelhandschrift..., 1993);

3) zu Ms. A 12 (S. 45 f.) und Ms. A 19 (S. 23 f.): durch eine Liste im Pfarrarchiv Essen-Werden von 1834, welche die verspätete Übernahme von 16 (also der meisten) Düsseldorfer Handschriften aus der ehem. Benediktinerabtei Werden belegt, die nicht schon 1811, sondern alle erst 1834 in die Bibliothek kamen (1992; s. Codices Manusripti, H. 84, Sept. 2012, S. 29–36);

4) zu Ms. A 12: die Bestimmung eines teilweise zerstörten Fragments im vorderen Innendeckel als Bruchstück der äußerst selten überlieferten Chirurgie des Wilhelmus de Congenis, der in der 1. Hälfte des 13. Jahrhunderts in Montpellier als Arzt und Dozent wirkte (1989); eine Edition des ungedruckten Textes ist in Vorbereitung.

Eine erste Orientierung über die zur Handschriftenerschließung erforderliche Provenienz-, Bibliotheks- und Sammlungsgeschichte gewährt die nachfolgende Zeittafel.

5. Zeittafel zur Geschichte der Handschriftensammlung in der Düsseldorfer Bibliothek[15]

Vorgeschichte und Gründungszeit

9.3.1770 Kurfürst *Karl Theodor* von der Pfalz (geb. 1724, reg. 1742–1799), Herzog von Jülich und Berg, erlässt das Gründungsdekret für eine *Öffentliche Bibliothèque* in Düsseldorf. Sie erfährt erhebliche Förderung durch seinen Statthalter in Düsseldorf, der Hauptstadt seines Herzogtums Berg, Graf Johann Ludwig Franz *von Goltstein* (1719–1776), der das Herzogtum seit 1765 erfolgreich verwaltet und 1768 zum Statthalter aufsteigt. Die Bibliothek wird untergebracht im Erdgeschoss des Galeriegebäudes am Schloss (Burgplatz, am Rhein gelegen).

Bereits früher war eine *Hofbibliothek* in Düsseldorf errichtet bzw. erweitert worden durch den Fürsten des Herzogtums Berg, *Johann Wilhelm II.* (Jan Wellem, geb. 1658, reg. 1679–1716, Kurfürst 1690). Diese *Bibliotheca Palatina Dusseldorpensis* wurde 1731 von seinem Bruder und Nachfolger, Kurfürst *Karl Philipp* (reg. 1716–1742), in die bereits 1720 nach Mannheim verlegte Residenz überführt sowie in die dort 1756 begründete *Bibliotheca Palatina* einbezogen, und sie gelangte mit ihr 1803/04 nach München. Von einem noch älteren Bibliothekbestand am Herzoglichen Hof zu Düsseldorf zeugt die sog. Silbermann'sche Liste, ein *Inventarium Librorum Bibliothecae in Aula Ducali Dusseldorpii*: Der Bibliothekar Johann Caspar Silbermann verfaßte bereits 1664 diesen Katalog, der rund 1000 Druckwerke in ca. 1100 Bänden und etwa 45 Handschriften aufführt und sich in der Bayerischen Staatsbibliothek in München erhalten hat (Kopie in der ULB Düsseldorf).

März 1770 Dr. jur. Goswin Joseph Arnold *von Buininck* (1728–1805) ist bis 1802 als erster kurfürstlicher Bibliothekar tätig. – Veröffentlichung des Bibliotheksreglements.

15 Gedacht als Erstinformation für Benutzer der Handschriftensammlung (des Altbestandes), bei deren weiterer Arbeit die entsprechende bibliotheksgeschichtliche Fachliteratur herangezogen wird, die auch die dann zusätzlich erforderlichen Belege bietet; siehe z.B. I. Siebert, Bibliothek und Forschung. Frankfurt/M. 2011, S. 207–225. – Dem früheren Düsseldorfer Kollegen Hanns Michael Crass / Köln, danke ich herzlich für die Durchsicht der Zeittafel und seine Ergänzungen besonders aus den letzten zwanzig Jahren.

1770 Zur Grundausstattung gehören auch Dubletten aus der Mannheimer
 Hofbibliothek, die Kurfürst *Karl Theodor* der Düsseldorfer Biblio-
 thek als Gründungsgeschenk zur Verfügung stellte. Damit kehrten
 als „Mannheimer Dubletten" eine Anzahl Bände nach Düsseldorf
 zurück, wo sie Jahrzehnte zuvor bereits der dortigen alten Hofbib-
 liothek angehört hatten.

1771 Die Jülich-Bergischen Landstände stiften der Bibliothek eine Reihe
 größerer Werke.

1777 Wegen großer Feuchtigkeit und Fäulnis Verlegung der Bibliotheks-
 räume innerhalb des Galeriegebäudes.

1784 Das Hochwasser des Rheins bedroht Düsseldorf und die in Rhein-
 nähe befindliche Bibliothek.

1786 Die eingezogene Bibliothek des Jesuiten-Kollegs (bei St. Andreas,
 Düsseldorf-Altstadt) wird erstmals der Hofbibliothek zugesprochen
 und abgeliefert.

1794 Die Franzosen besetzen die Rheinlande, am 6. September 1795
 Düsseldorf; die *Öffentliche Büchersammlung* wird vom Biblio-
 thekssekretär Brewer nach der Rettung beim Schlossbrand
 (6.10.1794) an häufig wechselnden Orten verborgen, so dass die
 Franzosen sie für geflüchtet halten und eine Plünderung unterbleibt.
 Nach der Auslagerung wird sie erst 1803 wieder aufgestellt. Sie
 hieß bis 1805 offiziell *Churfürstliche Bibliothek* bzw. *Bibliothèque
 Electorale*.

Säkularisationszeit

ab 1803 Gemäß Reichsdeputationshauptschluss (25.2.1803), durch den Be-
 schluss zur Aufhebung der bergischen Klöster (12.9.1803) und auf
 Anordnung Kurfürst *Maximilian IV. Josephs* von Bayern werden
 die Bücher- und Handschriftenschätze der säkularisierten Klöster
 des Herzogtums Berg in die Hofbibliothek nach Düsseldorf ge-
 bracht, meist bis 1813, einige noch bis 1837.

1805 Der Jurist Prof. Joseph *Schram* (1770–1847; zeitweise Lehrer Hein-
 rich Heines) wird als Bibliothekar (Bibliotheksleiter) eingestellt; er
 wechselt 1818 an die neu gegründete Universitätsbibliothek Bonn.

1806 Ende der kurpfälzischen Herrschaft in Düsseldorf (vorher hatte sich
 der Name *Hofbibliothek* eingebürgert, der bis etwa 1814 gebräuch-

lich blieb) – das Herzogtum Berg wird an den Kaiser der Franzosen abgetreten; *Napoleon* übergibt es samt Kleve seinem Schwager *Joachim Murat* als Großherzog von Berg, der am 24. März 1806 in Düsseldorf einzieht, und fügt weitere Gebiete hinzu. Düsseldorf wird Hauptstadt des Großherzogtums Berg, die Bibliothek wird als *Großherzogliche Hofbibliothek* bezeichnet.

1806 Überbringung von Büchern aus den Klöstern derjenigen Gebietsteile, die dem nun entstandenen Großherzogtum Berg angegliedert wurden.

Das gesamte *Säkularisationsgut* aus etwa 22 (25) aufgehobenen *Stiften und Klöstern* des Landes umfasste rund 20.000 Bände (16.231 Werke), darunter über 500 mittelalterliche Handschriften und an die 1000 frühe Drucke des 15. Jahrhunderts (Inkunabeln). Darüber berichtet Heino Pfannenschmid[16] im Jahre 1870 weiter:

(1) Aus dem Herzogtum Berg, rechtsrheinisch gelegen, kamen Bestände aus der Zisterzienserabtei *Altenberg* (1178 Werke; 1803), Canonie *Beyenburg* (280 Werke; 1805/06), Kapuzinerkloster *Benrath* (68 Werke = 134 Bände; 1806), Stiftsbibliothek *Düsseldorf* (106 Werke; 1803), Kapuzinerkloster *Düsseldorf* (etwa 730 Werke; 1803/04), Kreuzherrenkloster *Düsseldorf* (etwa 4.000 Bände, viele Inkunabeln; 1812), Jesuiten *Düsseldorf* (urspr. 4430 Bände; 1808), Zisterzienserkloster *Heisterbach* (Umfang unbekannt; 1803), Minoritenkloster *Lennep* (148 Werke; wahrscheinlich 1806), Kloster Pützchen bei *Bonn-Vilich* (751 Werke; vor 1808), Benediktinerkloster *Siegburg* (874 Werke; 1806), Minoritenkloster *Siegburg* (329 Werke = 373 Bände, vermutlich 1806), Franziskanerkloster *Wipperfürth* (255 Werke = Bände; wahrscheinlich 1806);

(2) aus den *rechtsrheinischen* zum Großherzogtum Berg geschlagenen Landesteilen des Herzogtums Kleve kamen: Abtei *Hamborn* (110 Werke = 137 Bände), Augustinerkloster *Marienthal* (611 Werke; 1809), Kreuzherrenkloster *Marienfrede* (Umfang unbekannt; 1809);

16 Königl. Landesbibliothek (s. Lit.verz.), bes. S. 384, 388f. Obwohl inzwischen manche dieser Zahlen korrigiert und präzisiert sind, bieten Pfannenschmids Angaben immer noch einen beachtenswerten Gesamtüberblick, zumal er ihn anhand von Übergabeverzeichnissen u.ä. Unterlagen zusammengestellt hat, die nicht mehr alle erhalten sind. – Siehe auch die Skizze der genannten Provenienzen von H. Reuter (1929), abgebildet bei Karpp, Mittelalterl. Handschriften u. Inkunabeln (s. Lit.verz.), S. 10.

(3) aus der Grafschaft Mark wurden abgeliefert: Kloster Paradies bei *Soest* (Auswahl von 15 Werken; 1810), Minoritenkloster *Dortmund* (Auswahl von 120 Werken; 1809), Reichsabtei *Werden*/Ruhr OSB (1807 an Herzogtum Berg; der größte Teil des ausgewählten Restbestandes von 12.-13.000 Bänden; 1811, einige noch 1834), Stiftsbibliothek *Essen* (458 Werke und 24 Handschriften; 1820), Zentralkloster *Kaiserswerth* (50 Bände; 1837), Zentralkloster *Kettwig*/Essen (Auswahl von 33 Werken; 1837). – Zusätzlich gelangten auch einige Handschriften aus linksrheinischen Klöstern in die Düsseldorfer Bibliothek, so z.B. – allerdings über die Stiftsbibliothek Düsseldorf – aus der Abtei Groß St. Martin zu Köln.

1808 Dr. Theodor Joseph *Lacomblet* (1789–1866) tritt nach dem Studium an der Düsseldorfer Rechtsakademie (1755 errichtet) in den Dienst der Großherzoglich-Bergischen Hofbibliothek und wirkt bis 1818 zunächst als Sekretär.

1808 Die Bibliothek des Kirchenrechtlers und -historikers Prof. Dr. Franz Anton *Hedderich* (1744–1808), ab 1803 in Düsseldorf tätig, geht in den Besitz der Bibliothek über (Nutzung seit 1805); die Jesuiten-Bibliothek wird endgültig inkorporiert.

28.8.1809 Die Bibliothek erhält das Pflichtexemplarrecht für das Großherzogtum Berg, dann später unter der Preußischen Regierung für den Regierungsbezirk Düsseldorf bis 1849.

1811 Die Bibliothek erhält den Namen „*Landesbibliothek*".

17.12.1811 Dekret Napoleons, in Düsseldorf für das Großherzogtum Berg eine Universität mit fünf Fakultäten zu errichten (die Bibliothek wäre bei Verwirklichung schon damals Universitätsbibliothek geworden).

Königliche (Preußische) Landesbibliothek

5.4.1815	Düsseldorf wird preußisch, Einmarsch der verbündeten Truppen in Düsseldorf schon im November 1813. Für die Bibliothek bürgert sich nach der Besitzergreifung des Landes durch die Preußen als Rheinprovinz ab 1818/19 allmählich der Name *Königliche Landesbibliothek* ein.
1818–1866	Nebenamtlicher Leiter der Bibliothek ist der „Königlich Preußische Geheime Archivrath und Bibliothekar" *Lacomblet*; 1821 zum Archivar ernannt, 1829 Archivrat am Hauptarchiv in Düsseldorf, dessen hauptamtliche Leitung ab 1832.
1818–1821	Nachdem die mehrere Jahre bestehende Gefahr, dass die Bibliothek aufgelöst und der größere Teil in eine noch zu gründende preußische Universität in den Rheinlanden überführt wird, nicht mehr besteht, müssen nun an die Bibliothek der 1818 in Bonn gegründeten *Rheinischen Friedrich Wilhelms-Universität* neben vielen Dubletten auch nur einmal vorhandene Werke (Konziliensammlungen von Mansi) und selbst einige mittelalterliche Handschriften (aus Altenberg und Werden) abgeliefert werden (18. März 1819).
1820	Mittelalterliche Handschriften aus dem Damenstift Essen (bzw. der dortigen Kanonikerbibliothek) gelangen durch Lacomblets Bemühungen in die Düsseldorfer Bibliothek.
1822–1904	Die *Königliche Landesbibliothek* steht unter der nebenamtlichen Verwaltung der Direktoren des Düsseldorfer Staatsarchivs.
1822	Erneute Verlegung der Bibliotheksräume im Galeriegebäude.
1823	Erlass einer neuen Benutzungsordnung.
1827	Anlage eines ersten Akzessionsjournals durch *Lacomblet*.
1828	Auflösung der Bibliothek der Königlichen Regierung zu Kleve und Überführung nach Düsseldorf (Umfang des Bestandes nicht bekannt).
1834	Es kommen noch einmal mittelalterliche Handschriften aus der ehemaligen Benediktinerabtei Werden in die Düsseldorfer Bibliothek (16 handschriftliche Codices des 9. – 16. Jahrhunderts und eine Anzahl alter Drucke, auch einige Inkunabeln), nachdem der Werdener Gefängnisseelsorger Wilhelm *Prisack* (1803–1870) im Jahre 1833 bei Ordnungsarbeiten in der dortigen Pfarrbibliothek zunächst

auf neun große Chorbücher gestoßen war. Alle diese Bände waren 1811 aus dem Bestand der ehemaligen Benediktinerabtei an die neu gegründete Pfarrbibliothek in Werden gegeben worden.

1836 Bestand der Bibliothek: rund 23.000 Bände.

1837 Da die Ablieferung der Klosterbibliotheken als immer noch nicht abgeschlossen betrachtet wird, beauftragt die Königliche Regierung *Lacomblet* mit dem Besuch einiger umliegender Klöster.

1838 *Lacomblet* wird von der Regierung ermächtigt, 40 „wertlose geistliche Chorbücher" (mittelalterliche Handschriften!) zu verkaufen, während 42 solcher „Antiphonare" als aufbewahrenswert angesehen werden; nach 1850 wurden noch einige „Ritualien" verkauft, deren Erlös man für Reparaturen an Handschriften, Bibliotheksmöbeln u.ä. nutzte.

1843 Drucklegung des Bibliothekskataloges (368 S.) mit zwölf Abteilungen (4896 Werke), Nachträge 1862, 1872 u.ö.

1850 *Lacomblet* stellt – nach inhaltlicher Ordnung der Handschriften in sieben Abteilungen (*A – G*) und Vergabe entsprechender Signaturen – ein erstes Verzeichnis der Handschriften fertig (ungedruckt). Eine Abschrift geht an Georg Heinrich *Pertz* im Preußischen Kultusministerium in Berlin (auch Präsident der MGH); er hatte 1846 den Anstoß zu der Verzeichnung gegeben, die Lacomblet sogleich in Angriff nahm. (Spätere Vervollständigungen und Nachträge von Harless u.a.)

1859 Bezug eines Erweiterungsbaues am Burgplatz (vorher Neubaupläne); Bestand gut 30.000 Bände.

1866–1900 (außer 1873–1875, s.u.) Leiter der Bibliothek (nebenamtlich) ist der Staatsarchivar Dr. Woldemar *Harleß* (1828–1902); er war seit 1855 Hilfsarbeiter im Düsseldorfer Archiv, ab 1861 Archivsekretär.

1868 Erlass eines neuen Benutzungsstatuts.

1869 Archiv-Assistent Dr. Heino *Pfannenschmid* (1828–1906) tritt in die Bibliothek ein, geht aber schon 1871 nach Colmar im Elsass; er schreibt zum hundertjährigen Jubiläum 1870 eine Bibliotheksgeschichte (s. Anm. 16).

ab 1870/80 Der Fonds für die Vermehrung der Bücherbestände bleibt jahrzehntelang praktisch ohne Erhöhung, so dass die Bibliothek sich nicht

mit der aufstrebenden Stadt entwickeln kann (Düsseldorf seit 1882 Großstadt).

1873–1875 Dr. Anton *Hegert* (1842-1906), der schon 1867/68 als Archiv-Assistent in der Bibliothek tätig war, leitet die Bibliothek (nebenamtlich).

1875–1900 Die Bibliotheksleitung liegt wieder bei Woldemar *Harleß* (im Nebenamt).

1900–1904 Dr. Theodor *Ilgen* (1854–1924) ist Leiter der Bibliothek (nebenamtlich).

Landes- und Stadtbibliothek

1904 21. bzw. 29. Januar, Vertragsabschluss betr. Übernahme der Bibliothek durch die Stadt Düsseldorf.

19.5.1904 Die Preußische Staatsregierung übergibt die Königliche Landesbibliothek an die Stadt Düsseldorf (Bestand: 42.000 Bände), die sich verpflichtet, diese zu einer wissenschaftlichen Bibliothek auszubauen; ihr neuer Name ist *„Landes- und Stadtbibliothek"*. Die Handschriften verbleiben vorerst im *Königlichen Staatsarchiv* wegen der dort besser gesicherten Aufbewahrung. Erst am 15. Oktober 1906 kommen auch sie in den Neubau der Bibliothek am Friedrichsplatz.

1904–1928 Dr. Constantin *Nörrenberg* (1862–1937) ist der erste hauptamtliche Direktor der Bibliothek.

1904 Auf der Weltausstellung in St. Louis findet der für die Bibliothek in Auftrag gegebene Lesesaal des Architekten Peter *Behrens* viel Beachtung (Zedernholztäfelung, 25 Arbeitsplätze).

1905 Ankauf der Heine-Bibliothek des Leipziger Buchhändlers Friedrich *Meyer* (1886-1942) aus den Mitteln des damaligen Heine-Denkmal-Fonds; die Sammlung wird in den folgenden 25 Jahren verdreifacht.

1906 Dr. Hermann *Reuter* (1880-1970) wird als Mitarbeiter und zweiter wissenschaftlicher Bibliothekar berufen.

1906 Die Bibliothek zieht aus den alten Räumen am Burgplatz in den Erweiterungsbau des 1896 errichteten Kunstgewerbemuseums am Friedrichsplatz, dem heutigen Grabbeplatz; nun werden auch die Handschriften in den Neubau überführt (15. Oktober 1906).

Schließlich zieht das Museum 1928 aus, die Bibliothek erhält zusätzliche Räume.

1907 Die Bibliothek des Düsseldorfer katholischen Pfarrers, Kirchenhistorikers und -politikers Anton Joseph *Binterim* (1779–1855) kommt als Dauerleihgabe in die Landes- und Stadtbibliothek (Eigentum der Katholischen Pfarrgemeinde St. Martin in Düsseldorf-Bilk), darunter 40 z.T. mittelalterliche Handschriften, auch handschriftliche Archivalien der alten kölnisch-niederländischen Franziskanerprovinz und mehr als 44 Inkunabeln und Postinkunabeln.

1907 Übernahme des nicht-astronomischen Teils der Büchersammlung des Düsseldorfer Physikers und liberalen Politikers Johann Friedrich *Benzenberg* (1777 –1846): 2.400 Bände, die 1941 in das Eigentum der Bibliothek übergehen.

1908 Teile der Bibliothek des Historischen Museums werden übernommen (1.400 Bände).

1909–1926 Innerhalb des Projekts *Inventarisation der deutschen Handschriften des Mittelalters* im Auftrag der (Königlich-) Preußischen Akademie der Wissenschaften zu Berlin (Deutsche Kommission, „Handschriftenarchiv") werden 20 deutsche Handschriften der Bibliothek von H. Reuter und zwei freien Mitarbeitern für das Akademie-Projekt *Gesamtverzeichnis der Handschriften der älteren deutschen Literatur* beschrieben. (Beschreibungen erhalten, Kopien in der Handschriftenabteilung.)

ab 1910 Neubaupläne (s. Brief Nörrenbergs an den Oberbürgermeister vom 13. Januar 1910), ebenso z.B. 1924f., 1934 bis 1941, 1950f., 1964.

1911 Auswärtige Unterbringung von Teilen des Bestandes im Stadthaus in der Mühlenstraße, bis etwa 1927/28.

1911 Die Kolonialbibliothek der Düsseldorfer Abteilung der Deutschen Kolonialgesellschaft kommt in die Bibliothek.

1912 Übernahme der Städtischen Volksschullehrerbibliothek.

1919 Der handschriftliche Nachlass des Dichters und Publizisten Heinrich *Kruse* (1815–1902) gelangt durch den Sohn als Geschenk in die Bibliothek.

1921 Die Bibliothek des Düsseldorfer Geschichtsvereins kommt ins Haus und geht 1939 in das Eigentum der Bibliothek über. – In den folgenden Jahren wird eine Reihe kleiner Bibliotheken von der Lan-

des- und Stadtbibliothek übernommen, zunächst meist als Depositum, später als Eigentum.

1928–1950 Dr. Hermann *Reuter* (1880–1970) ist Bibliotheksdirektor; er befasst sich auch mit Beschreibungen von Handschriften und Inkunabeln, z.T. für Berlin (sog. Archiv-Inventarisierung, s.o.).

1928 Die Bibliothek erhält 7.000 Bände der vorwiegend familien- und regionalgeschichtlichen Sammlung Peter *Görings* (gest. 1927) als Geschenk.

1929 Hermann *Reuter* gibt einen Überblick auch über den Handschriftenbestand usw. samt einer Skizze der räumlichen Verteilung ihrer verschiedenen Provenienzen.[17]

1932/33 Es werden die älteren Teile der Bibliothek der Evangelischen Gemeinde Düsseldorf übernommen, über 2.000 Bände des 16. – 19. Jahrhunderts.

1937 Mit dem neuen Vorhaben der *Verzeichnisse der Handschriften im Deutschen Reich* wird die Neubearbeitung der mittelalterlichen Handschriften für einen gedruckten Katalog wieder aufgenommen.

1938 Übernahme der Bibliothek des ehemaligen Ärztevereins Düsseldorf (5.600 Bände).

Nov. 1938 Dr. Eberhard *Galley* wird Mitarbeiter der Bibliothek.

Sept. 1939 Handschriften, Inkunabeln und Rara werden zur Sicherung in den Schutzkeller der Bibliothek gebracht.

Juli 1942 Es entsteht ein Verzeichnis mit Notizen (überwiegend handschriftlich) zur Kollationierung und zum Buchschmuck fast aller Handschriften vor ihrer kriegsbedingten Auslagerung, erarbeitet Juli bis Dezember 1942 von E. Galley und zehn Kollegen (jetzt benannt „Kollationierung der Handschriften 1942"). Nachfolgend erste Evakuierungen einiger Handschriften (Luftangriff im September 1942.)

Anfg. 1943 Umfassende Auslagerung der wichtigsten und seltensten Werke, zunächst der Handschriften, Inkunabeln und Drucke bis 1550. Insgesamt werden – nach Aufstellung entsprechender Listen – bis 1944 rund 174.000 Bände, das sind etwa drei Viertel des gesamten Bibliotheksbestandes, in 15 Bergungsorte evakuiert. Das in der Bib-

17 *25 Jahre Landes- und Stadtbibliothek*, erschienen in: Jan Wellem. Monatsschrift für Düsseldorf, Niederrhein und Bergisches Land. Jg. 4. 1929. Heft 6, S. 195-206.

liothek verbleibende Viertel wird zusammengezogen in Kellern und Erdgeschossräumen mit vermauerten Fenstern. Die Handschriften (21 Kisten) werden sämtlich in die Zisterzienserabtei Marienstatt / Westerwald (bei Hachenburg) transportiert – bis auf zwei Kisten, die nach Schloß Wittgenstein (bei Laasphe) gebracht werden, und eine nach Koblenz / Ehrenbreitstein (mit acht mittelalterlichen Handschriften). Die Inkunabeln (47 Kisten) werden je zur Hälfte auf Marienstatt und Wittgenstein / Laasphe verteilt; die Drucke von 1501-1550 (35 Kisten) evakuiert man überwiegend ins Schloß Berleburg (Kreis Siegen-Wittgenstein), andere nach Koblenz / Ehrenbreitstein.

12.6.1943	Das Dachgeschoss der Bibliothek geht beim Fliegerangriff in Flammen auf; die beiden Lichthöfe brennen aus.
23.4.1944	Die Bibliothek wird durch Fliegerangriff schwer getroffen, einige Räume brennen aus, der Nordostflügel bricht ein, die dort befindlichen etwa 50.000 Bände können später aus den Trümmern geborgen werden.
13./14.3. 1945	Artilleriebeschuss: Amerikanische Granaten treffen die bisher erhalten gebliebenen Westmagazine.
1945	Ab Aug. 1945 bis 1947 Rückführung der ausgelagerten Bestände.
18.12.1945	Die Bibliothek wird mit Genehmigung der englischen Militärregierung wieder eröffnet (Handschriften, Inkunabeln und Rara sind weiterhin ausgelagert).
1946–1948	Auf dem Gebäude wird ein Flachdach errichtet.
1947	Zuletzt kehren die Handschriften und Inkunabeln vollzählig und unversehrt aus ihren Bergungsorten zurück, so versichert E. Galley mündl. im Oktober 1974. (Vier der acht in Ehrenbreitstein ausgelagerten karolingischen Handschriften aus Essen und Werden fehlen bei der Rückführung zunächst; sie tauchen 1946 in Celle bzw. 1947 in Goslar wieder auf, gelangen dann in die Bibliothek.)
bis 1948	Zum Teil erfolgt eine notdürftige Wiederherstellung der Räume und Magazine.
1.12.1949	Wiedereröffnung des alten Lesesaals (als Übergangslösung).
1950	Rohbau des Oberlichtlesesaals, der jedoch nach Fertigstellung der Düsseldorfer Verwaltungs- und Wirtschaftsakademie als Hörsaal

überlassen werden muss. Lichthofumgänge werden zu Magazinen ausgebaut und 1951/52 belegt.

1950–1964 Dr. Joseph *Gießler* (1899–1990), seit 1927 bereits als Bibliotheksrat im Hause tätig, ist Direktor der Bibliothek.

seit 1951 Es erfolgen keine größeren Instandsetzungsarbeiten mehr, da wieder Neubaupläne gefasst werden.

1951 Zur Ausstellung *Illustrierte Handschriften und Frühdrucke aus dem Besitz der Landes- und Stadtbibliothek Düsseldorf* in den Kunstsammlungen der Stadt Düsseldorf erscheint eine Broschüre mit einem Katalogteil (16 Seiten mit 91 Nummern) von Eberhard *Galley*.

1951, 1952 Das Hauptstaatsarchiv Düsseldorf übergibt der Bibliothek eine Anzahl z.T. bedeutender Fragmente aus dem 8./9. – 15./16. Jahrhundert als Depositum zwecks Aufbewahrung und Erschließung (s. hier zu Ms. A 19, S. 23 f., 164 f.).

1955 35. Deutscher Bibliothekartag in Düsseldorf (31.5.–3.6.)

1964–1970 Dr. Eberhard *Galley* (1910–1994), seit 1938 als wissenschaftlicher Bibliothekar im Hause, ist Direktor der Bibliothek.

16.11.1965 Die Landesregierung NRW beschließt die Umwandlung der „Medizinischen Akademie" (seit 1923) in eine „Universität Düsseldorf"; am 1. Januar 1966 wird neben der Medizinischen eine zunächst kombinierte Naturwissenschaftlich-Philosophische Fakultät errichtet; deren Aufteilung erfolgt am 1. Januar 1969.

1967 Die Bibliothek erhält die älteren Teile der Musikaliensammlung des Städtischen Musikvereins Düsseldorf als Depositum; 1989 werden sie zurückgegeben.

1967 Es erscheint eine Broschüre von Elsbet *Colmi* (1907–1968) und Gerhard *Rudolph* (1929–2002): *1000 Jahre Buchkunst am Niederrhein. Aus den Schätzen der Landes- und Stadtbibliothek Düsseldorf*; mit Kurzbeschreibungen von 31 Handschriften (davon 30 mittelalterlich) und 93 Drucken (basierend auf Galley, s.o. 1951).

1967 Das Pflichtexemplarrecht für Amtsdrucksachen des Regierungsbezirks Düsseldorf zugunsten der Bibliothek wird durch ein Gesetz erneuert (so zuerst 1909).

Universitätsbibliothek

1.10.1970 Übernahme der bisherigen Landes- und Stadtbibliothek durch das Land NRW als *Universitätsbibliothek Düsseldorf* (lt. Vertrag vom 23./24. September 1970). Abgetrennt vom bisherigen Bestand verbleiben das Heine-Archiv sowie die Autographen-, Handschriften- und Inkunabelsammlungen in Besitz und Verwaltung der Stadt Düsseldorf (ab 1975 im eigenen Gebäude des am 1. Oktober 1970 konstituierten Heinrich-Heine-Instituts, Bilker Str. 14). Bestand der UB 510.000 Bände, davon sind 50–60.000 vor dem Jahr 1800 erschienen.

30.9.1970 zum Leitenden Bibliotheksdirektor wird Dr. Günter *Gattermann* (geb.1929) ernannt.

19.3.1973 Preisverleihung im Bau- und Ideenwettbewerb für den Zentralbereich der Universität mit Universitätsbibliothek, Hörsaalzentrum Geisteswissenschaften (Preis an Architektengemeinschaft Volkammer/Wetzel/Beckmann).

seit 1975 Gründung und Aufbau einer Handschriften- und Inkunabelabteilung in der UB; bereits am 1. Oktober 1974 Besetzung einer dazu neu geschaffenen Stelle im höheren Dienst mit dem Wissenschaftl. Bibliothekar Gerhard *Karpp* (geb. 1937).

Herbst 1975 Verlegung der Dienststellen der Bibliothek vom Gebäude am Grabbeplatz auf das Universitätsgelände, provisorische Unterbringung wichtiger und wertvoller Bestände.

1.4.1975 Der Diplombibliothekar Helmut *Zengerling* (1936–1984) aus der Handschriftenabteilung in Göttingen kommt als Mitarbeiter in die Abteilung und fördert deren Ausbau erheblich.

12.12.1975 Grundsteinlegung für den Neubau der Universitätsbibliothek auf dem Universitätscampus, Universitätsstraße 1.

8.3.1977 Vertragsunterzeichnung durch den Rektor der Universität (bereits am 22. Dezember 1976 durch den Oberstadtdirektor) betr. Übernahme der Handschriften und Inkunabeln von der Stadt Düsseldorf an das Land NRW (Universitätsbibliothek); bindende Anwendung des sog. *Leihsatzes* bei jeder Benutzung und Zitierung usw.: „*Die Handschrift ist Leihgabe der Stadt Düsseldorf an die Universitätsbibliothek Düsseldorf*".

23.3.1977 Übergabe der Sammlung von 421 mittelalterlichen Handschriften (387 Bände einschließlich zehn Mischbänden; 34 Fragmente mit eigener Signatur) und 995 Inkunabeln und Postinkunabeln samt 22 bzw. 23 Kästen mit Fragmenten, auch Akten usw. als *Dauerleihgabe* der Stadt Düsseldorf (Vertrag über 35 Jahre) durch das Heinrich-Heine-Institut, das die Verwaltung der Sammlung zwischenzeitlich innehatte. (Dort verbleiben etwa 70 neuzeitliche Handschriften nach 1500.) Ebenso übernimmt die Universitätsbibliothek die räumlich zusammen mit dieser Sammlung untergebrachten 40 Handschriften und 44 Inkunabeln des Depositums Binterim. – Gleichzeitig wird *Karpp* Leiter der Handschriften- und Inkunabelabteilung (diese ist weiterhin untergebracht in provisorischen Räumen, bis 1979).

23.5.1977 Richtfest des Neubaus der Bibliothek. – Im Herbst Beginn der vertragsgemäßen Sicherheitsverfilmung der gesamten Handschriftensammlung, wodurch aus Haftungs- und Sicherheitsgründen eine „Dokumentation des Vorhandenen" erreicht wird; die Stadt Düsseldorf wie das Rektorat erhalten je einen Satz aller Filme, die Handschriftenabteilung zusätzlich eine Arbeitskopie.

Herbst 1978 Räumung des Gebäudes am Grabbeplatz und des Magazins an der Aachener Straße, Unterbringung der Bestände bereits im Neubau.

19.6.1979 Übergabe des Neubaus an die Bibliothek, die damit erstmals ein für sie und ihre Bedürfnisse errichtetes eigenes Bibliothekgebäude erhält. In der Nordwestecke des ersten Obergeschosses befindet sich die neu eingerichtete Handschriften- und Inkunabelabteilung: Speziallesesaal für Handschriften, Inkunabeln und Rara mit 10–12 Arbeitsplätzen samt Aufsichtsplatz, Handbibliothek und Diensträumen. Daneben zweigeschossiges Tresormagazin, vollklimatisiert (ausgelegt auf 18° C und 50-55 % rel. Luftfeuchte); sein zunächst noch leer stehendes Obergeschoss ist für den gesamten Bestand der Drucke des 16. Jahrhunderts berechnet und vorgesehen.

1.10.1979 Eröffnung aller Dienststellen im neuen Gebäude der Universitätsbibliothek (Geb. 24.41).

ab 1979 Aus Mitteln der Stiftung Volkswagenwerk beginnt die Bibliothek (neben der Buchbinderei) eine eigene Werkstatt für Restaurierung einzurichten.

26.11.1979 Feierliche Übergabe des Neubaus; dazu erscheint eine vom Direktor der Bibliothek herausgegebene Broschüre: *Universitätsbibliothek. Beiträge zur feierlichen Übergabe...* (Düsseldorfer Uni-Mosaik.

Schriftenreihe der Universität Düsseldorf. H.2. Düsseldorf 1980; darin S. 71–84: G. Karpp, *Mittelalterliche Handschriften und Inkunabeln in der Universitätsbibliothek* [Düsseldorf], mit einem ersten Überblick über die Handschriften- und Inkunabelsammlungen in der neuen Abteilung, deren Aufbau und Ziele.)

1980 Die *Thomas-Mann-Sammlung Dr. Hans-Otto Mayer – Schenkung Rudolf Groth* (bereits 1969 von ihm angekauft) wird aus ihrem Standort in der Innenstadt auf das Universitätsgelände überführt und im Neubau der Universitätsbibliothek aufgestellt.

Mai 1982 Im Neubau der Bibliothek wird eine erste Ausstellung gezeigt: *Mittelalterliche Handschriften aus bergischen und niederrheinischen Klosterbibliotheken*. In Vitrinen, die jeweils einzelne Provenienzen zeigen, sind 53 mittelalterliche Handschriften ausgestellt, samt ersten Kurzbeschreibungen (Din A6-Karten, in der Bibliothek einsehbar).

1.6.1982 Dr. Heinz *Finger* (geb. 1948) kommt als Wissenschaftlicher Bibliothekar und übernimmt die Inkunabelabteilung, den Bestand der Drucke des 16. Jahrhundert und die Rarasammlung; 1989 wird für deren Benutzung (samt Thomas-Mann-Sammlung usw.) im ersten Obergeschoss ein 2. Lesesaal (Sonderlesesaal) eingebaut.

1988 Der Name der Universität lautet jetzt *Heinrich-Heine-Universität Düsseldorf*.

1989 Erste Buchpaten-Aktion/Broschüre (Spendensammlung zur Restaurierung von 26 gefährdeten Handschriften und Inkunabeln) in Verbindung mit der Ausstellung *Mittelalterliche Handschriften und alte Drucke. Kostbarkeiten aus der Universitätsbibliothek Düsseldorf* in der Stadtsparkasse Düsseldorf vom 2.März – 12.April 1989. Dazu erscheint ein Bildband *Kostbarkeiten aus der Universitätsbibliothek Düsseldorf*, verfasst von Gerhard *Karpp* und Heinz *Finger*, herausgegeben vom Direktor der Bibliothek.

1992 Im *Handbuch der Handschriftenbestände in der Bundesrepublik Deutschland* (Teil 1. Bearb. von T.Brandis. Berlin 1992, S. 139–141) wird die Sammlung der UB Düsseldorf im Überblick beschrieben.

1992 Im *Handbuch der historischen Buchbestände in Deutschland*, Bd. 3: Nordrhein-Westfalen", hrsg. von Severin Corsten, bearb. von

Reinhard Feldmann, Hildesheim 1992, wird auf den Seiten 255–269 die Universitätsbibliothek Düsseldorf behandelt.

1.5.1993 Gerhard *Karpp* wechselt als Leiter der Sondersammlungen an die Universitätsbibliothek Leipzig; Heinz *Finger* übernimmt neben der Abteilung Alte Drucke nun auch die Handschriftenabteilung (bis 2001). Es bürgert sich die Bezeichnung „Sondersammlungen" ein.

1993 Die Universitätsbibliothek erhält die Bezeichnung „*Universitäts- und Landesbibliothek*" (zusammen mit den Universitätsbibliotheken Bonn und Münster als Landesbibliothek für das Land Nordrhein-Westfalen). Ab 1994 werden die Pflichtexemplare für den Regierungsbezirk Düsseldorf gesammelt.

1993 Günter *Gattermann* (Hrsg.), Heinz *Finger* und Marianne *Riethmüller* veröffentlichen in drei Bänden einen *Handschriftencensus Rheinland. Erfassung mittelalterlicher Handschriften im rheinischen Landesteil von Nordrhein-Westfalen mit einem Inventar.* (Wiesbaden 1993).

Mai 1994 Prof. *Gattermann* tritt in den Ruhestand. Die ihm gewidmete Festschrift *Bücher für die Wissenschaft. Bibliotheken zwischen Tradition und Fortschritt*, München 1994, enthält u.a. auch Beiträge zur Düsseldorfer Bibliotheksgeschichte und zur Handschriftensammlung. Nachfolgerin als Leitende Bibliotheksdirektorin wird Dr. Elisabeth *Niggemann* (geb. 1954). – Es erscheint der Inkunabelkatalog der Bibliothek.

1998 Neubeginn der wissenschaftlichen Katalogisierung der Handschriften innerhalb des Förderverfahrens und nach den „Richtlinien Handschriftenkatalogisierung" der Deutschen Forschungsgemeinschaft in der Staatsbibliothek zu Berlin.

1998 Zweite Buchpaten-Aktion/Broschüre (40 Nrn.).

1999 Elisabeth *Niggemann* wird als Generaldirektorin an die Deutsche Nationalbibliothek berufen.

2000 Dr. Irmgard *Siebert* (geb. 1955) folgt als Leitende Bibliotheksdirektorin.

1.5.2001 Heinz *Finger* wechselt als Direktor zur Erzbischöflichen Diözesan- und Dombibliothek in Köln. – Unterbringung des Universitätsarchivs in der Bibliothek.

2002	Der Universitätsarchivar Dr. Max *Plassmann* (geb. 1970) übernimmt als Dezernent die Sondersammlungen der ULB.
2003	Nach Erschließung der 45 ältesten Fragmente legt Dr. Klaus *Zechiel-Eckes* einen *Katalog der frühmittelalterlichen Fragmente der Universitäts- und Landesbibliothek Düsseldorf. Vom beginnenden achten bis zum ausgehenden neunten Jahrhundert* vor (Wiesbaden 2003).
2005	Es erscheint der erste gedruckte Handschriftenkatalog der Bibliothek: Kataloge der Handschriftenabteilung. Universitäts- und Landesbibliothek Düsseldorf. *Band 1. Die mittelalterlichen Handschriften der Signaturengruppe B in der Universitäts- und Landesbibliothek Düsseldorf.* Teil 1. Ms B 1 bis B 100, beschrieben (weitgehend im Handschriftenzentrum in der Staatsbibliothek zu Berlin) von Eef Overgaauw, Joachim Ott und Gerhard Karpp. Wiesbaden 2005 (Online-Ausgabe 2012).
2005	94. Deutscher Bibliothekartag findet in Düsseldorf statt (15.–18.3.).
2009	Max *Plassmann* geht zum Historischen Archiv der Stadt Köln. Neue Dezernentin wird Dr. Gabriele *Dreis* (geb. 1946).
2011	Kataloge der Handschriftenabteilung. Universitäts- und Landesbibliothek Düsseldorf. *Band 2. Die mittelalterlichen Handschriften der Signaturengruppe B in der Universitäts- und Landesbibliothek Düsseldorf.* Teil 2. Ms. B 101a bis B 214, beschrieben von Agata Mazurek und Joachim Ott. Wiesbaden 2011. (Online-Ausgabe 2012)
2012	Gabriele *Dreis* tritt in den Ruhestand.
2012	Kataloge der Handschriftenabteilung. Universitäts- und Landesbibliothek Düsseldorf. *Band 3. Die mittelalterlichen Handschriften der Signaturengruppe C in der Universitäts- und Landesbibliothek Düsseldorf.* Beschrieben von Agata Mazurek. Wiesbaden 2012.
1.10.2013	Leiterin der Sondersammlungen / Historische Sammlungen wird Dr. Katharina Talkner (geb. 1982).

II. Beschreibungen der Bibelhandschriften

Ms. A 1 – Ms. A 19

Ms. A 1

Vetus Testamentum: I Sm – II Par

Pergament · 134 Bl. · 40 x 34,5 · Köln, Benediktinerabtei Groß St. Martin · 11. Jh., 3. Viertel

17 Quaternionen; die 2 letzten Bll. der Schlußlage herausgeschnitten (kein Textverlust), ebenso bis auf einen Rest Bl. 134 und die seitlichen Ränder von Bl. 33, 55, 63, 69, 107; ausgeschnittene Ecken Bl. 1 und 116; zahlreiche Risse, Schnitte und Löcher; viele Bll. der 1.– 6. Lage durch Unterlegen beim Punkturenstechen beschädigt (z.B. 9 ff. im Schriftraum, 41 ff.). Neuere Foliierung in Blei (19./20. Jh.) · Schriftraum 28–29 x 21 · 29 Zeilen, das Doppelbl. 59/62 und Bl. 107rv mit 28 Z., Bl. 9–16 unterste Z. unbeschrieben; Blindliniengerüst mit Durchläufern.

Karolingische Minuskel (frühe romanische Buchschrift) von einer (schwankenden) Hand, geschrieben in 2 Schriftgraden für Text und Kapitelverzeichnisse; von der Texthand und jüngeren Händen einige Korrekturen im Text (teilweise auf Rasur, z.B. 10v) und marginal; Randbemerkungen verschiedener Hände (11.–15. Jh.), besonders Bl. 4r–70r: 32 lat. Marginalglossen (s.u.) von mehreren Händen (Tinte), 11.–12. Jh. (z.T. aus der Zeit der Hs. und mit eigener Liniierung, geschrieben vor dem Binden der einzelnen Lagen, s.a. den durch Beschneiden entstandenen seitlichen Textverlust Bl. 4rv, 28r u.ö.), deren jüngste Hand auf 35r marg.; Federproben auf den Spiegeln, z.B. im VD: *placuit sermo regi* (vgl. II Par 30,4), *liber sanctorum* [verwischt:] *Martini et Eliphii* [?]; im HD: *Vyrgo fuit quedam* [?] (Walther, Initia 20506) · Auszeichnungsschriften in Capitalis und Uncialis (rot, grün, auch braun und gelb; häufige Farbwechsel zeilen-, wort-, silben- oder buchstabenweise, mehrfarbig 2v und 66r) · Anfangsbuchstaben der Kapitelanfänge: Bl. 4r–86r Capitalis/Uncialis 1–2-zeilig, rot und grün (meist im Wechsel), 105r–133r Majuskeln (in Tinte) vor der Zeile; auf dem Rand bis 66r Kapitelzählung rot (in röm. Ziffern), 66v–86r grün und rot; dazu durchgängig (z.T. berichtigend) Zählungen in Tinte (auch Stift) von verschiedenen Händen · zu Beginn der bibl. Bücher und beider Prologe acht 8–16-zeilige, rot konturierte Spaltleisteninitialen: 1r *V(iginti)*; 2v *F(vit)* ca. 15-zeilig, vgl. Lamprecht, Initial-Ornamentik, Taf. 21, Abb. b; 25v *F(actum)*, 43r *E(t rex)*, 66r *P(raevaricatus)* 16-zeilig, 87r *S(i septvaginta)*, 88r *A(dam)*, 109r *C(onfortatvs)* 10-zeilig: mit Spiralranken- oder Flechtbandmotiven vor blau, grün und rot-braun parzelliertem Binnengrund (mit Farbabstufungen; gelegentlich das Blau weiß gehöht, Punktrosetten); 77r auf dem Rand Stiftzeichnung (etwa 22-zeilig) eines Bärtigen mit Mantel (s.a. 120r)

Abgegriffener grauer Wildlederband (über Buchenholzdeckel), 11.–12. Jh. (s.a. 35r: jüngste Marginalglosse), schmucklos; Ansatz des VD und Rücken in neuerer Zeit unterlegt; die der ersten und letzten Lage umgehängten Pergamentvorsätze als Innenspiegel, mit lat. Fragmenten, Beschreibung s.u. Als Lesezeichen eine Hanfschnur (41,5 cm) mit rechteckigem Perga-

mentschieber (2,5 x 5 cm), der einen drehbaren Pergamentstreifen (2,5 x 3 cm) mit den Ziffern *I* und *II* (anscheinend zur Kennzeichnung der linken bzw. rechten Seite) umfaßt. Auf den Deckeln von je 5 schmucklosen Messingbeschlägen 2 (VD) bzw. 3 erhalten, sämtliche Buckel (deren Befestigung durch die Bleche getrieben war) entfernt; 2 Langriemenschließen. Rückenschild (Papier, 19. Jh.), darunter älteres Papierschild, soweit freiliegend unleserlich oder vom oberen durchgeschrieben; Dorsalsignatur *A. 1.* in Ölfarben (19. Jh.), auf dem grauen Feld zusätzlich: *1* (in Blei, 19./20. Jh.).

Fragmente (1984 anläßl. der Beschreibung abgelöst): Spiegel im VD und HD, aus einer Pergamenthandschrift, 10. Jh. (Schriftraum 32,5 x 19,5; 48 Zeilen). 4 Textstücke aus [AUGUSTINUS, IN IOHANNIS EVANGELIUM TRACTATUS] 124. Druck: CCSL 36. CPL 278; Stegmüller RB, Nr. 1471. Im VD: tract. 36, 7.1–9.31 (*credat ... – ... ipse*) zu Io 8,16; Ed. S. 328–330. Im HD 2 mit einander vernähte Pergamentstreifen: a) Text kopfstehend (seitl. abgeschnitten), tract. 43, 6.[vor]9–9.38 (...] *De sermone ... – ... quando*) zu Io 8,50; Ed. S. 375–376. b) Quer angenäht der obere Streifen eines Doppelbl., auf dem Verso (Text größtenteils weggeschnitten, Rest unter Quarzlampe lesbar): tract. 68, 2.25–3.10 (*regnaba]tis ... – ... quod*) zu Io 14,2–3; Ed. S. 498–499. Auf dem Recto: tract. 62, 4.12–5.4 (*exprimens ... – ... ut*) zu Io 13,27–29; Ed. S. 484–485.

Entstehung der Hs. in Köln, Groß St. Martin, Mitte/3. Viertel 11. Jh. (vgl. Buchschmuck usw., s. Lit.). Auf Bl. 134ᵛ (s.a. Federprobe im VD) zweifacher Besitzeintrag, 12. Jh.: [Lib]*er sanctorum Martini et Eliphij in Colonia*, Benediktinerabtei Groß St. Martin in Köln. Diese Hs. im Jahre 1437 als (herzogliches ?) Geschenk aufgeführt im (2.) Schatzverzeichnis des Kollegiatstifts St. Marien (gegr. 1288) an der Kirche St. Lambertus zu Düsseldorf, s. Bibl.kataloge Stift Düsseldorf: B (1437) Nr. 24 (*Item erat presentatus liber ...*), C (1678/79) Nr. 65, D (1803 / H. Reuter) als Ms. 6. – 1803 zur Hofbibliothek in Düsseldorf. 1ʳ in Blei (19. Jh.): *N 1 – 12ᵗᵉˢ Jahrhund*[ert].

Über diese Hs.: Opladen, Groß St. Martin, S. 96 · J.M. Plotzek, Zur Initialmalerei des 10. Jahrhunderts in Trier und Köln. In: Aachener Kunstblätter 44. 1973, (101–128) 118 f., mit Abb. 23–26 · Ders.: Rhein. Buchmalerei, S. 315 f. (mit Abb.) · Ornamenta Ecclesiae, Bd. 2, S. 307 f. (mit Abb.): E 85 (Karpp) · Kostbarkeiten UBD, 30 f., Nr. 8 (Karpp), mit Abb. (Bl. 43ʳ) · Handschriftencensus Rheinland Nr. 442 · F. Avril et C. Rabel, Manuscrits enluminés d'origine germanique. T. 1. Paris 1995. S. 74, Nr. 60, Latin 9454.

1ʳ – 134ʳ [BIBLIA SACRA VETERIS TESTAMENTI IUXTA VULGATAM VERSIONEM:]
I SM – II PAR.
(1ʳ–25ʳ) I Sm mit Prol. Stegmüller RB, Nr. 323 und Capitulatio (BS Rom: Series A, I–XXVI), am Schluß: *HABET VERSUS ĪĪ CCC·* – (25ʳ–42ᵛ) II Sm mit Capitulatio (BS Rom: Series A, XXVII–XLIII; in der Hs. gezählt als *I–XVIII* [s. App. zu 27]), am Schluß: ... *HABET VERSUS ĪĪ CC·* – (42ᵛ–65ʳ) III Rg mit Capitulatio (BS Rom: Series A, I–XVIII), am Schluß: *HABET VERSUS·ĪĪ ·D·* – (65ʳ–

87r) IV Rg mit Capitulatio (BS Rom: Series A, XVIII [3. Drittel, s.a. App. zu 18] –XXXV; in der Hs. gezählt als *I–XVII*), am Schluß: *HABET VERSUS \bar{II} CCL·* – (87r–109r) I Par mit Prol. Stegmüller RB, Nr. 328, am Schluß: *HABET UERSVS ·\bar{II} XL·* – (109r–134r) II Par, am Schluß: *HABET VERSUS \bar{II} C·* Die stichometrischen Angaben beschließen jeweils das Explicit. – Hs. vermutlich 2. Teil eines 4–5-bändigen Alten Testaments oder einer etwa 6-bändigen Vollbibel.

Zu I Sm – IV Rg 32 Marginalglossen:
(a) Bl. 4r–62r: 16 Glossen zu I Sm – III Rg (von der Texthand ?), oft mit ·*B*· gekennzeichnet, aus [BEDA VENERABILIS, IN REGUM LIBRUM 30 QUAESTIONES], I–XVII / 1.Hälfte (q. XV fehlt). Druck: CCSL 119, S. (289) 296–310, mit Angabe der betr. Bibelstellen. CPL 1347; Stegmüller RB, Nr. 1606.
(b) Dazwischen 14 Glossen, mit den Siglen \overline{GG}, \overline{gg} o.ä. gekennzeichnet, aus [PATERIUS, LIBER TESTIMONIORUM VETERIS TESTAMENTI ...] (ex Gregorio), Stücke aus lib. 7,7–10,4 (I Sm 15,17 – IV Rg 6,5/6). Druck: PL 79, (683) 793–815. CPL 1718; Stegmüller RB, Nr. 6271–6274. Textbestand: Bl. 12v aus lib. 7, cap. 7 (Sp. 793A, Z. 7–9); 13v (gekennzeichnet mit *AVG*[ustinus], ohne die Erweiterungen des Paterius gegenüber Gregorius): aus 7,9 (795B, 3–20), in der Hs. I Sm 16,15 statt 18,10 zugeordnet; 15r: aus 7,11 (796A, 4–11); 24r: aus 7,14 (797A, 9 – B, 8); 26r: aus 8,1 (797C, 12 – 798C, 2); 28r: aus 8,3 (799A, 18 – C, 3; fortgesetzt wie [GREGORIUS, MORALIA] I, 35,50 Ende: CCSL 143, S. 52, Z. 48–52); 29r: aus 8,4 (799C, 19 – 800A, 15); 29v (marg.): aus 8,5 (800B, 18 – C, 10), (interlinear): aus 8,5 (800C, 19 – D, 2); 31v: aus 8,8 (801D, 13 – 802C, 3); 56v: aus 9,7 (809D, 3 – 810A, 7); 61v(a): aus 9,9 (810B, 18 – D, 2); 61v(b): aus 9,10 (810D, 13 – 811B, 12); 64v: aus 9,13 (812B, 10 – D, 5); 70r: aus 10,4 (815B, 13 – D, 4).
(c) Eingestreut 2 weitere Glossen: 35r zu II Sm 15,7 aus [PS.-HIERONYMUS, QUAESTIONES HEBRAICAE IN LIBROS REGUM ET PARALIPOMENON]. Druck: A.Saltmann, Leiden 1975. Nr. 153 (S. 132), Z. 3–10. (Studia post-biblica. Vol. 26); PL 23, (1391) 1419, Z. 3–15 des Abschnitts. Stegmüller RB, Nr. 3415; 8561,1. CPPM Bd. 2, Nr. 2349. – 53r (von der Hand der Beda-Glossen, doch ohne deren übliche Kennzeichnung) zu III Rg 10, 1–13 (2–6 f.), Inc.: *In figura regine huius ecclesia uenit ex gentibus ... – ... non habebit de satietate fastidium.* Überliefert bei: [EUSEBIUS „GALLICANUS", COLLECTIO HOMILIARUM]. Druck: CCSL 101A, ([S. 554] S. 555 ff.) hom. XLVII (57), [Anfang fehlt: *Recte festa ecclesiae colunt ...*] lin. 33–123; und ebenso bei [CLAUDIUS TAURINENSIS, QUAESTIONES 30 SUPER LIBROS REGUM], lib. 3 (c. 32), u.a. Druck: PL 104, 736D–738C (vgl. mit anderer Zuschreibung PL 39, 2171(2)–2172(4); 50, 1159D–1161A; 57, 883–886B). Stegmüller RB, Nr. 1954; R.Grégoires, Homéliaires liturgiques médiévaux. Spoleto 1980. S. 188, 221, 385, 477 (s. Inc.); CPPM Bd. 1, Nr. 1016, 4664

(47), 5952. – In der Hs. einige Auslassungen (bes. Bibelzitate), dem Text ange-
hängt eine Segensformel wie zum Abschluß eines Sermo.

134ʳ VERSUS (von der Texthand ?). 4 Zeilen, schwarz und rot im Wechsel:
Walther, Proverbia 32412 (Initia 19805), größte Textübereinstimmung mit Co-
lophons Nr. 23716 (mit Lit.).

Ms. A 2

Biblia sacra: partes variae · Glossarium in libros Veteris et Novi Testamenti · Passio Petri et Pauli

Pergament · I + 269 + I Bl. · 48 x 32–33 · Köln, Benediktinerabtei Groß St. Martin · 12. Jh., 3. Viertel

1986 leichtere Reparaturen durchgeführt. Einige lange Schnitte (in Bl. 7 und 8 mit blauem Faden genäht), Bl. 96, 177, 178 und 233 unten ausgeschnittene Ränder · 35 Lagen: 7 IV56 + (IV–1)63 + 16 IV191 + (IV–1)198 + 4 IV230 + (IV–1)237 + 2 IV253 + (IV–1)260 + (III–1)265 + II269. Textverlust nur bei den nach 63, 196, 237 und 255 ausgeschnittenen Bll.; Lagenzählung I – XXXIII, mehrfach durch Rasur getilgt (z.T. nur unter Quarzlampe sichtbar) oder durch Blattverlust fehlend, insgesamt korrekt; neuere Foliierung in Blei (19./20. Jh.) · Schriftraum 37–38 x 23,5–24,5 · 2 Spalten · 40 Zeilen, Anhänge: 50 Z. (Bl. 258vb), 60–61 Z. (259ra–269va); ab Bl. 136 (18.–35. Lage) Punkturen auch im Falz; Liniengerüst (Stift).

Frühgotische Minuskel von 2 Händen (I: 1–40vb; II: 41ra–265ra, 2. Z.; anhangsweise III: 265ra–269va kleinere gotische Minuskel von wenig jüngerer Hand, 12./13. Jh.); die Bibeltexte jeweils in 2 Schriftgraden und (z.T.) -formen (z.B. 32rb f., 64ra f.) für Text und Kapitelverzeichnisse, die beiden Anhänge im kleineren Schriftgrad. Einige Textkorrekturen über Rasur (12. Jh., z.B. 42r), wenige Randbemerkungen verschiedener Hände (12.–14./15. Jh., z.B. 115v); Bl. 139vb ff., 147ra ff. römische Zahlen über der Zeile in lat. Worten zugefügt; 139rb und 203va f. die griech. Buchstaben interlinear lat. ergänzt (Prol. zu I Esr und Dan); 21v und 74r–122v kleine Nota-Monogramme · Überschriften rot, von den Texthänden; seitlich der großen Initialen (s.u.) 1-zeilige (Bl. 75rb: 2-zeilige) Ziermajuskeln (Capitalis/Uncialis-Formen) rot oder rot und grün buchstabenweise wechselnd. Seitentitel streckenweise oder nur sporadisch vorhanden: schwarz von mehreren, z.T. jüngeren (so Bl. 26v–29r) Händen, in Auszeichnungsschrift vom Rubrikator (Bl. 144v–198v). Zeilenfüllsel 1rb und 6va · sehr zahlreiche 1–4-zeilige Anfangsbuchstaben und Zierinitialen zu den Kapiteln und Abschnitten, rot oder auch grün · geringe Rubrizierung, in den beiden Anhängen reichlicher · 68 rot gezeichnete, 2–17-zeilige ornamentreiche Rankeninitialen (mit Spaltleisten) auf blau, grün und gelb parzelliertem Grund (Wasser-, meist Deckfarben), z.T. mit braun konturierten Tierfiguren und Menschenköpfen (z.B. 126va): die kleineren (2–9-zeilig) zu Beginn vieler Prologe und Argumente, wenige nur rot konturiert (z.B. 32rb und 3 einfachere in den Anhängen); die größeren (4–17-zeilig) vornehmlich an den Textanfängen aller 40 bibl. Schriften der Hs. Durch Größe (bis spaltenbreit), Qualität und Farbgebung hervortretend z.B. 1rb *U(erba)* 10-zeilig, 32va, 41vb *P(etrus)* 18-zeilig, 121vb, 126va *A(rfaxat)* 9-zeilig, und 204ra *A(nno)* 12-zeilig (unkoloriert blieb 81rb); dazu acht 4–17-zeilige historisierte Initialen, die Gestalten mit dominierender Stellung im Rankenwerk (z.T. als Autorenbilder): 48rb ca. 18-zeiliges *P*, Lukas sitzend mit

beschriebenem Blatt: *(P)rimum / ser*[monem] / *Theophi- / le* (vgl. Act. 1,1); 64va *P(arabole)* 17-zeilig, König Salomo (*Salomon Rex* ausgekratzt) mit Spruchband: *Animaduertite parabolam et interpretationem / et conuertimini ad correptionem meam* (vgl. Prv 1,6 und 1,23); 75rb *U(erba)* 8-zeilig, Halbfigur des Predigers Salomo, mit Spruchband (in Nimbusform): *Cuncte res difficiles non potest eas homo explicare sermone. / Non est iustus homo in terra qui faciat bonum et non peccet* (Ecl 1,8 und 7,21); 79ra *O(scule)* 8-zeilig, Christus und Braut mit Spruchbändern: *Veni sponsa coronaberis* (vgl. Ct 4,8) bzw. *Trahe me post te curremus in odorem u*[nguentorum] *t*[uorum] (Ct 1,3 und App.); 151vb *E(t factvm)* 9-zeilig, mit Beischrift im Initialstamm: *IVDAS · M*[acchabeus] (I Mcc 3,1 ff.), als Ritter dargestellt (Augen ausgekratzt), stehend mit Kettenhemd, Helm, Schwert, Normannenschild, Fahnenlanze und Pferd; 222vb *U(isio)* 6-zeilig, Halbfigur des Obadja; 223va *E(t factvm)* 4-zeilig, mit Beischrift im Außengrund: *Ionas* und Walfisch; 237rb *U(isio)* 9-zeilig, Halbfigur mit Beischrift: *Ysaias propheta* und Buch, christusähnlich mit Segensgestus und Nimbus.

Einband der Zeit: dunkelbraunes (HD heller), z.T. beschädigtes Wildleder über Eichenholzdeckeln, 2 Langriemenschließen fehlen (zunächst die untere abgeschnitten, in jüngerer Zeit die obere ausgerissen), Ansätze erhalten; je 5 Buckel entfernt, von je 4 eisernen Eckblechen eines auf dem HD weitgehend erhalten: gitterartig durch quadrat- und rechteckförmige Öffnungen als Flechtwerk gestaltet, zusätzlich mit rotem Leder unterlegt; ebenso unterlegt auf dem HD das Mittelstück aus Messing: 2 sich kreuzende Spitzovale, innen Flechtband mit Rankenausläufern. Auf dem Rücken oben Titelschild (Papier, 19. Jh.), unten Signatur *A. 2.* in Ölfarben (19. Jh.), auf dem grauen Feld außerdem: *5* (in Blei, 19./20. Jh.). Der ersten und letzten Lage Pergamentspiegel umgehängt: der vordere Ende 19. Jh. ausgerissen (identifizierbar als Ms. fragm. K 6 : 021, s.u.) und durch Papier (leer, 19./20. Jh.) ersetzt, dieses jetzt ausgelöst (nicht erhalten) und den alten Pergamentspiegel wieder der 1. Lage vorgesetzt; der hintere gelöst: beide Spiegel jetzt freistehend, Vor- und Nachsatz ergänzt.

Fragmente: als Spiegel in VD und HD zwei Doppelbll. aus einer lat. Pergamenths., 11. Jh.; Schriftraum 27,5 x 19,5; 32 Zeilen, karolingische Minuskel; die Textanfänge mit 2-zeiligen Initialen (Capitalis/Uncialis), im Wechsel grün (Beschädigungen durch Farbfraß, jetzt z.T. ausgebessert) und Minium (stark verblaßt, ebenso in zahlreichen Satzmajuskeln). Erhalten: aus dem VD stammend das innerste Doppelbl. einer ehemaligen Lage (jetzt: Bl. I), deren zweitinnerstes vom HD (Bl. II); Textbestand: aus einem [PSALTERIUM (non feriatum)] Ps 76,19–89,10; i.E.: Bl. Ir (oben) Ps 79,13–82,5 (*ut quid ... – ... et non*) und (unten) 82,5–84,12 (*memoretur ... – ... terra*); Iv (oben) 77,66–79,12 (*... per*]cussit *... – ... eius*) und (unten) 84,12–87,9 (*orta ... – ... egrediebar*); IIr (oben) Ps 76,(19)20–77,32 ([illuxerunt ...] *et semite ... – ... adhuc*) und (unten) 88,(27)28–89,10 ([pater ... excel]*sum ... – ... poten*[tatibus); IIv (oben) 77,32–77,66 ([et non ...] *eius ... – ... Et per*[cussit *...*) und (unten) 87,10–88,27 (*oculi ... – ... me*). – Auf dem zum Spiegel des HD gehörenden Pergamentstreifen im Falz zwischen Bl. 265/266 eingetragen (mit Merkmalen der Urkundenschrift, 12. Jh.): *Fili mi Absalon Absalon*

filii [!] *mi* (II Sm 19,4 oder 18,33), mit Metzer Neumen 12. Jh., 1. Hälfte (allgemeine Lamentatio ?).

Entstehung der Hs. in Köln, Groß St. Martin, 3. Viertel 12. Jh. Auf dem oberen Rand von Bl. 1r (stark beschnitten) Reste eines zeitgenössischen Besitzvermerks aus der Benediktinerabtei Groß St. Martin, Köln: *Liber sanctorum Martini* [et Eliphii in Colonia], daneben von anderer Hand, 14. Jh.: *Liber sanctorum ...* (das folgende Wort verwischt). Im Jahre 1437 diese Hs. genannt im (2.) Schatzverzeichnis des Kollegiatstifts St. Marien (gegr. 1288) an der Kirche St. Lambertus zu Düsseldorf, s. Bibl.kataloge Stift Düsseldorf, B (1437) Nr. 2; C (1678/79) Nr. 64; vielleicht auch D (1803 / H. Reuter), Nota: *Varii libri ex S. Scriptura ...*; 1ra Besitzeintrag Düsseldorf, Ende 17. Jh.: *Hic liber est Bibliothecae Capituli Dusseldorpiensis et Collegiatae Ecclesiae BMV* (z.T. unter Rasur), von der Hand des Kanonikers Johann Bartold Weier (von Weyer u.ä.), Thesaurar des Stifts ab 1672, Scholaster 1677–1708 (s. St. Lambertus Düsseldorf, S. 39), vgl. im Bibliotheksbestand seinen Eintrag in der Postinkunabel N. Lat. 160 (8°): Adriano Castellesi, De sermone latino. Basel 1518, mit eigenem Schenkungsvermerk von 1684; s.a. seine Notiz in: Bibl.kataloge Stift Düsseldorf C (1678/79), Anhang (Bl. 9v f.). – 1803 in die Hofbibliothek zu Düsseldorf. Bl. 1r und 2r grüner Rundstempel (in der Bibliothek verwendet etwa 1872–1881): KÖNIGL. · LANDES-BIBLIOTHEK · DÜSSELDORF In der Mitte preußischer Adler mit Krone und Zunge, in den Klauen Zepter und Reichsapfel. Die 3 anderen Hss. aus der Kölner Abtei im Bestand der Bibliothek (Ms. A 1, A 5, C 10a) ohne diesen älteren Stempel (im sonstigen Hss.bestand nur noch in Ms. C 58).

Über diese Hs.: Opladen, Groß St. Martin, S. 96 · Plotzek, Rheinische Buchmalerei, S. 318 f. (mit Abb.) · Ornamenta Ecclesiae 2, S. 308 f. (mit Abb.): E 86 (Karpp) · Kostbarkeiten UBD, 66 f., Nr. 26 (Karpp), mit Abb. (Bl. 48r) · Handschriftencensus Rheinland Nr. 443.

1ra – 258va [BIBLIA SACRA UTRIUSQUE TESTAMENTI IUXTA VULGATAM VERSIONEM].

Textbestand (nicht Reihenfolge!): I Esr – II Mcc (omisso Psalterio); dazwischen Act, Iac – Apc. Die Argumente und Prologe zitiert nach Stegmüller RB, die Kapitelverzeichnisse nach BS Rom (z.B. Series A, Forma b) oder Wordsworth-White (z.B. W.-W., Sp. 2). Die Prol. (außer zu den Kleinen Propheten) durchweg und meist zutreffend dem HIERONYMUS zugeschrieben.

(1ra–26va) Ier mit Prol. (RB 487). – (26va–29vb) Bar, überschrieben >*De oratione et sacrificio pro uita Nabuchodonosor*<, im Text 4 zusätzliche Zwischenüberschriften (nicht in BS Rom), rot. – (29vb–32rb) Lam (Textbeginn wie BS Rom, App. zu 1,1 praem.). – – (32rb–39vb) Apc mit Prol. (RB 835) und Capitula (W.-W., Sp. 1). – (40ra–41vb) Iac mit Prol. [angeblich zu den Epistulae catholicae insgesamt] (RB 809 zu Iac) und 2 Argumenten (RB 806; Bd. 9, 11846,6 [Glossa ord.], eingeleitet durch *De hoc Iacobo Paulus apostolus dixit* und Gal 2,9b–d

[vgl. RB 810, 8331: *Dixit de hoc ... esse*]). – (41vb–44va) I – II Pt, je mit Argumentum (RB 816; 818). – (44va–47ra) I – III Io, je mit Argumentum (RB 822; [823] 8331,4 *Apostolus ... hereticos*; 824) und Capitula (W.-W., Sp. 2). – (47ra–47va) Iud mit Argumentum (RB 825) und Capitula (W.-W., Sp. 2). – (47va–63vb) Act 1–27,30 (Blattverlust), mit Praef. (RB 640) und Capitula (W.-W., Sp. 2). – – (64ra–75ra) Prv mit Prol. (RB 457, nur der Schluß erhalten: Blattverlust) und Capitula (Series A, Forma b). – (75ra–79ra) Ecl mit Capitula (Series A, Forma b), Zählung im Text nur bis >XXVIIII<. – (79ra–80vb) Ct mit 53 Einfügungen (rot), wodurch kleinere Textabschnitte verschiedenen Sprechern zugeordnet werden (dialogische Version): *Vox ecclesie* (1,1–3), *Vox synagoge* (1,4–5), *Vox ecclesie ad Christum* (1,6) u. a. – (80vb–88vb) Sap mit Capitula (Series A, Forma a), Zählung im Text der Hs. nur bis >XLII<. – (88vb–108vb) Sir (mit cap. 52), der Vorrede folgend die Capitula (Series A, Forma a; in der Hs. deren Zählung abweichend: >I–CXXVIIII<, im Sirachtext selbst bis >CXLIII<), z.T. auch als Zwischenüberschriften rot im Bibeltext eingetragen. – (108vb–121rb) Iob, vorangesetzt Prol. und Epilog (RB 344, griech. Wörter interlinear lat. zugefügt, mit Wortglossen; 349) und Capitula (Series A), Zählung im Text der Hs. bis >XXXVII<. An 8 Textstellen der Anfang des betreffenden Buches aus GREGORIUS MAGNUS, MORALIA IN IOB, marg. oder im Interkolumnium vermerkt, z.B. 117rb [ergänzende Hd.:] *Moralium Gregorii* / [Notizenhd.:] *liber XX incipit*. – (121rb–126rb) Tb mit Praef. (RB 332) und Capitula >I–XIII< (diese in BS Rom 8,159 f. nicht aufgeführt): *I. Personam describens ostendit quod fide recta ... seruiebat ... II. De filia Raguelis ... – ... XIII. Qualiter filius ad soceros ... in sancta conuersatione.* Zu I. vgl. Glossa ord. etc. zum Textbeginn von Tb [Beda u.a.] (GW 4282). – (126rb–132vb) Idt mit Praef. (RB 335). – (132vb–139ra) Est mit 2 Prol. (RB 341, 343). – (139ra–151ra) I – II Esr mit Prol. (RB 330). – (151ra–178vb) I – II Mcc, je mit Capitula (de Bruyne, Sommaires S. 159–162, Spalte A), deren Zählung zu I Mcc bis >LXII< reichend (mehrere Zählfehler des Rubrikators). – (178vb–203rb) Ez (ohne 36,19–38,7: Blattverlust), mit Prol. (RB 492). – (203rb–214va) Dn mit Prol. (RB 494). – (214va–237ra) Duodecim Prophetae minores, davor Prol. (RB 500) und je mit 1–3 einzelnen Prol. (RB 506; 510, Expl. ... *qui in psalterio mystice continentur*; 512, Expl. ... *sed audiendi uerbum domini*; 519, 517, 516; 524, 522; 526, 525; 528, 527; 530, Expl. ... *nominare et predicare*, 529; 534, Expl. [in RB nicht genannt] ... *neque elati sunt oculi mei*, 532; 538, 535; 539, Expl. [in RB nicht genannt] ... *per noctem profectus est*, 540; 543, 544). – (237ra–258va) Is (ohne 2,1–5,11 und 56,6–59,10: Blattverluste) mit 2 Prol. (RB 482, 480).

Textfolge nicht entstanden durch Vertauschung von Lagen oder Lagengruppen (Erklärungsversuch des Verfassers s. Kostbarkeiten UBD, 66); vgl. auch Berger,

Histoire Vulg., S. 338 f., Nr. 193–198, 205, 211. Auf dem Rand vielfach Kapitelzählungen mit Tinte, Stift oder blind nachgetragen (z.B. Bl. 1va–25vb, 13. Jh.) oder als 2. Zählung korrigierend hinzugefügt, die dann mit denen des Druckes übereinstimmen.

258va – 265ra [GLOSSARIUM IN LIBROS VETERIS ET NOVI TESTAMENTI]. Lat. Glossen (Initien im Register): (258$^{va–vb}$) zu Ier (Stegmüller RB, Nr. 5296[3]), Expl. abweichend: ... *vt croceo mutauit uellera luto.* (258vb–259va) zu Ez (RB 5297[3]), Expl. abweichend: ... *templum et altare dei quod erat in Iherusalem.* (259$^{va–vb}$) zu Prol. und Buch Dn (RB 5298), beide Expl. abweichend: ... *vesania. insania. / Terra sennaar ... – ... in una artaba.* (259vb) zu Prol. und Buch Os (RB 9560 und 10344, vgl. auch 5299[2]). (259vb) zu Ioel (RB 5300[2], 5311), Inc. abweichend: *Eruca frondium uermis in olere ...* (259vb–260ra) zu Am (RB 5301). (260ra) zu Abd, 3 Wortglossen (zu 2 Versen): *Conticuisses* [v. 5] *tacuisses. Saltem coniunctio expletiua.* [i]*ugiter* [v. 16] *perseueranter.* (260ra) zu Ion (RB 5301). (260ra) zu Mi, am Anfang und Ende ein Zitat aus [HIERONYMUS, IN MICHAEAM] zu Kap. 1,1 (*Ad Micheam morastiten ... sonat*) bzw. 7,4 (*Paliurus ... comprehendens*). Druck CCSL 76, 421,9–11 bzw. 505,43–45. (CPL 589.) Zwischen den beiden Zitaten etwa 10 Wortglossen zu Kap. 1,4–6,11, nicht aus dem genannten Text des Hieronymus: *In preceps* [1,4] *in precipicium. Depopulari ... Sacellum.* [6,11] *diminutiuum a sacco.* Zu *preceps ...* vgl. Corp. gloss. lat. Vol. 1,42. (260ra) zu Na, eingangs Zitat aus [HIERONYMUS, IN NAUM] zu Kap. 1,2 (*Deus emulator ... iniuriam*). Druck: CCSL 76A, 527,1–3. (CPL 589. Stegmüller RB, Nr 3366[2].) Nachfolgend etwa 15 Wortglossen zu Kap. 1,9–3,14, nicht aus dem genannten Text des Hieronymus (mit Ausnahme von *Quadrige* [2,3]: ebd. 545,134): *Non consurget duplex tribulatio* [1,9]. *alias editio ... Subegit* [3,14] *domat.* Vereinzelt aus [ISIDORUS, ETYMOLOGIAE] (ed. W. M. Lindsay, Oxford 1911), so zu *Agitator. auriga* (XVIII,33) und *Pudenda* (XI,1,102). (260$^{ra–rb}$) zu Hab – Mal (RB 5301). (260rb–261ra) zu Prol. und Buch Is (RB 9560, 10344), danach Zusatz (261ra, Z. 4–7): *Benedicetur uel iurabit in deo amen* [vgl. Is 65,16] ... – ... *que torqueat in suppliciis constitutos.* (Vgl. Expl. von RB 5295[3]). – (261ra) zu Apc (RB 5309, 10242, vgl. 5312). (261rb) zu Iac (RB 5312, 10241), Expl. abweichend: ... *Serotinum. tardum.* (261rb) zu I Pt – Iud (RB 10241, z.T. auch 5312). (261rb–262ra) zu Act (RB 10344). – (262ra) zum Prol. der Libri Salomonis, Inc.: *Valitudo. infirmitas. inter ualitudinem et infirmitatem ... oleum uinumque exigitur.* Der Anfang bei [ISIDORUS, DIFFERENTIAE] 1,576 (PL 83,67. CPL 1187, 1202). (262$^{ra–rb}$) zu Prv (nicht RB 9930), Inc.: *Gubernacula.* [1,5] *gubernationem. Enigmata* [1,6] *obscuras sententias ... – ... fructuum non afferet.* Mehrfach Zitate aus [ISIDORUS, ETYMOLOGIAE], z.B. *Absinthium ... nominatur* (XVII,9,60) und *Dammula ... sumus* (XII,1,22). (262$^{rb–va}$) zu Ecl (vgl.

RB 5290, Fortsetzung:) ... *Recens. nouum. Conseui ... – ... atque austra uidemus.* (262^{va–vb}) zu Ct (RB 9560, 10344, 11768), Expl. abweichend: ... *fluuium esse dicunt.* (262^{vb}) zu Sap (RB 5308), Expl. abweichend: ... *[c]ontubernium. societas.* (262^{vb}–263^{rb}) zu Sir (RB 5294[2]). (263^{rb}–264^{ra}) zu Prol. und Buch Iob (RB 5288[1], 5311, 9434, 9560, 11768), Expl.: ... *pedestri se[r]mone finitur.* (264^{ra–rb}) zu Tb (RB 9557). (264^{rb}) zu Idt (RB 5286, 5311). (264^{rb–va}) zu Est (RB 5287[2]). (264^{va}) zu I – II Esr (RB 5311). (264^{va}–265^{ra}) zu I – II Mcc (RB 5302, 5311), Expl. abweichend: ... *quorum hactenus in quibusdam locis habentur.*

Diese Hs. bei Stegmüller RB nicht genannt. Weitgehende Textübereinstimmung auch der nicht durch RB identifizierten Glossen und der abweichenden Initien usw. mit Würzburg, UB, M. p. th. q. 60, 24^v–65^v (Kat. Bd. 1, 1970, S. 85); teilweise auch mit Fulda, HLB, Hs. Aa 2, 69^v–105^r (Kat. Bd. 1, 1992, S. 19 f.) und Paris, Bibl. Nat., Ms. lat. 346, 17^{ra}–31^{ra} (Kat. Bd. 1, 1939, S. 122). Die hier vorliegende Glossensammlung berücksichtigt alle in dieser Hs. (Bl. 1–258^{va}) enthaltenen bibl. Schriften, keine weiteren. Dabei ist deren bemerkenswerte Abfolge (s.o.) beibehalten mit der Ausnahme, daß sich an die Glosse zu Ier diejenigen zu Ez – Mal und Is unmittelbar anschließen.

265^{ra} – 269^{va} >*Passio Sanctorum Apostolorum Petri et Pauli.*<
Inc. (Z. 4-8): *Igitur post resurrectionem et ascensionem domini nostri Ihesu Christi beatus Petrus multas regiones ... conuertebat ... – ... nomine Symonem suscitauit.* Kompilation, aus folgenden Stücken bestehend (mit einigen Kürzungen und Lücken):
[1] 265^{ra}–266^{ra} (Inc., Z.8: *Qui Magus dudum uisis ... – ... potenciam*): ACTUS ET PASSIONES ... PETRI ET PAULI. Druck: Mombritius, Sanctuarium 2, S. 359 (197^r f.),26 – 362,42 und 363,(ab etwa)4–44 (265^{vb}, Z. 36: *Ad Symon Magus qui diuersis illusionibus demonum Cesaris animum...*); vgl. AASS Juni V, S. 424 F – 427 F: Abschnitte 1–7, danach Lücke, 2. Hälfte von 8 bis Anfang 10. Vgl. zu BHL 6663 f., auch 6655.
[2] 266^{ra} (Z. 21: *Factum est autem eodem tempore ut Paulus ... Cumque uenisset accesserunt ad eum Iudei ... – ... fores Pauli*) [PS.-MARCELLUS]: PASSIO SANCTORUM APOSTOLORUM PETRI ET PAULI, Abschnitt 1–5 (Anfang). Druck: Lipsius, Acta apost. apocr., Bd. 1, S. 119,1–123,6. BHL 6657; Hennecke-Schn., Apokryphen, S. 402,3b.
[3] 266^{ra–rb} (Z. 49: *Peruenerunt autem Romam Lucas a Galatia ... – ... senatus ... sapiebat*): PASSIO S. PAULI APOSTOLI, Abschnitt I. Druck: Lipsius, S. 23,4–24,17. BHL 6570 (Bruchstück, nicht recensio brevior 6571); Hennecke-Schn., S. 402,2a.
[4] 266^{rb} (Z. 10: *Erat autem inter Iudeos ... – ... ueniret*), d.i. Fortsetzung von Stück [2]: Abschnitt 5–9 (Lipsius, S. 123,6–129,9).

[5] 266^{rb–va} (Z. 54: *Quadam* ... – ... *amauerat*), Fortsetzung von Stück [3]: Abschnitt II–V (Lipsius, S. 25,1–29,1).

[6] 266^{va–vb} (Z. 60: *In ipsis autem diebus Petrus* ... – ... *susceptas aleret*), Nachtrag zu Stück [1], Hauptteil des dort ausgelassenen Textes: Mombritius, S. 362,42–57 (vgl. AASS, ebd. S. 426 f., 1. Hälfte von Abschnitt 8).

[7] 266^{vb}–268^{ra} (Z. 18: *Tunc Symon Magus* ... – ... *Optime iudicasti*), Fortsetzung von Stück [4]: Abschnitt 15–58 (Lipsius S. 133,8–169,16).

[8] 268^{ra–va} (Z. 17: *Et dato precepto* ... – ... *spiritum*), Fortsetzung von Stück [1]: Mombritius, S. 364,2–365,37; z.T. auch AASS, ebd. S. 427–428 (ab Abschnitt 10, Ende) und Lipsius, S. 7,23–20,4 App.: MARTYRIUM B. PETRI AP. A LINO EP. CONSCRIPTUM, s. Hennecke-Schn., S. 400,1a.

[9] 268^{va} (Z. 4: *Statim apparuerunt* ...), Fortsetzung von Stück [7]: Abschnitt 63–64 (Lipsius, S. 173,10–21).

[10] 268^{va}–269^{rb} >*Passio sancti Pauli apostoli.*< Inc.: *O homo* ... – ... *Christi*, Text eingeleitet durch: (Z. 13) *Eodem die dixit Nero Cesar ad beatum Paulum*, dann Fortsetzung von Stück [5]: Abschnitt VI–XIX (Lipsius, S. 29,12–44,5).

[11] 269^{rb–va} (Z. 60: *Accidit* ... – [Z. 13/14:] ... *ubi prestantur beneficia ... que uidi scripsi*), Fortsetzung von Stück [9]: Abschnitt 65–66 (Lipsius, S. 175,1–177,3), am Schluß Additamentum BHL 6658.

[12] 269^{va} [PS.-JULIUS AFRICANUS]: PROLOGUS [IN PASSIONES PETRI ET PAULI]. Inc.: *Licet plurima de apostolicis signis* ..., Prologbeginn der das Stück [1] enthaltenden Schrift, Mombritius, S. 357,30–43; wie Prol. von BHL 6663. Zur Verfasserfrage (Praefatio von PS.-AFRICANUS stammend, dem Übersetzer von PS.-ABDIAS, HISTORIA CERTAMINIS APOSTOLICI) und Überlieferung s. Kat. Wolfenbüttel, N.R. 10, S. 183 (zu Ms. Weissenburg 48, f. 10r). Hinweis auf diesen den Passiones 265^{ra}–269^{va} angehängten Prol. in der Überschrift f. 265^{ra}: >*Require prologum in fine.*<

Ms. A 3

Vetus Testamentum (pars secunda): I – II Par, Prv – Sir, Iob, Tb – Est, I – II Mcc

Pergament · 166 Bl. · 52 x 35,5 · Altenberg, Zisterzienserabtei (?) · 12. Jh., Ende

Hs. (insbesondere Bl. 1–30 = 1. Teil) zusammengehörend mit dem inhaltlich vorausgehenden Ms. A 4 (Gn – IV Rg). Mehrfach starke Gebrauchsspuren (Flecken, ausgerissene Pergamentstücke am unteren Rand u.ä.), Bl. 123 seitlicher Rand abgeschnitten. 21 Quaternionen, die erste und letzte Lage vorn bzw. hinten um 1 Bl. vermindert (= ehemalige, jetzt verlorene Spiegel); Bl. 165 dem Schlußbl. der letzten Lage angeklebt; 1 Bl. zwischen 102/103 ausgeschnitten (Textverlust) · Teile von 2 Lagenzählungen, (1.) zu Bl. 1-30: *XXIIII, XX*[V]– *XXVII*, von der Texthand (am Lagenende unten, nur die letzte zu Beginn der Lage: Bl. 23r), die 23 Lagen von Ms. A 4 voraussetzend: demnach sollten die ersten 4 Lagen dieser Hs. ursprünglich noch zu Ms. A 4 gehören, dessen Text sie fortsetzen; (2.) zu Bl. 31–164: lediglich auf 149v vom Rubrikator >*XV*<, zugehörig allein diesem 2. Teil der Hs. (gelegentlich andere Reste in Tinte, z.B. 102v auf dem unteren Rand). Neuere Foliierung in Blei, 19./20. Jh.: 1–4^1, 4^2–165 · Schriftraum Bl. 1–30: 40,5 x 25,5–26,5; Bl. 31–164: 39 (anfangs 40) x 25; Bl. 165: 46,5 x 30,5 · zweispaltig · Bl. 1–30: 40 Z., Bl. 31–164: 39, Bl. 165rv: 78 bzw. 69. Punkturen auch im Falz; Stiftliniierung (ab 31r gut sichtbar).

Gotische Minuskel mehrerer Hände (I: Bl. 1ra–30rb // II: Bl. 31ra–143vb, III: Bl. 144ra–164va; außerdem Bl. 165rv mit 2 Textstücken, 12. Jh.: Hd. IV [Fragment, s.u.], älter als die Hs., und V: 165vb [Prol.] nur wenig jünger als die Texthände, die sie mehrfach marg. rot ergänzt), geschrieben in 2 Schriftgraden für Text und Kapitelverzeichnisse, diese (mit Tinte durchstrichen) hier in Urkundenschrift um 1200 von Texthand II (z.B. 31vb f.; Ansätze dazu in Ms. A 4, 100rb), vgl. Landesarchiv NRW / Rheinl., Altenberg, Urk. 12 [1188], 26 I [1211], 33 (1217); s.a. Mosler, Urk.buch Altenberg 1, Nr. 26, 66, 80. Einige Textkorrekturen (engzeiligere Ergänzungen) über Rasur, aus der Zeit der Hs. (z.B. 15ra, 34rb ff.); wenige jüngere Randbemerkungen, 4 umfangreichere (13./14. Jh.) über den abweichenden Gebrauch einiger lectiones im Refektorium (33r zu Prv 3,28; 84v zu Iob 4,1; 99r zu Tb 3,15 f.; 133r zu I Mcc 1,30 [vgl. von dieser Hand Ms. A 4, 127r marg.]), bezugnehmend auf Verwendung im Chor und auf das Kirchenjahr (Aug. – Okt.); gelegentlich Nota-Monogramme (z.B. 27v f., 155rv) · rot (von den Texthänden): Überschriften, Incipit- und Explicitvermerke, Kapitelzählungen (z.T. marg.), ab 150ra Satzmajuskeln im Kapitelverzeichnis. Verschiedenartige Vorgaben für den Rubrikator (30r, 40vb im Falz [Prv 25,1; dazu 6,9 !], 50ra u.ö.); sonst nur Bl. 165 rubriziert · an die großen Initialen (s.u.) anschließend Ziermajuskeln (Capitalis/Uncialis), rot (z.B. 50va, mit Grün: 32va) oder in Tinte; nur Bl. 5v–21r zeitgenössische Seitentitel (Tinte) · an

Kapitel-, Abschnitts- und einigen Prologanfängen 2–4-zeilige Initialen, sehr zahlreich [nachfolgend die Initialen zum Vergleich Ms. A 3 / A 4 typisiert]: z.T. schmucklos rot oder grün, doch überwiegend [Typ A$_1$] mit Besatzornament (außen und innen), oft in der Gegenfarbe: diese als [Typ A$_2$] auch 4–12-zeilig, z.T. mit Aussparungen (z.B. 117rb *U(trvm)*, einige nur einfarbig, z.B. 58vb). 20 bis spaltenbreite Initialen zu Beginn der bibl. Bücher und vieler Prol. [mit dem zwischen 102/103 ausgeschnittenen Bl. auch Verlust von wahrscheinlich 2 Initialen "A" zu Prolog- und Textbeginn, s.u.]: im 1. Teil 7–11-zeilige Spaltleisteninitialen [Typ B; wie in Ms. A 4 durchgängig], rot konturiert, mit grünem und blauem Grund: 1ra *S(i septuaginta)* mit 2 Fabeltieren, 1va (noch unkoloriert), 13vb Spaltleisteninitiale *C(onfortatus)*. Im 2. Teil der Hs. (Bl. 31 ff.): sechs 10–20-zeilige rot gezeichnete (nicht kolorierte), schmuckvolle Spaltleisteninitialen vermutlich zweier Hände [Typ C$_1$ und C$_2$]: 83va *U(ir)* mit Drache, 98ra *T(obias)* und 110rb *I(n diebus)* 21-zeilig; bzw. 118ra *I(n anno)* 20-zeilig, 132vb *E(t factvm)* und 150vb *F(ratribus)* 18-zeilig. Dazwischen 9 durchweg monochrome 7–29-zeilige qualitätvolle Silhouetteninitialen in Rot, gelegentlich in Grün [Typ D, ab 5. Lage; nicht in Ms. A 4]: 31ra *I(vngat)* 23-zeilig, 31rb *T(ribus)*, 32va *P(arabole)* 29-zeilig, 43vb *U(erba)*, 48ra *O(scvletur)*, 50va *D(iligite)*, 59vb *O(mnis)*, 82vb *C(ogor)* und 97vb *C(hromatio)*. Engen Zusammenhang derartig illuminierter Altenberger Hss. mit französischen Zisterzienserhss. betont z.B. Galley, Illustr. Hss., S. 10 (ihre Herkunft aus Morimond?), mit Recht zurückhaltend Plotzek-W., Buchmalerei Zist., S. 360, u.a.

Vermutlich spätmittelalterlicher Einband: Wildleder über Eichenholzdeckeln, sehr nachgedunkelt; Deckel zwischen den Ecken stark abgeschrägt. Von den alten Beschlägen nur erhalten die Ansätze und am VD 1 kleiner Kantenschoner zu den 2 abgeschnittenen Langriemenschließen; die etwa 9x9 cm großen, einst rot unterlegten, durchbrochenen Beschläge des 16./17. Jh. entfernt (je 2 lilienförmige an den Enden der Deckel, je ein 5-eckiger in Deckelmitte); sonst schmuckloser Einband. Vor allem im letzten Drittel des Bandes die Schadstellen im Falz am oberen Schnitt mit Pergamentstücken (unbeschrieben) überklebt (wie in anderen Altenberger Hss., z.B. Ms. A 4, A 10). Einband Ende 19. Jh. repariert: die 7 alten Doppelbünde (Leder) durch Schweinslederstreifen verstärkt, Rücken überklebt (Schafleder), Verstärkung beider Gelenke durch Pergamentstreifen aus einer (etwa gleichgroßen) liturgischen Pergamenths. (Textualis, etwa 15. Jh.); anstelle alter Spiegel 2 Papierbll. eines Antiphonale Ord. Cist. (Druck, etwa 17. Jh.); ähnliche Reparaturen in Ms. D 12, D 26 u.ö. Erhalten sind 10 alte Blattweiser (Pergament). Aus dem 19. Jh.: auf dem Rücken Signatur *A. 3.* in Ölfarben, auf dem grauen Feld bisher Rest einer Zahl (in Blei), unleserlich; auf Bl. 1r oben: *a.3.* (in Tinte).

Entstehung der Hs. in der bergischen Zisterzienserabtei Altenberg wird angenommen. Fertigung der 1.–4. Lage zusammen mit Ms. A 4 (12. Jh., letztes Viertel), ab 5. Lage etwas jünger: gegen Ende 12. Jh. Als früher Altenberger Besitz gesichert durch Zusammengehörigkeit mit Ms. A 4 und dem urspr. in Ms. A 3 überlieferten mittelalterlichen Besitzvermerk (Hexameter): "Est liber iste pie veteri de monte Marie", 1846/50 zitiert von Lacomblet (hsl. Kat., A 3), wahrscheinlich vermerkt auf dem – inzwischen verlorenen – vorderen Spiegel. – Bl. 151r

marg. eingeritzt *DHH*. – 1803 zur Hofbibliothek Düsseldorf (Altenberg, Inv. 1803, Nr. 914; Verz. 1819, Nr. 1).

Über diese Hs: Mosler, Altenberg (GS) S. 37, Nr. 2 · Handschriftencensus Rheinland Nr. 444.

1^{ra} – 164^{va} [BIBLIA SACRA VETERIS TESTAMENTI IUXTA VULGATAM VERSIONEM] pars secunda.

Prologe zitiert nach Stegmüller RB, die Kapitelverzeichnisse nach BS Rom (z.B. Series A, Forma b).

(1^{ra}–30^{rb}) I – II Par mit Prol. (RB 328). – 30^{v} leer. – (31^{ra}–43^{va}) Prv mit 3 Prol. (RB 457, 456, 455) und Capitula (Series A, Forma b). – (43^{va}–47^{vb}) Ecl mit Capitula (Series A, Forma b), Prol. (RB 462) auf Bl. 165^{vb} zugefügt, wie zu 43^{vb} (von Hd. V) vermerkt: >*Prologum huius libri quere in fine.*< – Am Schluß stichometrische Angaben: >*uersuum numero.* [marg. ergänzt: *octingentorum*] *dccc.*< – (48^{ra}–50^{ra}) Ct in dialogischer Version (ähnl in Ms. A 2, 79^{ra} f.), am Schluß: >*uersuum numero.* [marg. ergänzt: *ducentorum octoginta*] *cclxxx.*< – (50^{ra}–58^{vb}) Sap mit Capitula (Series A, Forma a), dazu Prol. (RB 468) marg. von Hd. V ergänzt. – (58^{vb}–82^{va}) Sir (mit cap. 52) mit Prol. (RB 26) und Capitula (Series A, Forma a; Zählung abweichend), diese bis Sir 18 vielfach im Text als Überschriften rot eingetragen (ohne deren Zählung zu vermerken). – (82^{vb}–97^{vb}) Iob mit Prol. (RB 344), die Kapitelanfänge oft als Überschriften (rot). – (97^{vb}–102^{vb}) Tb 1,1–13,12 (Blattverlust) mit Prol. (RB 322). – (103^{ra}–110^{ra}) Idt 2,1c–16,31 (Blattverlust). – (110^{ra}–117^{rb}) Est mit 2 Prol. (RB 341, 343). – (117^{rb}–131^{vb}) I – II Esr mit Prol. (RB 330). – (131^{vb}–164^{va}) I – II Mcc mit Prol. (RB 551), je mit Capitula (de Bruyne, Sommaires S. 159–162, Sp. A), jeweils gezählt >*I–LVI*<. Gelegentlich Textabschnitte mit Akzenten versehen. – 164^{vb} leer.

Marginale Kapiteleinteilungen mit BS Rom übereinstimmend, vom Rubrikator meist marg. eingetragen; die Capitula von jüngerer Hand diagonal durchgestrichen (Tinte), ihre Zählungen nur beim Text von Prv (im Falz Vorgabe für den Rubrikator, nicht ausgeführt) teilweise vermerkt (s.a. zu Sir).

$165^{ra–vb}$ [De septem hortis] Fragment (12. Jh., etwa 3. Viertel) eines theolog. Traktats (nicht identifiziert; entstanden etwa 1. Hälfte 12. Jh.), beschreibt in 7 Abschnitten Tugenden und Laster allegorisierend durch die Anpflanzung von 7 Gärten (des 1. und 2. durch den *diabolus,* ab dem 3. durch Gott) mit je 7 Pflanzenarten usw.: [I^{us}] *ortus ... uoluptatis,* [II^{us}] *ortus transitorie uanitatis (amor proprie excellencie – superbia, liuor felicitatis aliene – inuidia, perturbacio proprii animi – ira, fastidium interni boni – accidia, ambicio transitoria possidendi – auaricia, auiditas uentri deliciose satisfaciendi – gula, desiderium*

proprio corpore ignominiose utendi – luxuria [die Definitionen einiger dieser 7 Hauptlaster wie bei Hugo von S. Victor, Expositio orationis dominicae; PL 175, 774 f.]), [IIIus] *ortus uirginalis fecunditatis* (*humilitas, uirginitas, fecunditas, simplicitas, innocencia, sapiencia, uerecundia*), [IVus] *ortus fraterne caritatis* (*7 species plantarum: tres in laicis: coniugati, continentes, uirgines; tres in clericis: regulares, monachi, singulares clerici; super hos prelati*), / ...> $\cdot V^{us}$ \cdot< ... *ortus deuote pietatis* (*timor, pietas, sciencia, fortitudo, consilium, intellectus, sapiencia*), > VI^{us} \cdot< ... *ortus spiritualis subtilitatis* (*7 genera plantarum: testimonia, promissa, precepta, consilia, permissiones, comminaciones, consolaciones*), > VII^{us} \cdot< ... *ortus eterne iocunditatis* (*7 genera plantarum: in angelis, in patriarchis, in prophetis, in apostolicis, in martiribus, in confessoribus, in uirginibus*); usw. – Textbeginn des Fragm. erst innerhalb des 2. Abschnitts: ...] *Primo* [?] *uxor eius* [scil.: *Iezabel ... ad honorem uiri sui Achab*; s. III Rg 21, Weinberg des Naboth] *pessimas septem plantas plantauit, ex quibus omnes alie pullulant ...* Zum Textende hin schlechter lesbar durch Abrieb des Pergaments. Nur zu Sp. 165rb im Interkolumnium Reste einer röm. Kapitelzählung (diejenigen im Falz überklebt). – Der Text ohne Übereinstimmung z.B. mit Oxford, Bodl. Libr. Ms. 24485 = Ham. 55, 1r ff. (s. F.Madan, A Summary Catalogue of Western Mss. in the Bodleian Library ... Vol. 5. Oxford 1905, S. 38).

165vb Prol. zu Ecl, wie zu Bl. 43vb rot vermerkt (s. dort).

Ms. A 4

Vetus Testamentum (pars prior): Gn – IV Rg

Pergament · 187 Bl. · 47 x 33 · Altenberg, Zisterzienserabtei (?) ·
12. Jh., 4. Viertel

Hs. zusammengehörend mit Ms. A 3 (s. dort), dem sie inhaltlich vorausgeht. Teilweise starke Gebrauchsspuren; stärkere Schäden des Buchblocks vor allem in der letzten Lage (kleinere Textverluste), im 19./20. Jh. mit Pergament- und Papierstücken überklebt · 23 Quaternionen, davorgeheftet (als Reste eines fragmentar. Quaternio?) ein aus 2 Bll. zusammengeklebtes Doppelbl., dazwischen 1 Bl. entfernt (Textverlust); der letzten Lage 1 Bl. umgehängt (187, Schlußbl.). Lagenzählung durch Beschneiden hier weggefallen (vgl. zum Einband), diese jedoch fortgesetzt in Ms. A 3, 1.–4. Lage: *XXIIII* f., die demnach ursprünglich zum vorliegenden 1. Bibelteil geheftet werden sollten. Neuere Foliierung in Blei (19./20. Jh.) · Schriftraum Bl. 1–2: 40 x 26,5; Bl. 3–186: 40,5–42 x 25,5–26,5; Bl. 187 (beschädigt): 39,5 x 25 · zweispaltig · 40 Zeilen (50v: 39 Z.). Punkturen auch im Falz; Stiftliniierung Bl. 1–2 und 187, sonst nur teilweise erkennbar.

Gotische Buchschrift einer Haupthand (I), die auch Ms. A 3,1ra–30rb schrieb, und zweier Zusatzhände (II: 1ra–2vb, III: 187$^{ra–vb}$; beide nicht in Ms. A 3); 2 Schriftgrade für Text und Kapitelverzeichnisse. Wenige mehrzeilige Korrekturen im Text (engzeilig, aus der Zeit der Hs., z.B. 182r); 1r (am oberen Rand 3 winzig klein geschriebene Textzeilen, zeitgenössisch, sehr beschädigt und fast unleserlich) und 126v ff. lat. Glossen von mehreren Händen, 13. Jh., s.u.; einige Randbemerkungen u.ä., meist zu den Lesungen: 127rb (zu I Sm 2,12) abweichende Lesung im Refektorium (13./14. Jh.), wie (von derselben Hd.) in Ms. A 3, 33r u.ö.; in Gn marg. zahlreiche Lektionszeichen aus der Zeit der Hs. (erhalten ab Bl. 7vb: >*L*[ectio]·*III*< zu Gn 12,14, endend 19rb f. mit >*L·I*< bis >*L·III*< zu Gn 37,17c; 38,8 und 39,1), anfangs vielfach durch Rasur beseitigt (ebenso die Zählung der Tagewerke in Gn 1); andere Lektionsvermerke (außer 11rb zu Gn 22,1) eingeführt durch: *Hic non lege usque ad capitulum ... quia non edificat* u.ä. (55r, 56v, 57v), 15. Jh. · Seitentitel in Tinte, in der Regel an- oder weggeschnitten · rot: Überschriften, Incipit- und Explicitvermerke, (z.T. marginale) Kapitelzählungen (u.ä.), in Gn: Majuskel zu Beginn der Lesungen rot gefüllt (o.ä.) · abwechselnd rote und grüne Satzmajuskeln in den Capitula (zu Ex, Lv, Dt auch blau) und 3 alttestamentlichen Cantica (34v: Ex 15,1–19; 98ra f.: Dt 32,1–44; 154va f.: II Sm 22); 1ra und 3ra an die Initialen anschließend 1–2-zeilige Ziermajuskeln (rot und grün bzw. rot, grün, blau im Wechsel). Zu den folgenden Initialen vgl. Ms. A 3 [s. dort ihre zum Vergleich von Ms. A 3 / A 4 vorgenommene Typisierung, i.E.]: an Kapitel- und Abschnittsanfängen 2–3-zeilige Initialen sehr zahlreich, schmucklos rot, grün oder blau (z. B. 38v, mit insgesamt 16 dieser Initialen); doch überwiegend als [Typ A$_1$] ausgebildet und bis 12-zeilig vergrößert zu [Typ A$_2$] (z. B. 109va *H(ę ciuita-*

tes), 41vb 4-farbig; mehrfach am oberen Rand abgeschnitten). Als [Typ B] (wie Ms. A 3, 1.–4. Lage) sind anzusprechen: zu Beginn aller bibl. Bücher und eines Prol. (Bl. 99va) 8 etwa halb-spaltige 9–22-zeilige Spaltleisteninitialen, z.T. mit Köpfen und einem Vogel: 3ra *I(n principio)* 19-zeilig, 27vb *H(ęc)*, 48rb *U(ocauit)*, 100rb *E(t factum)*, 111vb *P(ost)*, 124ra *I(n diebus)*, 157ra *E(t rex)*, 173ra *P(reuaricatus)* 22-zeilig; und fünf 8–25-zeilige Dracheninitialen: 62ra *L(ocutus)* 15-zeilig, 2 Drachen; 82rb *H(ęc)*, 14-zeilig, 99va *T(andem)*, 126va *F(uit)*, 25-zeilig, 142vb *F(actum)*, ca. 16-zeilig, mit Pelikanmotiv. Dazu in dem vorgehefteten Binio 2 Initalen [Typ A$_2$] zu den Prologen: 1ra *F(rater)* 23-zeilig, stark beschädigt, und 2vb *J(hesus)* 12-zeilig, nur einfarbig. Vgl. insgesamt Plotzek, Rhein. Buchmalerei, S. 319, und Plotzek-W., Buchmalerei Zist., S. 360, 561.

Einband 18. Jh., zugleich Heftung (samt unterem Kapitalband) erneuert (auf 6 Bünde, ur-sprünglich 7 Bünde wie Ms. A 3); auf HD, Rücken und kleinen Flächen des VD helles Schweinsleder, HD mit Streicheisenlinien (rechteckiges Mittelfeld mit trapezförmig geteiltem Rahmen) und 3 (im Bestand wahrscheinlich singulären) Einzelstempeln (alle nicht umrandet: Lilienornament, Blattwerk mit offener 5-blättriger Blüte, kleine 8-blättrige Blüte). Im 19. Jh. auf dem VD weiß gegerbtes Kalbleder eines älteren Einbandes (15./16. Jh.) eingeflickt, nur wenige Einzelstempel erkennbar (Schunke, Schwenke-Slg. Bd. 1, z.B. Schrift 142 und 215, Christuskopf 4: alle "Düsseldorf W Jülich"): tatsächlich sämtlich geläufig auf Bänden des Kreuzherrenklosters Marienfrede (!), s. Karpp-Jacottet, Einbände Marienfrede, S. 286 u. 293 (s. Tab. A mit zahlreichen Belegen zu dieser Hs.); wahrscheinlich gleichzeitig innen im HD größere Schadstelle mit Resten älterer Einbandleder (dunkelbraun) ausgefüllt (Feuchtigkeit nach außen durchgezogen, Flecken), erkennbar 2 Rollenstempel (doppelter Rundbogenfries, Blütenranke 112 x 16; beide auf Einbänden weniger Drucke des 18. Jh. im Bestand der ULB Düsseldorf nachweisbar, z. B. Pr. Th. II, 243 Ink.[vermeintlich!]: Paris 1747, darin Exlibris aus Altenberg, 1739, mit Wappen des Abtes Johannes Hoerdt, s. Mosler, Altenberg GS, S. 184). – Buchblock stark beschnitten (vgl. Ms. A 3); auf den Deckeln je 4 Eckbeschläge (Mes-sing, über die Kanten nach innen reichend), Mitte 18. Jh. (wie Pr. Th. II, 243 Ink., s. o., und Bint. 47, 2o: Nürnberg 1763), 2 Schließen; Eichenholzdeckel, Leder des HD an Ober- und Längskante abgenagt. Pergamentverstärkungen besonders im Falz am oberen Schnitt, oft nur als Abklatsch erkennbar. – Die urspr. Fragmente aus den Innendeckeln entfernt; im VD 1 Pa-pierbl. eines Antiphonale Ord. Cist. (Druck, etwa 17. Jh.) gegen Ende 19. Jh. eingeklebt, vgl. zu Ms. A 3; im HD: ein – inzwischen wieder weitgehend ausgerissenes – leeres Bl., Ende 19. Jh. (ebenso Ms. A 2, VD, s. dort), und darunter Abklatsche von Fragmenten eines MEMORI-ENBUCHES (13.–17./18. Jh.): jetzt identifiziert als Streifen 1 und 4 derjenigen Fragmente, die W. Harleß (Scriverius, Geschichte NWHSA, S. 29 ff.) um 1880 aus 2 Altenberger „An-tiphonarien" der Köngl. Landesbibl. zu Düsseldorf herauslöste (ohne Nennung ihrer Signatu-ren), der Bibl. entnahm (und im HSA aufbewahrte, s. Landesarchiv NRW / Rheinl., Alten-berg, Rep. u. Hs. 6 [b], jetzt foliiert, darin: 1r und 4rv [vom rechten äußeren und unteren Rand des HD, 1r bzw. 4v die Leimseiten]) und edierte: Das Memorienregister der Abtei Altenberg

(Zs. des Berg. Gesch.vereins 31. 1895, S. 119–150; darin: S. 122 f. bzw. 126 f.); vgl. Oediger, Bestände HSA 4, S. 32, und Mosler, Altenberg (GS) S. 4, Nr. 3. [Die 4 von Harleß, S. 119, genannten „Kleinfolioblätter" ergänzen sich zu den Spiegeln aus Ms. D 34 (Altenberg, um 1550); dorther stammen auch die übrigen Streifen 2, 3, 5, 6 und 9; Aufbewahrung im Landesarchiv NRW / Rheinl., s.o. – Die zur Zeit nicht zuzuordnenden Streifen 7, 8 und 10 vielleicht doch aus dem VD von Ms. A 4 ?] – Auf dem Rücken Signatur *A 4.* in Ölfarben (19. Jh.), auf dem grauen Feld (in Blei, 19./20. Jh.) zusätzlich Rest einer *3* (?).

Entstehung der Hs. in der Zisterzienserabtei Altenberg wird angenommen. Als deren früher Besitz gesichert durch Zusammengehörigkeit mit Ms. A 3 (s. dort) und ausgelöste Fragmentstreifen (HD), vgl. auch Reste der Einbandleder im HD (s.o.). – 1803 zur Hofbibliothek Düsseldorf (Altenberg, Inv. 1803, Nr. 914; Verz. 1819, Nr. 1).

Über diese Hs.: Mosler, Altenberg (GS) S. 37, Nr. 1 · Kostbarkeiten UBD, S. 70 f., Nr. 28 (Karpp), mit Abb. von Bl. 126[v] · Handschriftencensus Rheinland Nr. 445.

1[ra] – 187[vb] [BIBLIA SACRA VETERIS TESTAMENTI IUXTA VULGATAM VERSIONEM] pars prima.
Prologe zitiert nach Stegmüller RB, die Kapitelverzeichnisse nach BS Rom (z.B. Series A, Forma b).

(1[ra]–2[vb]) HIERONYMUS: EPISTOLA [53] AD PAULINUM PRESBYTERUM, >... *de omnibus diuine hystorie libris.*< (RB 284). CSEL 54, S. 442,3–450,17 (*re-*[*uelatione ...*) und 459,1(... *Aba-*]*cuc*)–465,9; Textlücke durch Blattverlust. Die 1. und der Beginn der 2. Textspalte (bis 445,2) mit sehr klein geschriebenen lat. Interlinear- und Marginalglossen (letztere teilweise als Dispositionsvermerke), 14. Jh., z.T. abgeschnitten oder abgerieben. Bl. 2[vb], teilweise durch Rasur getilgt: Prol. zu Ios (RB 307). – (3[ra]–26[rb]) Gn, am Schluß stichometrische Angaben: >... *habens uersus VIII. milia et septingentos.*< – (26[rb]–47[va]) Ex mit Capitula (Series Λ, Forma a), gezählt >*I–CLXVI*< (statt CXXXVIIII), da (außer Zählfehlern) die 10 Plagen und 10 Gebote einbezogen sind; am Schluß: >... *uersus habens. III. milia.*< – (47[vb]–62[ra]) Lv mit Capitula (Series Λ, Forma a). – (62[ra]–81[ra]) Nm, am Schluß: >... *Habens versus tria milia.*< – (81[ra]–99[va]) Dt mit Capitula (Series Λ, Forma a); am Schluß: >... *Habens versus duo milia sexcentos.*< – (99[va]–111[vb]) Ios mit Prol. (RB 311) und Capitula (Series Λ, Forma a); am Schluß: >... *habens versus septingentos et quinquaginta.*< – (111[vb]–124[ra]) Idc mit Capitula (Series Λ, Forma a). – (124[ra]–125[va]) Rt. – (125[vb]–156[rb]) I – II Sm, mit Capitula (Series B; LVIII fehlt, viele Kürzungen), deren Zählung teils durch Rasur beseitigt, ab >*XXXVII*< nicht ausgeführt; über dem Kapitelverzeichnis (125[vb]) von jüngerer Hand: *Ista capitula vacant*, den Capitula nachfolgend (126[rb]): *Prologus hic non habetur, sed in leccionario.* Marginalglossen (mehrzeilig, teilweise gerahmt) von 2 nicht gleichzeitigen Händen (dazu 130[va]), 13.

Jh. (öfter Textverlust durch Beschneiden): (1) Bl. 126va–134rb: 31 Glossen zu I Sm 1,1–16,16 (Inc.: *Scriptus est liber iste Cronice* ...) und (2) Bl. 129rb–176va (ältere Hand): 8 Glossen zu I Sm 6,18 – IV Rg 6,25: beide Gruppen fast vollständig aus [PETRUS COMESTOR, HISTORIA SCHOLASTICA]. PL 198, 1295C–1391A, 1504D–1506B. Stegmüller RB, Nr. 6552–6555. – (156rb–187vb) III – IV Rg, mit Capitula (Series B, Forma b; viele Varianten und Kürzungen). Dazu 4 lat. Glossen, s. zu I – II Sm (2). - Marg. Kapiteleinteilungen weitgehend übereinstimmend mit BS Rom (abweichende Plazierungen, z.B. in Lv); die Capitula von jüngerer Hand diagonal durchstrichen (Tinte), ihre Zählungen nicht neben den Texten eingetragen. Stichometrische Vermerke z.T. über Rasur.

Ms. A 5

Biblia sacra (pars prior): Gn – Prol. Is (omisso Psalterio)

Pergament · 405 Bl. · 48,5 x 34,5 · Köln (?) · um 1310

41 Lagen: 16 V^{160} + (IV–1)167 + 17 V^{337} + IV$^{344(1)}$ + 6 V^{404}. Vorderer Perg.vorsatz entfernt (kein Abklatsch des ehemaligen Spiegels), ebenso fehlt hinten das fliegende Bl.; Spiegel des HD erhalten (s.u.). Ausgeschnitten sind Bl. 167, 306 (teilweise) und 344$^{(1)}$ (fast völlig), keine Textverluste. Ab 307v wenige Reste von Reklamanten, z.B. 374v und 404v (s.u. zur Rubrizierung). Spätmittelalterliche Foliierung in Tinte: *1* – *404*, darin Bl. 344$^{(1)}$ nicht mitgezählt (war demnach bereits vorher weitgehend ausgeschnitten, s.o.) · Schriftraum 33,5 x 22 · 2 Spalten · 38 Zeilen, Stiftliniierung.

Textura formata mehrerer Hände (Wechsel z.B. 345r); wenige Randbemerkungen jüngerer Hände (s.u.) · Seitentitel in Auszeichnungsschrift (Uncialis), rote und blaue Buchstaben im Wechsel, ebenso wechselnd die Ziffern der röm. Kapitelzählungen; nur selten Zeilenfüllsel (z.B. 377rb) · rubriziert, Incipit- und Explicitzeilen rot; 358vb f. im Falz von der die Reklamanten schreibenden Hd. Vorgaben für den Rubrikator zu Prv 31,10 ff.: die Namen des hebr. Alphabets · Fleuronnée-Initialen (Deckfarben): (a) zu den Kapitelanfängen in der Regel 2–4-zeilig, rot oder blau im Wechsel, Füllung (Maiglöckchen u.ä., geometrische Figuren) und Besatz (Fäden, Spiralen, Perlreihen) in der Gegenfarbe; (b) 17 sorgfältige zu Beginn der Prologe, meist 4-zeilig (1ra: 15-zeilig), Stämme 2-farbig, z.T. ornamental gespalten, mit Aussparungen, (Gräten-)Stäbe meist spaltenlang; dazu (c) 25 schmuckvolle zu Beginn der bibl. Bücher, 6–14-zeilig und in halber Spaltenbreite (z.B. 345rb); herausragend 6$^{v(a)}$ spaltenfüllend eine historisierte Initiale *I(N PRINCIPIO ...)*: vor blauem Mustergrund vielfarbige Darstellung der Schöpfungstage in 7 in einander gehängten Vierpassmedaillons mit Miniaturen (Goldgründe poliert, z.T. berieben), Initialstamm aus doppelter Zierleiste, oben und unten in randfüllende Dornranken auslaufend, mit Vögeln und Drolerien (Gold auch in Rahmen, Trifolien u.a. verwendet), wahrscheinlich aus französisch beeinflußter Werkstatt in Köln (s.u.: G. Plotzek-Wederhake, Vor Stefan Lochner, u.a.).

Einband der Zeit (graues Wildleder): Heftung auf 10 Doppelbünde (Hanf); an den Kanten verstärkende Lederstreifen unter der Decke, diese am HD unten mit Spuren eines liber catenatus. An den Deckeln (Buchenholz) vierseitig Kantenbleche aus Messing aufgenagelt (vom HD eines verloren); an den 4 Ecken und in der Mitte der Deckel ursprünglich starke Messingbeschläge, darunter als Metallstreifen eine bzw. 4 Lilien, doch bis auf 1 Eckbeschlag (am VD) alle verloren. 2 Langriemenschließen samt Dorn auf dem VD fehlen. Signaturschild (Papier, ca. 3,5 x 8 cm) auf dem VD: *Fo. 1.* (Textura, etwa 15. Jh.); auf dem Rücken Titelschildchen (Papier, 19. Jh.), weitgehend abgeblättert. Auf dem Spiegel des HD 2 Inhaltsverzeichnisse der bibl. Schriften (14./15. Jh.) in Kursive bzw. Textura, zu letzterem Blattzahlen von der die Hs.

foliierenden Hand. Auf dem Rücken Signatur in Ölfarben (19. Jh.) *A. 5.*, auf dem grauen Feld zusätzlich *4* (in Blei, 19./20. Jh.).

Entstehung der Hs. höchstwahrscheinlich in Köln 14. Jh., 1. Viertel (um 1310); Besitzvermerk u.ä. fehlt, Provenienz laut Lacomblet (hsl. Kat., A 5): "auch von Groß-Martin in Cöln herstammend", s. zu Ms. A 1 u.a. (vgl. Pfannenschmid, Königl. Landes-Bibliothek S. 409, und Opladen, Groß St. Martin S. 96). Die 2-bändig angelegte Bibel gehörte zuvor dem Franziskanerkonvent Seligenthal / Rhein-Sieg-Kreis (bei Siegburg, ca. 1231–1803), kam 1393 durch Herzog Wilhelm von Berg im Tausch ins Stift St. Marien (mit Kirche St. Lambertus) seiner Residenzstadt Düsseldorf (Urkundenbuch Stift Düsseldorf. Bd. 1, Nr. 122: Köln, 1393 Nov. 6), s. Bibl.kataloge Stift Düsseldorf, A (1397) Nr. 25 (*een scoen bibel van zwey stuck*), B (1437) Nr. 35, C (1678/79) Nr. 62, 63 (bestätigt die genannte Urkunde). Die Hs. umfaßt den 1. Bd., doch die – bisher vermisste – pars posterior (Is–Apc) verblieb im Stift (1805 aufgehoben), heute im Pfarrarchiv St. Lambertus (1990 identifiziert und [wie alle dortigen Hss. unter Verwendung ihrer Altsignaturen] mit Signatur Ms. 1 versehen; s. Handbuch Hss.bestände, S. 137). – Hs. 1803 zur Hofbibliothek in Düsseldorf. Im VD Eintrag: *2267* (Bleistift auf Holz; 19./20. Jh.), 1rb marg.: *9* (in Blei, 19./20. Jh.).

Über diese Hs.: Vor Stefan Lochner. Die Kölner Maler von 1300 – 1430. Hrsg. von F. G. Zehnder. (Ausstellungskatalog.) Köln 1974. Nr. 71 (G. Plotzek-Wederhake; s.a. Nr. 72) · Dies., Zur Stellung der Bibel aus Groß St. Martin innerhalb der Kölner Buchmalerei um 1300. (Zahlr. Abb., ältere Literatur, Datierung "um 1310".) In: Vor Stefan Lochner. (Ergebnisband) Köln 1977. (Begleithefte zum Wallraf-Richartz-Jahrbuch 1977. Bd. 1.) S. 62–75 (vgl. ebd. J. Kirschbaum, S. 80) · Kostbarkeiten UBD, S. 44 f., Nr. 15 (Karpp), mit Farbabb. von Bl. 6v · J.C. Klamt, Sub turri nostra. Kunst und Künstler im mittelalterlichen Utrecht. In: Masters and miniatures. Proceedings of the congress on medieval manuscript illumination in the Northern Netherlands (Utrecht, 10–13 Dec. 1989). Doornspijk 1991. S. 25, Nr. 23, Anm. („ ... von französisch-flandrischen Zügen bestimmt") · Handschriftencensus Rheinland Nr. 446 · Schatz aus den Trümmern. Der Silberschrein aus Nivelles und die europäische Hochgotik. Hrsg. von H. Westermann-Angerhausen. (Ausstellungskatalog.) Köln 1995. S. 392 f., Nr. 56 (A. von Euw), mit Farbabb. (Bl. 6v) · J.A. Holladay, Some Arguments for a wider view of Cologne book painting in the early 14th century. In: Georges-Bloch-Jahrbuch. Bd. 4. Zürich 1997. S. 6 (mit Farbabb. von Bl. 6v).

1ra – 404vb [BIBLIA SACRA VETERIS TESTAMENTI IUXTA VULGATAM VERSIONEM] pars prior.
Prologe zitiert nach Stegmüller RB, Bd. 1.
(1ra–6ra) HIERONYMUS: EPISTOLA [53] AD PAULINUM PRESBYTERUM. >... *de omnibus diuine hystorie libris.*< CSEL 54, S. 442–465. RB 284. Ab cap. 4 Unterteilung abweichend und insgesamt in 9 (statt 11) Abschnitte gegliedert. – Folgt (5rb) HIERONYMUS, Prol. in Pent. (RB 285). – 6rb leer. – (6va–38va) Gn; Bl. 9rb–38va zu Gn 5,31b ff. auf dem Rand von jüngerer Hand einige Lesungen für die

Sonntage der Fastenzeit vermerkt, schließt ab mit *dominica Laetare* zu Ex 1,1. – (38va–64rb) Ex. – (64rb–81vb) Lv. – (81vb–108va) Nm. – (108va–131vb) Dt. – (132ra–148va) Ios mit Prol. (RB 311). – (148vb–165ra) Idc. – (165ra–167rb) Rt. – 167v leer. – (168ra–207rb) I – II Sm mit Prol. (RB 323). – (207rb–244va) III – IV Rg. – (244va–283vb) I – II Par, mit je einem Prol. (RB 328 bzw. RB Bd. 8, Nr. 323,1). – (283vb–284ra) Oratio Manasse. – (284ra–298vb) I – II Esr mit Prol. (RB 330), II Esr mit der Bezeichnung >*Neemias*<; II Esr 13,15-31 als ein abschließendes 14. Kap. gezählt. – (299ra–308ra) III Esr, bezeichnet als >*II Esdre*<. – (308ra–313vb) Tb mit Prol. (RB 332, Inc.: *CRomatio et Heliodoro episcopis Iheronymus presbyter in domino salutem. Mirari* ...). – (313vb–321va) Idt mit Prol. (RB 335). – (321va–329rb) Est mit 2 Prol. (RB 341; 343, Inc.: *Rufum* [!] *in libro* ...). – (329rb–344$^{(1)ra}$) Iob mit 2 Prol. (RB 344, 357). – 344$^{(1)v}$ leer. – (345ra–359rb) Prv mit Prol. (RB 457); zu Kap. 31,10 ff. marg. Unterteilung *1* bis *6*, von jüngerer Hand. – (359rb–364rb) Ecl mit Prol. (RB 462). – (364rb–366vb) Ct; durchlaufend marg. Lektioneneinteilung von jüngerer Hd. (anfangs einmal in 6, dann neunmal in 3 Abschnitte). – (366vb–377ra) Sap mit Prol. (RB 468). – (377ra–404vb) Sir (ohne cap. 52) mit Prol. (RB 26); die Zählung überspringt 28, so daß sie dennoch mit 52 endet. Bl. 389vb (zu Kap. 24,5) auf dem Rand Festbezeichnung *in conceptione Mariae* von jüngerer Hand, dazu Unterteilung *I* bis *III* (zu den Versen 5, 11b und 15). – (404vb) Prol. zu Is (RB 482), bricht ab mit dem Ende der Spalte (= Lagenende): ... *in eloquio rusticitatis* (vgl. BS Rom 13, S. 3, Z. 9); zur Fortsetzung des Textes im 2. Bd. dieser Bibel s. o.

Ms. A 6

Veteris Testamenti libri prophetarum

Pergament · 216 Bl. · 31 x 21,5 · Nordfrankreich (St. Amand ?) ·
9. Jh., Anfang

1986 restauriert und neu gebunden durch M. Schulte-Vogelheim (Werkstatt Schoy) / Essen.
Kalbpergament sehr unterschiedlicher Qualität und Herstellung: Vellum in der 1., 2., 10.–20.,
25. und 26. Lage (Äderung sichtbar z.B. 111^r f.), sonst dünner und heller (auch vom Schaf?);
ähnlich wechselnd die Systeme der Zuordnung von Haar- und Fleischseiten (Liniierung der
nicht aus Vellum bestehenden Lagen immer auf der Haarseite der Bll.). Zahlreiche Löcher
u.a. Fehlstellen. Wasserflecken in der 1. Lage und den beiden letzten · 28 Lagen: $(IV+1)^9$
$+ 3 \ IV^{33} + (IV–1)^{40} + 3 \ IV^{64} + (IV–1)^{71} + 5 \ IV^{111} + (IV–1)^{118} + 6 \ IV^{166} + III^{172} + 5 \ IV^{212} +$
$(III–2)^{216}$. Ausgeschnittene Bll.: je 1 Bl. nach 39, 71, 118; 2 Bll. nach 215 (alle ohne Textver-
lust), 216 nur Blattrest; Schnitt durch Bl. 26–37, dort und andernorts jetzt genäht. Gelegent-
lich leichter Textverlust durch Beschneiden des oberen Randes (23. und 24. Lage), die Initia-
len auf Bl. 2^r, 173^v und 177^v etwas angeschnitten. Lagenzählung jeweils auf der letzten Seite
der Lagen (z.T. nicht mehr oder nur unter UV-Lampe sichtbar), zu Bl. 2–71: *I – VIIII* (in der
Regel 4-seitig mit je 1 Punkt "gerahmt"), zu Bl. 72–212: *A – S* (zuerst in Uncialis, ab *H* auch
in Capitalis). Foliierung in Blei (19./20. Jh.), Bl. 201 zunächst übergangen (auch das Bruch-
stück des letzten Bl. ungezählt), die fehlerhaften Zahlen (200^a, 201–214) im 20. Jh. in Kreise
gesetzt und durch hinzugefügte 201–216 (in Blei) berichtigt · Schriftraum: 25,5–28 x 16–
18,5 · durchweg 29 Zeilen, lagenweise Abweichungen: Bl. 34–40: 25–29 Z.; 49–56: 25–
28 Z.; 119–126: 28 Z.; 197–204: 27 Z.; 205–215: 28 [–30] Z. Auf den Bll. 50[!]–56, 151–158,
189–196 unten 1–2 Z. leer. Blindliniengerüst (doppelte Einfassungslinien, regelmäßig als
Durchläufer), verschiedenartige Punkturen (jeweils vom inneren Doppelbl. ausgehend, z.B.
$21^v/22^r$ bzw. $138^v/139^r$, Vellum; Bl. 100^r–103^r diente als Unterlage beim Stechen von Punktu-
ren); wenige marg. Einritzungen, in der Regel aus der Zeit der Hs.: teils Worte (15^r [pater
noster] *qui es IN cel*[is], am oberen Rand, z.T. abgeschnitten; 19^r; 88^r ... *possunt* [?], verwa-
schen; 118^r *P...NNIO* [?]; 213^v *EXPLICIT LIBER est*), teils geometr. Figuren (76^r, 151^v).

Karolingische Minuskel mehrerer Hände (Handwechsel z.B. 18^r, 72^r, 186^r) Anfang 9. Jh., vgl.
CLA 5, 544 (8./9. Jh.); nach Bernhard Bischoff (briefl. Mitteilung 31.1. u. 20.4.1987) wahr-
scheinlich in St. Amand oder Umgebung geschrieben. 98^r marg. Glossenschrift (s.u.); 120^v
(Ier 2,8–23) auf dem unteren Rand: *ADONAI* in griech. Majuskeln zugefügt (9. Jh.); Bl. 2^r
und 49^r u.ö. griech. Buchstaben in den Prologtexten. Verschiedene Tinten, wechselnd von
hellem Rötlich-braun (z.B. 183) bis Schwarz-braun (z.B. 196). Auf den unteren Rändern 14
Textergänzungen der Schreiberhände, dazu Federproben (122^r, 203^v; 77^r, 133^v), 213^v (Mal
1,1–10) marg. Eintrag von I Pt 3,18; interlineare Textkorrekturen vor allem 2^v–23^v, 43^r–44^r

und 50r–52r aus der Zeit der Hs. und von jüngeren Händen; Interpunktion z.T. nachgetragen. Bl. 204v, Z.11–18 Textberichtigung über Rasur. 50r f., 98r Interlinear- und Marginalglossen (s.u.) und Korrekturen 10. Jh. · Überschriften, Incipit- und Explicitvermerke in 1- oder 2-zeiliger Capitalis quadrata (z.T. mit Hohlkapitalis-Initialen beginnend, s.u.), in Tinte und/oder Ziegelrot (z.B. 48v, 119r), mehrfach hohl (z.B. 73r). Bl. 81r ff. Zwischenüberschriften in Uncialis, Tinte (oder rot); 173v–177r rote Halbunziale als Auszeichnungsschrift (Lam 1,1a–b) und für die Namen der hebr. Buchstaben und deren lat. Erklärung. Gelegentlich Zeilenfüllsel, nicht einheitlich (vgl. 50r, 63r, 64r und 205v) · Satzmajuskeln, durchgängig auch auf dem Rand (in den Vellum-Lagen gelegentlich rot [auch silbern?] gefüllt, z.B. 5v f., 73r ff.). 2–3-zeilige Anfangsbuchstaben, gelegentlich umpunktet (z.B. 62r in Tinte; in den Vellum-Lagen auch rot, z.B. 84r ff.) · Initialen: zu Beginn der Prologe und bibl. Bücher sowie einzelner Textabschnitte 3–14-zeilige, verschiedenartige Zier- und Ornamentinitialen mäßiger Qualität; in brauner Tinte, z.T. 2-konturig, einige laviert oder mit Rot, andere rot gefüllt, mehrfach mit Flechtband und -knoten, gelegentlich mit florealer und zoomorpher Ornamentik, oft mit Blättchenbesatz und -ausläufern (vgl. Skriptorium St. Amand); es ragen hervor: 50r *A(NNO)* 7-zeilig, 52v *N(Aboc*[h]*odonosor)* 6-zeilig, 53r *P(ost)* 6-zeilig, 72r *J(NCIPIT)* 5-zeilig und *N(emo)* 5-zeilig, 173v *P(rinceps)* 14-zeilig einschl. Ausläufer, 177v *U(ERBVM)* 4-zeilig, dazu 2 kl. Hundeköpfe (als Zeilenfüllsel); 183v *U(ERBVM)* 6-zeilig, 186r *U(ERBA)* 6-zeilig, 204v *I(NCIPIT)* 9-zeilig u. Randausläufer, und 206r *I(n mense)* 8-zeilig. Auf Bl. 204v marg. Vorzeichnung (oder Abklatsch?) einer I-Initiale, von der Art der hier enthaltenen, doch kleiner; 1r braune Federzeichnung eines tonsurierten Kopfes, 216r eines Löwen (3,5 x 8,5 cm), zu beidem vgl. Ms. E 1, Spiegel im HD, s. Karpp, Hss. Stift Essen, S. 175.

Zum Einband ebd., S. 183–189 (vgl. Ms. A 14, mit Textprobe; A 15): bald nach 1819/20, mit Perg. überzogene Pappen (Fragm. s.u.), Lederrücken. Wz. der bisherigen Vor- und Nachsatzbll. der Hs.: Einhorn mit Gegenmarke RVS, d.i. Rütger von Scheven / bei Düren, tätig seit Anfang 18. Jh.; weitere Einbandmakulatur dieses Papiers mit Einträgen von Büchertiteln (betr. Ordensgeschichte) des 17. und 18. Jh. Getrennt aufbewahrt die alten Einbandreste mit Signatur in Ölfarben (das graue Feld ca. 7 x 6 cm): *A. 6.* und Titelschild, beides 19. Jh. Jetzt heller Schweinslederband (Konservierungseinband), Holzdeckel und Schließen ergänzt.

Fragmente: 2 Bll. (und 1 kleine Ecke) als bisherige Beklebungen des VD und HD, jetzt separate Aufbewahrung als Ms. fragm. M 001: Pergament mit leichtem Tintenfraß, 35–35,5 x 22–23 (urspr. Bl.: ca. 46,5 x 35 mit 34 Zeilen), 2 Spalten, Bl. horizontal halbiert (Textverlust), Textura 15. Jh., rubriziert, 2-zeilige Fleuronnée-Initiale rot-grün. Aus dem selben Codex discissus die Deckelbeklebungen von 12 weiteren Hss. aus dem Essener Damenstift erhalten, aufgebracht bald nach 1819/1820 in Düsseldorf, s. Karpp, Hss. Stift Essen, S. 185–189 (Exkurs I), mit Abb. 14a; zu den anderen Hss. ebd. S. 172–175. Aus dem Temporaleteil eines LECTIONARIUM OFFICII (Homilien von Augustin, Gregor, Beda erkennbar), mit Lektioneneinteilung usw. (ebd. S. 186).

Entstehung der Hs. nach paläographischen Kriterien (s.a. Buchschmuck) Anfang 9. Jh., wahrscheinlich in St. Amand oder Umgebung (B. Bischoff). Bl. 1ᵛ zweifacher Besitzeintrag: *Liber sancti Pauli* (9. Jh.; derjenige am oberen Rand unter UV-Lampe sichtbar), gleichlautende Einträge (bruchstückhaft) als Federproben: demnach (s.u. Karpp, Liber S. Pauli, dem sich Bischoff, s. Lit., bestätigend anschloß) war die Hs. im 9. Jh. (1. Hälfte ?) wahrscheinlich in Münster, St. Paulus (von Liudger 793 gegr. Mönchskloster). 1ᵛ Inhaltsvermerk: *LIBER PRO-PHAETARVM* (Capitalis rustica, 9./10. Jh.), von derselben Hd. entsprechende Kurztitel (marg.) in Ms. A 14, 3ʳ und Ms. B 4, 2ʳ (vgl. Berlin SBPK, Ms. theol. lat. fol. 481, 1ᵛ): Einträge der "Bibliothekarshand A" (aus Werden ?) in Hss. des Essener Damenstifts, s. Karpp, Hss. Stift Essen, S. 201 f., mit Abb. 16a–17b. 1ᵛ Inhaltsvermerk (13. Jh., 1. Drittel) der "Bibliothekarshand B", wie in zahlreichen Hss. aus der Bibliothek des Damenstifts bzw. des Kanonikerkollegiums zu Essen (ebd., S. 200, Abb. 16a, vgl. Abb. 15a, b; jeweils unten). 2ʳ marg. Besitzvermerk: *Canonicorum Essendiensium*, 17. Jh. (s. ebd. S. 199 f., vgl. Abb. 15a, oben). Hs. ist enthalten in den Übernahmeverzeichnissen der Hss. aus Essen des Bibliothekars Th. J. Lacomblet von 1819 (abgedruckt ebd. S. 165 f.; vgl. S. 172); 1820 in die Königl. Preuß. Landesbibliothek zu Düsseldorf.

Über diese Hs.: Kahsnitz, Essener Äbtissin Svanhild, S. 26 · R. Schützeichel, Addenda und Corrigenda (II) zur althochdeutschen Glossensammlung. Göttingen 1985. (Studien zum Althochdeutschen. Bd. 5.) S. 116 f. (H. Tiefenbach) · Karpp, Hss. Stift Essen, S. 172, 202 f. u.ö., mit Abb. 16a · Ders., "Liber Sancti Pauli". Eine nordfranzösische Bibelhandschrift aus St. Liudgers neugegründetem Monasterium S. Pauli. In: Imagination des Unsichtbaren. 1200 Jahre bildende Kunst im Bistum Münster. Hrsg. von G. Jászai. Ausst.kat. Münster 1993. Bd. 1, S. 167–171 (mit 2 Abb.: Bl. 177v/178r farbig, 1v), Bd. 2, S. 329 Nr. A 1.1 · Handschriftencensus Rheinland Nr. 447 · Bischoff, Hss. 9. Jh., Nr. 1059 · Karpp, Bibliothek Werden, S. 243 f.; ebd. (Kat.teil) S. 528 f., Nr. 387 (M. Sigismund) · Ders., Büchersammlung Essen, S. 124 (Abb. 4: Bl. 177v) u.ö., bes. 126 · K. Bodarwé, Sanctimoniales S. 282 f., 377 f., u.ö. · R. Bergmann u. S. Stricker, Kat. der althochdeutschen und altsächsischen Glossenhandschriften. Bd. 1. Berlin 2005, Nr. 106a, S. 328 f. · McKitterick, Werden S. 344, Nr. 5.

1ʳ leer bis auf Federproben samt Buchstabenreihe a–l.
1ᵛ Besitzeintrag (9. Jh.), s.o.; Inhaltsvermerke (10. und 13. Jh.), s.o.

2ʳ – 215ᵛ: [BIBLIA SACRA VETERIS TESTAMENTI IUXTA VULGATAM VERSIONEM:] Libri prophetarum.
Die Prologe zitiert nach Stegmüller RB, Bd. 1.
(2ʳ–48ᵛ) Ez mit Prol. (RB 492). – (48ᵛ–71ᵛ) Dn mit Prol. (RB 494); Bl. 50ʳ interlinear eine altsächsische Wortglosse *biliuan* zu Dn 1,5; s. Schützeichel / Tiefenbach (Lit.). – (72ʳ–118ʳ) Is mit Prol. (RB 482); Bl. 109ʳ–117ʳ marg. Kapitelzählung aus der Zeit der Hs.: *cxlv–clxxvi* zu cap. 53,2–66,6. Bl. 98ʳ Randglosse neben cap. 38,3–8 (ohne Textbezug): *augur est qui inspicit auras. Ariolus qui in-*

spicit adorando simulacrorum aras. Aruspicus qui aera inspicit, vgl. z.B. [ISIDORUS HISPALENSIS: ETYMOLOGIAE] lib. 8, cap. 9,16–18; Steinmeyer-Sievers, Ahd. Glossen 1, S. 36,33 f. u.ö.; Corp. gloss. lat. 2, S. 21, 25 u.v.a. – 118v leer. – (119r–173v) Ier mit Prol. (RB 487); Bl. 121v cap. 3,5 *ecce – potuisti* unter Rasur. 166v Textfolge durch Schreiberversehen gestört: nach cap. 48,17 (... *eum,* Z.6) zunächst 48,44–49,5 (*pauoris ... – ... uestro*), dann ab 167r (neue Lage) cap. 48,17(*Omnes ...,* Z.1) –52,34 (Schluß). Bl. 146v–172v lückenhaft eingetragene Kapitelzählung, marg. (gelegentlich angeschnitten), selten innerhalb der Kolumne (149v, 151v): *cxv–clxxxvi* zu cap. 28,1–52,12. – (173v–177v) Lam. Textbeginn (1,1a-b) in roter Auszeichnungsschrift (s.o.). In cap. 1 die Namen hebr. Buchstaben (ab >*Gimel plenitudo*<) meist versehen mit den lat. Interpretamenten aus [PS.-HIERONYMUS: IN LAMENTATIONES IEREMIAE] PL 25, 789A–792B; CPL 630. Zu einigen Abweichungen vgl. [HIERONYMUS: LIBER INTERPRETATIONIS HEBRAICORUM NOMINUM] CCSL 72,118 f. (De psalterio); CPL 581. Zu cap. 1–4,5 marg. vermutlich Lektionszeichen (9. Jh. ?): 3-fach ·*I*·–·*VI*·.
Die griech. Majuskeln an den Versanfängen von cap. 5 fehlen. – (177v–183v) Os. – (183v–186r) Ioel. – (186r–191r) Am. – (191r–192r) Abd mit Prol. (RB 516). – (192r–193v) Ion. – (194r–198r) Mi mit Prol. (RB 525). – (198r–199v) Na (ohne cap. 1,1). – (199v–202r) Hab (ohne cap. 1,1). – (202r–204r) So. – (204v–205v) Agg. – (205v–213v) Za. – (213v–215v) Mal (ohne cap. 1,1). Darunter 2-zeilig: *EXPLICIT LIBeR PRoPhETARVM / FELICITER AMEN.* - In der Regel keine Kapitelzählungen, Reste nur in Is und Ier.

216rv Blattrest, leer bis auf Federproben (Is 45,22a u.a.) und Federzeichnung eines Löwen (s.o.).

Ms. A 7

Vetus Testamentum: Prv – Sir, Iob, Tb – Est, I – II Mcc

Pergament · 151 Bl. · 25,5 x 19,5 · Niederlande / Niederrhein · 15. Jh., Mitte

Starke Gebrauchsspuren; vorne und hinten einige Bl.ränder etwas wasserfleckig, auch im Falz; in den ersten beiden Lagen stellenweise Tintenfraß (Gitterschrift, s.u.), durch vielfach nachlassende Haftfähigkeit der Tinte (Feuchtigkeitsschäden) die Lesbarkeit gelegentlich beeinträchtigt (z.B. 42v). Zahlreiche Löcher im Perg., ursprünglich einige vernäht, andere rot umrandet · 19 Quaternionen; Bl. 26 anscheinend wegen der Initiale [D(iligite)] mit Textverlust ausgeschnitten (vor 1942, lt. Auslagerungsnotizen „Kollationierung der Hss."). Foliierung in Blei, 19./20. Jh. · Schriftraum 19,5 x 14 · zweispaltig · 34 Zeilen, Tintenliniierung.

Textura mehrerer Hde., Handwechsel (?) z. B. auf Bl. 22va und 74ra. Vor allem in den ersten Lagen Marginalien, von mehreren Händen ab 15. Jh. (z. B. 8vb Ergänzung zu Prv 15,27; vgl. BS Rom, App.), 2 Hde. des 16. Jh. ergänzen durch Gitterschrift entstandene Wortverluste (z.B. 2vb), Korrekturen u. ä., gelegentlich als Auflösung von Abbreviaturen (z.B. 137vb). 22ra Griffelnotiz auf dem Rand zu Ecl 9,12c: *alibi extimplo habetur ...* (vgl. BS Rom, App.) · Überschriften, Incipit- und Explicitvermerke rot, ebenso Seitentitel (z.T. angeschnitten), Kapitelzählungen; letztere regelmäßig ausgeschrieben in der 8. und 9. Lage, nur dort gelegentlich rote Zeilenfüllsel (z.B. 58rb; schwarz und abweichend nur 73rb) · auf 1ra schließen sich einer 4-zeiligen Initiale *C(romacio)* 4 Z. mit Ziermajuskeln an, rot und blau im Wechsel; ähnlich auf Bl. 17^{ra-va} als Satzmajuskeln (zu Prv 31,10–31); 2-zeilige Lombarden an den Kapitelanfängen · rubriziert, im Falz winzige Vorgaben für den Rubrikator: Kapitelzählung nur zu den Innenspalten, 4r ff. in römischen Ziffern (später unter Rasur, z.B. 58vb, vgl. 56ra), 74v– 148r arabisch · zu Beginn der Prologe und bibl. Schriften 5–9-zeilige Fleuronnée-Initialen: (1) gespalten blau-gold: 1ra *I(vngat)* 8-zeilig, 1vb *P(arabole)*, 17va *U(erba)*, 23va *O(sculetur)* 7-zeilig, 38vb *M(ultorum)* 7-zeilig, 39ra *O(mnis)* 7-zeilig, 72va *C(ogor)* 5-zeilig: alle mit poliertem Pulvergold; (2) oder blau-rot gespalten (73v–136v, nämlich ab 10. Lage: 11 Initialen mit zierlichen Aussparungen), z.B. 73va *J(ob)* 9-zeilig u. *U(ir)* 5-zeilig, 97v zwei 6-zeilige Initialen *A*: Außengründe quadratisch, z.T. mit Perlreihen usw., Binnengründe mit Maiglöckchen, Knospengarben u.a., Fleuronnée rot und lila, z.T. spaltenlange Randausläufer; 1ra linksseitig der Initiale in voller Blatthöhe ein Zierstab in Gold mit Blau, am Fuß 4-blättrige Blüte, geöffnet, Fleuronnée auch auf dem unteren Rand.

Einband: wahrscheinlich im 17. Jh. erneuert und dabei der Buchblock neu geheftet auf 4 statt vorher 3 (oder 5) Bünde; als Decke 3 braune Lederteile (überwiegend Rindleder) zusammengestückelt über Eichenholzdeckeln, diese zwischen den Ecken abgeschrägt und oben wesent-

lich größer als der am Oberrand ohnehin stark beschnittene Block. Bezug des VD und HD jeweils angesetzt an das weit in die Deckel reichende Rückenleder. – Auf dem VD das älteste Lederstück mit 3 schwer erkennbaren schmalen Rollenstempeln, 16. Jh. (z.B. Rankenrolle, vgl. Schunke, Schwenke-Slg. Bd. 1, Taf. 225, Nr. 170; Bd. 2, S. 58: Coesfeld I – 0); von 2 dortigen Schließenhaften 1 erhalten. – Bezug des HD dem Rückenleder angesetzt (beide Teile in den Innendeckeln vertikal verschnürt!) und gemeinsam ein Rechteck mit Streifenrahmen bildend (längs Rautenmuster, mit kl. 6-blättriger Blüte, s.u.); Leder des HD ohne Spuren von Schließenansätzen. – Rücken mit eingenähtem Kapital, an Kopf und Schwanz umstochen und überlappend, Schnürmuster; Rückenleder mit Streicheisenlinien und 3 erkennbaren zusätzlichen Einzelstempeln: (1) Blattwerk mit Riegel, Knospe offen, rhombisch nicht umrandet (vgl. im Bestand der Bibl.: Syst. Theol. IV. 427b, Ink.: GW 3864 [Deventer 1477] mit gleichfalls ergänztem Rückenleder; und Landesarchiv NRW / Rheinl., Stift Düsseldorf, Rep. u. Hs. 5, mit Bindevermerk 1667), (2) kleine 6-blättrige Blüte (die beiden genannten Stempel auch auf dem ebenso ergänzten Rücken von Ms. D 30 der Düsseldorfer Kreuzherren) und (3) eine durch winzige Raute unterbrochene kleine S-Form. – 3 Schnitte rot eingefärbt, Blattweiser abgefallen bzw. bei Neubindung abgeschnitten (s. Bl. 98 und 18). Nachträglich Supralibros auf VD (preßvergoldet) und HD, in ovalem Rahmen: * FRATRVM * CRVCIFERORVM * IN DVSSELDORP *, innen Tatzenkreuz in ovalem Strahlenkranz, gebräuchlich im Düsseldorfer Kreuzherrenkonvent 16. Jh., 2. Hälfte, und bis ins 17. Jh. Auf dem Rücken: Papiertitelschild (19. Jh.) bis auf Reste abgefallen, Signaturschild in Ölfarben: *A. 7.*, auf dem grauen Feld zusätzlich: *6* (in Blei, 19. Jh.).

Fragmente: 2 Pergamentspiegel, jetzt gelöst (darunter Papier), der ersten und letzten Lage umgehängt: Bll. aus einer etwa gleich großen Hs., Anfang 15. Jh., Schriftraum ca. 22,5 x 15,5; 2-spaltig (Kolumnenbreite 7 cm), 38 Zeilen, Tintenliniierung, Textura, rubriziert · aus einem [LECTIONARIUM OFFICII] 2 inhaltlich nicht aufeinander folgende Bll. (21.–22.Jan.; 25.Jan.–2.Febr.): (I^rv) *it eam liberare ... vicit Vincencius, a quo.* (II^rv) *Ananias interpretatur ouis ... tamquam legem obseruans.* Bl. I (VD, kopfstehend): s. Agnetis, lect. 7–9; s. Vincentii, lect. 1–6. (Initium I^rb: *UIncencii martiris fortissimam passionem...*). Bl. II (HD): conversio s. Pauli, lect. 5–9; s. Agnetis secundo, lect. 1–3 (Initium II^rb: *Dum parentes sancte Agnetis assiduis ...*); purif. BMV, lect. 1–2 (Initium II^vb: *Hodie iuxta legem et ewangelium ...*).

Entstehung der Hs. nach Schrift und Initialschmuck in den (östl.) Niederlanden oder am Niederrhein Mitte (2. Viertel ?) 15. Jh. Die Hs. (ohne Besitzeintrag) kam anscheinend im 16. oder 17. Jh. in den Düsseldorfer Kreuzherrenkonvent, 1812 von dort in die Hofbibliothek Düsseldorf.

Über diese Hs.: Handschriftencensus Rheinland Nr. 448.

1^ra – 152^rb [BIBLIA SACRA VETERIS TESTAMENTI IUXTA VULGATAM VERSIONEM] partes variae.
Prologe zitiert nach Stegmüller RB, Bd. 1.

(1ra–17va) Prv mit 2 Prol. (RB 457; 455 ... *dubiis commodare*), cap. 31,10 ff. oh-
ne die Namen der hebr. Buchstaben. – (17va–23va) Ecl. – (23va–25vb) Ct 1,1–7,4
(... *contra Damas*-[...; Blattverlust). – (27ra–38vb) Sap, ab cap. 1,9 (...]*impii inter-*
rogacio ...; Blattverlust). – (38vb–72va) Sir (einschließlich cap. 52, dort Kapi-
telzählung nicht eingetragen). – (72va–90vb) Iob mit 2 Prol. (RB 344, 350), Kapi-
telzahl >*XIV*< platziert bei 14,5. Marginal vielfach die Zählung der entspre-
chenden Bücher aus [GREGORIUS MAGNUS, MORALIA IN IOB] zugefügt, z. B.
90rb: *35 moralium.* – (90vb–97va) Tb mit Prol. (RB 332), am Schluß stichometri-
sche Angabe: >*versus habet d.cccc.*< – (97va–106va) Idt mit Prol. (RB 335).
– (106va–115rb) Est mit 2 Prol. (RB 341, 342). – (115rb–152rb) I – II Mcc mit
Prol. (RB 551). – 152v leer.

Ms. A 8

Biblia sacra: partes variae

Pergament · 136 + 1 (Papier) Bl. · 26 x 19 · (Süd-)Frankreich oder
(Nord-)Italien (?) · 14. Jh., 2. Hälfte

Quinternionen (kalziniertes Ziegen[?]perg.) bis auf Bl. 21–24 (Binio) und das Doppelbl.
135/136: 2 V²⁰ + II²⁴ + 11 V¹³⁴ + I¹³⁶. Nach Bl. 104 Textlücke im Umfang eines Quinternio,
der mitkopiert worden war (104ᵛ Reklamante), aber nicht mitgebunden wurde (105ʳ marg.:
defficit, 15. Jh.). Zusätzlich Bl. 67ᵃ (Papier, 18,5 x 15, mit Faltspuren, einseitig beschrieben,
Kursive 15. Jh.; Inhalt s.u.) auf dem Innenrand von 68ʳ angeklebt; Bl. 86 unterer Rand abge-
schnitten. Reklamanten 3-seitig gerahmt, einige sehr verblaßt. Foliierung in Blei 19./20. Jh.,
deren fehlerhafte Zahlen (*7ᵃ–135*) im 20. Jh. in Kreise gesetzt und durch hinzugefügte *8–136*
berichtigt · Schriftraum 17,5–18 x 12,5 · zweispaltig, nur Bl. 136 (und 67ᵃ) mit 1 Ko-
lumne · 34 Zeilen (136ʳ: 26 Z.), Stift- und Blindliniierung.

Sorgfältige Textura zweier (?) Hände (Hd. II nur 25ʳ–ca. 74ᵛ: 3.–8. Lage); Bl. 136 kursive
Nachtragshand (14. Jh., 2. Hälfte), dazu 136ᵛ unten 7-zeilige Notizen (15. Jh.). Zahlreiche
Nota-Zeichen und Merkhände, Randkorrekturen und -bemerkungen von den Texthänden und
von jüngeren, meist kursiven Händen des 15. Jh., zur Rotunda neigend z.B. 64ʳ ff.; marginal
zu 39 Epistelperikopen aus Prv, Rm, I Cor, Eph – Col, Hebr – I Pt, I Io die entsprechenden
Sonn- und Festtage vermerkt von 2 Händen des 15. Jh., deren 2. (ab 126ʳᵇ; außer 129ᵛᵃ) das
Perikopenende durch *Fi*[nis] markiert. (Bl. 130ʳᵃ: lies zu I Pt 4,7 für *Dominica post descensi-*
onem richtig: Dom. post ascensionem oder auch Dom. ante descensionem [Spiritus Sancti].)
Bl. 136ᵛ auf dem unteren Rand, kopfstehend unter Rasur, von der (1.) Nachtragshand (unter
Quarzlampe erkennbar): *pontiffices. V / Venerabili meo patri ...* · Überschriften, Incipit-
und Explicitvermerke rot, gelegentlich in Tinte mit hochgezogenen und fein verzierten Ober-
längen und ebenso nur von Hd. I wie die seltenen Zeilenfüllsel (24ᵛᵇ, 87ʳᵇ, 112ᵛᵇ mit roten
Punkten, 135ᵛᵇ). Buchstaben und Ziffern der Seitentitel bzw. der marginalen Kapitelzählun-
gen abwechselnd rot und blau · ebenso wechselnd die 1–2-zeiligen Fleuronnée-Initialen
der Kapitelanfänge · rubriziert nur in Partien von Hd. II, sehr sparsam, gelegentlich gelb
(z.B. 45ʳ–58ʳ). Vorgaben für den Rubrikator · zu Beginn aller bibl. Schriften 25
Fleuronnée-Initialen, 4–8-zeilig, mit Perlstabmotiv, blau-rot gespalten, Randausläufer z.T.
spaltenlang oder weit in den unteren Rand hineinreichend, z.B. Bl. 1ʳᵃ *T(t*[!]*obias)*, 25ʳᵇ
P(arabole) 8-zeilig, 39ʳᵇ *U(erba)* und 135ʳᵇ *J(udas)*, Initialstamm teilweise unterhalb des
Schriftraums.

Einband: dunkelbrauner Kalblederband, etwa aus der Zeit der Hs.; alle Deckelränder gleich-
mäßig abgeschrägt und nicht über den Buchblock hinausragend, VD und HD: Mittelfeld mit
Rautenmuster im Streifenrahmen; 2 wahrscheinlich kölnische (niederrheinische?) Einzel-

stempel, im Rahmen (15x10): Blüte Vierblatt (vgl. Schunke, Schwenke-Slg. Bd. 1, Taf. 76, Nr. 157; Bd. 2, S. 133: frühgot. Eidbuch [jedoch das Vierblatt nur 2-fach im Stempel, statt 3-fach] des Kölner Eidbuch-Meisters (EBDB w007704), tätig 2. Hälfte 14. Jh.; s.a. Schmidt, Bucheinbände Darmstadt. Taf. I), in den Rauten (18x18): heraldischer Löwe steigend nach rechts, im liegenden Vierpaß mit eingeschriebenem Quadrat. Rücken mit ledergeflochtenem angesetztem Kapital, zwischen den Bünden sehr kleines Rautenmuster durch Streicheisenlinien; auf dem Oberschnitt fein geschnitzter Holzstift, von 2 Schnüren umschlungen, deren 4 Enden als Lesezeichen verwendbar; auf dem Längsschnitt 3 Reihen von Blattweisern zu 9 bibl. Schriften, in großer Textura beschriftet. 2 Langriemenschließen abgerissen, Ansätze und Dorne (VD) erhalten. Auf dem Rücken, 19. Jh.: Dorsalsignatur in Ölfarben: *A. 8.*, auf dem grauen Signaturfeld zusätzlich: *7* (in Blei), Papiertitelschild.

Fragmente (bald nach 1342, s.u.): in beiden Deckeln als Spiegel eine vertikal etwa hälftig zerschnittene URKUNDE, der 1. und letzten Lage umgehängt (Pergament, Schriftraum ursprünglich größer als 21 x 35; 38 Z. erhalten), jeweils unten (horizontal) und am rechten Rand abgeschnitten (Textverluste); Urkundenkursive (14. Jh., 1. Hälfte), besonders auf dem vorderen Spiegel auch Federproben 15. Jh. (Prv 3,30; *De timore ...*, Sir 1,11 ff.), gespaltene 13-zeilige Initiale *I(N nomine)* in Tinte. Mandat des *Decanus ecclesie sancti Seuerini Coloniensis* [d.i. Gerhardus de Vivario (von Weyer), dortiger Dekan 1334–1343, s. W. Schmidt-Bleibtreu, Das Stift St. Severin in Köln. Siegburg 1982, S. 239. (Studien zur Kölner Kirchengeschichte. Bd. 16.)] für den Kölner Kleriker *Gerardus filius Jacobi de Ratingin*, Pfründe an St. Aposteln zu Köln betreffend; unter Zitierung einer Bulle Papst Clemens VI. (1342–1352) und der Präsentationsurkunde des Kölner Erzbischofs Walram von Jülich (1332–1349) mit Datierung Lechenich 13[4]2 Dez. 8 (vord. Spiegel, Z. 10).

Hs. nach kodikologischen Kriterien anscheinend entstanden in Südfrankreich oder Norditalien, etwa 2. Hälfte 14. Jh. Im VD unter Rasur (oberhalb des Zitates aus Prv 3,30) mit Quarzlampe wahrscheinlich zu lesen: *Iste liber pertinet domino Johanni de Tuitio* [d.i. Deutz] *Scolastico Sancti Seuerini etc.*, d.i. Joh. von Deutzerfeld, in diesem Amt des Kölner Stiftes St. Severin 1387–1411 tätig (W. Schmidt-Bleibtreu, s.o., S. 310). Bl. 135vb Subskription und Schenkungsvermerk von 1531 (8 Z.): *Anno domini Millesimo quingentesimo Tricesimo primo ipsa die conuersionis Pauli Obijt Honorabilis dominus Theodericus Hamer Canonicus et Scholasticus Ecclesie Collegiate in Duysseldorp qui hunc librum cum alijs multis legauit in vsum predicte Ecclesie ...* Dietrich Ham(m)er aus Düsseldorf wurde am 19. April 1480 in der Kölner Artistenfakultät immatrikuliert (Keussen, Matrikel Nr. 366,13), 1483 Stiftskanoniker in Düsseldorf, 1518 Scholaster, dort gest. 25.1.1531 (vgl. St. Lambertus Düsseldorf, S. 39). Von der Subskriptionshand – wahrscheinlich dem ab 5.2.1531 nachfolgenden Scholaster Wilhelm Steingens zugehörig, gest. 1549 (St. Lambertus Düsseldorf, S. 39) – ähnlicher Eintrag in Ms. A 9, 98r (s. dort) und in einigen Inkunabeln des Bestandes der Bibl. aus diesem Legat, darunter E.u.Ak.W.76 (Ink.) [vgl. Inkunabelkat. Düsseldf. Nr. 126: Inhalt des Vermerks missverstanden, Sign. der Ink. unvollständig] und M.Th.u.Sch.96 (Ink.) [vgl. ebd. Nr. 355: Text-

inhalt nicht beachtet oder erkannt], die in der dort jeweils eingetragenen Bücherliste der Schenkung diese Hs. nennen (s.a. Landesarchiv NRW / Rheinl., Stift Düsseldorf, Rep. u. Hs. 9, Bl. 1v); vgl. Bibl.kataloge Stift Düsseldorf: C (1678/79) Nr. 72, D (1803/H.Reuter) Nr. 41. Auf Bl. 1r marg. Besitzeintrag: *Bibliothecae Collegiatae Ecclesiae B. Mariae Vir. Dusseldorpij*, von der Hd. des Stiftsscholasters Johann Bartold Weier, Ende 17. Jh., s. zu Ms. A 2. - 1803 in die Hofbibliothek Düsseldorf.

Über diese Hs.: Handschriftencensus Rheinland Nr. 449.

1ra – 135vb [BIBLIA SACRA UTRIUSQUE TESTAMENTI IUXTA VULGATAM VERSIONEM] partes variae.
Prologe zitiert nach Stegmüller RB.
(1ra–7vb) Tb mit Prol. (RB 332). – (8ra–24vb) Iob mit 2 Prol. (RB 344, 357); Kapitelzahl *XIV* platziert bei 14,5. – (25ra–39rb) Prv mit Prol. (RB 457). – (39rb–44va) Ecl mit Prol. (RB 462). – (44va–47ra) Ct. – (47ra–57vb) Sap mit Prol. (RB 468). – (57vb–87rb) Sir (ohne cap. 52) mit Prol. (RB 26). Bl. 67a [NOTAE DE 4 LIBRIS SENTENTIARUM PETRI LOMBARDI] eingeklebter Notizzettel (bei Sir 17–19, ohne erkennbaren Textbezug), überschrieben: *Hee sunt opiniones minus probabiles quas ponit magister sententiarum quas non sustinent moderni doctores.* Nach den vier Büchern geordnete Aufzählung mit 18 Belegstellen zu [PETRUS LOMBARDUS, SENTENTIAE]. – – (87va–96va) Rm. – (96va–104vb) I Cor, bricht mit cap. 16,11 ab (... *Ne quis*[...]; Lagenschluß, Verlust der folg. Lage mit dem Ende von I Cor, sowie von II Cor und Gal). – (105ra–106vb) Eph 3,10 – Schluß (...)*ut innotescat* ...; s. o.). – (106vb–108vb) Phil. – (108vb–110vb) Col. – (111ra–113vb) I – II Th. – (113vb–117vb) I – II Tim. – (117vb–118vb) Tit. – (118vb–119ra) Phlm. – (119ra–125va) Hbr. *Expliciunt epistole Pauli.* – (125vb–128rb) Iac mit Prol. (RB 809). – (128rb–132rb) I – II Pt. – (132rb–135ra) I – III Io. – (135^{ra-vb}) Iud, unterteilt in 2 cap. (V. 1–10a; *Quecumque* ..., V.10b–25). *Expliciunt epistole canonice.*

136rv NACHTRÄGE. (1) 136rv lat. Psalmtexte, eingeleitet durch Festtagsantiphonen, abschließend mit *Gloria patri*: CAO 6797/6799 und Ps 117 (*Die Pasce*); CAO 6123 u.a. mit Ps 46 [Asc. dom.]; CAO 7689, 7530 etc. und Ps 47 (*In die Pent.*). – (2) 136v (unten) literarkritische Notizen: Salomos Verfasserschaft für Sap abgelehnt, für Ecl behauptet (... *composuit in modum coniectoris* ...). Dazu Vermerke über Bibelkommentare: zu Sap von *magister halkot*, ROBERT HOLCOT (Stegmüller RB 5, Nr. 7416), zu Sir und Ecl von *magister Gorro*, (Ps.-) NICOLAUS DE GORRAN (Stegmüller RB 4, Nr. 5763 oder 5764 bzw. 5754 oder 5755).

Ms. A 9

Liber Isaiae cum Glossa ordinaria · Hugo de S. Caro

Pergament · 100 Bl. · 34,5 x 24,5 · Nordfrankreich (Paris ?) · um 1240/50

1985 restauriert und neu gebunden durch M. Schulte-Vogelheim / Essen; fehlende Ränder und Ecken des Perg. ergänzt (Bl. 3, 38 und 40), sonst kaum Fehlstellen (kleine Löcher, Nähstellen) · 12 Quaternionen (Bl. 4–98); zwischen Bl. 97/98 ein Bl. ausgeschnitten (Textverlust); Vor- und Nachsatzbll. mitgeheftet (Fragmente, s.u.), der 1. Lage ein Bl. vorgesetzt (Bl. 3, beschrieben), die Spiegel (Bl. 1 und 100) jetzt gelöst · Lagenzählung auf der letzten Seite der Lagen: $\cdot I^{us}$–$XI^{us} \cdot$ (91v); dazu Reklamanten im kleineren Schriftgrad, meist Bibeltext, in der 6.–9. Lage Kommentartext wiedergebend. Foliierung in Blei, 19./20. Jh. · Schriftraum: 21 x 14, Punkturen an beiden Längsseiten · Texteinrichtung der französischen Glossenbibeln; in der Regel 2 oder 3 Spalten, variierend je nach Umfang von Text und Glosse (Kolumnenkatene und interlineare Wortglossen); 4-seitig breite Ränder · Bibeltext maximal 26 Zeilen, Kommentar bis 51 Z.; kräftige Stiftliniierung.

Textura formata (textus praecisus vel sine pedibus), 2 Schriftgrade für Text und Kommentar von derselben Hd. Anfangs zusätzlich sehr reichliche marg. Kommentierung (gelegentlich auch interlinear) in meist sehr kleiner Glossenschrift, Ende 13. Jh., von dieser Hd. in etwas größerem Schriftgrad auch Bl. 3rv, gotische Minuskel; dazu teilweise marg. Einträge jüngerer Hde. (z.B. 11r f.) und durchgängig fast erloschene Marginalien in Blei · auf dem äußersten Randstreifen Kapitelzählung und Nota-Monogramme nachgetragen (Tinte), etwa 14./15. Jh. · Seitentitel >$\cdot Y \cdot / \cdot SAI \cdot$< (ab 2. Lage nur >$\cdot Y \cdot / \cdot SA \cdot$<) buchstabenweise in Rot und Blau alternierend, ebenso wechselnd die sehr zahlreichen 3-zeiligen, weit ausladenden Paragraphzeichen; diese von der untersten Zeile ausgehend, 2-farbig mit Grätenmustern u.ä. vielfältig verziert, ca. 10 cm bis zum unteren Blattrand herabhängend · zahlreiche 2-zeilige Anfangsbuchstaben, rot und blau wechselnd, wenig Fleuronnée in der Gegenfarbe; dazu Vorgaben für den Rubrikator auf dem äußersten Rand · zwei 9-zeilige Deckfarbeninitialen, schwarz konturiert, die Stämme weiß gehöht, auf poliertem (Bl. 5r: etwas schadhaftem) Goldgrund (ca. 4 x 4 cm; Pulvergold auf gelblicher Grundierung): 4r zum Prologbeginn kunstvolle Rankeninitiale N(Emo), blau und malvenfarben, an den Ausläufern gelbe, malvenfarbene und rote Blättchen sowie 2 Tierköpfe; 5r zum Textbeginn historisierte Initiale U(Isio), mit malvenfarbenem Stamm: legendarisches Martyrium des Isaias, mit Säge und Folterknecht.

Einband: jetzt dunkelbraunes Ziegenleder; gesonderte Aufbewahrung der spätmittelalterlichen Deckel: unverzierter Wildlederbezug über Eiche (vgl. dazu im Bestand die Papierhs. Ms. B 35, ebenfalls Vorbesitz Stift Düsseldorf, Wz. um 1450), in beiden Innendeckeln (außer Abklatsch der Fragmente, s.u.) jetzt Spielbretter freigelegt: Schachbrettmuster, im VD geritzte

Felder, quadratisch (sichtbar 7 x 7 Stück), diejenigen in den Diagonalen blau eingefärbt; im HD hochrechteckige Felder schwarz und holzfarben (ursprünglich 8 x 8). Jetzige Heftung originalgetreu auf 5 Bünde; ursprüngliche Verwendung der bisherigen Deckel bei einem anderen Codex erkennbar: Heftung auf 4 Bünde, unter dem Wildleder eine ältere helle Pergamentdecke (Ziege), dazu im VD als Eckverstärkung kleines Perg.stück, beschrieben (s.u.). Diese Innendeckel mit Spuren vom Punkturenstechen; auf dem HD 2 Schließenansätze, auf dem VD oben in Tinte *Ysaias* (etwa 15. Jh.), der ehemalige Rücken mit Signatur in Ölfarben: *A. 9.*, auf dem grauen Feld zusätzlich: *9* (in Blei, 19. Jh.), die Reste eines dorsalen Titelschildes jetzt im VD, 19. Jh.; Bl. 2r Eintrag der Signatur: *A 9* in Blei, 19. Jh.

Fragmente (Vor- und Nachsatzblätter: 1 u. 2 bzw. 99 u. 100): aus einer Pergamenths. die beiden inneren Doppelblätter einer Lage (das innerste der heutige Vorsatz), in der rechten unteren Blattecke Reste einer Zählung: >*III*< [?] (1rb), >*V*< (2rb), >*VI*< (100rb); 100rb Pecienvermerk (einer Abschrift), gerahmt: *Pecia. VII.*[?]. Schriftraum: etwa 30,5 x 19, breiter Rand, 2 Spalten, 68–80 Zeilen, Reste einer Stiftliniierung; Universitätsschrift, Italien (Bologna?), 2. Hälfte / Ende 13. Jh. (Handwechsel 99ra); 2-zeilige rote und blaue Anfangsbuchstaben zu Kapitelbeginn; durch Wasser- und Klebeschäden stellenweise unleserlich. Text: [AEGIDIUS DE FUSCARARIIS: ORDO IUDICIARIUS] cap. 64–84; 56–64, 84–94. (1ra) *B. allegantem et subtiliter ... – (2vb) ... post appellationem. ff.*; (99ra) *ducere sicut uidi ... – (99vb) ... intellexistis magistrum,* (100ra) *·T· et ·F· dictus ... – (100vb) ... uel inquisicionem.* Druck: Wahrmund, Quellen. Bd. 3,1. S. 118–148; 107–118, 149–164 (Textüberlieferung aus der älteren, ungekürzten Redaktion). Zu Verfasser und Lit. s. LexMA 1 (1980), 176 (H. Zapp). Keine Kapitelzählung, Überschriften marg. von gleichzeitiger Hand vermerkt; Bl. 99 und 100 Textverlust weniger Zeilen am oberen Rand. – Im ursprüngl. VD als Verstärkung ein kl. LITURGISCHES FRAGMENT, 6-zeilig (Textualis, 13./14. Jh.), Textprobe: >*v*[ersus]< *Scapulis* (vgl. Ps 90,4), >*v*[ersus]< *In te confir*[matus sum ... (Ps 70,6), ... sol]*o pane uiuit homo sed* (Dt 8,3), >*... p*]*ascha domini. feria II ...*<.

Entstehung der Hs. in Nordfrankreich (vielleicht in einem Pariser Atelier?), um 1240/50. Auf 4r marg. Inhaltsvermerk: *Expositio in Isaiam etc* (etwa 16. Jh.), 98r Schenkungsvermerk: *Oretis deum pro anima domini Theoderici Hameri* [-ers?] *Scholastici et Canonici Collegiate Ecclesie in Duysseldorp qui hunc librum cum pluribus aliis legauit in vsum predicte Ecclesie ..., Obiit autem Die et Anno vt in sequenti versiculo est videre per litteras numeri: Morte SCho-LastICVs. It* [sic ! ; s.u.] *VIVIt PaVLo hInC TheodrICVs.* Zu Dietrich Ham(m)er, Kanoniker des Düsseldorfer Stifts, s. Ms. A 8; Hexameter als Chronogramm (in der Hs nicht als solches gekennzeichnet!) auf sein Sterbejahr MDXXXI (korrekt, da – aus Gründen der Aktualisierung? – *it* [für et] steht; sein Todestag am 25.1., conversio 'Pauli' [!]). Hs. genannt in den Bücherlisten des Legats (1531), s. Ms. A 8, dazu Bibl.kataloge Stift Düsseldorf: C (1678/79) Nr. 66 (sowie in der dort nachgetragenen Nota [Nr. 8]), D (1803/ H.Reuter) Nr. 16. Eintrag des zitierten Vermerks (Bl 98r) wahrscheinlich durch den auf Dietrich Hammer folgenden Scholaster Wilhelm Steingens, s. Ms. A 8. Auf Bl. 4r marg. Besitzeintrag: *Servit Bibliothecae Col-*

legiatae B. M. V. Dusseldorpii, von der Hand des Kanonikers Johann Bartold Weier, Ende 17. Jh., s. zu Ms. A 2. – Die Hs. kam 1803 in die Hofbibliothek Düsseldorf.

Über diese Hs.: Kostbarkeiten UBD, 38 f., Nr. 12 (Karpp), mit Farbabb. (Bl. 4r) · Handschriftencensus Nr. 450.

3^{ra-vb} [HUGO DE S. CARO: POSTILLA SUPER ESAIAM] Prologus auctoris und Stücke aus dem 1. Drittel seiner EXPOSITIO PROLOGI S. HIERONYMI (s. zu Bl. 4r ff.). Druck: Biblia cum postillis Hugonis de Sancto Charo. Basel: Joh. Amerbach 1498–1502. (GW 4285; VD 16: B 2579.) Bd. 4, Bl. a2^{ra-va}. Stegmüller RB 3 (1951), 3688; Glorieux, Répertoire 1, Nr.2 ad (S.46).

4r – 97v [LIBER ISAIAE IUXTA VULGATAM VERSIONEM CUM GLOSSA ORDINARIA]. Is 1,1 – 66,20b (*... et in mulis*; Blattverlust) mit Prol. (Stegmüller RB 1, 482), dazu in der Kommentarspalte aus der GLOSSA ORD. (RB 9, 11807, Nr. 1 ff.) *Jer. Nemo putet me ... – ...* (zu Is 66,20) *In mulis ... et Salomon se*[disse ... bzw. inter-linear ... *debiles qui ab aliis portantur. de quibus* [... Druck: GW 4282, z. T. abweichend PL 113, 1231–1315. Dazu Bl. 4r–55v (cap. 1,1 – 34,11; vereinzelt bis 90r) Marginal- und auch Interlinearglossen aus [HUGO DE S. CARO: POSTILLA SUPER ESAIAM], s.o.; Textbezug durch Sonderzeichen.

98r Schenkungseintrag (s.o.).

98v (a) Lat. Begriffs- und Stichwortregister zu Is 1–19, 14. Jh. (in 2 Spalten 72 bzw. 30 Einträge, z.T. unleserlich); (b) [VERSUS] *Libros quos aperis hos claude-re non pigriteris ...*, Schreiberbitte aus 3 Hexametern, vgl. Walther, Initia 10303.

Ms. A 10

Quattuor Evangelia · Sermones varii · Ps.-Amphilochius

Pergament · 137 Bl. · 33 x 24 · Altenberg, Zisterzienserabtei (103rb) · gegen 1200

Perg. durchgehend verschmutzt, abgegriffene Ecken, im Falz obere Ecken durch aufgeklebte Pergamentstücke verstärkt, Feuchtigkeitsschäden und einige Wurmspuren (Bl. 79–82, 132); Bl. 43 und 135 am Rand ausgerissene Stücke, gelegentliche Risse vernäht oder geklebt (63 f.), wenige Löcher (87 beidseitig rot umrandet), geringer Farbfraß des Grüns (Bl. 2 und 5 f.) · Lagen: 12 IV96 + (IV–1)103 + 3 IV127 + (II–2)129 + (II–1)132 + (II+1)137. Die nach 103, 127 und 132 ausgeschnittenen Bll. ohne Textverlust. Vor- und Nachsatzbll. der 1. bzw. 19.(=letzten) Lage umgehängt, Papier 18./19. Jh. (nach der Säkularisation in Düsseldorfer Hss. unterschiedlicher Provenienz verwendet, Wz. Lilie: in der Spange ein C, darunter L und H: Carl Ludwig Hollmann [1726–1810], Rischmühle zu Brachelen, vgl. J. Geuenich, Geschichte der Papierindustrie im Düren-Jülicher Wirtschaftsraum. Düren 1959, S. 363 f.). Foliierung in Tinte, 19./20. Jh.; Bl. 1r–28r oben links mittelalterliche Stiftfoliierung, sehr verblasst: *9–36* (fehlt ein erster Quaternio?) · Schriftraum: 25 x 16,5 (Breite auf Bl. 1–8 u. 104–127: 17,5; 130–132: 18,5) · 2 Spalten (1r ungespalten) · 31 Zeilen (103v: 60; 128–129: 29; 130–132: 31–34; 133–137: 38). Liniierung in Blei, Bl. 133–137 in Tinte; Punkturen außen und im Falz; links der Evangelientexte 2 zusätzliche vertikale Linien, rot (zur Verzeichnung der Eusebianischen Sektionen, s.u.); Liniengerüst, in der 1. Lage nur gelegentlich u. in Blei, 9r–103r rot, nachfolgend in Blei, ab 133r meist in Tinte (auch nachgezogen).

Frühgotische Minuskel von 1 Haupthand (vgl. Ms. B 17, 129vb Hand des *Burcardus*, Schreiber in Altenberg, etwa zeitgenössisch), Nachtragshände 13. Jh.: 103v Glossenschrift, 130r–132v gotische Minuskel, 133r–137v Textualis; 132vb unten marg. Federprobe: *1–9* · einzeilige Überschriften außerhalb der Evangelientexte, rot; mehrzeilige in Zierbuchstaben bei Prologen und Evangelien, teils buchstabenweise (z.B. 35rb), oft zeilenweise (z.B. 51vb, 81va) rot, hellblau und grün wechselnd. 1r Textzierseite in 2-zeiliger Zierkapitalis, 8 Z. alternierend rot oder blau mit grünem bzw. rotem Besatz, dazwischen je 2 frei bleibende Z.: *INCIPIT PREFACIO ...*, Titel des 1. Prologs (s.u.). Im Evangelientext mehrfach Zeilenfüllung durch Zerdehnung des letzten Wortes. Seitentitel über den Evangelientexten bei jedem 2. Seitenpaar, rot · sehr zahlreiche Satzmajuskeln rot, grün oder hellblau, ebenso die meist 2–3-zeiligen verzierten Anfangsbuchstaben (z.B. 48rb) · Satzmajuskeln mit roten Strichen, Füllungen oder Klecksen, sonst nicht rubriziert. 8v Vorgabe für den Rubrikator (Tinte) · einige 4–6-zeilige Initialen rot und grün (alle außerhalb der Evangelientexte: 3vb, 4rb, 104ra, 116rb; 118vb einfarbig), kunstvollere zu Beginn der Prologe und Evangelien: 9 Silhouetten-Initialen, 8–16-zeilig, in Rot, Grün und Hellblau: 2va, 8va; 9ra *L(IBER)* 12-zeilig; 34vb; 35rb eine Initiale *I*,

doppelt (!) genutzt für *I(-NCIPIT* u. *–NICIUM)* 17- bzw. 22-zeilig; 51vb, 52va; 81va zwei Initia-
len: *H* u. *I (C* [lies: HIC] *est)* 14- bzw. 6-zeilig; 82ra); vgl. Plotzek, Rhein. Buchmalerei S.
319. Bl. 1va 19-zeilige Spaltleisteninitiale, Stamm und Rankenwerk samt einem Drachen
schwarz konturiert, Pulvergold (nicht poliert) vor hellblauem Grund; ockerfarben gerahmt mit
kleinem Spiralrankenfries in Weiß, Außenrahmen silbern (durch Oxydation geschwärzt u. auf
Bl. 1r durchgeschlagen), darauf unten in 2-zeiliger brauner Zierkapitalis *(N)OVVM OPUS ME*
FACERE COGIS (s.u.); außen rot umrandet (16 x 11), Farbabb. z.B. bei A. Zurstraßen, Der
Altenberger Dom. München 1992, S. 49. – Auf Bl. 5r–7v Kanontafeln (blattfüllend, fast ohne
Rand: anscheinend vorgefertigt), durch giebel- und arkadentragende Säulen gerahmt, unter
Verwendung von Grün, Rot, Hellblau und Braun (Tinte); 7v (*Canon decimus: Iohannes*
[proprie]) schmuckloser Rahmen, Verzierung/Kolorierung nicht ausgeführt (dies ebenso
schon 7r unten).

Einband: helles, abgenutztes Schafleder, 19. Jh.; Bl. 34 mit Blattweiser (diejenigen von Bl. 51
und 81 abgefallen). Auf dem Rücken Papiertitelschild (19. Jh.) und Signatur in Ölfarben: *A.*
10. ; das fliegende Bl. mit Signatur in Blei: *A 10* (19./20. Jh.), auf dem Vorderspiegel: *2268*
(in Blei, 19./20. Jh.).

Entstehung der Hs. in der Zisterzienserabtei Altenberg gegen 1200, Bl. 103rb dortiger Besitz-
vermerk vom Rubrikator der Hs.: >*Liber Sancte Marie de Berge*<; ebenso (etwas jünger) in
Tinte im Interkolumnium auf Bl. 34v und 52r, jedoch *de Berge* unter Rasur. 1803 zur Hofbib-
liothek Düsseldorf (Altenberg, Inv. 1803, Nr. 947 [nicht: 1093]; vgl. Verz. 1819, Nr. 11). Bl.
1r Besitzstempel: grün-blau-schwarzer Rundstempel, 30 mm Durchmesser (verwendet etwa
1888-1896): KGL. LANDES / BIBLIOTHEK / ZU / DÜSSELDORF (fehlt bei Jammers,
Bibl.stempel, S. 69).

Über diese Hs.: Mosler, Altenberg (GS) S. 39, Nr. 9 · Kostbarkeiten UBD, 68 f., Nr. 27
(Karpp), mit Abb. (Bl. 6r) · Handschriftencensus Rheinland Nr. 451.

1r – 103rb [QUATTUOR EVANGELIA IUXTA VULGATAM VERSIONEM CUM PROLO-
GIS].
Prologe zitiert nach Stegmüller RB.
(1r–34va) Mt mit 5 Prol. (1ra: RB 595, HIERONYMUS, Ep. ad Damasum; 2va: 596;
3vb: 581; 4rb: 601, >*Iheronimus Damaso papae*<; 8va: 590). – Dazwischen (Bl.
4v) [DE MIRACULIS CHRISTI] Zusätze 13. Jh.: [4va] 6 Hexameter mit Merkworten
zu 40 Wundern Jesu: *Vino. Pisce. Lepra. Centurio* [!]. *Demone. Socru / ... – ... /*
Ficum. glorificant. Abicit bis. Languida. vocis. Darunter marg. von anderer Hd.
(vgl. Bl. 129vb): *Horum versuum expositio sequitur in proxima columna*, dann
[4vb] von einer kursiveren Hand diese Wunder einzeln aufgeführt mit Kapitelan-
gaben der Evangelien: >*I*< *Primum miraculum domini. Mutatio aque in uinum.*
Joh. II / >*II*< *Magna piscium captura. Luc. V. / ... – ... / >xl< De voce patris que*
patrem glorificauit. Jo. XII. Überliefert z.B. auch in Ms. lat. qu. 58, f. 144v, der

UB Frankfurt/M. (Kat. Frankfurt 4, 1979, S. 53). (5r – 7v) Canones I–X. Wordsworth-White, S. 7–10. (8r) leer (8 Z. durch Rasur getilgt, unleserlich); (8v) 5. Prol. (s.o.). (9r–34va) Mt. (Spuren der von Klauser, Capitulare Evangeliorum S. XLIII, Nr. 79: Ms. A 10, zu Anfang dieser Hs. vermuteten ehemaligen Perikopenliste des Evangeliars finden sich allenfalls in der erst mit *9* beginnenden mittelalterlichen Stiftfoliierung auf Bl. 1r, s.o.). – (34vb–51vb) Mc mit Prol. (RB 607). – (51vb–81va) Lc mit Prol. (RB 620). – (81va–103rb) Io mit Prol. (RB 624); unterhalb des Expl. auch Schreiberspruch: >*Memento mei Deus meus in bonum*< (II Esr 13,31), ebenso z.B. Ms. B 17, 129vb. Auf Bl. 83vb–84ra engzeilige Textergänzung über Rasur aus der Zeit der Hs., sonst wenige Marginalien verschiedener jüngerer Hände.

103$^{va–vb}$ [SERMO zu Agnes, 21. Jan.] *Ego murus ...* (Ct 8, 10). *Exponi potest hoc de ecclesia qve est murus quia est munitio omnivm fidelium ... – ... Timorem in quantum iudici districtissimo* [... Die Abfassung des Textes setzt die Heiligsprechung (1174) des Bernhard von Clairvaux voraus (103va, Z. 35), anscheinend ein monast. marianischer Sermo (103vb, 1. Z.: *... principaliter claustralibus ...*).

104ra – 129va [SERMONES]
(104ra–116rb) [PASCHASIUS RADBERTUS: EPISTULA BEATI HIERONYMI AD PAULAM ET EUSTOCHIUM] DE ASSUMPTIONE SANCTAE MARIAE VIRGINIS. >*Sermo beati Iheronimi ...*< CCCM 56 C, S. 109–162. BHL 5355 d; CPL 633, ep. 9; Lambert, Bibl. Hieron. Nr. 309 (ohne Nennung dieser Hs.). Keine Kapiteleinteilung. – Dazu 104r Randbemerkungen (17./18. Jh.): (1) Verfasserschaft des Hieronymus abgelehnt von *Caesar Baronius, ... sed apocryphum ..., vide Annal*[es ecclesiastici] ..., s. LThK3 2 (1994), 31 (K. Ganzer); dieses Werk als Altenberger Bd. mit Besitzvermerk des Priors Adolf Straßenbach von 1637 im Bestand der Bibliothek: 2o K. G. 26 (Ann. eccl. ex 12 tomis ... redacti. Opera Henr. Spondani, ed. 2. Moguntiae 1623. P. 1); zur Notiz in der Hs. vgl. ebd. S. 66, cap. IV. – (2) Vermerk über liturgische Verwendung (lectio): *noster Henriquetz in Menologio ait ...*, d. i. Chrysost. Henriquez, Menologium Cistertiense [!] notatibus illustratum. Antwerpiae 1630; mit Altenberger Besitzvermerk von 1653 im Bestand der Bibliothek: 2o O. u. H. G. 217. – (3) marg. Hinweis auf den Predigtindex 129vb. – Zu 107vb (etwa Nr. 38–40 der Edition, s.o.) Randnotiz zur Verwendung als lectio: *Hic incipiendum est in Refectorio ...* (13./14. Jh.), von derselben Hd. wie die entsprechenden Marginalien in Ms. A 3, 33r (u. ö.) sowie A 4, 127rb (beide Hss. Altenberger Prov., s.o.).

(116rb–118vb) [PS.-ILDEFONSUS TOLETANUS:] SERMO [3]. >*Item sermo de eadem.*< *Adest nobis preclara festivitas BMV ...* PL 96, 254–257. CPL Nr. 1257; PLS 4, 2285; vgl. DSAM 12, 298 f. (Nr. 12, b); alle auch zur Verfasserfrage (Paschasius Radbertus?).

(118vb–124ra) [PETRUS] DAMIANI: SERMO [63]. >*... de excellentia beati Johannis euangeliste.*< *Hodie nobis, dilectissimi, leticie gaudia geminantur ...* CCCM 57, S. 362–373. Ohne Kapiteleinteilung.

(124ra–129va) [PETRUS] DAMIANI: SERMO [64]. *Gaudeamus, fratres karissimi, copiosum nostrae* [!] *fraternitatis adesse conuentum ...* CCCM 57, S. 375–386. Ohne Kapiteleinteilung.

129vb [DE IV EVANGELIIS] Nachgetragene Merkworte (13./14. Jh.) zum Inhalt aller Kap. aus Mt – Io. >*Capitula Mathei.*< Inc.: *Christe. Magos. Joha. pane. beas. das.* [?] *dan. lepra. lectum /* ... – ... >*Johannis*< ... / *Argue. tolle. cedron. cruciant. mulier. manifestat.* – Darunter der Bl. 104rb marg. genannte *Index* (3-zeilig) zu den vorangegangenen Sermones.

130ra–132vb [PS.-AUGUSTINUS: DE ASSUMPTIONE BMV] Fragment. >*Sermo beati Augustini est de assumptione s. Marie virginis.*< *[D]e sanctissimo corpore perpetue uirginis Marie eiusque sacre anime assumptione ...* – ... *ignosce tu et tui.* Praefatio, Beginn des 1. Kap. und Schlußformel fehlen. Druck: PL 40, 1143, Z.35 – 1148. Zur Verfasserfrage s. Glorieux, Pour revaloriser Migne S. 30 (Fulbert von Chartres?) und J. M. Canal, Guillermo de Malmesbury y el Pseudo-Agustin, in: Ephemerides Mariologicae 1959, 479–489 (Hrabanus Maurus?).

132vb [BENEDICTIO] CONTRA VERMEM. Eintrag 13. Jh. *In nomine domini Amen. Hec benediccio ter dicatur ...* Folgt das Trishagion usw., in der 12. Z.: ... *Pater noster. Contra* [?] *vermes* [...; die 4 folgenden Textzeilen des Wurmsegens durch Rasur beseitigt.

133ra–137vb [PS.-AMPHILOCHIUS: VITA S. BASILII MAGNI] interprete Euphemio. Fragment (durch Blattverluste aus einem ursprünglichen Quinternio), vermutlich aus einer Hs. der Vitae patrum. BHL 1023 (CPG 3253). ...] *congredientem nos dyabolum ... communi sententia uenerunt Antiochiam.* (133ra, Kap.beginn [4]): > ... < [unleserlich] *At Basilius sub Miletio tunc episcopo ibidem ...* – (137vb) ... >*De Ualente deo odibili*< *Post a nobis ... eicere orthodoxos de ecclesia eorum et constituere* [... Textbestand: Ende 3. bis Anfang 15. Kap. (von insgesamt 17 und Prolog); zur hsl. Überlieferung vgl. Bl. 47vb–54ra der Hs. 205 der ULB Darmstadt (Kat. Darmstadt 4, 1979, Nr. 51, S. 100). – Rote Kapitelüberschriften, oft verwaschen und z.T. unleserlich.

Ms. A 11

Evangelium secundum Matthaeum cum Glossa ordinaria

Pergament · 94 Bl. · 34,5–35 x 25 · Frankreich · 13. Jh., Mitte

Restauriert 1989 durch M. Schulte-Vogelheim / Essen. Das Perg. mit starken Gebrauchsspuren, auch Rissen. Der 1. und 13. (=letzten) Lage umgehängt bzw. nachgeheftet der Spiegel (Perg., jetzt freistehend) und je 1 fliegendes Papierbl., vorne: leeres Bl. mit Wz. Kanne ähnl. PiccTr 31699 (1487, Siegen), 31601 (1496, Frankf./M.), Typ Briquet 12618–29 (1483–1515), ähnl. 12619 (1483?); hinten: juristisches Fragment, Teil eines Inkunabelblattes mit [oberital.] Wz. Blüte ähnl. PiccBl 986, 1914, 1918 (1474–1484) · Lagen: $(IV–2)^6$ + 7 IV^{62} + $(IV–2)^{68}$ + 2 IV^{84} + $(IV–6)^{86}$ + IV^{94}. Insgesamt 10 mit Textverlust ausgeschnittene Bll. Die Lagenzählung unten auf dem letzten Verso der Lagen: ·*I*· – ·*XIII*·; Foliierung in Blei, 19./20. Jh. · Schriftraum 25 x 16–17, Punkturen am äußeren Längsrand. Texteinrichtung der französischen Glossenbibeln; in der Regel 2–3 Spalten, variierend je nach Umfang von Text und Glosse · Bibeltext bis 20 Zeilen, Kommentar bis 41 Z. (auch auf der obersten Z. beschrieben), Liniierung (Stift) immer 40 Z.

Gotische Buchschrift von 1 Hd., in 2 Schriftgraden für Text und Kommentar. Auf den breiten Rändern von Bl. 3^v Schemata (legendäres Trinubium und Nachkommenschaft der hl. Anna, Mutter Mariens); 13^r–54^r mit lat. Marginalien, Glossenschrift 13. Jh. (s.u.); vielfach auf dem unteren Rand lat. Einträge verschiedener Hde. (z.T. mit Stift stumpf geschrieben, z.T. verblichen), vgl. Mss. A 9, A 12; Blattecken s.u. · zu Beginn der Kapitel (bezogen auf 40 Z.) 2–3-zeilige, sehr schlichte Fleuronnée-Initialen, rot und blau · nur Bl. 1^r–20^r, 26^v–27^r sparsam rubriziert: Anfangsbuchstaben gestrichelt, in der Kommentarspalte rote Unterstreichungen der Lemmata · 5-zeilige Fleuronnée-Initiale in Rot und Blau zu Beginn des 1. Prol. (1^r) und zu Mt 1 (2^r), Stamm blau-rot gespalten.

Dunkelbrauner Kalblederband Ende 15. Jh., die alten Deckelleder jetzt der neuen Rindlederdecke aufgeklebt: diagonal geteiltes Mittelfeld, von Außen- und Innenstreifen umgeben; etwa 7 Einzelstempel der Klosterwerkstatt Marienfrede (meist verwendet nach etwa 1475), s. Karpp-Jacottet, Einbände Marienfrede, S. 293 zu Ms. A 11 (i.E. 289 f.). Werkstatt-typisch auch das Brandkreuz im Oberschnitt (angewendet etwa Ende 15. bis Ende 16. Jh.) und die 4 als Buckel auf den HD genagelten quadratischen Lederstücke. 2 Schließen, deren dicke, helle Schweinslederstreifen jetzt durch Rindleder ersetzt. Auf dem ehem. Rücken (separat aufbewahrt samt Restaurierungsresten) Signatur in Ölfarben: *A* [11.], 19./20. Jh. Die Reste des dorsalen Papiertitelschildes (19. Jh.) auf den neuen, vorderen Spiegel geklebt; neue Vor- und Nachsätze aus Pergament.

Nach kodikologischen Kriterien Entstehung in Frankreich 2. Viertel/Mitte 13. Jh. Im VD mehrere Einträge, 2. Hälfte 15. Jh.: *Iste liber est Iohannis et Brunonis Rodeneuen / si abies*

non alienetur (Textura; unter Rasur, nur mit Quarzlampe lesbar). Zu Joh. Rodeneve de Dyn-geden s. Keussen, Matrikel Köln Nr. 187,38 von 1435 (Anm.: gest. 1480); Bruno Rodeneve als Pfarrer zu Dingden [nahe Marienfrede] urkundlich bezeugt 1428–1449 (s. Landesarchiv NRW / Rheinl., Kl. Marienfrede, Urk. [lfd. Nr.!] 45 [Orig. verloren, Angabe nach Regest, s. Rep. 121.46] – Urk. 79). Darunter von anderer Hd. (Textura): *Liber fratrum sancte Crucis in pace Marie* [Marienfrede]. *Datus ex parte domini Brunonis pro quo oratur*; etwas oberhalb (Bastarda): *Textus sancti Mathei cum Glosa ordinaria. B·21* ; diese Signatur stammt aus dem Kreuzherrenkonvent Marienfrede, vgl. z.B. Ms. C 12, Bl. 1ᵛ: *B·19·*, von derselben Hd. der obige Besitzvermerk. [Das aus der Säkularisationszeit stammende u. noch 1980 aufgelistete Bücherverz. von Marienfrede anscheinend inzwischen verschollen, s. Bibl.akten 1/8.13 (1807/09).] Einband (s.o.) des niederrhein. Kreuzherrenklosters Marienfrede (Gem. Hammin-keln, Kr. Wesel; 1444–1806). – 1809 in die Hofbibliothek zu Düsseldorf.

Über diese Hs.: Handschriftencensus Rheinland Nr. 452.

1ʳᵃ – 94ᵛᵇ [EVANGELIUM SECUNDUM MATTHAEUM IUXTA VULGATAM VERSIONEM CUM GLOSSA ORDINARIA]
Umfaßt Mt. 1,1 – 28,8; bricht am Seitenende ab mit ... *exierunt* [... (Zusatzbl. verloren?); Textlücken durch Blattverluste: cap. 1,4–13; 17,24–18,17; 25,19–30; 26,1–57. Voranstehend Prologe (wie Glossa ord., s. u.): (1ʳᵃ–2ʳ, 2. Z.) Stegmüller RB, Nr. 590 (mit alternierend frei bleibenden Z.), dazu in der Kommentarspalte: (1ʳᵇ) RB, Nr. 589 und (1ʳᵇ–1ᵛᵃ) RB, Nr. 11827, 1 und 2, dann (vorwegnehmend) 11. Fortgesetzt mit GLOSSA ORDINARIA. Druck: GW 4282, z.T. abweichend PL 114, 63–178. Die Kapiteleinteilung des Stephan Langton von jüngerer Hand marg. hinzugefügt (korrigiert den Kapitelbeginn von 6,5 nach 6,1; von 15,32 nach 16,1). Auf den unteren Blattecken regelmäßig kurze Textzitate in Tinte (etwa 14. Jh.): Beginn von Kapiteln, Perikopen, Abschnitten oder Kernsätzen auf der betr. Textseite. 13ʳ–54ʳ marginal von zeitgenöss. Hd. 15 lat. Worterklä-rungen u.ä., dazu 3 Verse: (22ʳ) *Si ius iurandum licitum ius dicere cerne* ...; (27ʳ) *Abstinet eger, egens, cupidus, gula, symia uirtus* (kommentiert), Walther, Initia 210; Proverbia 222a, 34381h; (39ᵛ) *Mens mala, mors intus, malus actus, mors foris, vsus* ..., Walther, Initia 10911; Proverbia 14699.

Ms. A 12

Evangelia secundum Lucam et Iohannem cum Glossa ordinaria

Pergament · 186 Bl. · 28,5–29 x 19,5–20 · Norditalien (?) · 13. Jh., Mitte

1990 restauriert durch M. Schulte-Vogelheim / Essen. Ziegenpergament minderer Qualität (mehrfach bräunlich gebliebene Haarseiten), die Fleischseiten kalziniert; zahlreiche Löcher u.a. Fehlstellen (z.B. Bl. 54, 68, 185), ausgeschnittene Ränder Bl. 6, 28, 33, 34, 50, 100, 107, 110, 119, 121–124, 130, 140, 141, 147, 167, 168, 175; die Bll. 53 und 54 eingerissen · 24 Lagen: 13 IV104 + (IV–2)110 + 9 IV182 + II186. Nach Bl. 110 zwei ausgeschnittene Bll. ohne Textverlust, ebenso die untere Hälfte von 186. Ober- und Längsrand stärker beschnitten, Marginalien mit Textverlust (z.B. oben 64v f. bzw. seitlich 82v f.). Für Bl. 1–110 (1. Teil) bzw. 111–186 (2. Teil) zwei Reihen von Lagenzählungen, meist an- oder weggeschnitten, noch erhalten unten auf der letzten Verso-Seite einiger Lagen: ·VIIII·us (Bl. 72v), ·XII·us (96v) bzw. (ab 126v) ·II·us–·V·us auf den entsprechenden Lagen des mit Bl. 111r beginnenden 2. Textteils (Io). Foliierung in Blei, 19./20. Jh. · Schriftraum 20–20,5 x 11,5–12,5 · Texteinrichtung der französischen Glossenbibeln; meist 3 Spalten, variierend (1–4 Sp.) je nach Umfang von Text und Glosse · Bibeltext und Prologe (in der Regel) in 20 Zeilen geschrieben, Kommentar bis 40 Z. (auch auf der obersten Z. beschrieben), Liniierung (Blei) immer 40 Z.

Textura eines Schreibers *Johannes* (so im Hexameter Bl. 186r, s.u.), in 2 Schriftgraden für Text und Kommentar. Auf den urspr. breiten Rändern durchgängig weitere lat. Kommentierungen und Notizen, bes. in Glossenschrift 13. Jh., gelegentlich von einer größeren Hd. (z.B. 82r–83r, oft beschnitten), außerdem jüngere mit Stift (stumpf) geschriebene Randbemerkungen (vgl. Mss. A 9, A 11), marg. viele winzige Nota-Vermerke. 2 marg. Einträge Bl. 93v und 165v (s.u.) · Bl. 2r–14r, 70v, 74r u. 84r Seitentitel (*LV/CAS*, meist nur die 2. Silbe) von der marg. die Kapitelzählung in röm. Ziffern ergänzenden Hd. (beides in Tinte); 110r Zeilenfüllsel (rot); Paragraphzeichen rot und blau, nur im Kommentartext · gelegentlich in den Evangelientexten 2-zeilige Anfangsbuchstaben, meist rot mit etwas blauem Fleuronnée (1r nicht ausgeführt; 17v zu Lc 3,23d; 96v Lc 22,1; 150r Io 10,22; 158v Io 13,1; 171v Io 17,1; 183r Io 20,30; 184v Io 21,14), ähnlich als Zierbuchstaben die 1. Zeile füllend zu Prolog- und Textbeginn bei Io · sparsam rubriziert · 111r Deckfarbeninitiale *H(ic)* zum Johannesprolog, in 7-zeiligem, blau und schwarz gerahmtem Feld (3,5 x 3,5), Initialstamm zusammengesetzt aus rötlichem Schaft (oben in 2 Vogelköpfen, unten in umgekehrtem Löwenkopf endend) und blauem, weiß gehöhtem Adler (dieser als Bogen des *h*), vor goldfarbenem Grund; 112v eine 15-zeilige Deckfarbeninitiale *I(n)* zu Io 1,1: hellblaues Fabeltier mit Weißhöhungen und rotem Flügel vor goldfarbenem Grund in Buchstabenform, schwarze Zeichnung und Rahmung;

nicht ausgeführt Bl. 1v eine ca. 6-zeilige Initiale [Q](*voniam*); 2r eine 3-zeilige Initiale *F(uit)* als Hohlkapitalis.

Einband: 16. Jh., 1. Hälfte / Mitte. VD und HD jetzt erneuert, die alten Eichendeckel separat aufbewahrt; im HD Abklatsch, s.u. zum 4. Fragm. (d). Die alten Deckelleder der neuen Decke aufgeleimt: VD=HD, Mittelfeld durch 5 vertikale und 9 horizontale Streicheisenlinien gerahmt, darin 6 Streifen eines Rollenstempels (109x16), Blütenranke quer: 2 Vögel und nachfolgend 2 Putten, dazw. 4 Blüten; diese 8 verschiedenen, mit einander verbundenen Motive (schlecht erkennbar) sind: Vogel: balzender Hahn; Blüte: Art Nelke (?); Vogel; Blüte: Art Gänseblümchen (Korbblütler); Putte; Blüte: Rosette, 6-blättrig (?); Putte; Blüte: Art Narzisse; vgl. die Blüten mit EBDB r001430/31 (s.u.). Einband nicht aus der Klosterwerkstatt Werden [gegen Stüwer, s.u. Lit.], die diese Rolle nicht kennt, sondern sehr wahrscheinlich gefertigt in Köln: zu der genannten Rolle s. den lat. Bibeldruck (1528) aus der Sammlung Hüpsch (Darmstadt ULB, V 454: Vorbesitzer vermutlich der Kölner Theologe Joh. Nopelius, 1548–1605); s.a. ULB Düsseldorf M.Th.u.Sch. 207 (Bd. 2.1,2; Druck von 1512), s. dazu Schunke, Kölner Rollen- und Platteneinband, S. 369, Nr. 5a (Köln: Meister I.V.B.; ohne Marke oder diese verwischt?, Werkstatt EBDB w002798), auch S. 323 f. – Im 19. Jh.: Rücken mit hellbraunem Schafleder überzogen, zwischen Buchblock und HD 1 Pergamentstreifen eingeklebt, s.u. zum 2. Fragment (b); dazu im HD Papierspiegel aus einem Graduale Ord. Cist. (Druck 17. Jh.) eingeklebt (jetzt gelöst, darunter Abklatsch, s.u.); anscheinend bei diesen Reparaturen auch Bl. 1r als zusätzlichen Spiegel in [!] den vorderen Deckel geklebt (z.T. Abklatsch), dazu Vermerk 1r marg. (in Blei): "Dieses Blatt war [sc. innen] auf [!] den Deckel aufgeklebt. Losgelöst Jan 1924 R" (d.i. Hermann Reuter, 1906–1950 in der Bibl.). 2 Schließen unter Beschädigung der Deckelleder abgerissen, jetzt ergänzt; ehemals liber catenatus. Pergamentvor- und -nachsatzbll. jetzt neu. Auf dem alten Rücken Signatur in Ölfarben: *A. 12.*

Fragmente, jetzt gelöst und separat aufbewahrt:

1. Fragment (a), Ms. fragm. M 010: Rest des vorderen Innenspiegels, durch frühere Versuche des Herausreißens stark beschädigt (1r/2v bisherige Leimseite): Pergament, beschnittenes Doppelblatt; 2 Spalten (je 6,7 cm breit), mind. 50 Zeilen, kleine Textualis eines professionellen Schreibers, nicht rubriziert; Südfrankreich (Montpellier?), 3. Drittel 13. Jh. Medizinischer Text: [GUILELMUS (BURGENSIS) DE CONGENIS: CHIRURGIA] anatomische Gliederung "De capite – ad calcem" erkennbar, die durch Unterstreichung hervorgehobenen Lemmata aus der Chirurgie des (ca. 1195 gest.) Rogerius Frugardi (Bl. 1rv: lib. I, c. 34–49; Bl. 2rv: III, [vor] 17–28; vgl. K. Sudhoff, Beiträge zur Geschichte der Medizin im Mittelalter. Bd. 2. Leipzig 1918, 311–384) und der Tradition der Rogerglossen. Text nennt mehrfach *M*[agister] *W*[ilhelmus] *de Congenis*, der Rogers Chirurgie in der 1. Hälfte des 13. Jh. in Montpellier kommentierte; keine Textübereinstimmung mit den Notulae, daher als Parallelglosse zur Rogerkommentierung des "Chirurg von der Weser" zu vermuten (präzisiert von G. Keil, brieflich 6.9.1993); Textnähe auch zu den sog. Erfurter Rogermarginalien. Zu Person, Werk u. Lit. des Wilh. de Congenis s. Enzyklopädie Medizingeschichte. Hrsg. von W.E. Gerabek u.a. Berlin 2007. Bd.

3, 1496 (G. Keil); hsl. Überlieferung aufgeführt bei E. Wickersheimer, Dictionnaire biographique des medecins en France au moyen-age. Paris 1936 [Nachdr. Genf 1979], S. 235, Art. Guillaume de Congenis; dieses Fragment nicht genannt. Zum Chirurg von der Weser s. Enzyklopädie Medizingeschichte, Bd.1, 250 f.; LexMA 2 (1983), 1859 f.; beide Art. von G. Keil. – Textprobe (1vb, Z. 27–32): ...[Lemma, die ersten 6 Wörter unterstrichen:] *Si mandibula ex utraque parte fuerit. Notum quod quando reducta ad proprium locum mandibula debent poni inter dentes duo instrumenta lignea rotunda, ut dentes facile gradiantur. Notum quod fracta mandibula sine carnis lesione una pars fracta aliqua bene aplicetur, si non medio quo ad melius fieri potest et post albumen oui cum stippa superponitur et ibi moretur per III uel IIII dies ...* Edition in Vorbereitung für Sudhoffs Archiv (2014): G. Karpp und O. Riha, Aus der Geschichte der Rogerglossen: Ein bisher unbekanntes Wilhelm von Congenis – Fragment.

2. Fragment (b), Ms. fragm. M 011: 1 Pergamentstreifen, bisher Gelenkverstärkung vom HD, 28,5 x 6 (Spaltenbreite 11,5; Tintenliniierung), Textura in 2 Schriftgraden, 14. Jh.; zusammengehörend mit dem Vorderspiegel in Ms. B 15 und den Gelenkfälzen in Ms. B 143 (beide Hss. aus dem Kreuzherrenkonvent Düsseldorf, datiert 1483 bzw. 1486): diese eingeklebten Fragmente anzusehen als Reparaturen des 19. Jh.; Texte aus einem BREVIARIUM, hier die untersten 3–4 Zeilen eines Doppelbl.: ... >*in vigilia ascensionis* ...< *Fratres, unicuique uestrum data est gratia* ... (Eph 4,7 f.), Beginn der Antiphon *Viri Galilei* ... (CAO 5458).

3. Fragment (c), Ms. fragm. M 012: 2 zusammengehörende Pergamentstreifen (bisher Rückenhinterklebungen), gemeinsam 13 x 10, karolingische Minuskel 9. Jh. (z.T. unleserlich), rote Capitalis rustica als Auszeichnungsschrift (Z. 1–2): zum Fest *Gereonis. Vict*[oris ...] am 9. bzw. 10. Okt. (Dupl.); Beginn der lectio Apc 7,13–17 (De plur. Mart.) aus einem SAKRAMENTAR der Erzdiözese Köln (V. 15: Var. *habitat*).

4. Fragment (d), auf dem HD: Abklatsch (bisher überklebt, s.o.) eines Perg.spiegels (verloren?), beschnittenes Doppelbl.; 2-spaltig, mind. 49–50 Zeilen, Universitätsschrift (Paris?), Ende 13. Jh.: MEDIZINISCHER TEXT (aus einem Antidotarium?), nennt als Autoritäten *G* (Galen?, Guido? [2. Sp., Z. 3 u. 8]), *Hali* (Halifa von Aleppo? [ebd. Z. 26]), *A* (Abulqasim? [3. Sp., Z. 21 u. 31]) und *R* [?] (Rogerius?, Rhazes? [ebd. Z. 25]).

Entstehung der Hs. wahrscheinlich in Norditalien (Südfrankr.?), Mitte 13. Jh. Der Weg in die niederrheinisch-südwestfälische Region unbekannt: Auf Bl. 165v marg. Eintrag, 14. Jh. (Text verwischt und unleserlich gemacht), Anfang eines Briefkonzepts: *Reuerende Domine, afficitur* [?] *mandato vestro debite execucioni, mandato responsum a judice recepi* ... Von anderer Hand Bl. 93v Notiz, 14./15. Jh. (kopfstehend am unteren Rand, beschnitten, Anfang fehlt?), Teil eines Urkundenkonzepts oder einer -abschrift: [...] / *Vniuersis presencia visuris et audituris innotescat Quod Ego Conradus / Rector ecclesie parochialis in Bortbeke*, dazu 186v von derselben Hand: *Liber pastoris in Bortbeke*, d.i. Essen-Borbeck, Pfarrkirche St. Dionysius (um 1300 bezeugt als Tochterkirche der Essener Pfarrei St. Johannis, dem Damenstift Essen zugehörig); Konrad Nusse aus Duisburg als Pastor in Borbeck urkundlich belegt 1398–1423

(Landesarchiv NRW, Rheinl., Stift Essen, Urk. 1023, 1091, 1109, 1198). Hs. Ende 18. Jh. genannt im Verzeichnis des Barons Hüpsch (ed. A. Schmidt in ZfB 22. 1905, S. 241-264), Designatio Nr. 49 (ebd. S. 249), demnach zuletzt aus dem Besitz der Benediktinerabtei Werden stammend, 1811 in die dortige kath. Pfarrbibliothek und noch 1834 von dort als Säkularisationsgut (Karpp, Bücherverz. 1834 Werden, Nr.1 auf S. 31b u. 33a) in die Königl. Landesbibliothek nach Düsseldorf. Signaturen (in Blei), 19. Jh.: Bl. 1r: *No 12*; 2r: *A 12*.

Über diese Hs.: Stüwer, Werden (GS) S. 74, Nr. 60 · Handschriftencensus Rheinland Nr. 453.

1r – 186r [EVANGELIA SECUNDUM LUCAM ET IOHANNEM IUXTA VULGATAM VERSIONEM CUM GLOSSA ORDINARIA].

(1r–110r) Lc, voranstehend (1r) Prol. Stegmüller RB, Nr. 620; abschließend: *Explicit euangelium secundum Lucam*; auf den Rändern zahlreiche etwa zeitgenössische Glossen und Notizen (vgl. zu Io). – (110v–186r) Io, mit 3 Prol.: (110v) von der marg. Glossenhand (die 2. und 3. Spalte leer): [A]*d euidenciam huius libri ut Heimo in Leuiticum quod dominus fructus arborum que de nouo erant plantate tribus primis annis precepit abici* [cf. Lv 19,23 f.] ... – ... [endet mit Disposition von Io] ... IXo *de passione domini. Xo de uita actiua et contemplatiua et sic terminat euangelium suum.* Eingangs bezugnehmend auf einen verlorenen (?) Kommentar zum Pentateuch (oder zu Lv), s. Stegmüller RB, Nr. 3064, 3073, 3074; zur umstrittenen Verfasserschaft des (Ps.-[?]) HAIMO ALTISSIODORENSIS s. B. Gansweidt, Art. Haimo v. Auxerre und v. Halberstadt, LexMA 4 (1989), 1864 (Lit.!). Vgl. zum neutestamentlichen Teil des Eintrags (Ps.-) AUGUSTINUS, Prolog in Io: CCSL 36, S. XIV (Stegmüller RB, Nr. 628). (111r–112v) Io, von der Texthand die Prol. Stegmüller RB, Nr. 624 u. 628, mit GLOSSA ORDINARIA: Nr. 11830, 1–3, 5 ff. Auf dem Rand durchgängig zeitgenössische Glossen und Notizen, Bl. 111ra beginnend (oberste Z. beschnitten, Textverlust) mit einer *commendatio* des Evangelisten Johannes (nach 7 biblisch-theologischen Aspekten): *Ieronymus proponens prohemium huic libro inquit* [?] *a nomine ... ab officio, ubi dicit euangelista ..., ubi dicit vocatis discipulis.* Vgl. z.T. HUGO DE S. CARO, Postilla in Io: Expositio prologi S. Hieronymi (zu Stegmüller RB, Nr 624, s.a. 3723 [2]). (186r) Abschließend 2 Hexameter: *Sic est finitus euangelista Iohannes. Equiuocoque tui scriptori parce, Iohannes.* Darunter Schreibervers (Hexameter): *Hic liber est scriptus, qui scripsit sit benedictus.* Colophons Bd. 6, Nr. 21835. – Bl. 186v leer bis auf Eintrag, s.o.

Beide Evv. mit GLOSSA ORDINARIA, Druck: GW 4282, z.T. abweichend PL 114, 243–356 bzw. 356–426. Flüchtige, z.T. kaum sichtbare röm. Kapitelzählungen (übereinstimmend mit dem Druck Wordsworth-White 1, 307 ff. bzw. 507 ff.) regelmäßig auf dem oberen Rand der Recto-Seiten (Blei), z.T. in Glossenschrift auch auf dem Längsrand (Tinte); dort bis Io 3 (120r) von jüngerer Hand ergänzte

röm. Zählung (Tinte), danach vielfach vorgeschrieben (blind), aber nicht ausge-
führt und das regelmäßig zu Kapitelbeginn in den Text nachgefügte Paragraph-
zeichen (Tinte) fehlend.

Ms. A 13

Evangelium secundum Iohannem cum Glossa ordinaria

Pergament · 93 Bl. · 26,5 x 17–17,5 · Nordfrankreich · 13. Jh., 1. Drittel

Restauriert 1985 durch M. Schulte-Vogelheim / Essen. Sehr stockfleckiges Perg. mit einigen Fehlstellen (z.B. Bl. 8 u. 11; alt genäht 58 u.ö.), Bl. 49 Längsrand abgeschnitten · 11 Lagen, dazu (alle Perg.:) vorne und hinten je 1 Doppelbl. (als Vor- bzw. Nachsatz ergänzt im 15. Jh.) und der diesem jeweils umgehängte vordere bzw. hintere Spiegel (früher gelöst, gezählt als Bl. 1 u. 93): $(1+I)^3 + V^{13} + III^{19} + 6 \ IV^{67} + (IV–1)^{74} + 2 \ IV^{90} + (I+1)^{93}$. Vor Bl. 68 mit Textverlust 1 Bl. ausgeschnitten [*lxv*]; die Bll. 8–9 (*xii – xiii*), da zwischen Bl. 16 und 17 (*xi, xiiii*) gehörend, vertauscht u. verbunden: irrtümlich das innerste Doppelbl. aus der 2. Textlage in die 1. innen zusätzlich eingeheftet [bei Restaurierung vorgefundene Reihenfolge nicht verändert]. Die richtige Blattfolge übereinstimmend mit der zeitgenössischen röm. Foliierung in Tinte (s.u.); neuere Foliierung in Blei (20. Jh.), jetzt korrigiert: 1–93; daraus entspricht Bl. 4–90 (1.–11. Textlage) der alten Zählung *i – iiii·, xii· – xiii·, v· – viii·*; *ix – xi·, xiiii – xvi·*; *xvii – lxxxvii·*; gegen Ende fehlerhaft, da *lxxii* doppelt vergeben (Bl. 74 u. 75). Lagenzählung in der Regel unten auf der 1. Recto-Seite der Lage: I^{us} (Bl. 13^v), $II^{us} – [XI]^{us}$ (14^r–83^r) · Schriftraum: 19 x 10 · Texteinrichtung der französischen Glossenbibeln; in der Regel 2–3 Spalten (z.T. Punkturen auf dem oberen und unteren Rand), variierend (1–3 Sp.) je nach Umfang von Text und Glosse · Bibeltext in 19 Zeilen, Kommentar bis 38 Z. (einschließlich der obersten Z. beschrieben), Liniierung (Blei) immer 38 Z.; in der 1.–3. Lage Punkturen auch auf dem Längsrand.

Kräftige gotische Minuskel von 1 Hd., in 2 Schriftgraden für Text und Kommentar. Etwa 50 marg. lat. Kommentierungen, Glossenschrift mehrerer Hände, meist 13. Jh.: öfter bezeichnet mit *Augustinus*, auch *Glossa* oder *Gregorius* (62^r), s.u. Die Einträge Bl. 2^v–3^r in gotischer Kursive, Ende 15. Jh.; Bl. 91^r–92^r Humanistica und Kurrent, 2. Hälfte 16. Jh.; Nota-Monogramme, Merkhände · rot gestrichelt; gefüllt u.ä. im Text die Majuskeln, im Kommentar zusätzlich die kleineren Paragraphzeichen · 4^r zu Prologbeginn 6-zeilige Deckfarbeninitiale *H(ic)*, mit in den Rand ausgreifender Ober- und Unterlänge, Goldfarbe vor blauem Außengrund (mit spärlichen Weißhöhungen), vor dem mennigroten schadhaften Binnengrund graufarbener Adler, schwarz konturiert; 6^r 11-zeilige Deckfarbeninitiale *I(n principio)*, schwarz konturiertes Fabeltier in Grau-Blau, goldumrandet, mit weit in den Rand ausgreifendem Schwanz (17 zusätzl. Z.).

Kalblederband, 2. Hälfte 15. Jh., VD = HD: großes gerahmtes Mittelfeld mit Kleinrautenmuster und 3 im Bestand nicht weiter bekannten Einzelstempeln, darunter Lamm (Schunke, Schwenke-Slg. Bd. 1, Taf. 153, Nr. 36) und Blattzweig (Dreiblatt) in Raute (13 x 13) wie auf

Hs. W 135 des Stadtarchivs Köln (K. Menne, Deutsche und niederländische Handschriften. T. 1. Köln 1931. Mitteilungen aus dem Stadtarchiv von Köln. Sonderr.: Die Handschriften des Archivs. H. 10, Abt. 1, S. 84–86), gelegentlich nach 1470 in der Werkstatt der Kölner Frater- herren verwendet. Jetzt Heftung (auf Hanfkordel- statt der bisherigen Schweinslederbünde) und Kalblederdecke erneuert, dieser die alten Deckelleder aufgeleimt; je 5 Buckel auf VD und HD verloren, 2 Schließen (die obere Hafte und 2 Haken samt Schließenleder jetzt ergänzt); das Papierschildchen (19. Jh.) des Rückens nun im VD, anstelle einer dorsalen Ölfarbensigna- tur jetzt blindgeprägte Signatur.

Fragmente: Bl. 1 u. 93, freistehende Pergamentspiegel, Westdeutschland, Mitte 13. Jh. (Schriftraum 18 x 10,5; 19 Zeilen, kräftige Textualis, zahlreiche 2–3-zeilige Anfangsbuchsta- ben in Rot und Blau), ehemals das innerste Doppelbl. einer Lage. 1rv u. 93r aus einem [KOL- LEKTAR-CAPITULAR]: 6 Orationen (z.B. Bruylants 2, 649; 540; 376) und dazu 8 Capitulum- Lesungen aus dem Commune sanctorum. Textumfang: (1r) ... sa]*lutaris potabit illum* [Sap. 15,3] ... – (93r) ... *et omnia sibi profutura percipiant. Per.* – Von derselben Hand 93v Exorzis- mus und Benediktion des Salzes, >*Exorcismus salis et aque*<, bricht mit Z. 19 ab: ... *quam in usum humani generis* [... (Franz, Benediktionen 1, S. 145, IV.1 und 2); dazu auf dem Längs- und Unterrand Eintrag 14. Jh. (33 Z., separate Tintenliniierung, Textura; 3 Anfangsbuchsta- ben in Tinte, beschnitten): Sündenbekenntnis mit Absolution (*Confiteor ..., Misereatur ..., Indulgenciam ...*). – 93r marg. Nachtrag einer Namenliste, s.u.

Entstehung der Hs. nach Schrift und Ausstattung im 1. Drittel 13. Jh. in Nordfrankreich. 4r marg. Besitzeintrag, 14. Jh., überwiegend durch Rasur getilgt: *Iste liber est d*[ominorum ?] ... (von ders. Hand auf 89v oben: *Lxxxviij*). Hs. Ende 15. Jh. im Kollegiatstift zu Nideggen/Kr. Düren (s. zu 2v), 1569 mit Verlegung des Stifts nach Jülich/Kr. Düren (s. die folgende Notiz und zu 91r). 93r marg. mit Tinte geschwärzte, kaum lesbare Einträge von der Nachtragshand Bl. 91r f., 2. Hälfte 16. Jh.: *Tralatio* [!] *collegij Nid*[eggensi]*s in Iuli*[acum] *facta / Anno 1569* [...] *prima Octobris* [Tag des 1. Stiftsgottesdienstes in Jülich] / *Anno 1569 / Nomina canoni- / corum Iuliacensium / Dominus / Ioannes Kall / Franciscus Raeth / Ioannes Iuliacen- / sis / Gerhardus Stuit / Ioannes Louenberg / Petrus Louenich / Laurentius / Broich.* / Außer dem 3. und 7. alle belegt als dortige Kanoniker in einer Jülicher Steuerliste von 1575, s. F. Lau, Jülich. Bonn 1932. Urk. 25, S. 101 ff.: Nr. 296, 253; 281, 279, 50. (Publikationen der Gesell- schaft für Rheinische Geschichtskunde. 29,2.); Karpp (s. Lit.), S. 84 ff. Auf 2r Besitzeintrag: *Michael Frissemius* [aus Friesheim(-Erftstadt) / Erftkreis] *ius tenere coepit anno* / [160]8o, von demselben der Eintrag in einem Bibeldruck des Bestandes: Bibl. Theol. I.A.12, Ink. (Straßburg 1483, GW 4252), 1.Bd., Bl. A2r [im Inkunabelkat. der Bibl. die Nr. 191; dort diese Notiz übergangen u. Prov. nicht erkannt]: *Michael Frissemius pastor in Superiori Chijrn / optimo iure me habet* [d.i. Oberzier/Kr. Düren], als "Michael Vreisthemius" (Vreissem) Prä- sentation 1579 Juli 5 an der dortigen Pfarrkirche St. Martin (Landesarchiv NRW / Rheinl., Jülich-Berg II, Akte 374, Bl. 98v f.; s.a. G.Haskamp, Ober-Cyrin. Eine Chronik. Mönchen- gladbach 1967, S. 92: 1576, und: nach 1567 – vor 1619). Der Weg der Hs. aus der linksrhei-

nischen Voreifel in die Düsseldorfer Bibliothek unbekannt; 1846/50 bei Lacomblet (hsl. Kat.) verzeichnet.

Über diese Hs: G.Karpp, Die älteste Kanonikerliste des Jülicher Stifts (um 1570). In: Neue Beiträge zur Jülicher Geschichte. Jülich 1992. Bd. 3,1. S. 76–93 (mit 6 Abb.) · Handschriftencensus Rheinland Nr. 454.

2r leer bis auf Besitzeintrag (s.o.)

2v – 3r [IURAMENTA] 5 Formeln kirchlicher Amtseide aus der ehemaligen Stiftskirche St. Johannes Evang. in Nideggen, Ende 15. Jh.: (1) *Juramentum domini prepositi / Ego N prepositus ecclesie sancti Johannis apostoli et evangeliste in Nydecken Coloniensis diocesis iuro et promitto ...* (folgt Eid des Propstes über den Empfang der Burglehen zu Wildenburg/Kr. Euskirchen vom Herzog von Jülich), (2) *Juramentum ... decani ...*, (3) *canonicorum*, [3r] (4) *vicariorum*, (5) *campanarii ...* (s. 91r–92r). – 3v leer.

4r – 90v [EVANGELIUM SECUNDUM IOHANNEM IUXTA VULGATAM VERSIONEM CUM GLOSSA ORDINARIA] Io (2,20–3,11 mit 1,18–2,20 vertauscht, s.o.; 15,4–16 Lücke durch Blattverlust; gelegentlich Schriftverlust, z.B. unter Rasur 44r, 5 Z.: cap. 8,25 f.), mit Prologen: (4r–5v, Textspalte) Stegmüller RB, Nr. 624, dazu (4rv, Kommentarspalte) Nr. 628, wie Nr. 11830,1; dort nachfolgend (4v–5v) vorweggenommene Kommentierung durch Nr. 11830,5–8, 10, 3 aus den Marginalien der GLOSSA ORDINARIA zum Text des Io (6r bis 90r); Glosse reicht bis cap. 21,20 (90v oben): *Augustinus ... nubentur.* Druck: Wordsworth-White 1, 507–649; Glossa ordinaria: GW 4282, z.T. abweichend PL 114, 355–425. – Aus den etwa zeitgenössischen Marginalien: Bl. 20r (zu cap. 4,1d) *Augustinus ad Lentianum* (!) aus AUGUSTINUS, ep. 265 (CSEL 57, 643, Z. 9–14); 46r (zu cap. 8,47) Versus: *Nec deus est nec homo ...* (Walther, Initia 11685; Ps.-Hildebertus PL 171, 1283, 32). Wenige Einträge 14. Jh., bes. 16r: *Versus. Anatole. dysis. artos. mesembrion. Adam* (Walther, Initia 954; PETRUS RIGA, Aurora: Genesis. Ed. P. E. Beichner [s. Ms. A 16, 1r ss.], V. 317–320), dazu akrostichische Erklärung des Namens *A.D.A.M.* aus 4 griech. geographischen Begriffen mit lat. Übersetzung: *anatole grece oriens ...*

90v [THOMAS DE AQUINO: SUMMA THEOLOGIAE] Auszüge aus Ia IIae qu. 112, art. 5,3 f. Nachtrag einer jüngeren Hand (13./14. Jh.), z.T. durch Stockflecken unleserlich: *Questio est, utrum homo possit scire se habere gratiam et uidetur quod sic quia lumen est* [magis] *cognoscibile ... – ... secundum illud: lucem habitat inaccessi*[..., bricht mit Lagenende ab; das letzte Wort von jüngerer Hand über der Z. vervollständigt: *-bilem* (I Tim 6,16). Druck: Op. omn. (Ed. Leonina), Bd. 7, Rom 1892, S. 326 f.

91r – 92r [IURAMENTA] 5 Formeln kirchlicher Amtseide aus dem von Nideggen transferierten und umbenannten Kollegiatstift St. Mariä Himmelfahrt zu Jülich (s. 2v–3r), Ende 16. Jh.: (1) *Iuramentum decani / Ego N. decanus ecclesie collegiate diue uirginis in Iuliaco ...*, (2) *Iuramentum scolasteri ...*, [91v] (3) *canonicorum*, (4) *vicariorum*, [92r] (5) ergänzt (deutschsprachig) von Hand 16./17. Jh.: *Eidt des Custers aider Offermans ...*. Die Texte weitgehend übereinstimmend mit Landesarchiv NRW / Rheinl., Hs. B XI Nr. 1 (Statuten von 1574 in Abschrift des 18. Jh.), Bl. 15r–16v; vgl. F.W.Oediger, Bestände HSA 5 (1972), S. 216 f.; s. Karpp, S. 83 f. – Bl. 92v leer.

Ms. A 14

Pauli epistolae, Epistolae canonicae

Pergament · 147 Bl. · 28 x 20,5 · Nordwestdeutschland (z.T. Laon oder Umgebung?) · 9. Jh., Anfang

Kräftiges Perg. (Schaf?), Bl. 1 (dünner) und 145 zeitweise als Spiegel in die Deckel geklebt; einige Fehlstellen (z.B. 29, 86, 144), gelegentlich Ecken ausgerissen (z.B. 10) u.ä., in der 2.–8. Lage untere Blattecke leicht benagt. Die Bll. 1, 2 u. 145 etwas kleiner (bis zu 1,5 cm geringere Breite) · Lagen: $(1+IV)^9$ + 7 IV^{64} + $(1^{65} / +IV)^{73}$ + 3 IV^{97} + $(IV+1^{104})^{106}$ + IV^{114} + $(IV–1)^{120}$ / + 2 IV^{136} + $(IV+1)^{145}$. Bl. 106^v unten als Lagenzählung 5 Punkte (Tinte), übereinstimmend mit dem Ende der 5. Lage des Mittelteils der Hs. (Bl. 66–120). Zwischen 119/120 ein Bl. ausgeschnitten ohne Text- oder Bildverlust · neuere Foliierung in Blei, 19./20. Jh., überspringt je 1 Bl. nach 30 und 116, später berichtigt: 1–30, 30a, 31–116, 116a, 117–145 · Schriftraum: Bl. 2–65, 115–136: 21,5–22,5 x 13,5–14; Bl. 66–114: 23–23,5 x 14,5–15; Bl. 137–145: 22 x 14,5 · Zeilenzahl: Bl. 2–9: 20 Z.; Bl. 1, 10–56, 90–120, 137–145: 23 Z.; Bl. 57–65, 121–136: 24 Z.; Bl. 66–89: 21 Z. Blindliniierung (als Punkturen kleine horizontale Schlitze, meist beidseitig), nur im Mittelteil (außer: Bl. 66/73, 67/72 u. 115 ff.!) als Durchläufer und mit punktförmigen Stichen in Mitte des Schriftspiegels.

Vor- und frühkarolingische Minuskel mehrerer Hände, im wesentlichen: a) Bl. 1^v, 2^v–66^v, 121^r–145^r, dazu 74^v, 80^v u. 104^{rv} [eingeschobene Prol. oder Capitula]: frühkarolingische Minuskel von etwa 2 Händen; b) Bl. 67^r–110^r/119^r: vorkarolingische Minuskel, dem az-Typ von Laon ähnlich, gegen Ende immer untypischer (vgl. 66^r); c) Bl. 4^v, 1. Z. und 5^v, 8. Z. [dieselbe Textzeile (Prologbeginn, s. Stegmüller RB, Nr. 654) als Beischrift zur Federzeichnung des Paulus, Bl. 120^r]: angelsächsische Minuskel. – Lateinische Interlinear- und Marginalglossen verschiedener Hände, sehr zahlreich Bl. 9^r–12^r (9.Jh.) zu Rm 1,1–3,5; dazu 4^r und 7^v (seitlich der Prologtexte) 2 althochdeutsche (mittelfränkische?) Glossen, 9. Jh. (Steinmeyer-Sievers 4, S. 306, Nr. CCCCVII[b]; vgl. S. 419, Nr. 99. – R.Bergmann, Mittelfränkische Glossen. 2. Aufl. Bonn 1977. Rheinisches Archiv 61. S. 223 f., 312 f.). Bl. 2^r (auch 145^v) Federproben 9.–10. Jh.: Alphabet *a – z*, mehrfach der Vers *Omnia uincit ... amori* (VERGIL, Ecl. X, 69; u.a. Walther, Proverbia 20097, von anderer Hand auch in Ms. B 3, 304^r), Flechtband, dazu (wie 144^v marg.) Einträge Essener Frauennamen, 10. Jh. (s. Tiefenbach, Xanten-Essen-Köln, S. 188 f.) · Bl. 2^v u. 3^r Überschriften in Hohlkapitalis (braune Tinte), Bl. 5^v, 67^r u. 80^v ff. die Überschriften, Wortanfänge, Zahlen gelb eingefärbt, 80^v auch grün · Incipit- und Explicitvermerke (Uncialis) und in den Kapitelverzeichnissen die Zählungen und Satzanfänge von Bl. 66^r–109^v rot (sonst Tinte, wie in den zugefügten Beigaben in der 9.–14. Lage auch) · einfache hohle Initialen zu Beginn aller Briefe, in Tinte (103^r rot): 28^v–105^v 13 Initialen, 3–6-zeilig, z.T. mit Profilblättern und laviert, im Mittelteil der Hs. schlichter; 9^r u. 122^r–144^r: 8

schmucklose Initialen, nur 2–3-zeilig. Auf Bl. 119v und 120r (dazwischen 1 freies u. ungezähltes Bl. ausgeschnitten; 120v leer): 2 blattgroße Federzeichnungen (braun), 9./10. Jh., auf Seiten der 15. Lage, die zwischen den beiden Brief-Corpora (3r – 119r; 121r – 145r) frei geblieben waren; gute Qualität, offensichtlich nach spätantiker Vorlage: links (119v) sitzend *TITUS* als Schreiber mit Pult und Textvorlage (in Codex-Form), Schreibbrett und zahlreichem -gerät; rechts (120r) *PAULUS*, auf einem schmuckvollen Lehnstuhl (mit Schemel) sitzend, mit erhobenen Armen und Blick auf die links oben über ihm sichtbare Hand Gottes, auf den Knien Schreibbrett und Schriftrolle, als Beischrift (Capitalis rustica) 1 Hexameter: *Iam dudum Saulus procerum precepta secutus* (DAMASUS I., Carmen VII, 1. Z.: PL 13, 379 A; s. Stegmüller RB, Nr. 654, 2046; Schaller-Könsgen Nr. 7486; BHL, Suppl. 1986, 6568 s).

Der Einband 1912 erneuert von C. Schultze / Düsseldorf (Firmenstempel im VD): braunes Schweinsleder mit Streicheisenlinien. Zum vorhergehenden, bald nach 1819/20 in Düsseldorf gefertigten Einband s. Karpp, Damenstift Essen, S. 183, 185–189 (Exkurs I), vgl. Abb. 14a; die Deckelbeklebungen erhalten, s.u. Fragm.

Fragmente: 2 Bll., von ca. 1820 bis 1912 als Beklebungen außen auf VD und HD, separat aufbewahrt und jetzt bezeichnet als Ms. fragm. K13: 004, Bl. I (obere Bl.hälfte), Bl. II (eine untere Bl.hälfte): Pergament mit leichtem Tintenfraß, 34–34,5 x 22–22,5; s. zu Ms. A 6. Aus dem Temporaleteil eines LECTIONARIUM OFFICII, mit Lektioneneinteilung usw. (s. Karpp, S. 186). Textprobe: (Ira) *mihi tres panes ... Rogatus ... – ... uagatur. Re*[dit..., (Irb) *sunt in cubili ... – ... necessarios ...*: BEDA VENERABILIS, In Lucam III, [cap.] 11, aus: [v.] 5–9 (CCSL 120, S. 228, 2430–2439 und 2448–2459/60). – (Iva) *domini ... perseuerando ... >... Feria tercia in Rogationibus. Lectio prima. Beda ...< ... Necesse est ... ante deum ...*, (Ivb) *ipse conditor ...* [...] *vigilancius intue*[ndum ...: BEDA VENERABILIS, Homilia II, 14 über Lc 11,9–13 (CCSL 122, S. 272 f., 5–10, 19–21 und 48–52, 57–61, 65–68). – Zur Textfolge beider Stücke vgl. Stuttgart, Württemberg. LB, HB VII 60, 20ra, s. J. Autenrieth, Cod. iuridici et politici. S. 211 f. (Die Hss. der Württemberg. LB Stuttgart. 2. Reihe. Bd. 3. Wiesbaden 1963).

Entstehung der Hs. aufgrund paläographischer Kriterien Anfang 9. Jh. in Nordwestdeutschland, offensichtlich unter Beteiligung einer in Laon oder Umgebung geschulten Hand (B. Bischoff, Frühkarolingische Handschriften und ihre Heimat. In: Scriptorium 22.1968, S. 308: " ... unter Mitwirkung eines französischen Schreibers?"; ders.: Panorama der Handschriftenüberlieferung aus der Zeit Karls des Großen. In: Ders., Mittelalt. Studien 3, S. 7, Anm. 8). Bl 3r auf dem Längsrand vertikaler Inhaltsvermerk: *PRIMVS* [= über Rasur nachgetragen] ˙ *LIBER EPISTOLARVM PAVLI* ˙, um 900 oder 1. Hälfte 10. Jh., ebenso die Einträge in Ms. A 6, 1v (s. dort) und B 4, 2r: alle Essener Provenienz und von der "Bibliothekarshand A", s. Karpp, Hss. Stift Essen, S. 201 ff. mit Abb. 16b; Hs. genannt im Bücherverzeichnis (10. Jh.) des Damenstifts Essen in Ms. B 4, Iv: ed. Tiefenbach, Xanten-Essen-Köln, S. 182; s. Karpp, S. 200 mit Abb. 15b. – Federproben (s.o.) 10. Jh., wahrscheinlich aus dem Damenstift Essen. Bl. 2r Essener "Bibliothekarshand B" (s. Karpp, S. 200), 13. Jh., 1. Hälfte: *Liber Continens Epistolas Pauli et Epistolas Canonicas.* (Der übliche Besitzvermerk der Essener Kanoniker, 18. Jh.,

fehlt.) Hs. genannt in den Übernahmeverzeichnissen der Hss. aus Essen des Bibliothekars Th. J. Lacomblet von 1819 (abgedruckt bei Karpp, S. 165 f.; vgl. S. 173); 1820 in die Königl. Landesbibliothek zu Düsseldorf. 1ʳ u. 2ʳ: grüner Rundstempel (wie in Ms. A6; in der Bibliothek verwendet etwa 1872–1881): *KÖNIGL. · LANDES-BIBLIOTHEK · DÜSSELDORF ·* In der Mitte preußischer Adler mit Krone und Zunge, in den Klauen Zepter und Reichsapfel (s. Jammers, Nr. 41).

Über diese Hs.: CLA 8, 1182 · Vetus Latina 25,1 (u. ö.), ed. H.J. Frede. 1975–1982, S. 57f. · Kostbarkeiten UBD, 22 f., Nr. 4 (Karpp), mit Abb. (Bl. 119ᵛ) · Karpp, Hss. Stift Essen, S. 173, 203 u.ö., mit Abb. 16b (Bl. 3ʳ) · Handschriftencensus Rheinland Nr. 455 · Bischoff, Hss. 9. Jh., Nr. 1060 · 799. Kunst und Kultur der Karolingerzeit. Karl d. Gr. u. Papst Leo III. in Paderborn. Kat. der Ausstellung Paderborn 1999. Hrsg. v. C. Stiegemann u. M. Wemhoff. Mainz 1999. Bd. 2, S. 711 f. (Exponat X.14) mit Abb. (K. Bierbrauer) · Karpp, Büchersammlung Essen, S. 123 (Abb. Bl. 69ᵛ) u.ö., bes. S. 126 · K. Bodarwé, Kontakte zweier Konvente. Essen und Werden im Spiegel ihrer Handschriften. In: H. Finger (Hrsg.), Bücherschätze der rheinischen Kulturgeschichte. Düsseldorf 2001. (Studia humaniora. 34.) S. 53, 62, 66 A. 60 · Dies.: Sanctimoniales, S. 255 f., 379 f. · R. Bergmann u. S. Stricker, Kat. der althochdeutschen und altsächsischen Glossenhandschriften. Bd. 1. Berlin 2005, Nr. 103, S. 319 f.

1ʳ leer bis auf Bibliotheksstempel (s.o.) u. Signatur in Blei (19./20. Jh.).

1ᵛ Capitula zu Iud (s. dort).

2ʳ Federproben und Inhaltsvermerk (s.o.).

2ᵛ – 3ʳ Inhaltsverzeichnis, zeitgenössisch: *HAEC INFRA SCRIPTA SUNT,* darunter (Uncialis) >*Sancti pau*[li apos]*tol*[i]< / *epistulae numero XIIII* ... [nach Hbr:] >*Item can*[onicae] *VII*<, [3ʳ, 1. Z.:] *Fiunt in se omnes XXI.*

3ʳ – 145ʳ [BIBLIA SACRA NOVI TESTAMENTI IUXTA VULGATAM VERSIONEM: Pauli epistolae, Epistolae canonicae]
Argumente und Prol. zitiert nach Stegmüller RB, die Kapitelverzeichnisse nach Wordsworth-White (W.-W.). – Textüberlieferung wie "R" (Cod. Reg. lat. 9 der Bibl. Apost. Vaticana: Norditalien 8. Jh., dann ins Frankenreich), s. Wilmart, Codices Regin. lat. T. 1 (1937), S. 19–23; B. Fischer, Bibeltext und Bibelreform unter Karl dem Großen, in: ders., Lateinische Bibelhandschriften im frühen Mittelalter. Freiburg 1985. (Vetus Latina. Aus der Geschichte der lateinischen Bibel, Bd. 11.) S. (101 ff.) 159 f. (diese Hs. genannt); H.J. Frede (s.o.). – Ab 9ʳ zahlreiche Anfänge von Sätzen und Satzteilen durch zugefügte Leseakzente markiert.

(3ʳ–27ᵛ) Rm mit 4 Prol. (RB 670, *Praefatio sancti Hieronimi*; 654, *Incipit uersus sancti Damasi episcopi urbis Romae. Jam dudum* ...; 674; dazu 675 auf Bl. 9ʳ als

interlinearer Eintrag, 9. Jh.) und Capitula *I* bis *XII*: *Scitis quia iudicium Dei ... – ... et scandala faciunt*. Druck: J.M. Thomasius, Op. omn., ed. A. F. Vezzosi. Bd. 1 (Romae 1747), S. 416 f. Am Schluß des in 13 Cap. unterteilten Brieftextes stichometrische Angabe: *Habet uersus dccccxi*, dazu Vermerk von anderer Hd.: *id est mille 8* [diese Ziffer stark nach links geneigt, arab. Zahlzeichen für 1000]. – (27v–58v) I – II Cor, mit Capitula (Druck: Cod. R in Wordsworth-White 2, 157–173 [die Hs. ab *X* mit abweichender Unterteilung, daher 12 Cap.] bzw. 283–291) und Argumenten (RB 684 bzw. 700 [46r als marg. Nachtrag 9. Jh., zur Erweiterung s. W.-W. 2, S. 279, App. zu 2: *contristatos ...*]). Am Schluß (45v) *Habet uersus dccclxx* bzw. (58v) *... dxcii*. – (58v–65v) Gal mit Argumentum (RB 707) und Capitula (Cod. R in W.-W. 2, 359–365). Am Schluß: *Habet uersus cc·xc·iii*. – (66r–74r) Eph mit Argumentum (RB 715; von einer Hd. des 9. Jh. vervollständigt und um eine Subskription erweitert: *Sciendum ...*, wie W.-W. 2, 406 in den 2 letzten Z.) und Capitula (ähnlich Cod. R in W.-W. 2, 409–415; mehrfach um Zitate aus Eph erweitert). Bl. 67r nach Eph 1,2 und vor der folgenden Perikope, V. 3–9, zeitgenössische Notiz: *Lege in beatitudinem sanctorum* (zur Hervorhebung durchstrichen und von der Hand des Korrektors in Uncialis als Auszeichnungsschrift; Rest der Zeile frei gelassen), etwa wiederzugeben mit: "Zu lesen zu den [zur Evangeliumsperikope der] „beatitudines" (Mt. 5, 1-12) anläßlich der Allerheiligenfeier," gibt somit vermutlich die Epistelperikope der betr. Messfeier an (mit Ang. Häußling OSB / Maria Laach, briefl. 25.9.2001). Am Schluß: *Scripta ab urbe Roma. Habet uersus cccxliii*. – (74v–80r) Phil mit Argumentum (RB 728) und Capitula (ähnlich Cod. R in W.-W. 2, 459–461; mehrfach um Zitate aus Phil erweitert). Am Schluß: *Scribta de urbe Roma. U*[ersus] *CCL*. [von zeitgenössischer Hand:] *... Habet uersus ccl* ... – (80v–87v) I – II Th; davor zu II Th Argumentum (RB 752) und Capitula (Cod. R in W.-W. 2, 557). Nach dem Text von I Th folgen weitere Capitula zu II Th (W.-W. 2, 556 linke Sp.), abschließend mit >*Expliciunt brebes.*<; danach nochmals Prol. zu II Th (RB 752). Am Schluß: *Scribta ab athenis*. – (87v–92r) Col mit Capitula (Cod. R in W.-W. 2, 493–495) und Argumentum (RB 736). Abschließend: >*... missa ab urbe*< *Roma de carcerem* [!] *per Tithicum diaconum et Honesimum acolitum*. – (92r–100v) I – II Tim, beide mit Argumentum (RB 765, 772) und Capitula (Cod. R in W.-W. 2, 581 bzw. 619–621). – (100v–103r) Tit mit Argumentum (RB 780) und Capitula (Cod. R in W.-W. 2, 649–651). – (103rv) Phlm mit Argumentum (RB 783). – (104r–119r) Hbr mit Prol. (RB 793) und Capitula (Cod. R in W.-W. 2, 683–687). Das Capitulum *I* (Bl. 103v, unten) unter Rasur, sogleich auf eingeschaltetem Bl. (104v) zugefügt (104r *Praefatio ad haebreos*). – Zu Text und Überlieferung der Capitula in dieser Hs. s. E. Nellessen, Latein. Summarien zum Hebräerbrief. In: Biblische Zeitschrift. N.F. 14 (1970), S. 240–251, zu dieser Hs. 248 f., 251. – Folgen 2 Federzeichnungen (s.o.). – Bl. 120v

leer. – (121ʳ–127ʳ) Iac mit Prol. (RB 809) und Capitula (W.-W. 3, 234–236 linke Sp., z.T. gekürzt). – (127ᵛ–137ʳ) I – II Pt, je mit Capitula (W.-W. 3, 268–270 linke Sp., Cod. B etc.; bzw. 311–312, der 2. Sp. ähnlich, durch Auslassung von cap. II nur als *I–X* gezählt). – (137ʳ–143ᵛ) I – III Io mit Capitula (W.-W. 3, 335–337, 2. Sp., z.T. gekürzt; ebd. 381, 2. Sp., zu cap. *I–III* zusammengezogen; ebd. 388, 2. Sp., als *I–IV*). – (144ʳ–145ʳ) Iud; die 143ᵛ angekündigten Capitula (*I–VII*) auf Bl. 1ᵛ. Darunter (145ʳ) Eintrag, 9./10. Jh. (ohne Textbezug): 1. Zeile unter Rasur; 2.–3. Zeile anfangs unleserlich, 2 unvollständige Hexameter: ... *heminis* [?] *nil sunt meliora parapsys /* ... *auri* [?] *calicem cur suspicis hemi.* – (145ᵛ) nachgetragene Prol. (9./10. Jh.) zu I – II Pt (RB 816; 818). – Darunter 2 Verse eingetragen, z.T. unleserlich (9./10. Jh.): *Pars mihi ... tyranni* (VERGIL, Aeneis VII, 266; Schaller-Könsgen, Initia Nr. 11637) und *Quis rogo ... nocentem* (ARATOR, De actibus apostolorum II, 1041. CSEL 72, S. 136).

Ms. A 15

Concordantiae Evangeliorum

Pergament · 318 Bl. · 21,5–22 x 14,5–15 · Westdeutschland (?) · 14. Jh., Mitte

Restauriert und neu gebunden 1985 durch M. Schulte-Vogelheim / Essen. Einige Risse (oft alt genäht, z. B. Bl. 22) u. a. Fehlstellen, Wasserflecken und -schäden am oberen Rand und im Falz; Bl. 91 Längsrand z. T. abgeschnitten, fehlende untere Ecken bes. 164 u. 280 · 27 Lagen, dazu vorne (als ehemaliger Spiegel und fliegendes Bl.) 2 mitgezählte Pergamentbll. (beschrieben; s. u.), der 1. Lage umgehängt: 2^2 + 15 VI182 + V^{192} + 9 VI300 + IV308 + V^{318}. Zu Bl. 3–300 Lagenzählung (von der Hand des 1. Index?) jeweils auf der letzten Verso-Seite: ·$I^{[us]}$· – ·$XIII^{us}$·, ·$XIIII$· – ·XXV·, selten angeschnitten; Reklamanten, gelegentlich unter Rasur. Foliierung 1. Hälfte 19. Jh. (Tinte): *fol. 1 – fol. 318*, vergibt Bl. *189* doppelt, übergeht [254]; daher zu *fol. 189ᵃ – fol. 253* neuere Foliierung *190 – 254* in Blei hinzugesetzt (1. Hälfte 20. Jh.), dabei die ungültigen Bl.zahlen mit Blei eingekreist · Schriftraum: 16,5–17 x 10,5–11; 2 Anhänge (Bl. 309ra–318vb) 16,5–17,5 x 11–12; durchgängig Punkturen · 2 Spalten · 34 Z., die Anhänge: 36–42 bzw. 34 Z., Bl. 317ra–318va mit 35 Z.

Textura von 1 Hd., die 2 Registerhände zeitgenössisch bzw. wenig jünger: (1.) 309ra–311ra got. Kursive (von dieser Hd. auch zum Text die fortlaufenden Indexbuchstaben und durchgängig die zum Text mitlaufenden Lemmata auf dem unteren Rand), dazu einige Randkorrekturen und -bemerkungen (zeitgenössisch), z. B. Glosse 240r; (2.) 311ra–318vb Textura. Zahlreiche marg. Nota-Monogramme, 14. Jh. · rot überschriebene Textabschnitte / Rubriken nur 38va–62va und im 2. Index · Rubrizierung: nur rote und blaue Paragraphzeichen (Text und 2. Index); rote Unterstreichungen nur 3.–5. Lage · meist 2-, gelegentlich 4-zeilige Fleuronnée-Initialen zu Beginn der Abschnitte und im 1. Index, in Rot und Blau mit schmalen, langen Randausläufern, dazu gelegentlich (9va) marg. Repräsentanten (in Blei); 3ra blaurote Fleuronnée-Initiale *A(bsconditur)*, 3 Z. hoch, mit Ausläufern auf dem oberen und dem inneren Längsrand, dort neben der oberen Hälfte der Spalte blau-roter Stab (verwischt).

Einband: jetzt mittelbraunes Rindleder (zugleich die urspr. Heftung auf 5 Bünde wieder hergestellt); zuletzt auf 3 Bünde geheftet, Pappband (nach 1820) s. Karpp, Hss. Stift Essen, S. 183–189: die bisherigen Vor- und Nachsatzbll. (jetzt durch neues Pergament ersetzt) Papier mit Wz.: Einhorn und Gegenmarke RVS, d. i. Rütger von Scheven / bei Düren, ab Anfang 18. Jh.; auf diesen Bll. wenige Notizen, um 1800, z. B. *... Ph) Moses Mend*[elssohn] *... Gedicht ... /1787. I Vol. in 8ᵒᵒ* [d.i.: Moses Mendelssohn, der Weise und der Mensch. Ein lyrischdidaktisches Gedicht in vier Gesängen von M.C.Ph. Conz. Stuttgart 1787]. Bisher Deckelüberklebung mit 2 Fragmenten (Pergament, Textura 15. Jh.) aus dem Temporale eines LECTIONARIUM OFFICII, jetzt getrennt aufbewahrt: Ms. fragm. M 003, dort ebenso die Einband-

reste samt der dorsalen Signatur in Ölfarben *A.15.*, diese jetzt auf dem Rücken als Blindprägung; Titelschild 19. Jh. im VD.

Entstehung wahrscheinlich in Westdeutschland Mitte 14. Jh. Die auf Bl. 1ʳᵛ erkennbaren Namen (s.u.) vom Niederrhein stammend? – Aus der Bibliothek des Damenstifts Essen bzw. der dortigen Stiftskanoniker, Hs. genannt in den Übernahmeverzeichnissen dieses Bestandes des Düsseldorfer Bibliothekars Th.J. Lacomblet von 1819 (abgedruckt bei Karpp, S. 165 f.; vgl. S. 173); 1820 in die Königl. Landesbibliothek zu Düsseldorf.

Über diese Hs.: Karpp, Hss. Stift Essen, S. 173 u.ö. · Handschriftencensus Rheinland Nr. 456.

1ʳᵛ (zeitweise vorderer Spiegel, nach 1820 gelöst und freistehend, beidseitig lat. beschrieben, vertikal): Fragment eines EINKÜNFTE- UND AUSGABENVERZEICHNISSES, 14./15. Jh.; genannt u.a.: (1ʳ) *dominus G[...] derino* [de Rheno]. *Wesalla* [Wesel?], *Wolfard,* (1ᵛ) *Bela Caselmann, Ludolf.*

2ʳ ABLÄSSE zu Gunsten des Hospitals von S. Spirito in Sassia, Rom (23 Z., got. Kursive, 13./14. Jh., stellenweise unleserlich durch Wasserschaden). Inc.: *Hec sunt indulgencie benefactoribus hospitalis domus Sancti Spiritus in Roma decesse* [?], *quam* [?] *Papa Innocencius* [III., im Jahre 1198 (s. A. Potthast, Regesta 1, Nr. 96, 102)] *fundauit vt tria genera hominum ibidem saluarentur ... – ... Summa annorum xxii anni. Summa dierum mille ccc et xl dies.* Vgl. N. Paulus, Geschichte des Ablasses im Mittelalter. Paderborn 1922–1923. Bd. 1, S. 175 f.; 2, 295 u.ö. – 2ᵛ leer.

3ʳᵃ – 308ᵛᵇ [DISTINCTIONES DICTIONUM EVANGELIORUM SECUNDUM ORDINEM ALPHABETI sive] *Concordancie ewangeliorum.* Inc.: [1.:] *Absconditur deus carne se tegendo. Mt XIII.* [V.44:] *Simile* [est] *regnum celorum thesauro abscondito in agro. Glossa hic dicit: Potest per thesaurum accipi uerbum dei ...* Weitere Lemmata: [2.–6.] *absconditum, abiit, acceditur, accipere, adorandus est ...,* [96.] *ecce ...,* [118.] *ieiunium ...,* [171.] *occisio ...,* [267.] *vadit ...* Expl.: *... ubi tot caritatis concurrunt insignia · propheta: Protector noster ...* [Ps 83,10]. *Nota psalmus* [131,10]: *Propter Dauid ... christi tui.* [Epilog:] *Hic finem facio alphabeto ewangelico et consummato et per* [ergänze: verba, locos oder alphabetum?] *auctorum ueteris testamenti ut sit rota in rota concordato* [s. Ez 1,16], *ad hoc usus concordanciis antiquis, prout eas a diuersis conuenientibus mendicare potui Matheo Marco Luca mediocriter volentibus et Iohanne licet optimo tamen pessimo interpretationes quia non habui. tibi laborem huius reseruaui. / Expliciunt concordantie ewangeliorum. /* – 283 Texteinheiten, je 3–12-fach unterteilt, selten mit den alphabetisch geordneten Lemmata beginnend, sondern z.B. eingeleitet durch: *Docente ewangelio ..., Secundum ewangelii doctrinam ...;* anscheinend weitgehend der GLOSSA ORDINARIA entnommen (Drucke: GW 4282;

PL 113–114), öfter mit Autorennamen und auch mit Zitaten versehen, die in der Glossa ord. fehlen: z. B. 10ra zu II Mcc 7,11–12 aus SENECA, Ad Lucilium epistulae morales (ed. L. Reynolds. Oxford 1965; ep. 82,2, S. 272, Z. 1–2: *delicati timent ... similem*), Bl. 7va zu Sir 32,3 aus BERNARDUS CLARAEVALLENSIS, Sermo 5 in assumptione BM (Opera. Vol. 5, ed. J. Leclercq / H. Rochais. Romae 1968; 252, Z. 22-26: *triplicem ... – ... premium*). Folgt 1 Hexameter: *Ad quem Christe liber˙ spectat sit crimine liber.* – Dazu Indices:

(1.) 309ra–311ra Lemmata in alphabetischer Folge (diese hier durch Verselbständigung einiger Unterteilungen auf 322 vermehrt) mit Verweisung auf das oben zugehörende Textstück: kurz erläutert (so von dieser Registerhand auch unterhalb der betreffenden Textspalten zugefügt), dazu marg. Markierung ·a· – ·md· (an 2. Stelle jeweils *a – z* und die Abbreviaturen für *et* und *est*) wie auf den linken oberen Blattecken von 3v–307v. Inc.: *Absconditur deus IIIIor modis ... – ... xpc* [Christus]· *hoc nomen dicit octo.*

(2.) 311ra–318vb Anordnung nach den Sonn- und Heiligentagen des Kirchenjahres (einschl. Commune sanctorum), Verweisung von den zugehörigen Perikopen, Predigtthemen usw. auf die entsprechende Texteinheit (*sermo*). Inc.: *De aduentu require de ·a· sermone ·9·*, d.i. das 9. Lemma bei "A": Bl. 10rb *Quadruplex aduentus ...*, dazu auf dem oberen Rand Vermerke in Blei (anfangs Tinte), hier z.B. *·a· Sermo 9us* (oder über den 1. Index: marg. *·g·* [verwischt]). Expl.: >*De virginibus.*< *... Item venit sponsus etc.* [Mt 25,6] *De hoc. Require de ·V· Sermone ·4· / Secundum quod in hiis concordanciis inuenimus, conscripta themata loco suo et tempore assignauimus · plura autem tam in epistolis quam in prophetiis et ewangeliis inueniuntur themata · quorum persecutio mediantibus istis concordanciis studenti patebit.* – 318vb nachgetragen (14. Jh.) 3 Benediktionen zum Osterfest: *Benedictio casei et butiri. Dignare, domine ...*, Franz, Benediktionen 1, 592; *Benedictio ouorum. Deus qui uniuerse carnis conditor es, qui Noe et filiis suis ...*, d.i. Benedictio super agnum in Pascha, ebd. 1, 585; *Benedictio panis*, ebd. 1, 248 (2. Oratio).

Ms. A 16

Petrus Riga

Pergament · 271 Bl. · 21,5–22 x 13,5–14 · Frankreich (?) · 13. Jh., 2. Hälfte

Restauriert und neu gebunden 1989 durch M. Schulte-Vogelheim / Essen. Öfter Risse (z.T. alt genäht, z.B. Bl. 42) u.a. Fehlstellen (besonders Bl. 97 u. 233); meist dünnes, gelb-bräunliches Pergament, die Fleischseiten stark kalziniert und weißlich · 35 Lagen: III6 + 23 IV190 + (III–1)195 + 9 IV267 + II271. Ausgeschnitten: untere Hälfte von Bl. 5 (leer) und 1 Bl. nach 195 (Schriftreste auf der Rückseite des verbliebenen Blattstreifens). Lagenzählung auf dem letzten Verso der Lagen: ·Ius· (14v) usw., meist an- oder weggeschnitten, zuletzt lesbar: ·XXus· (166v); Reklamanten. Mehrfache Zählungen: (a) Bl. 1v–4r, 7r–271r neben dem Falz zeitgenössische Paginierung in "chaldäischen" Zahlzeichen (Tinte), s. Karpp, Geheimschrift, S. 399 f., 405, 409 Anm. 20; vgl. B. Bischoff, Die sogenannten "griechischen" und "chaldäischen" Zahlzeichen des abendländischen Mittelalters. In: Ders., Mittelalterliche Studien. Bd. 1. Stuttgart 1966, (67–73) 69 f., Taf. VI, Variante VII (die Zeichen für 7 und 8 vertauscht), und J. Sesiano, Un systeme artificiel de numeration du Moyen Age. In: Mathemata. Festschrift für H. Gericke. Stuttgart 1985. Hrsg. von M. Folkerts und U. Lindgren, (165–196) 171 ff. (Typ IIa); beide ohne Nennung dieser Hs. Im Klartext: 4–567; Zählung springt von 10 (Bl. 7r) auf 20 (7v), von 398 (dies rückseitig auf dem restlichen Blattstreifen des nach 195 ausgeschnittenen Bl.) auf 415 (196r) [oder vielleicht dazwischen Verlust eines ursprünglich (als 399–414) mitgezählten Quaternio?, s.u. Inhalt: Mcc / Evang.] und von 558 auf 561 (268r); (b) Bl. 1v–271r danebene-, ab *246* daruntergesetzte Paginierung: *1–542* (Blei), oft verwischt: springt von *79* zu *81*, vergibt *315* doppelt; (c) Bl. 7r–22r über der Kolumne [als 3. mittelalterl. Zählung] Foliierung *1 – ·16·* (Tinte); (d) Bl. 1r–271r Foliierung 19./20. Jh. (rechts oben, Blei): *1–262*, dazu *19a, 20a, 32a, 34a, 36a, 37a, 66a, 69a u. 83a*; jetzt (e) berichtigt oder durchstrichen und unterhalb ergänzt · mit Blei markierter Schriftraum (vgl. z.B. 47r): 15–16 x 5,5–6,5 (meist 5,8) · 35–40 Z., die Versmajuskeln mit Spatium den Zeilen links vorangesetzt (Versalienspalte); vielfach Zeilenfüllung durch horizontale Striche (Tinte), rote Wellen, Klammern; z.T. daran anschließend erst der letzte Buchstabe, die Wortendung o.ä.

Kleine Textualis einer Schreibergemeinschaft von 3 schwankenden, z.T. kurzzeitig wechselnden Händen; die Haupthand I (1r/271r) öfter unterbrochen, dies zusammen mit Lagenwechsel: (I: 228r); II: 196r; III: 220r, 244r u. 252r. Dazu 2 zeitgenössische, ähnliche Ergänzungshände: 4v–5r bzw. 6r; vor allem zu Anfang zahlreiche Randnotizen und Kommentierungen (s.u.), meist 13. u. 14. Jh., z.T. beschnitten; 2r–5r u.ö. marg. Notizen (Stift), kaum lesbar · Seitentitel und Überschriften rot, alle von Hand I; häufige Zeilenfüllsel, s.o. Die Textinterpolationen (aus Aeg. 1 und 2, s.u.) öfter hervorgehoben durch rote vertikale Striche links der Textko-

lummne · rubriziert · sehr zahlreiche Anfangsbuchstaben mit Vorgaben für den Rubrikator auf dem äußeren Längsrand (z.T. weggeschnitten), meist 2(–5)-zeilig, blau und rot im Wechsel, sparsames Fleuronnée in der Gegenfarbe; zu Beginn einiger Prologe u.ä. sieben 4–7-zeilige blaue oder rote Fleuronnée-Initialen (z.B. 222r); zu Beginn der biblischen Schriften (auch Prologe) 32 Silhouetteninitialen, 4–11-zeilig mit blau-rot gepaltenem Stamm und Fleuronnée (z.B. 81v, 150v u. 184v).

Einband: bisher grün eingefärbtes Schaf- oder Wildleder über Pappe (nicht Originaleinband) und Heftung auf 3 Pergamentstreifen, jetzt neuer Einband: braunes Rindleder über Buchendeckeln, originalgetreu geheftet auf 3 Doppelbünde (Hanf); Vor- und Nachsatz (Papier, Wz. 18./19. Jh.: Einhorn, nach links steigend mit beidseitig herabhängender Kette) jetzt durch Pergamentbll. ersetzt. Auf dem Rücken der separat aufbewahrten alten Decke Papiertitelschild und Signatur in Ölfarben: *A.16.* (darauf in Blei: *16*), alles 19. Jh.

Entstehung der Hs. nach kodikologischen Kriterien wahrscheinlich in Nordfrankreich, 2. Hälfte 13. Jh. (anscheinend um 1270/80; vielleicht Paris?); s.a. 2r marg. zeitnaher Eintrag Z. 5–9: *... Si rex Francie* [wohl Philipp III., 1270-1285, oder Philipp IV., 1285–1314] *fecisset testamentum suum n*[?] / *signaret pauperibus studentibus* [der Sorbonne?] *quibusdam centum* [marcas] / *ar*[genti] *quibusdam autem ·cc· mar*[cas] *ar*[genti] *...* Auf Bl. 1r marg. 3-zeiliger Eintrag unter Rasur, unleserlich; 271v Eintrag 15. Jh.: *Liber monasterii sancti Ludgeri prope Helmstede*, d.i. Helmstedt / Niedersachsen, Benediktiner-Doppelabtei mit Werden / Ruhr; Hs. später in dessen Besitz: genannt im Verzeichnis des Barons Hüpsch (Ende 18. Jh.), Designatio Nr. 19 (A. Schmidt, S. 246); von dort 1811 in die Hofbibliothek Düsseldorf. Bibliotheksstempel auf Bl. 1v, 7r u. 271v (alle verwischt): fast quadratischer Stahlstempel in Rot: *LANDES- UND STADT-BIBLIOTHEK DÜSSELDORF*, in der Bibliothek verwendet ca. 1907–1970 (Jammers, Bibl.stempel S. 69).

Über diese Hs.: Stüwer, Werden (GS) S. 74, Nr. 61 · Handschriftencensus Rheinland Nr. 457.

1r – 271r PETRUS RIGA: AURORA SIVE BIBLIA VERSIFICATA. Mit Interpolationen des Aegidius Parisiensis [Aeg.] und verschiedenartigen Glossen. Bestand nach der Edition von Paul E. Beichner, Bd. 1.2. Notre Dame, Indiana 1965. (Publications in mediaeval studies. 19.)

(1r) *Opus metricum Petri Rige utrumque complectens testamentum* (Textura 14./15. Jh.), Inc.: *Scire cupis lector ...*, zunächst (1r–4v) die Prologe: VI, VII (nur Vers 3–12), IV, V, II, III (Z. 1–31), VIII (dazu am Ende 2 Verse, nicht bei Beichner: *Conspiciens mundum ratio diuina secundum / confectum mentis formam offert* [?] *elementis*), bei Beichner S. 11, 8–10, 4–8, 12–13.

(1r) seitlich des 1. Prologs auf dem äußeren Rand von etwas jüngerer Hd. Zeichnung (ca. 5,2 x 2,1 cm) einer 7-stufigen Scala perfectionis: *·I· gradvs Confessio, ·II· Oratio, – ... ·VI· Scripture exposicio, ·VII· predicatio*; übereinstimmend mit

ALANUS AB INSULIS, Summa de arte praedicatoria. PL 210, Sp. 111 A (Praef. auctoris). Dazu 12 kurze Textzeilen (beschnitten), Textprobe: ... *angeli utebantur ista scala inter celum et terram* [vgl. Gn 28,12]. *O miser homo, peccator quam nescessaria* [!] *est tibi ista scala. pone ergo te in primo gradu, id est in confessione, ascende ceteros* ...

(4ᵛ–5ʳ) zeitgenössischer Einschub: [PETRUS COMESTOR: In purificatione BMV] sermo 9. Abweichendes Inc.: *Oblatus est quia uoluit* [Is 53,7]. *Dominus Ihesus salvator noster bis oblatus fuit, scilicet in templo et in cruce ... ad immolandum. Quotiens oblatus est dominus ... – ... viri sunt magnarum gentium Egiptii.* PL 198, 1744–1747C; Schneyer RS 4, 643 (Nr. 99). – 5ᵛ leer.

(6ʳ) etwas jüngerer Nachtrag: GEBET AN CHRISTUS. *Anxietatem spiritus mei et contricionem cordis mei et uniuersas tribulaciones meas tibi pando domine Ihesu Christe et deprecor te ... – ... peccatore, qui cum patre et filio.* – 6ᵛ leer.

(7ʳ–31ᵛ) Gn (Prol. s. o.), schließt ab mit: *De Morte et sepultura Jacob.*

(32ʳ–60ʳ) Ex; die Verse Beichner 1001–1002 fehlen, nach V. 216 zugefügt (34ᵛ–44ʳ): Mysterium seu >*Versus magistri Egidii de agno paschali.*< Inc.: *Ut legis* ... (720 Z.), nicht bei Beichner (doch vgl. ebd. S. XXIII f.; 99 f., Anm.).

(60ʳ–71ᵛ) Lv, mit Prol.; es fehlen die Verse Beichner 633–634, 653–654, 786–787.

(71ᵛ–81ʳ) Nm, mit Prol. (Aeg. 2, s.u.); (77ᵛ) nach V. 412 der Einschub Beichner S. 204 f. (Aeg. 2; darin statt Z. 11–16 zehn bei Beichner nicht nachgewiesene Verse, Inc.: *Augurium quoddam est sanctorum uita quieta* ...), nach V. 94 zwei Zusatzverse, nicht bei Beichner: *Et de difficili corde cupido fluit* ...

(81ᵛ–85ʳ) Dt; nach V. 246 zwei Zusatzverse, nicht bei Beichner: *Lex noua deutronomus* [!] *quintus liber atque supremus* ...

(85ᵛ–89ʳ) Ios; es fehlen die Verse Beichner 79–80, nach V. 132 folgen 6 Zusatzverse, nicht bei Beichner: *Plebs hebrea tubis Iericho circumsonat urbem* ...

(89ᵛ–93ᵛ) Idc; nach V. 36 (mit add. Aeg. 1) 4 Zusatzverse, nicht bei Beichner: *Hic quoque cum Sangar solum dictante per annum* ...

(94ʳᵛ) Rt.

(95ʳ–102ᵛ) I Sm, mit Prol.; es fehlen die Verse Beichner 302–303.

(103ʳ–108ᵛ) II Sm.

(108ᵛ–112ᵛ, 138ᵛ–140ᵛ) III Rg, darin nach V. 270 (mit add. Aeg. 1, Z. 1–36) Einschub: (112ᵛ–133ᵛ) Ct (Beichner S. 703-761, der anfängliche Prolog ersetzt: Aeg. 1, S. 760/761; es fehlen Beichner V. 130 und 678), vorweg 2 zusätzliche

Prol. des Aeg. 1 (Beichner S. 298 f., App.; und S. 760 f., App. Z. 1–14, darin nach Z. 12 zwei Zusatzverse, nicht bei Beichner: *Sicut et a greco* [?] *sibi grande Hieronimus esse* ...); nachfolgend (133^v–138^v) >*Cantica canticorum secundum beatam uirginem*< (ed. P.E. Beichner, in: Marianum 21, Romae 1959, 1 ff.: Text S. 6–15; s. Edition S. XXIV f.), fehlt V. 110–111, zugefügt 1 Z. nach V. 48, nicht bei Beichner: *Per sex externos signatur opus pietatis.*

(140^v–143^v u. 150^v) IV Rg, darin nach V. 198 Einschub: (143^v–150^r) Lam, mit Prol. (danach 437 Textverse), Inc.: *Aleph doctrinam notat et doctrina uocatur* ... – ... *Quod recte dominus Ihesus alpha sit ·ω·* [omega] *que uocetur*; Text nicht bei Beichner (vgl. S. XXIV f.).

(150^v–159^r) Tb; es fehlen die Verse Beichner 357–400; 2 Zusatzverse nach V. 216, nicht bei Beichner: *Seruatumque iecur, cum nos doctrina maligni* ..., nach V. 508 Einschub: >*Versus mistice tractati secundum magistrum Egidium*< (Beichner S. 334–338, App.: Aeg. 2), danach von wenig jüngerer Hand marg. Zufügung der Schlußverse 509–511.

(159^r–170^r) Iob, mit Prol.; es fehlen die Verse Beichner 121 (–122), 207–208 u. 401; nach V. 549 zusätzlich 4 bei Beichner nicht nachgewiesene Verse: *Post hec uerba uiri tres compressere loquelas* ...

(170^r–182^r) Dn; es fehlen Beichner V. 264–265, 290, 365–367; ab V. 450 ist die Historia Susannae aus der Redaktion des Aeg. 1 in zahlreichen kleinen Einschüben dem Text einverleibt (s. Beichner S. 371–373).

(182^r–184^v) Idt; es fehlen die Verse Beichner 41–42.

(184^v–188^r) Est.

(188^v–195^v) Mcc, mit Prol.; nach V. 8 eingeschoben der 1. Prol. des Aeg. 2 (Beichner S. 417–419, App.).

(196^r–248^r) >*Historie ewangelice*<, Evangelium mit Prol. (Beichner S. 421–535 bzw. 604); mehrfach kleinere Lücken (insges. etwa 11 V.), Zusatzverse (etwa 26), zahlreiche Umstellungen; nach V. 926 stückweise eingeschaltet das Evangelium Aegidii (Aeg. 1).

(248^r–263^r) Act, eingangs Prol. Aeg. 1 (Beichner S. 626, App.); es fehlen die Verse Beichner 157–158 u. 637–638; je 2 Zusatzverse nach V. 700 (vgl. Beichner, App. zu V. 701 f.) und nach V. 702, nicht bei Beichner: *Idque nouum fieret quod eos fortasse moueret* ...

(263^v–270^v) >*Recapitulationes*<, eingangs Prol. Aeg. 1 (Beichner S. 625, App.); Beichner V. 480 fehlt. – Abschließend folgende Stücke:

(270^v) >*Oratio magistri Egidii in fine operis*<, Beichner S. 13, IX.

(271r oben) >*De numero librorum codicis istius*<, Beichner S. 18 f., XVI: in der Hs. nur V. 1–12.

(271r unten) >*De numero uersuum*< Beichner S. 17, XII, dazu interlinear und marg. außer den Namen der Autoren *Egidium* und ·*p*·[etrus? (Riga)] arabische Ziffern mit Berechnung der Gesamtzahl der Verse; darunter zeitgenössische Ergänzungen: (a) *De obligatione eius cui scriptus et correctus est liber*, nachfolgend 4 Verse: *Viuet* [!] *ametque suum cui scripsit amicus honorem* ... (Walther, Initia 20720); (b) Verzeichnis der im Band kommentierten biblischen Schriften, mit Seitenangaben in „chaldäischen" (auch geheimschriftl.) Zahlzeichen, wie oben.

Stegmüller RB, Nr. 6823–6825 (mit Nennung dieser Hs.). In der Regel mit den Interpolationen der 1. Redaktion des AEGIDIUS PARISIENSIS (Aeg. 1), gelegentlich auch aus dessen 2. Redaktion (Aeg. 2). Die breiten Ränder streckenweise aufgefüllt (besonders zu Gn – Nm) mit Notizen und Marginalien, 13.–15. Jh.: in der ältesten Textschicht (oft von den Haupthänden) zu den Versen über Gn und Ex entsprechende Bibeltexte (auch neutestamentliche) und Kommentierungen durch verschiedene Autoritäten, besonders *Augustinus*, genannt auch *Beda* (2r), *Petrus Comestor* (15r), *Decretum* (15v), *Philosophus* (45r); ab Ios vor allem aus PETRUS COMESTOR, Historia scholastica (Stegmüller RB, Nr. 6549–6555, 6559), ganz überwiegend zu Beginn der einzelnen biblischen Schriften (Texte oft lückenhaft): Ios (PL 198, 1259–60), Idc (1271), Rt (1293A – 1295A), I Sm (1295C – 1297C), II Sm (1325B–C, 1342A–B), III Rg (1347B–D, 1371D – 1376C), IV Rg (1408C – 1414A), Dn (1447A – 1448C, 1449D).

Ms. A 17

Vetus Testamentum (pars prior): Gn - II Esr

Papier · II (Perg.) + 309 + II (Perg.) Bl. · 28,5 x 21 · Münster i. W.,
Fraterhaus (?) · um 1450

Restauriert 1992 durch M. Noehles, Atelier Carta / Mühlheim a. M. Alte Wasserschäden im
Falz (unten); der 1. und letzten Lage je 2 Pergamentbll. (gezählt I – IV) umgehängt als Spie-
gel (gelöst) und fliegendes Bl. – Wz.: durchgängig 4 Ochsenköpfe PiccO VII 846 (1448–
1453), ähnl. 844–846 (1448–1454), ähnl. 853 (1449–1455), ähnl. 859 (1450–1452) · La-
gen: 25 VI300 + (V–1)309. Lagenfälze (Perg.) unbeschrieben · Lagensignaturen $a1$–$z6$,
$aa1$–[bb6], wie die marg. Vorgaben für den Rubrikator oft weggeschnitten; Reklamanten.
Neuere Bleifoliierung · Schriftraum 20 x 14 · zweispaltig · 38–42 Zeilen.

Schleifenlose Bastarda von 1 Hd. · rubriziert · zu Beginn der Prologe u. biblischen
Bücher 7 einfache 3–5-zeilige (Stamm einfarbig, Maiglöckchenfüllung) und 16 gute 5–20-
zeilige Fleuronnée-Initialen, 3–4-farbig, blau-rot gespalten er Stamm (Binnengrund mit Grün),
Perlreihen, bis spaltenhohe Randausläufer (z.B. 7va).

Einband 15. Jh.: dunkelbraunes Ziegenleder (Einschläge auf den Innendeckeln geschärft),
Streicheisenlinien und Einzelstempel (wie Ms. B 30b, HD u. Ms. C 103): aus der Werkstatt
des Fraterhauses "Zum Springborn" in Münster (Schunke, Schwenke-Slg. Bd. 1 [als "Coes-
feld I – O", s. Bd. 2, S. 58 f.], Adler 156, Lamm 117, Lilie 212 vgl. EBDB w000204; sowie
Nr. 36 bei R. Kroos [Beiträge z. Gesch. der Klosterbibl. Böddeken. AGB 9 (1969), Sp. 1497–
1508, Abb.], Rosette 350 und 450; s. J. Vennebusch, Einbandstempel des Chorherrenstiftes
Böddeken und des Fraterhauses in Münster. AGB 23. 1982, Sp. 1421–1428, wie Abb.). 2
Schließen, Schnitte gelb gefärbt, 2 Reihen von Lederknoten als Blattweiser zu Beginn der
biblischen Bücher (von Bl. 7 u. 86 abgefallen). Rücken: angesetztes Gewebekapital, blau und
gelb geflochten; quer und längs (wie Ms. C 103) alte Rückentitel (u.a., gelesen mit Quarzlam-
pe: [Iheronimi] *de divinis historiae libris*, s.u.); ganz unten kleines rechteckiges Papierschild-
chen *194*, s.u.; die übliche, etwas ältere Signatur in Ölfarben fehlt, im zweituntersten Feld
gültige Signatur auf hochrechteckigem Papierschildchen nach Art der mit Ms. B 147 begin-
nenden Signaturschilder des Hss.bestandes (= Neueinsatz mit "Nachträgen" zum Autorenal-
phabet von Ms. B 1 – B 146 im hsl. Verzeichnis von Lacomblet).

Fragmente: Bl. I u. IV, aus dem Temporaleteil eines ANTIPHONALE, 15. Jh., urspr. Schrift-
raum 27 x 16,5–17, vollständig mit 10 Z., darüber je Fünfliniensystem in Tinte, Notation und
[rote] Satzmajuskeln nicht eingetragen. (Irv) Mt 1,16; Schluß eines Responsorium: ...] *Ihesus
qui vocatur Cristus.* [>T<]*e deum laudamus. >In capite ieiunii ad aspersionem. Antiphona*
[ante bendictionem cinerum].< Folgen die Antiphonen und Responsorien CAO 2770, 3193,
3554, 6653, 6012, 3732; (IVrv): [Sabbato Sancto] beginnt in CAO 6605 (...] *in pace ... eius.*

et.), 7661, 7509, 7640; folgt Hymnus ad ignem benedicendum [>I<]*nuentor rutili...*, AH 50, Nr. 31, 1–5c (Text bricht ab: ... *fert alimoniam* [...]).

Entstehung um 1450 wahrscheinlich in Münster i.W., anscheinend im dortigen Fraterhaus "Zum Springborn". Bl. II^r zeitgenössischer Besitzeintrag (unter Rasur): *Liber domus sororum Collismarie de Coesfeldia*, d.i. Augustinerinnenkloster Marienbrink in Coesfeld (Diözese Münster; 1427–1810), vgl. W. KOHL, Das Bistum Münster 1: Die Schwesternhäuser nach der Augustinerregel. Berlin 1968, S. 84 ff. (Germania sacra. N.F. 3); diese Hs. nicht genannt. II^v Reste eines Wappen-Exlibris (vollständig erhalten in Ms. C 103, II^v; Hs. ebenso aus Marienbrink), Beischrift: [AD·BIBL·I·I·ZUR=MÜH]*LEN* (F. Warnecke, Die deutschen Bücherzeichen, Nr. 1334), d. i. der Münsterische Vizekanzler Joh. Ignatz (von) Zurmühlen, gest. 1809 (vgl. B. Walter, Die Beamtenschaft in Münster zwischen ständischer und bürgerlicher Gesellschaft. Münster i. W. 1987, S. 482 u. ö.); diese Hs. als Nr. 194 (s. o.) genannt (vgl. den Rückentitel!) in: Verzeichnis der sehr ansehnlichen Büchersammlung des Herrn J. J. von und Zur=Mühlen, Münster 1821, S. 318, zur dortigen Auktion am 25.2.1822 (Ms. C 103 ebd. als Nr. 251). Im hsl. Katalog Lacomblets (1846–50) von ihm nachgetragen. Auf II^r in der rechten unteren Ecke in Blau: *11*.

Über diese Hs.: Handschriftencensus Rheinland Nr. 458.

1^ra – 306^ra [BIBLIA SACRA VETERIS TESTAMENTI IUXTA VULGATAM VERSIONEM] Gn – II Esr
Die Prologe zitiert nach Stegmüller RB, die Kapitelverzeichnisse nach der Edition BS Rom 1926 ff.
(1^ra–40^ra) Gn, zuvor 2 Prol. (RB Nr. 284, 285) und Capitula, Series Delta, Forma a; deren Zählung [I–CLVII] nicht eingesetzt (s.u.). – (40^ra–66^va) Ex mit Capitula, Ser. Delta. – (66^va–85^ra) Lv mit Capitula, Ser. Delta. – (85^ra–111^va) Nm mit Capitula, Ser. Delta. – (111^va–135^ra) Dt mit Capitula, Ser. Delta. – (135^ra–151^va) Ios mit Prol. (RB Nr. 311) und Capitula, Ser. Delta. – (151^va–167^vb) Idc mit Capitula, Ser. Delta, Forma a. – (168^ra–170^ra) Rt. – (170^ra–211^rb) I–II Sm, zuvor Prol. (RB Nr. 323) und Capitula, Ser. Beta; diese aufgeteilt [I]–[XLVIII], [XLVIIII]–[XCVIII] und dem jeweiligen Buch vorangestellt. – (211^rb–250^va) III–IV Rg mit Capitula, Ser. Beta, Forma b; diese wiederum aufgeteilt [I]–[LVII etc.], [LVIII]–[XCI] und dem jeweiligen Buch vorangestellt. – Bl. 250^vb–252^v leer. – (253^ra–291^ra) I–II Par mit Prol. (RB Nr. 328). – (291^ra–306^ra) I–II Esr mit Prol. (RB Nr. 330). – 306^rb–309^v leer. – In allen Kapitelverzeichnissen fehlen die Zählungen, vom Rubrikator in die dafür freigelassenen Räume nicht eingesetzt.

Ms. A 18 - vacat

Esther-Rolle (hebr.), verblieb 1977 im Heinrich-Heine-Institut der Stadt Düsseldorf und erhielt dort die neue Signatur *HH 1*.

Ms. A 19

Vetus Testamentum: Gn – Idc (Fragmenta)

Pergament · 26 Fragmente: 30½ Bl. (dazu 1 Bl. Depositum) · 2 Formate: 30–31 x 21–22 (16 Fragm.) und 27–28 x 19,5–20,5 · Südengland oder Werden · 9. Jh., Anfang

Ehemalige Einbandspiegel und Vorsatzbll. („fliegende Bll."), z.T. aus Inkunabeln der Benediktinerabtei [Essen-]Werden / Ruhr ausgelöst (s.u.); alle 2- bis 4-seitig beschnitten · Kalbpergament (Vellum) · alle aus demselben Codex discissus stammend (soweit derzeit im Bestand erkennbar): 5 Doppelbll. (Nr. 7, 8, 13, 14 u. 16), 20 Einzelbll. und 1 halbes Bl. (Nr. 2) [nach alten Zählungen 30 1/2 oder 31 bzw. 32 Bll. (dann einschließlich Fragm. K 16: Z 1/1, dem Depositum, s.u.)]; urspr. Blattgröße zumindest ca. 33–34 x 25; z.T. angeklebte oder beiliegende Schutzbll., Papier 19. Jh. (s.u.) · 4 Lagen rekonstruierbar aus den Fragmenten Nr. 7–11, 12–24 und dazu dem Depositum Ms. fragm. K 16: Z 1/1, s.u.: (Lage A) aus Lv ein kompletter Quaternio (Cap. 1,1 – 13,51), erhalten das 2. u. 3. Doppelbl. (Nr. 7 u. 8), das äußere und innere je vertikal zertrennt zu insgesamt 4 Einzelbll. (Ms. fragm. K 16: Z 1/1 und Nr. 9–11); (B) aus Nm ein unvollständiger Quaternio (IV–2) mit Cap. 24,7 – 35,12/13: vorhanden die beiden innersten Doppelbll. (Nr. 13 u. 14) und das äußere (= zerteilt in 2 Einzelbll., Nr. 12 u. 15), das 2. Doppelbl. fehlt; unmittelbar anschließend die 2 folgenden Lagen (C, D) mit Nm 35,13 – Dt 4,45 und Dt 4,45 – 16,22: (III–2) + (IV–2), vom Ternio (C) erhalten das äußere Doppelbl. (Nr. 16) und das mittlere (= zerteilt in 2 Einzelbll., Nr. 17 u. 18), das innere Doppelbl. nicht vorhanden; vom Quaternio (D) erhalten die beiden äußeren und das innerste Doppelbl., jedoch alle zerteilt in 6 Einzelbll. (Nr. 19–24), das 2. Doppelbl. von innen fehlt · Schriftraum (unbeschnitten, s. Fragm. 25): 27,5–28 x 20,5 · 2 Sp. (Breite 9–9,5 cm; Interkolumnium 1,8–2,0) · urspr. 28 Zeilen (die Abweichungen vermerkt, s.u.); Blindliniierung, als Punkturen kleine waagerechte Schlitze (z.B. Nr. 25) ·

Angelsächsische Minuskel von 1 kontinentalen (?) Haupthand (s.a. Lit.); gelegentlich (interlineare) Korrekturen u.ä. in karolingischer Minuskel, 9. Jh. · Überschriften u.ä. in Halbun-

ziale, doch nur in Nr. 1 (rotes Expl.), Nr. 16 (Inc.) und Ms. fragm. K 16: Z 1/1, dort zusätzli-
che Überschrift in zeilenhohen Majuskeln Capitalis/Uncialis; mehrfach unziale Zeilenanfänge
bei Textabschnitten: in Nr. 2–6 (Gn u. Ex), 17–18 (Dt 1 ff.). Seitentitel, zeitgenössisch: [Ver-
so :] *liber·* // [Recto :] *leuitici·* etc. (erhalten nur bei Nr. 7–11; 25 u. 26) · öfter (1–3-) 2-
zeilige Anfangsbuchstaben in Tinte (z.B. Nr. 1, s.u.; Nr. 5, 6, 9, 14, 16, 20) · Rubrizierung
(verblaßt) nur bei Nr. 1 (s. dort) · 1987 anläßlich der Beschreibung geordnet und signiert,
Aufbewahrung in Einzelmappen und Kassette.

Entstehung der Hs. Anfang 9. Jh. möglicherweise in Südengland, wahrscheinlich in Werden,
von der dort ersten, angelsächsisch geprägten Schreibergeneration; zum ältesten Bücherbe-
stand dieses Klosters gehörend. Um 1500 Verwendung der zerlegten Hs. als Buchbinderma-
kulatur in der Werkstatt der Benediktinerabtei Werden oder als Aktenumschläge usw. in der
klösterlichen Verwaltung:

(I) Ein Teil der Fragmente anscheinend in Werden bereits vor der Säkularisation wieder aus
den Trägerbänden ausgelöst oder von sonstiger Verwendung befreit, 1811 in die dortige kath.
Pfarrbibliothek und noch 1834 von dort als Säkularisationsgut (Karpp, Bücherverz. 1834
Werden, Nr. 2 auf S. 31 u. 33: *Fragmenta Pentateuchi* [diese Angabe zutreffend, da Nr. 25
(Ios) und 26 (Idc) nicht zu dieser Gruppe gehören, s.u. II,b]) in die Königl. Landesbibliothek
nach Düsseldorf verbracht. Diese Bll. nach 1831 (s.u.), also wohl in Düsseldorf, samt dazwi-
schen geschalteter Schutzbll. zu einem Block zusammengeklebt, dazu (separat:) Pappdeckel-
einband mit Papierspiegeln usw. (diese den Schutzbll. gleich), mit Wz. (öfter angeschnitten,
vollständig in Bl. N* = fliegendes Doppelbl. vom HD des Einbandes): J MR / 1831, vgl. Mon.
chart. pap. Bd. 8 (1960), Taf. 252, Nr. 933; dieser Einband nur vorübergehend für die Frag-
mente verwendet, später aufgelöst (diente ab 1. Hälfte 20. Jh. als Umschlag für Ms. fragm. K
1: B 210; ergänzend zu Zechiel-Eckes, Kat. Fragm. S. 23). Der große Teil dieser Fragmente
klebt noch mit einzelnen Schutzbll. zusammen oder ist diesen eindeutig (Abklatsch) zuzu-
weisen (bes. Nr. 4, 5, 9–11, 15, 19–24; ebenso das Depositum Ms. fragm. K 16: Z 1/1), sie
tragen oft alte Bleistiftnummern (Foliierungsversuch?). – Die Fragmente dieser Gruppe I nicht
im hsl. Katalog von Lacomblet (1846-1850) genannt, doch in dessen Kopie [jetzt Heinrich-
Heine-Institut, Düsseldorf] (Gruppe I und II) ohne weitere Angaben (Anzahl, Prov.?) nachge-
tragen 1967 durch den Bibliothekar Gerh. Rudolph.

(II) Weitere 9 Fragmente (s.u.) wahrscheinlich Anfang 20. Jh. aus Werdener Inkunabeln in
der ehemaligen Landes- und Stadtbibliothek Düsseldorf ausgelöst; als frühere Trägerbände
mit Abklatsch der Fragmente wurden im Bestand der Bibliothek folgende Drucke erkannt:
a) Bibl. Theol. I. A. 17[a] (Ink.), nur Bd. 1–3: Biblia latina cum Glossa ord. etc., Basel 1498
(GW 4284; Inkunabelkatalog Düsseldorf, S. 156 Nr. 206); daraus die Fragmente Nr. 16–18
(1. Bd), 7–8 (2. Bd), 13–14 (3. Bd; mit Papierresten aus der Ink.); diese Bände (libri catenati!)
mit werkstatt-typischen Einbandstempeln der Werdener Abtei und Besitzeintrag, dazu Schen-
kungsvermerk (Anfang 16. Jh.): ... *ex legato honorabilis domini Arnoldi ten Haue* [de Wach-
tendonck] *quondam pastoris noue ecclesie* (d.i. St. Lucius, Essen-Werden), zur Person z.B.

Keussen, Matrikel Köln Nr. 335,35, und Stüwer, Werden (GS) S. 516 f.: immatr. 1472, gest. 1524. [Aus seinem Legat auch ULB Münster Ink. 263; Hain 9440, Proctor 439.] – b) M. Th. u. Sch. 49 (Ink.): Bernardus Clara[e]vallensis und Gilbertus de Hoilandia, Sermones super Cantica canticorum. Straßburg 1497 (GW 3937; Inkunabelkatalog Düsseldorf, S.140 Nr. 169); daraus die Fragmente Nr. 25–26, mit Besitzeintrag der Abtei (Anfang 16. Jh.).

(III) Das in die Beschreibungen der Fragmente (zwischen Nr. 6 u. Nr. 7) als „Einschub" hier [zwischen Nr. 6 und Nr. 7] hinzugefügte Stück Ms. fragm. K 16: Z 1/1(mit capitula und Lv 1,1 – 2,2) kam 1951 als Depositum des damaligen Nordrhein.-Westfäl. Hauptstaatsarchivs Düsseldorf (dessen früherer Besitzstempel auf dem unteren Rand, ellipsenförmig: *Haupt- staats- / archiv / Düsseldorf,* 20. Jh.) [jetzt: Landesarchiv NRW / Rheinl.] in die Bibliothek, s. Oediger, Bestände HSA 5 (1972), S. 428 f.; Stüwer (s. Lit.): "Abgelöst aus Werdener Akten des HSA"; Zechiel-Eckes, Kat. Fragm. S. 16 f. (Deposita des HSA), S. 49 (Beschreibung des Fragments).

(IV) Nachweis und Beschreibung kürzlich bekannt gewordener weiterer Fragmente aus dieser Hs. s.a. Lit.: (a) Toshiyutzi Takamiya Collection, Tokio: Einzelbl. (oben u. rechts beschnitten, Textverlust) mit Jdc 10,7 – 11,9 und 11,10–26 (neben seitl. Perg.resten [vom Doppelbl.] mit Stücken aus Idc 5,5–6 und 6,6); (b) England, Privatsammlung (erhalten in einer Ink., Straß- burg 1495; GW 11560): aus Nm 33,43–55, [Verso:] 35,3–13 (2 Textstreifen rechts u. links neben dem Falz); zu Fragm. Nr. 15.

Über diese Hs: CLA, Suppl. (1971) Nr. 1685 und S. 68, und Addenda (II), S. 307 · Stüwer, Werden (GS) S. 64, Nr. 15 (nennt nur das Fragm. K 16: Z 1/1 = Depositum aus HSA, nicht die 26 Fragmente der UB Düsseldorf) · Kostbarkeiten UBD, 18 f., Nr. 2 (Karpp), mit Abb. (Fragm. HSA) · Zusätzliche Fragmente aus derselben Hs. genannt bei: (a) M. P. Brown, A new fragment of a ninth-century English bible. In: Anglo-Saxon England. 18 (1989), 33–43 (dazu 2 Abb. nach S. 54), und (b) B. C. Barker-Benfield, The Werden 'Hepta- teuch'. In: ebd. 20 (1991), 43–64 (Abb. VII b und c) · Vergessene Zeiten. Bd. 1, S. 40 f., Nr. 22 (Karpp), mit Farbabb. des Depositum · Handschriftencensus Rheinland Nr. 459 · Bischoff, Hss. 9. Jh., Nr. 1061 · Das Jahrtausend der Mönche. KlosterWelt Werden. Hrsg. von J. Gerchow. (Ausstellungskat.) Essen 1999. Nr. 84, S. 375 f. (M. Sigismund) · Zechiel-Eckes, Kat. Fragm., S. 49 · Karpp, Bücherverz. 1834 Werden, Nr. 2 auf S. 31b und 33b · McKitterick, Werden S. 343, Nr. 3.

[BIBLIA SACRA VETERIS TESTAMENTI IUXTA VULGATAM VERSIONEM] Fragmente (eines Heptateuch oder Oktateuch?) aus Gn – Idc. Prologe zitiert nach Stegmül- ler RB, die Kapitelverzeichnisse nach BS Rom (z. B. Series Lambda, Forma a); Eintrag der Capitula-Zahl durchweg vor der Kolumne des betreffenden Textab- schnittes.

1. Fragment:

Diente als Einbandspiegel und Vorsatzbl. eines halbformatigen [!] Bandes (4º; Recto, nur obere Hälfte: 3-seitiger Abdruck des Deckelleders; aus demselben Bd. anscheinend auch Fragm. Nr. 2 (als Doppelbl.?) · 1 Bl., beschnitten, an beiden Längsrändern geringer Textverlust, die 28. Z. angeschnitten · 28 x 20,5; in Blattmitte horizontaler Knick mit 4 Heftlöchern (s.o.), daher die 14. Z. unleserlich · Spuren der verblaßten Rubrizierung: Bl. 1^ra Überschrift, im Interkolumnium beidseitig die Zahlen der Capitula · Bl. 1^ra eine 3-zeilige Initiale *D(E)*, links angeschnitten, darin als Federzeichnung die Grobskizze einer männlichen Halbfigur mit Buch.

Zu Gn: HIERONYMUS, Praefatio in Pentateuchum (Stegmüller RB, Nr. 285), nur Schluß: / ...] *quo posim*[!] *... sermonem.* Folgt (verblaßt): >*EXPLICIT PROLOGUS INCIPIUNT CAPITULA.*< Nachfolgend die Capitula [>I<] bis >*LXX*< *... in carcerem somnia* [... /, s. BS Rom, I.3, S. 91–99: Series Lambda, Forma a; cap. XXX erweitert (vgl. ebd. Forma b und App.).

2. Fragment:

Einbandspiegel eines etwa gleichgroßen (also halbformatigen) Bandes (4º; Recto: 3-seitiger Abdruck des Deckelleders) · 1 Bl. (1/2 Größe = obere Hälfte; die untere Hälfte [= ehem. Vorsatzbl.] verloren, aus demselben Bd. anscheinend auch Nr. 1), beschnitten (geringer Textverlust bes. der äußeren Sp.) · 13,5 x 20,5 · 14 Zeilen.

[Recto:] Gn 3,13–16 und 3,22 – 4,2: ... *muli*]*erem* ... *dominabitur, unus* ... *eius Ab*[*el*... /; [Verso:] 4,8–13 und 4,17–23: *Dixitque* ... *dominum, Enoch. Porro* ... *sermonem m*[*eum* ... /

3. Fragment:

Einbandspiegel (Recto = Klebeseite) · 1 Bl., an den Rändern beschnitten (Textverlust nur in der äußeren Sp., 28. Z. angeschnitten) · 27,5 x 19,5–20.

Gn 33,14 – 35,6: *suum* ... – ... *cum eo.*

4. Fragment:

Einbandspiegel (Verso = Klebeseite) · 1 Bl., beschnitten (Textverlust nur der äußeren Sp., 28. Z. fast weggeschnitten) · 27,5 x 19,5.

Gn 36,29 – 37,32: *dux Lotan* ... – ... *filii tui* [... /

5. Fragment:

Vorsatzbl. · 1 Bl., beschnitten (Textverlust nur in der äußeren Sp. und unten) · etwa 27,5 x 20,5 · 27 Zeilen.

Ex 21,18 – 22,18: *proximum ... – ... uiuere* [... /

6. Fragment:

Einbandspiegel (Verso = Klebeseite) · 1 Bl., beschnitten (Textverlust nur der äußeren Sp., unterste Z. angeschnitten) · 27,5 x 20 · 27 Zeilen.

Ex 29,44 – 31,6: *Sanctificabo ... – ... tr*[ibu ... /

[Einschub:] Ms. fragm. K 16: Z 1/1 (Depositum des Landesarchiv NRW / Rheinl.)

Nachsatzbl. · 1 Bl., beschnitten (geringer Textverlust der äußeren Sp.), urspr. mit Nr. 11 ein Doppelbl. · 30 x 21,5–22 · aus einem liber catenatus als Trägerband (s.o.) · Besitzstempel auf dem unteren Rand der Verso-Seite (ellipsenförmig): *Hauptstaats- / archiv / Düsseldorf*, 20. Jh.

Capitula *lxv* bis *lxxxviiii* (s. BS Rom, I.3, S. 309–312: Series Lambda, Forma a); die cap. 82–84 gegenüber der Edition vertauscht: 83, 84, 82. Die beiden unteren Drittel der Spalte 1rb leer zugunsten des neuen Texteinsatzes mit 1va: [Verso:] Lv 1,1 – 2,2: ... *suauissimum*; Zusatz oberhalb der Überschrift (Sp. a), 9. Jh.: [(unter Rasur:) Vaiecra] *ebraice grece*, vgl. Stegmüller RB 11632 u.ö.

7. Fragment:

Vorderer Spiegel u. Vorsatzbl. aus Bibl. Theol. I. A. 17 (Ink.), Bd. 2; diesem Bd. zugehörend auch Fragm. Nr. 8 · 1 Doppelbl. (1r = Klebeseite), beschnitten (Textverlust nur der äußeren Sp.) · 30–31 x 21.

Lv 2,2 – 4,18 und 11,10 – 13,4: *domino ...– ... tabernaculi* und *et uiuent*[!] ... – ... *diebus*.

8. Fragment:

Nachsatzbl. und hinterer Spiegel aus Bibl. Theol. I. A. 17 (Ink.), Bd. 2; diesem Bd. zugehörend auch Nr. 7 · 1 Doppelbl. (2v = Klebeseite), beschnitten (Textverlust der äußeren Sp.) · 30,5–31 x 21 · aus einem liber catenatus.

Lv 4,18 – 6,10 und 9,7 – 11,10: *testimonii ... – ... altare und pro te ... – ... mouentur.*

9. Fragment:

Einbandspiegel (Recto = Klebeseite) · 1 Bl., beschnitten (geringer Textverlust der äußeren Sp.), urspr. mit Nr. 10 ein Doppelbl. · etwa 30 x 21.

Lv 6,11 – 7,33: *spoliabitur ... – ... sanguinem.*

10. Fragment:

Vorsatzbl. · 1 Bl., beschnitten (geringer Textverlust der äußeren Sp.), urspr. mit Nr. 9 ein Doppelbl. · 30–30,5 x 21–22.

Lv 7,33 – 9,7: *et adipem ... – ... depraecare.*

11. Fragment:

Einbandspiegel (Verso = Klebeseite) · 1 Bl., beschnitten (gelegentlich geringer Textverlust der äußeren Sp.), urspr. mit Ms. fragm. K 16: Z 1/1 (Depositum des Landesarchiv / Rheinl.) ein Doppelbl. · etwa 30 x 21,5 · aus einem liber catenatus.

Lv 13,5–51: *et considerabit ... – ... depraehenderit.*

12. Fragment:

Einbandspiegel (Verso = Klebeseite) · 1 Bl., beschnitten (Textverlust der inneren Sp., 28. Z. angeschnitten), urspr. mit Nr. 15 ein Doppelbl. · 27–28 x 20.

Nm 24,7 – 26,7: aq]*ua distilla* [!] *eius ... – ... familiae de s*[tirpe ... /

13. Fragment:

Vorderer Spiegel und Vorsatzbl. aus Bibl. Theol. I. A. 17 (Ink.), Bd. 3; diesem Bd. auch Nr. 14 zugehörend · 1 Doppelbl. (1ʳ = Klebeseite), beschnitten (Textverlust der äußeren Sp.) · 31 x 21,5–22.

Nm 26,61 – 28,17 und 31,24 – 32,22: *cum obtulissent ... – ... sollempnitas. VII.* und *uestra die ... – ... subiciatur.*

14. Fragment:

Nachsatzbl. und hinterer Spiegel aus Bibl. Theol. I. A. 17 (Ink.), Bd. 3; diesem Bd. auch Nr. 13 zugehörend · 1 Doppelbl. (2ᵛ = Klebeseite), beschnitten (Textverlust der äußeren Sp.) · 30,5–31 x 21,5–22 · aus einem liber catenatus.

Nm 28,17 – 31,24: *diebus ... – ... uestimenta.*

15. Fragment:

Einbandspiegel (Verso = Klebeseite) · 1 Bl., beschnitten (Textverlust der inneren Sp., die 28. Z. fast weggeschnitten), urspr. mit Nr. 12 ein Doppelbl. · etwa 27,5 x 19,5.

Nm 33,43 – 35,12[13]: / ...] *castra metati sunt* ... – ... *causa illius* [... /

16. Fragment:

Vorderer Spiegel und Vorsatzbl. aus Bibl. Theol. I. A. 17 (Ink.), Bd. 1; diesem Bd. auch Nr. 17 und 18 zugehörend · 1 Doppelbl. (1r = Klebeseite), beschnitten (Textverlust der äußeren Sp.) · 30,5–31 x 21,5.

Nm 35,13 – 36,13 und Dt 4,9–45: *subsidia* ... – ... *Iericho* [EXPLIC]*IT LIBER NUMERI FELICITER* und ...obli]*uiscaris* ... – ... *locutus*; nach Nm die Capitula *I·* bis *X·* (Mitte) zu Dt: *INCIPIUNT CAPITULA* ... – ... *deserto* (s. BS Rom, I.3, S. 302–304: Series Lambda, Forma a).

17. Fragment:

Nachsatzbl. aus Bibl. Theol. I. A. 17 (Ink.), Bd. 1; bildete ursprüngl. mit Nr. 18 (hinterer Spiegel) ein Doppelbl.; diesem Bd. zugehörend auch Nr. 16 · 1 Bl., beschnitten (Textverlust der äußeren Sp., die oberste Z. weggeschnitten) · etwa 30,5 x 22 · 27 Zeilen · aus einem liber catenatus.

Dt 1,1–8: (1vb) ...] *HAEC SUNT* ... – ... *semini*, zuvor (1$^{ra–va}$) Capitula *X* (Ende) bis [XXXIII]: / ... re]*gibus* ... – ... *illos*. [Ex]*pliciunt capitula* (s. BS Rom, I.3, S. 304–307: Series Lambda, Forma a), dann als Argumentum (4 Z.): *Hunc incipit deuternomium*[!] *librum ... dedit.*

18. Fragment:

Hinterer Spiegel aus Bibl. Theol. I. A. 17 (Ink.), Bd. 1; bildete ursprünglich mit Nr. 17 (Nachsatzbl.) ein Doppelbl.; diesem Bd. auch Nr. 16 zugehörend · 1 Bl. (Verso = Klebeseite), beschnitten (geringer Textverlust der äußeren Sp., die oberste Z. weggeschnitten) · 31 x 21,5 · 27 Zeilen · aus einem liber catenatus.

Dt 3,3 – 4,9: / ... po]*pulum eius* ... – ... *ne obli*[viscaris ...

19. Fragment:

Vorsatzbl. · 1 Bl., beschnitten (Textverlust der äußeren Sp.), urspr. mit Nr. 24 ein Doppelbl. · 29,5–30,5 x 21,5.

Dt 4,45 – 6,5: *ad filios ... – ... corde tuo*; [Recto:] auf dem unteren Rand kopfstehende Notiz (ca. 16. Jh.): *Nicolaus de Lyra vixit anno 1275 ...*, vgl. seine Postilla zu Mt 25,5.

20. Fragment:

Vorsatzbl. · 1 Bl., beschnitten (Textverlust der äußeren Sp.), urspr. mit Nr. 23 ein Doppelbl. · etwa 30 x 21,5.

Dt 6,5 – 7,20: *et ex tota anima ... – ... fugerint.*

21. Fragment:

Einbandspiegel (Recto = Klebeseite) · 1 Bl., beschnitten (Textverlust der äußeren Sp., 28. Z. fast weggeschnitten), urspr. mit Nr. 22 ein Doppelbl. · 27,5 x 20.

Dt 9,8 – 10,14[15]: *... pro]uocasti ... – ... sunt [... /*

22. Fragment:

Vorsatzbl. · 1 Bl., beschnitten (Textverlust der äußeren Sp., die 28. Z. fast weggeschnitten), urspr. mit Nr. 21 ein Doppelbl. · 27,5 x 20,5.

Dt 10,15 – 12,1: *dominus ... – ... atque iudi*[cia ... /

23. Fragment:

Einbandspiegel (Verso = Klebeseite) · 1 Bl., beschnitten (geringer Textverlust der äußeren Sp.), urspr. mit Nr. 20 ein Doppelbl. · 30–30,5 x 21,5 · aus einem liber catenatus.

Dt 13,6 – 15,6: *aut*[!] *filia siue ... – ... mutuum domina*[beris ...

24. Fragment:

Einbandspiegel (Verso = Klebeseite) · 1 Bl., beschnitten (geringer Textverlust der äußeren Sp., die oberste Z. teilweise leicht angeschnitten), urspr. mit Nr. 19 ein Doppelbl. · 30 x 22.

Dt 15,6 – 16,22: *... domina]beris ... – ... quae.*

25. Fragment:

Vorderer Spiegel (war der 1. Lage umgehängt, daher Reste noch im Bd. verblieben) aus M. Th. u. Sch. 49 (Ink.): Bernardus Clara[e]vallensis und Gilbertus de Hoilandia, Sermones super Cantica canticorum. Straßburg 1497 (GW 3937); diesem Bd. auch Nr. 26 zugehörend · 1 Bl. (Recto = Klebeseite), beschnitten (z. T. Textverlust der inneren Sp.) · 30,5–31 x 21–23.

Ios 17,6 – 18,19: / ... filior]*um Manasse* ... – ... *Iordanis a*[d ... /

26. Fragment:

Hinterer Spiegel (war der letzten Lage umgehängt, daher Reste noch im Bd. verblieben), aus M. Th. u. Sch. 49 (Ink.); diesem Bd. auch Nr. 25 zugehörend, s. dort · 1 Bl. (Verso = Klebeseite), beschnitten (Textverlust der inneren Sp.) · 30,5 x 21–22.

Idc 2,4 – 3,21: / ... an]*gelus domini* ... – ... *eius* [... /

Verzeichnisse und Register

Abkürzungen

Enthalten sind vor allem abgekürzte Fachbegriffe und ihre Auflösung, weniger die allgemein üblichen Abkürzungen;

Abkürzungen zur Bezeichnung der biblischen Bücher in deutscher (zu Teil I) bzw. in lateinischer Sprache (zu Teil II) siehe

Ökumenisches Verzeichnis der biblischen Eigennamen nach den Loccumer Richtlinien. Berlin, Altenburg 1983. (Nachdr. der 2. Aufl. von 1981) bzw.

Biblia sacra iuxta Vulgatam versionem. Rec. R.Weber. 2 Bde. 3. verb. Aufl. Stuttgart 1983;

Abkürzungen von Bibliotheksbezeichnungen siehe auch *Jahrbuch der Deutschen Bibliotheken*, zuletzt Bd. 65. Wiesbaden 2013/14.

Abb.	Abbildung(en)
add.	*additio* Hinzufügung, Ergänzung; *addit, addunt*
ahd.	althochdeutsch
Anm.	Anmerkung(en)
app., App.	*apparatus* Apparat (in einer kritischen Edition o.ä.); auch *appendix* Anhang, Beilage
Art.	*articulus* Artikel, Abteilung, Abschnitt
AT	Altes Testament
atl.	alttestamentlich
Ausst.kat.	Ausstellungskatalog
b.	*beatus, beata*
Bd., Bde.	Band, Bände
Bibl.	Bibliothek
bibl.	biblisch
Bl., Bll.	Blatt, Blätter
BMV	*Beatae Mariae Virginis*
Br.	Brief; auch: Breite (in cm)
BS	Biblia sacra (Vulgata)
BV	Bücherverzeichnis
c., cap.	*capitulum* Kapitel
cod.	*codex* Band, Handschrift
Corp.	*corpus* Corpus/Korpus (mehrbändiges Werk, u.ä.)

dt.	deutsch
DFG	Deutsche Forschungsgemeinschaft (Bonn)
Diss.	Dissertation
Dr.	Druck
ebd.	ebenda (Zitation: am angegebenen Ort)
EBDB	Einbanddatenbank, s. Lit.verz.
Ed., ed.	*editio* Edition; *edidit, ediderunt*
ep., epp.	*epistula, epistulae* Brief, Briefe ; auch *episcopus* (Bischof)
Expl.	*Explicit* (am Ende eines Schriftstücks), Schlußformel (Gegenstück zu Textbeginn, dem *Incipit*)
f.	*folium* Blatt, Folio; auch: folgende S., Bll. oder Zeilen (1-3)
ff.	*folia* Blätter, Folien; auch: folgende S., Bll., Zeilen (1-10)
fr.	*frater* Klosterbruder, Mönch
fragm., Fragm., Fgm.	*fragmentum* Fragment
Gesch.	Geschichte
got.	gotisch
griech.	griechisch
H.	Höhe (in cm)
HD	hinterer Deckel, Rückdeckel
Hd., Hde.	Hand (eines Kopisten), Hände (mehrerer Schreiber)
hebr.	hebräisch
Hg., Hrsg., hrsg.	Herausgeber; herausgegeben
hist.	historisch
hl.	heilig
hom.	*homilia,* Homilie (Predigttyp)
Hs., Hss.	Handschrift, Handschriften
HSA	(Hauptstaatsarchiv [Düsseldorf]) siehe: Landesarchiv NRW / Rheinl.
hsl.	handschriftlich
Inc.	*Incipit* Textbeginn (vertritt im Mittelalter den Titel)
Ink.	Inkunabel(n)
Inv.	Inventar

Jg.	Jahrgang
Jh., Jhh.	Jahrhundert, Jahrhunderte
Kap., cap.	Kapitel (*capitulum*)
Kat.	Katalog(e)
L.	Länge (in cm)
l., lib.	*liber* Buch
Landesarchiv	Landesarchiv Nordrhein-Westfalen, Abteilung Rheinland
NRW/Rheinl.	[Sitz Duisburg]
lat.	lateinisch
LB	Landesbibliothek
lect.	*lectio* Lesung, Lektüre, Leseabschnitt
lib.	*liber* Buch
lin.	*linea* Zeile
Lit.(verz.)	Literatur(verzeichnis)
LHSB	Landes- und Hochschulbibliothek
L(u)StB	Landes- und Stadtbibliothek
MA	Mittelalter
marg.	marginal, *in margine* (auf dem Rand einer Buchseite)
Matr.	Matrikel
mhd.	mittelhochdeutsch
Ms., Mss.	Manuskript(*um*), Manuskripte(*-ta*)
Nachdr.	Nachdruck, Reprint
ndt.	niederdeutsch
N.F.	Neue Folge
Nr., Nrn.	Nummer(n)
N.S., n.s.	Neue Serie (*nova series*)
NT	Neues Testament
ntl.	neutestamentlich
NWHSA	(Nordrhein-Westfäl. Hauptstaaatsarchiv[Düsseldorf]) siehe: Landesarchiv NRW / Rheinl. [Duisburg]
om.	*omissio* Unterlassung, Lücke; *omittit, omittunt*
op. omn.	*opera omnia* (Gesamtausgabe)
OSB	Benediktinerorden

(P)	*Possessor*, (Vor-)Besitzer (Bezeichnung im Register)
pag.	*pagina* Seite
Pap.	Papier
Perg.	Pergament
Pfr.	Pfarrer
(Pr [I]), Prov. I	Provenienz I (Entstehungsort, Schriftheimat einer Hs.; Bezeichnung im Register)
(Pr [II]), Prov. II	Vorbesitzer (Bezeichnung im Register)
praef.	*praefatio* Vorwort
prol., Prol.	*prologus* Prolog(e)
Prov.	Provenienz (Entstehung, Herkunft; Vorbesitz)
Ps.-	Pseudo-
q., qu.	*quaestio* Frage (s. Aufbau der scholast. Summa)
r	*recto* (Vorderseite eines Blattes)
Repr.	Reprint
röm.	römisch
(S)	*Scriptor*, Schreiber (Verwendung im Register)
S.	Seite(n)
s.	siehe
s., ss.	*sanctus, sancta; sancti*
SB	Staatsbibliothek
sc.	*scilicet* nämlich
Schr.	Schrift(en)
serm.	*sermo* Predigt (Predigttyp)
sh.	siehe
Sign.	Signatur
Sp.	Spalte(n)
St.	Sankt
StA	Stadtarchiv
St(u)UB	Stadt- und Universitätsbibliothek
Suppl.	*supplementum* Ergänzungsband
T., t.	*tomus* Band
Taf.	Tafel(n)
tit.	*titulus* Titel (Buch, Einzelwerk; Kolumnen-)
tract.	*tractatus* Abhandlung

UB	Universitätsbibliothek; auch: Urkundenbuch
ULB	Universitäts- und Landesbibliothek
Urk.	Urkunde
UStB	Universitäts- und Stadtbibliothek
v	*verso* (Rückseite eines Blattes)
v., vers.	*versus, versiculus* Vers(e)
Var.	Variante (z.B. im kritischen App. einer Edition)
VD	Vorderdeckel, vorderer Deckel
Verf., verf.	Verfasser; verfasst
Verz.	Verzeichnis
vol.	*volumen* Band
Wz., Wzz.	das, die Wasserzeichen
Z.	Zeile(n)
Zs.	Zeitschrift

Literatur (abgekürzt zitiert)

AASS Acta sanctorum. Hrsg. v. Johannes Bollandus. Bd. 1 ff. Antwerpen 1643 ff. (Paris 1845 ff.)

AGB Archiv für Geschichte des Buchwesens. Bd. 1 ff. Frankfurt/Main, später München u.a. 1958 ff.

AH Analecta hymnica medii aevi. Hrsg. von G. M. Dreves u.a. Bd. 1–55. Leipzig 1886–1922. (Nachdr. Frankfurt/M. 1961). Reg. 1–3. München 1978.

Altenberg, Inv. 1803 Protocollum inventarisationis vom 15ten April 1803 et sequentes über das Mobilar-Vermögen der Abtey Altenberg. Altenberg bzw. Düsseldorf, 15.4.1803. (Landesarchiv NRW / Rheinl., Jülich-Berg II, Nr. 6147 II. Bl 175–241 [194–217], darin den Bibliotheksbestand betreffend Bl. 190–212 [209–231] Nr. 593– 1765).

Altenberg, Verz. 1819 Verzeichniß der aus der Abtei Altenberg zur Düsseldorfer Bibliothek gelangten Handschriften … Düsseldorf, 16.2.1819. Aufstellung von Th. J. Lacomblet. (ULB Düsseldorf: Unterlagen LuStB I, 1c [früher: Alte Akten, Fasc. 23], jetzt Univ.archiv 1 / 8,2).

Berger, Histoire Vulg. Samuel Berger, Histoire de la Vulgate pendant les premièrs sciècles du moyen âge. Paris 1893. (Nachdr. Hildesheim 1976).

BHL Bibliotheca hagiographica latina antiquae et mediae aetatis. 2 Bde. Brüssel 1898–1901. Mit Suppl. Brüssel 1911 und Novum Suppl. 1986. (Subsidia hagiographica 6, 12, 70).

Bibl.kataloge Stift Ddf. Bibliothekskataloge des 14.–17. Jh. aus dem Stift St. Lambertus zu Düsseldorf, handschriftlich:

A: Schatzverz. von 1397 (Landesamt NRW / Rheinl., Düsseldorf Stift, Rep. u. Hs. 4, 1-10 / Kopie 15. Jh.),

B: Schatzverz. von 1437 (ebd., Bl. 135–141 u. 143– 146),

C: Inventarium … 1679, Abschrift aus: Elucidatio … 1678 Aug. 6, durch K. Salbach, Düsseldorf 1909 (Heinrich-Heine-Institut Ddf. HH 156, Bl. 88–96),

	D: Übergabeverz. von 1803, samt Notizen v. H. Reuter (ULB Düsseldorf: Akten 1 / 8.2).
Bischoff, Hss. 9. Jh.	Bernhard Bischoff, Katalog der festländischen Handschriften des neunten Jahrhunderts (mit Ausnahme der wisigotischen). Teil 1: Aachen–Lambach. Wiesbaden 1998.
Bischoff, M.alt. Stud.	Bernhard Bischoff, Mittelalterliche Studien. Bd. 1–3. Stuttgart 1966–1981.
Bodarwé, Sanctimoniales	Katrinette Bodarwé, Sanctimoniales litteratae. Schriftlichkeit und Bildung in den ottonischen Frauenkommunitäten Gandersheim, Essen und Quedlinburg. Münster 2004. (Quellen u. Studien. Veröffentlichungen des Instituts für kirchengeschichtliche Forschung des Bistums Essen, 10).
Briquet	Charles-Moise Briquet, Les Filigranes. 4 Bde. 2. Auflage Leipzig 1923. (ND Amsterdam 1968).
Bruylants, Oraisons	Placide Bruylants, Les Oraisons du Missel romain. 1. 2. Mit Suppl. Löwen 1952. (Etudes liturgiques, 1).
de Bruyne, Sommaires	Donatien de Bruyne, Sommaires, divisions et rubriques de la Bible Latine. Namur 1914.
BS Rom	Biblia sacra iuxta latinam Vulgatam versionem. Bd. 1 ff. Rom 1926 ff.
BS Stgt.	Biblia sacra iuxta Vulgatam versionem. 2 Bde. Rec. R. Weber. Stuttgart. 3. Aufl. 1985 und 5. Aufl. 2007. (Stuttgarter Handausgabe.)
CAO	Corpus antiphonalium officii. Ed. R.-J. Hesbert. Vol. 1–4. Rom 1963–1970. (Rerum ecclesiasticarum documenta. Ser. maior. Fontes, 7–10).
CCCM	Corpus Christianorum. Continuatio mediaevalis. Bd. 1 ff. Turnhout 1987 ff. (bzw. 1971 ff.).
CCSL	Corpus Christianorum. Series latina. Bd. 1 ff. Turnhout 1953 ff.
CLA	Codices Latini antiquiores. Ed. E. A. Lowe. P. 1–11. Suppl. Oxford 1934–1971. – Addenda (II) s. Mediaeval Studies 54 (1992), S. 287-307.

Colophons	Colophons de manuscrits occidentaux des origines au XVIe siècle. Ed.: Bénédictins du Bouveret. T. 1–6. Freiburg/Schweiz 1965–1982. (Spicilegii Friburgensis subsidia, 2–7).
Corp. gloss. lat.	Corpus glossarium latinorum. A Gustavo Loewe incohatum ... comp., rec., ed. Georgius Goetz. Vol.1–7. Leipzig 1888–1923. (ND Amsterdam 1965).
CPG	Clavis patrum graecorum. Hrsg. v. M. Geerard u.a. Bd. 1–6. Turnhout 1974–1998.
CPL	Clavis patrum latinorum. Hrsg. v. Eligius Dekkers. Ed. 2. Steenbrugge 1961 (s.a. Ed. 3., ebd. 1995). (Sacris erudiri, 3).
CPPM	Clavis patristica pseudoepigraphorum medii aevi. Hrsg. v. J. Machielsen. Bde. 1a–1b, 2a–2b. Turnhout 1990–1994.
CSEL	Corpus scriptorum ecclesiasticorum latinorum. Vol. 1 ff. Wien 1866 ff.
DSAM	Dictionnaire de spiritualité ascétique et mystique. Bd. 1–17. Paris 1937–1995.
EBDB	Einbanddatenbank d. Württembergischen Landesbibliothek Stuttgart, der Herzog August Bibliothek Wolfenbüttel, der Bayerischen Staatsbibliothek München und der Staatsbibliothek zu Berlin – Preußischer Kulturbesitz (http://db.histeinband.de)
Franz, Benediktionen	Die kirchlichen Benediktionen im Mittelalter. 2 Bde. Freiburg 1909.
Galley, Illustr. Hss.	Eberhard Galley, Illustrierte Handschriften und Frühdrucke aus dem Besitz der Landes- und Stadtbibliothek Düsseldorf. Düsseldorf 1951. Mit Katalog.
Glorieux, Pour revaloriser Migne	Palémon Glorieux, Pour revaloriser Migne. Tables rectificatives. Lille 1952.
Glorieux, Répertoire	Palémon Glorieux, Répertoire des maîtres en théologie de Paris au XIIIe siècle. 1. 2. Paris 1933–1934. (Etudes de philosophie médiévale: 17, 18).
GW	Gesamtkatalog der Wiegendrucke. Bd. 1 ff. Leipzig 1925 ff.

Hain	Ludwig Hain, Repertorium bibliographicum. 1–2. Stuttgart 1826–1838. (ND Milano 1966 u.ö.)
Handbuch Hss.bestände	Handbuch der Handschriftenbestände in der Bundesrepublik Deutschland. Hrsg. vom Deutschen Bibliotheksinstitut.Teil 1 (West). Bearb. von T. Brandis u. Ingo Nöther. Berlin 1992.
Handschriftencensus Rheinland	Handschriftencensus Rheinland. Erfassung mittelalterlicher Handschriften im rheinischen Landesteil von Nordrhein-Westfalen mit einem Inventar. Hrsg. von G. Gattermann. Bearb. von H. Finger u.a. 3 Bde. Wiesbaden 1993. (Schriften der Universitäts- und Landesbibliothek Düsseldorf, 18).
Hennecke-Schn., Apokryphen	Edgar Hennecke, Neutestamentliche Apokryphen in deutscher Übersetzung. 3., völlig neu bearb. Aufl. Hrsg. von Wilhelm Schneemelcher. Bd. 1. 2. Tübingen 1959–1964.
Hüpsch, Designatio	Hüpsch, Designatio manuscriptorum praecipuorum Werdinensis Bibliothecae. In: Adolf Schmidt, Handschriften der Reichsabtei Werden. In: Zs. für Bibliothekswesen u. Bibliographie. Jg. 22. Leipzig 1905, S. 241–264.
Inkunabelkat. Düsseldf.	Universitäts- und Landesbibliothek Düsseldorf. Inkunabelkatalog. Hrsg. von G. Gattermann. Bearb. von H. Finger u.a. Wiesbaden 1994. (Schriften der Universitäts- und Landesbibliothek Düsseldorf, 20.)
Jammers, Bibl.stempel	Antonius Jammers, Bibliotheksstempel: Besitzvermerke von Bibliotheken in der BRD. Wiesbaden 1998.
Kahsnitz	Rainer Kahsnitz, Die Essener Äbtissin Svanhild und ihr Evangeliar in Manchester. In: Beiträge zur Geschichte von Stadt und Stift Essen. H. 85. Essen 1970, S. 13–80.
Karpp, Bibliothek Werden	Gerhard Karpp, Die Bibliothek der Benediktinerabtei Werden im Mittelalter. In: Das Jahrtausend der Mönche. Kloster-Welt Werden 799–1803. Ausst.kat. Ruhrlandmuseum Essen Hrsg. v. J. Gerchow. Köln 1999, S. 241–247.
Karpp, Bücherslg. Essen	Gerhard Karpp, Die Anfänge einer Büchersammlung im Frauenstift Essen. Ein Blick auf die importierten

Handschriften des neunten Jahrhunderts. In: Herr-
schaft, Bildung und Gebet. Gründung und Anfänge
des Frauenstifts Essen. Hrsg. von G. Berghaus u.a.
Essen 2000, S. 119–133 u. 167 (mit 9 Abb.).

Karpp, Bücherverz. Gerhard Karpp, Ein Bücherverzeichnis von 1834 zum
1834 Werden Bibliotheksbestand der ehemaligen Benediktinerabtei
 Werden a.d. Ruhr. In: Codices Manuscripti. Heft 84.
 Sept. 2012, S. 29–36.

Karpp, Geheimschrift Gerhard Karpp, Ex parte fratris Jordani. Zur Metho-
 dik einer spätmittelalterlichen Geheimschrift. In:
 Scrinium Berolinense. Tilo Brandis zum 65. Geb. 2
 Bde. Berlin 2000. Bd. 1, S. 398–415 (mit 10 Abb.).

Karpp, Handschriften u. Gerhard Karpp, Mittelalterliche Handschriften und
Inkunabeln Inkunabeln in der Universitätsbibliothek Düsseldorf.
 In: Universitätsbibliothek. Beiträge zur feierlichen
 Übergabe des Neubaus am 26. Nov. 1979. Düsseldorf
 1980, S. 71–84. (Düsseldorfer Uni-Mosaik. Schrif-
 tenreihe der Universität Düsseldorf. H. 2.) Leicht ge-
 kürzt in: Codices Manuscripti. Jg. 7. Wien 1981, S.
 4–13.

Karpp, Hss. Stift Essen Gerhard Karpp, Bemerkungen zu den mittelalterli-
 chen Handschriften des adeligen Damenstifts in Es-
 sen (9.–19. Jahrhundert). In: Scriptorium. Bd. 45,2.
 Brüssel 1991, S. 163–204.

Karpp-Jacottet, Einbän- Sylvie Karpp-Jacottet, Die spätmittelalterlichen Ein-
de Marienfrede bände aus dem niederrheinischen Kreuzherrenkon-
 vent Marienfrede. In: Gutenberg-Jahrbuch 2003, S.
 284–295.

Kat. Darmstadt Die Handschriften der Hessischen Landes- und
 Hochschulbibliothek Darmstadt. Wiesbaden. Bd. 4.
 Bearb. von Kurt H. Staub, Bibelhandschriften; Her-
 mann Knaus, Ältere theologische Texte. Wiesbaden
 1979.

Kat. Düsseldorf Die mittelalterlichen Handschriften der Signaturen-
 gruppe B in der Universitäts- und Landesbibliothek
 Düsseldorf. Teil 1: Ms. B 1 bis B 100. Beschrieben
 von E. Overgaauw, J. Ott und G. Karpp. Wiesbaden
 2005. (Universitäts- und Landesbibliothek Düssel-
 dorf. Kataloge der Handschriftenabteilung, 1).

Kat. Frankfurt	Kataloge der Stadt- und Universitätsbibliothek Frankfurt am Main. Frankfurt. Bd. 4. Die Handschriften der Stadt- und Universitätsbibliothek Frankfurt am Main. III. Karin Bredehorn u. Gerhard Powitz, Die mittelalterlichen Handschriften der Gruppe Manuscripta Latina. 1979.
Kat. Fulda	Die Handschriften der Hessischen Landesbibliothek Fulda. Wiesbaden. Bd. 1. Regina Hausmann, Die theologischen Handschriften der Hessischen Landesbibliothek Fulda bis zum Jahr 1600. Wiesbaden 1992.
Kat. Paris Bibl. Nat.	Bibliothèque Nationale. Catalogue général des manuscrits latins. T. 1. Paris 1939.
Kat. Wolfenbüttel	Kataloge der Herzog-August-Bibliothek Wolfenbüttel. N. R. Frankfurt. Bd. 10. Hans Butzmann, Die Weissenburger Handschriften. 1964.
Kat. Würzburg	Die Handschriften der Universitätsbibliothek Würzburg. Wiesbaden. Bd. 1. Hans Thurn, Die Handschriften der Zisterzienserabtei Ebrach. 1970.
Keussen, Matrikel	Die Matrikel der Universität Köln. Bearb. von Hermann Keussen. Bd. 1–3. Bonn 1892–1931. (Publikationen der Gesellschaft für rheinische Geschichtskunde, 8).
Klauser, Capitulare	Theodor Klauser, Das römische Capitulare Evangeliorum. T. 1. Münster 1935. (Liturgiegeschichtliche Quellen und Forschungen, 28).
Kostbarkeiten UBD	Gerhard Karpp und Heinz Finger, Kostbarkeiten aus der Universitätsbibliothek Düsseldorf: Mittelalterliche Handschriften u. Alte Drucke. Hrsg. von Günter Gattermann. (Ausst.kat.) Wiesbaden 1989. (Schriften der Universitätsbibliothek Düsseldorf, 5).
Lacomblet, hsl. Kat.	Theodor J. Lacomblet, Katalog der Handschriften der Königlichen Landesbibliothek zu Düsseldorf. Düsseldorf 1850 [handschriftlich].
Lambert, Bibl. Hieron.	Bernhard Lambert, Bibliotheca Hieronymiana manuscripta. T. 1–4. Steenbrugge 1969–1972. (Studia patristica, 4).
Lamprecht, Initial-Ornamentik	Karl Lamprecht, Initial-Ornamentik des 8.–13. Jahrhunderts. Leipzig 1882.

LexMA	Lexikon des Mittelalters. Bd. 1–9. München/Zürich 1980–1998.
Lipsius, Acta apost.	Acta apostolorum apocrypha. Post ... apocr. denuo ed. Ricardus A. Lipsius et Maximilianus Bonnet. P. 1–2,2. Leipzig 1891–1903.
LThK	Lexikon für Theologie und Kirche. 2. Aufl. Bd. 1–10. Freiburg 1957–1964 (s.a. 3. Aufl. Bd. 1–11. 1993–2001).
McKitterick, Werden	Rosamond McKitterick, Werden im Spiegel seiner Handschriften (8./9. Jahrhundert). In: Geschichtsvorstellungen. Bilder, Texte und Begriffe aus dem Mittelalter. Festschrift für Hans-Werner Goetz zum 65. Geburtstag. Hrsg. von St. Patzold u.a. Köln 2012, S. 326–353. S. 343ff Anhang: Handschriften des 8. und 9. Jahrhunderts, die mit Werden in Verbindung gebracht werden.
Mombritius, Sanctuarium	Boninus Mombritius, Sanctuarium seu vitae sanctorum. Nova ed. 1. 2. Paris 1910.
Mon. chart. pap.	Monumenta chartae papyraceae historiam illustrantia. Ed. E. J. Labarre. 1–14. Amsterdam 1950–78.
Mosler, Altenberg (GS)	Hans Mosler, Die Cisterzienserabtei Altenberg. Berlin 1965. (Das Erzbistum Köln. 1). (Germania sacra. N. F. 2).
Mosler, Urk.buch Altenberg	Urkundenbuch der Abtei Altenberg. Bearb. von Hans Mosler. Bd. 1.2. Bonn 1912–55. (Urkundenbücher der Geistlichen Stiftungen des Niederrheins, 3).
Oediger, Bestände HSA	Friedrich W. Ödinger, Das Hauptstaatsarchiv Düsseldorf und seine Bestände. Siegburg. Bd. 4: Stifts- und Klosterbibliotheken. 1964. Bd. 5: Archive des nichtstaatlichen Bereichs. Handschriften. 1972.
Opladen, Groß St. Martin	Peter Opladen, Groß St. Martin . Düsseldorf 1954. (Studien zur Kölner Kirchengeschichte, 2).
Ornamenta Ecclesiae	Ornamenta Ecclesiae. (Ausst.kat.) Hrsg. von Anton Legner. Köln. Bd. 2. Kunst und Künstler der Romanik in Köln. 1985.

Pfannenschmid, Königl. Landes-Bibliothek	Heino Pfannenschmid, Die Königliche Landes-Bibliothek zu Düsseldorf seit ihrer Stiftung bis zur Gegenwart. In: Archiv für die Geschichte des Niederrheins. N.F. Bd. 2. Köln 1870, S. 373–431.
Picc. / Piccard	Die Wasserzeichenkartei Piccard im Hauptstaatsarchiv Stuttgart. Findb. 1 ff. Stuttgart 1961 ff.
PL, PLS	Patrologiae cursus completus ... Accurante Jacques P. Migne. Series latina. T. 1–221. Paris 1841 ff. (2. Aufl. 1866 ff). - Supplementum. Accurante Adalbert Hamman. Vol. 1–5. Paris 1958–1974.
Plotzek, Rhein. Buchmalerei	Joachim M. Plotzek, Zur rheinischen Buchmalerei im 12. Jahrhundert. In: Rhein und Maas. Kunst und Kultur 800–1400. (Ausst.kat.) Bd. 2. Köln 1973, S. 305–332.
Plotzek - W., Buchmalerei Zist.	Gisela Plotzek-Wederhake, Buchmalerei in Zisterzienserklöstern. In: Die Zisterzienser. Ordensleben zwischen Ideal und Wirklichkeit. (Ausst.kat.) Bonn 1980, S. 357–378.
Potthast, Regesta	Regesta Pontificum Romanorum inde ab a. post Christum natum MCXCVIII ad a. MCCCIV. Ed. August Potthast. Vol. 1.2. Berlin 1874–1875.
Proctor	Robert Proctor, An Index of the early printed books in the British Museum. P. 1–2, Suppl. 1–4. London 1898–1938.
Richtlinien DFG	Deutsche Forschungsgemeinschaft Unterausschuß für Handschriftenkatalogisierung. Richtlinien Handschriftenkatalogisierung. 5. erw. Auflage. Bonn-Bad Godesberg 1992.
Schaller-Könsgen	Initia carminum latinorum saeculo undecimo antiquiorum. Bearb. von Dieter Schaller u. Ewald Könsgen unter Mitw. von John Tagliabue. Göttingen 1977.
Schmidt, Bucheinbände Darmstadt	Adolf Schmidt, Bucheinbände aus dem 14.–19. Jahrhundert in der Landesbibliothek zu Darmstadt. Leipzig 1921.
Schneyer, RS	Johannes B. Schneyer, Repertorium der lateinischen Sermones des Mittelalters. 1.–11. Münster 1969–1990.

Schneyer, RS II	Repertorium der lat. Sermones des Mittelalters für die Zeit von 1350–1500. Hrsg. v. L. Hödl u.a. CD-ROM. Münster 2001.
Schunke, Kölner Rollen- u. Platteneinband	Ilse Schunke, Der Kölner Rollen- und Platteneinband im 16. Jahrhundert. In: Beiträge zum Rollen- und Platteneinband im 16. Jahrhundert. K. Haebler zum 80. Geb. Hrsg. von J. Schunke. Leipzig 1937, S. 311–408. (Sammlung bibliothekswissenschaftlicher Arbeiten, 46).
Schunke, Schwenke-Slg.	Ilse Schunke, Die Schwenke-Sammlung gotischer Stempel- und Einbanddurchreibungen, nach Motiven geordnet und nach Werkstätten bestimmt und beschrieben. Bd. 1: Einzelstempel. Berlin 1979. Bd. 2: Werkstätten. Berlin 1996. (Beiträge zur Inkunabelkunde. 3. Folge, 7 u. 10).
Scriverius, Geschichte NWHSA	Dieter Scriverius, Geschichte des Nordrhein-Westfälischen Hauptstaatsarchives. Düsseldorf 1983. (Veröffentlichungen der Staatlichen Archive des Landes Nordrhein-Westfalen. Reihe C, Bd. 14).
St. Lambertus Düsseldf.	Die Stifts- und Pfarrkirche St. Lambertus zu Düsseldorf. Ratingen 1956. Mit Beitr. von Günter Aders u.a. (Rheinisches Bilderbuch, 8).
Stegmüller RB	Friedrich Stegmüller, Repertorium biblicum medii aevi. T. 1–11. Madrid 1940 (vielmehr 1950)–1980.
Steinmeyer-Sievers	Die althochdeutschen Glossen. Gesammelt u. bearb. von Elias Steinmeyer u. Eduard Sievers. Bd. 1–5. Berlin 1879–1922.
Stüwer, Werden (GS)	Wilhelm Stüwer, Die Reichsabtei Werden an der Ruhr. Berlin 1980. (Das Erzbistum Köln. 3). (Germania sacra. N. F. 12).
Tiefenbach	Heinrich Tiefenbach, Xanten-Essen-Köln. Untersuchungen zur Nordgrenze des Althochdeutschen an niederrheinischen Personennamen des neunten bis elften Jahrhunderts. Göttingen 1984. (Studien zum Althochdeutschen, 3).
Urkundenb. Stift Düsseldf.	Urkundenbuch des Stifts St. Lambertus / St. Marien in Düsseldorf. Hrsg.: Düsseldorfer Geschichtsverein. Bearb. Wolf-Rüdiger Schleidgen. Bd. 1. Urkunden 1288-1500. Düsseldorf 1988. (Urkundenbücher der

geistlichen Stiftungen des Niederrheins, 4). (Publikationen der Gesellschaft für Rheinische Geschichtskunde, 66).

VD 16	Verzeichnis der im deutschen Sprachbereich erschienenen Drucke des XVI. Jahrhunderts, VD 16. 1. Abt., Bd. 1 ff. Stuttgart 1983 ff.
Vergessene Zeiten	Vergessene Zeiten. Mittelalter im Ruhrgebiet. Hrsg. v. F. Seibt u.a. Katalog zur Ausstellung im Ruhrlandmuseum Essen. Bd. 1. Essen 1990.
Vetus Latina	Vetus Latina. Nach Petrus Sabatier neu gesammelt u. hrsg. von der Erzabtei Beuron. 1 ff. Freiburg 1949 ff.
Wahrmund, Quellen	Ludwig Wahrmund, Quellen zur Geschichte des römisch-kanonischen Prozesses im Mittelalter. Bd. 1,1–5,1 [mehr nicht ersch.]. Aalen 1962 (Neudr. der Ausg. 1905–1931).
Walther, Initia	Hans Walther, Initia carminum ac versuum medii aevi posterioris latinorum. Göttingen 1959. (Carmina medii aevi posterioris Latina, 1.)
Walther, Proverbia	Hans Walther, Proverbia sententiaeque latinitatis medii aevi. Bd.1–9. Göttingen 1963–1986. Bd. 7 ff. Aus dem Nachlaß von H. Walther hrsg. von Paul G. Schmidt. Göttingen 1982 ff. (Carmina medii aevi posterioris Latina, 2.)
Warnecke, Bücherzeichen	Friedrich Warnecke, Die deutschen Bücherzeichen (Ex-Libris) von ihrem Ursprunge bis zur Gegenwart. Berlin 1890.
Wilmart, Codices Regin.	Codices Reginenses Latini. Rec. Andreas Wilmart. T. 1. 2. Roma 1937–1945.
Wordsworth-White (W.-W.)	Novum testamentum domini nostri Jesu Christi latine secundum editionem Sancti Hieronymi ... rec. Johannes Wordsworth. In operis societatem adsumto Henrico J. White [u. a.] P. 1–3. Oxford 1889–1954.
Zechiel-Eckes, Kat. Fragm.	Klaus Zechiel-Eckes, Katalog der frühmittelalterlichen Fragmente der Universitäts- und Landesbibliothek Düsseldorf. Vom beginnenden achten bis zum ausgehenden neunten Jahrhundert. Mit Beiträgen von Max Plassmann u. Ulrich Schlüter. Wiesbaden 2003.

Bibelprologe, Verse

Bibelprologe

(nach Stegmüller, Repertorium biblicum)

26:	A 3, 58vb
284:	A 4, 1ra; A 5, 1ra; A 17, 1ra
285:	A 5, 5rb; A 17, 5rb; A 19, Fragm. 1
307:	A 4, 2vb
311:	A 4, 99va; A 5, 132ra; A 17, 135ra
322:	A 3, 97vb
323:	A 1, 1r; A 5, 168ra; A 17, 170ra
323,	1 (Suppl. 1): A 5, 262ra
328:	A 1, 87r; A 3, 1ra; A 5, 244va; A 17, 253ra
330:	A 2, 139ra; A 3, 117rb; A 5, 284ra; A 17, 291ra
332:	A 2, 121va; A 5, 308ra; A 7, 90vb; A 8, 1ra
335:	A 2, 126rb; A 5, 313vb; A 7, 97va
341:	A 2, 132vb; A 3, 110ra; A 5, 321va; A 7, 106va
342:	A 7, 106vb
343:	A 2, 133ra (4. Z.); A 3, 110ra; A 5, 321vb
344:	A 2, 108vb; A 3, 82vb; A 5, 329rb; A 7, 72va; A 8, 8ra
349:	A 2, 109rb
350:	A 7, 73va
357:	A 5, 330ra; A 8, 8vb
455:	A 3, 31va; A 7, 1va
456:	A 3, 31rb
457:	A 2, 64ra; A 3, 31ra; A 5, 345ra; A 7, 1ra; A 8, 25ra
462:	A 3, 165vb; A 5, 359rb; A 8, 39rb
468:	A 3, 50v; A 5, 366vb; A 8, 47ra
480:	A 2, 237rb
482:	A 2, 237ra; A 5, 404vb; A 6, 72r; A 9, 4r
487:	A 2, 1ra; A 6, 119r
492:	A 2, 178vb; A 6, 2r
494:	A 2, 203rb; A 6, 48v
500:	A 2, 214va
506:	A 2, 214vb
510:	A 2, 218rb
512:	A 2, 219vb
516:	A 2, 222vb; A 6, 191r

517: A 2, 222va (letzte Z.)
519: A 2, 222va
522: A 2, 223va
524: A 2, 223rb
525: A 2, 224va; A 6, 194r
526: A 2, 224va
527: A 2, 226vb
528: A 2, 226va
529: A 2, 227vb
530: A 2, 227vb
532: A 2, 229ra
534: A 2, 229ra
535: A 2, 230va
538: A 2, 230rb
539: A 2, 231rb
540: A 2, 231vb
543: A 2, 235va
544: A 2, 235vb
551: A 3, 131vb; A 7, 115rb
581: A 10, 3vb
589: A 11, 1rb
590: A 10, 8va; A 11, 1ra
595: A 10, 1ra
596: A 10, 2va
601: A 10, 4rb
607: A 10, 34vb
620: A 10, 51vb; A 12, 1r
624: A 10, 81va; A 12, 111r; A 13, 4r
628: A 12, 110v, 111r; A 13, 4r
640: A 2, 47va
654: A 14, 5v; A 14, 120r (Federzeichnung: Beischrift)
670: A 14, 3r
674: A 14, 6r
675: A 14, 9r
684: A 14, 28v
700: A 14, 46r
707: A 14, 58v
715: A 14, 66r
728: A 14, 74v
736: A 14, 88r

752: A 14, 80v; A 14, 85r
765: A 14, 92r
772: A 14, 97r
780: A 14, 100v
783: A 14, 103r
793: A 14, 104r
806: A 2, 40ra
809: A 2, 40ra; A 8, 125vb; A 14, 121r
810: A 2, 40ra
816: A 2, 41vb; A 14, 145v
818: A 2, 43rb; A 14, 145v
822: A 2, 44va
823: A 2, 46rb
824: A 2, 46va
825: A 2, 47ra
835: A 2, 32rb
2046: A 14, 120r (Federzeichnung: Beischrift)

Verse

(einige weitere s. Personen-, Orts- und Sachregister: Versus)

1. Analecta Hymnica
 50, Nr. 31: A 17, IVv (Fragm.)

2. Walther, Initia carminum
 210: A 11, 27r
 954: A 13, 16r
 10303: A 9, 98v
 10911: A 11, 39v
 11685: A 13, 46r
 19805: A 1, 134r
 20720: A 16, 271r

3. Walther, Proverbia
 222a: A 11, 27r
 14699: A 11, 39v
 20097: A 14, 2r
 32412: A 1, 134r
 34381h: A 11, 27r

4. Schaller-Könsgen, Initia
 7486: A 14, 120r
 11637: A 14, 145v

Colophons des manuscrits:
 21835: A 12, 186r
 23716: A 1, 134r

Initien

Absconditur deus carne se tegendo .. A 15, 3ra
Absconditur deus quattuor modis ... A 15, 309ra
Abstinet eger, egens, cupidus (V) ... A 11, 27r
Accidit igitur post haec, ut Nero .. A 2, 269rb
Ad evidentiam huius libri ut Haimo in LeviticumA 12, 110v
Ad Micheam morastiten.. A 2, 260ra
Ad quem Christe liber (V)...A 15, 308vb
Ad Simon Magus qui diversis illusionibusA 2, 265vb
Aerugo. vermis... s. A 2, 259vb
Anatole. dysis. artos. mesembrion. Adam (V) A 13, 16r
Anatole grece oriens... A 13, 16r
Animadvertite parabola ... (Prv 1,6)..A 2, 64va
Anno septimo Artaxerxis (I Esr 7,7). prima die...............................A 2, 264va
Anno vicesimo Artaxerxis Neemias pincerna (cf. II Esr 1,11)..............A 2, 264va
Antichristus (I Io 2,18). anti graece ...A 2, 261rb
Anxietatem spiritus mei et contritionem cordis mei A 16, 6r
Apocalypsis autem ex graeco in latinum revelatio interpretatur A 2, 261ra
Apostolus ad sanctam feminam scribitA 2, 46rb
Augur est qui inspicit auras ... A 6, 98r

Benedicetur vel iurabit in Deo amen (Is 65,16). Septuaginta: iurabunt A 2, 261ra

Christe. Magos. Joha. pane. ...A 10, 129vb
Commaticus. Comma particula sententiaeA 2, 259vb
Conticuisses (Abd 5). tacuisses. Saltem coniunctio expletiva............... A 2, 260ra
Cromatio et Heliodoro episcopis... A 5, 308ra
Cunctae res difficiles ... (Ecl 1,8)..A 2, 75rb

De adventu require de a ... A 15, 311ra
De hoc Iacobo Paulus apostolus dixit ... A 2, 40ra
De obligatione eius cui scriptus et correctus est liber A 16, 271r
De sanctissimo corpore perpetue virginis Marie A 10, 130ra
Deus aemulator (Na 1,2). Vox prophetaeA 2, 260ra
Dictus autem Ecclesiasticus eo quod ...A 2, 262vb
Discrimine. discretione vel periculumA 2, 261rb
Disertus. eloquens. Vaticinari. prophetareA 2, 260rb
Dixit de hoc Jacobo Paulus apostoluss. A 2, 40ra

Ego Marcellus discipulus ..A 2, 269va
Ego murus ... (Ct 8,10). Exponi potest hoc de ecclesiaA 10, 103va
Eodem die dixit Nero Caesar ad b. PaulumA 2, 268va
Erat autem inter Iudaeos ...A 2, 266rb

Eruca frondium vermis in olere ..A 2, 259vb

Et dato praecepto ut apostoli comprehenderentur A 2, 268ra

Et factum est in tricesimo anno ... (Ez 1,1). Tricesimus annusA 2, 258vb

Et factum est postquam in captivitatem ductus est IsrahelA 2, 29vb

Et nomina aedituorum (So 1,4). Idolorum sacerdotes A 2, 260 ra

Exercituum (Za 1,3). In hebraeo positum est Sabaoth A 2, 260ra

Exponi potest hoc de ecclesia ..A 10, 103va

Exsors (Sap 2,8) id est extra sortem ...A 2, 262vb

Factum est autem eodem tempore, ut Paulus A 2, 266ra (s.a. 266$^{rb.vb}$, 268va, 269rb)

Fili mi Absalom ... (II Sm 19,4)..A 2, 265/266 (Falz)

Fota. nutrita. Augurium, casulae parvae ... A 2, 260rb

Gubernacula (Prv 1,5). gubernationem. Enigmata A 2, 262ra

Gymnasium (I Mcc 1,15). generalis locus exercitiorum.......................A 2, 264va

Hae sunt opiniones minus probabiles .. A 8, 67a

Haec sunt indulgentiae benefactoribus hospitalis domus Sancti Spiritus
 in Roma .. A 15, 2r

Hieronymus proponens prooemium huic libro A 12, 111ra

Iam dudum Saulus.. A 14, 120r

Igitur post resurrectionem et ascensionem .. A 2, 265ra

In ipsis autem diebus Petrus...A 2, 266va

In itineribus suis marcescet (Iac 1,11). Id est in actibus suis A 2, 261rb

In manu Malachiae (Mal 1,2). Septuaginta: in manu angeli eius A 2, 260rb

In praeceps (Mi 1,4) in praecipitium ... A 2, 260ra

Inclitus. graecum nomen est..A 2, 264rb

Invia (Os 2,3). sine via. Sepiam ...A 2, 259vb

Iudas (Iud 1) apostolus. ipse est et Tadeus A 2, 261rb

Licet plurima de apostolicis signis ...A 2, 269va

Lucubratiuncula. unius noctis vigilantia .. A 2, 264rb

Lustrans (Ecl 1,6). circumiens. illuminans A 2, 262rb

Mens mala, mors intus (V)...A 11, 39v

Murenula. genus piscium ... A 2, 263rb

Nec deus est nec homo (V) .. A 13, 46r

Non consurget duplex tribulatio (Na 1,9). alias editio A 2, 260ra

Nuntius domini (Agg 1,13). De nuntiis domini tale est A 2, 260ra

O homo, magni regis servus...A 2, 268va

Oblatus est quia voluit (Is 53,7). Dominus Jesus salvator noster bis
 oblatus fuit ..A 16, 4v

Onus quod vidit ... (Hab 1,1). Pro onere Symmachus............................ A 2, 260ra

Paliurus (Mi 7,4) herba asperrima .. A 2, 260ra
Pericopen. halantia. respirantia ..A 2, 259va
Personam describens ostendit quod fide rectaA 2, 121va
Pervenerunt autem Romam Lucas a GalatiaA 2, 266ra (s.a. 266rb, 268va)
Praesto est (II Pt 1,9). praesens est ... A 2, 261rb
Priusquam te formarem... (Ier 1,5). Vocavit eaA 2, 258va
Proselytis (Tb 1,7). advenis circumcisis ... A 2, 264ra

Quadam denique die cum Paulus ... A 2, 266rb
Quaestio est, utrum homo possit scire ...A 13, 90v
Qui Magus dudum visis.................................... A 2, 265ra (s.a. 266va, 268ra, 269va)
Quia in circumcisionem [!] erat ordinatus apostolus A 2, 40ra (41. Z.)

Reverende Domine afficitur [?] mandato vestro A 12, 165v (marg.)
Rufum [!] in libro ...A 5, 321vb

Sciendum est quod haec epistula... A 14, 66r
Scitis quia iudicium Dei .. A 14, 8r
Scriptus est liber iste Cronice ... A 4, 126va
Senior (II Io 1). seniorem seipsum dicit Iohannes A 2, 261rb
Si ius iurandum licitum (V) ... A 11, 22r
Sic est finitus evangelista Iohannes (V).................................... A 12, 186r
Scire cupis lector ... A 16, 1r
Statim apparuerunt viri sancti ..A 2, 268va

Terra Hus vel Chus (cf. Iob 1,1) in finibus Idumaeae............................ A 2, 263rb
Terra Sennaar (Dn 1,2) locus est Babylonis A 2, 259va
Tharsis (Ion 1,3). mare vel pelagus ... A 2, 260ra
Theophilus (Act 1,1). Dei amator vel a Deo amatus A 2, 261rb
Trahe me ... (Ct 1,3) ... A 2, 79ra
Tunc Simon Magus ingressus est...A 2, 266vb

Ubera (Ct 1,1) dicta vel quia lacte uberta .. A 2, 262va
Universis presentia visuris et audituris A 12, 93v (marg.)

Valitudo. infirmitas. inter valitudinem et infirmitatem A 2, 262ra
Venerabili meo patri (Fragm.) ..A 8, 136v
Veni sponsa ... (Ct 4,8) .. A 2, 79ra
Vertex Carmeli (Am 1,2). verticem posuit .. A 2, 259vb
Vino. Pisce. Lepra ...A 10, 4va

Personen, Orte, Sachen

(P) *Possessor* (Vorbesitzer)

(Pr I) Provenienz I (Schriftheimat, Entstehungsort)
(Pr II) Provenienz II (einer od. mehrere Vorbesitzer)
(S) *Scriptor* (Schreiber, Kopist)

A.D.A.M. (marg., kommentiert) A 13, 16r
Ps.-Abdias
— Historia certaminis apostolici s. A 2, 269va
Ablässe A 15, 2r
Actus et passiones Petri et Pauli A 2, 265ra
Aegidius de Fuscarariis
— Ordo iudiciarius A 9 (Fragm.)
Aegidius Parisiensis: Redaktion der Aurora des Petrus Riga A 16
Alanus ab Insulis
— Summa de arte praedicatoria (Ausz.) A 16, 1r
Altenberg, Zisterzienserabtei (Pr) A 3; A 4; A 10
— Abt s. Hoerdt, Johannes
— Exlibris s. A 4
— Memoriale A 4 (HD, Fragm.)
— Necrologium A 4 (HD, Fragm.)
— Prior s. Straßenbach, Adolf
Ps.-Amphilochius
— Vita s. Basilii Magni A 10, 133ra
Antiphonale s. Liturgische Texte
Arator
— Versus A 14, 145v
Arnoldus ten Haue (Hove, de Wachtendonck) A 19
Augustinus
— Ep. 265 (Ausz.) A 13, 20r (marg.)
— Glossae A 13, 10v (marg.) u.ö.
— In Iohannis evangelium (Fragm.) A 1 (VD, HD)
Ps.-Augustinus
— Praefatio in Io s. A 12, 110v
— Sermo A 10, 130ra
Auktionen
— Münster (1822) A 17

Beda
— In Regum librum 30 quaestiones A 1, 4r–62r (Glossen)
Bela Caselmann A 15, 1v
Benedictiones
— casei et butyri A 15, 318vb
— contra vermem A 10, 132vb
— salis A 13, 93v
— ovorum A 15, 318vb
— panis A 15, 318v
— super agnum in Pascha A 15, 318vb
Berg, Wilhelm I., Herzog von A 5
Bernardus Claraevallensis s. A 10, 103v
— Sermones (Ausz.) A 15, 7va
Biblia sacra
— Vetus Testamentum
— — Gn – Idc A 19
— — Gn – II Esr A 17
— — Gn – Sir (omisso Psalterio), III Esr A 5
— — Gn – IV Rg A 4
— — I Sm – II Par (cum glossis) A 1
— — I Par – Sir (omisso Psalterio), I–II Mcc A 3
— — I Esr – II Mcc (om. Psalterio) A 2, 1ra–32rb; 64ra–258va (s.a. NT)
— — Tb, Iob – Sir (omisso Psalterio) A 8 (s.a. NT)
— — Iob – Sir (omisso Psalterio), I–II Mcc A 7
— — Ps 46, 47, 117: A 8, 136r
— — Ps 76–89: A 2 (Fragm.; VD, HD)
— — Is A 9, 4r (teilw. Register: 98v)
— — Is – Mal A 6
— Novum Testamentum
— — Mt A 11
— — Mt – Io A 10
— — Lc, Io A 12
— — Io A 13, 4r
— — Act, Iac – Apc: A 2, 32rb–63vb (s.a. AT)
— — Rm – Iud A 8 (s.a. AT), A 14
— Fragmente A 2 (Ps)
— Kapitelverzeichnisse A 1, 2r u.ö.; A 2, 32rb u.ö.; A 3, 31vb u.ö.; A 4, 26r
 u.ö.; s. A 9, 98v; s. A 10, 4v; s. A 11 (marg. Textzitate); A 14; A 17,
 6ra u.ö.; A 19

— Prologe des Hieronymus (u.a.) s.o. Bibelprologe
— Bibelkommentare
— — Glossa ordinaria A 9, 4r; A 11; A 12; A 13; A 15
— — — In Pent. (Lv ?) s. A 12, 110v
— — — (Ausz.) A 2, 40ra, 121va; A 13 (marg.), f. 27r
— Concordantiae evangeliorum A 15
— Distinctiones evangeliorum alphabetice A 15
— Glossenbibeln (französ.) A 9; A 10; A 11(ital.); A 12; A 13
— Index librorum A 14, 2v (NT)
— Kapiteleinteilung (zugefügt) A 11
— Lesungen s. Buch- und Schriftwesen
— Merkworte u.ä. A 10, 4v (40 Wunder Jesu); A 10, 129vb (Inhalt Mt-Io)
— Register, Konkordanzen u.a.
— — zu Is 1–19: A 9, 98v
— — zu 40 Wundern Jesu A 10, 4v
— s.a. Versus
Bruno Rodeneve (P), Pfarrer zu Dingden A 11
Buchbinder s. I.V.B., Köln; Köln, Eidbuchmeister; Köln, Fraterherren; Marien-
 frede, Kreuzherrenkloster; Münster, Fraterhaus; Schultze, Düssel-
 dorf
Buchhändler, Antiquare, Auktionshäuser (u.ä.) s. Auktionen
Buchschmuck
— Autorenbild s. Ikonographie
— Federzeichnungen A 6, 216r; A 14, 119v, 120r; u.ö.
— Initialen
— — Figurierte Initialen A 2, 126va u.ö. (12. Jh.)
— — Flechtwerkinitialen A 6 (9. Jh.)
— — Fleuronnée-Initialen A 5; A 7; A 8; A 11, 1r u.ö.; A 15; A 16; A 17
— — Historisierte Initialen A 2, 48rb u.ö. (12. Jh); A 5, 6v; A 9, 5r
— — mit Flechtbandmotiven A 1 (11. Jh.)
— — mit Spiralrankenmotiven A 1 (11. Jh)
— — nicht ausgeführt A 12, 1v
— — Rankeninitialen A 1 (11. Jh.); A 2 (12. Jh.); A 3;
 A 4 (z.T. mit Drachen); A 9, 4r; A 10, 1va
— — Silhouetteninitialen A 3, 31r u.ö. (monochrom); A 10, 3vb u.ö., 8va
 u.ö.; A 16
— — Spaltleisteninitialen s. Rankeninitialen
— — Tierinitialen A 12, 111r, 112v; A 13, 4r, 6r
— — Zierinitialen, einfache A 3; A 4; A 10, 48rb u.ö.; A 11, 9r u.ö;
 A 14 (um 800); A 19, Fragm. 1 (um 800)

— Kanontafel A 10, 5r–7v
— Randornamentik A 9 (von Paragraphzeichen ausgehend)
— Schreiberbild s. Ikonographie
— Zeichnung A 16, 1r (scala)
— — Federzeichnung A 14, 119v, 120r (9. Jh.); A 19, Fragm. 1
— — Figuren, geometr. (blind) A 6, 76r, 151v
— — Stiftzeichnung A 1, 77r
— Zeilenfüllung, bemerkenswerte A 2, 1rb; A 6, 63r u.ö.; A 8, 24vb u.ö.;
 A 10, 34va, 103rb u.ö.; A 16
— Zierseite A 10, 1r
Buch- und Schriftwesen
— Beschreibstoff
— — Papier A 17
— — Pergament (Vellum, mit Äderung) A 6
— Besitzeintrag A 1; A 2; A 3; A 6; A 10, 103rb (u.ö.); A 11 (ehem. VD);
 A 13, 2r, 4r; A 16, 271v; A 17, IIr
— Blätter, verbunden A 13, 8–17
— Blattweiser (geflochtene Lederknoten) A 17
— Blindglossen A 6, 15r u.ö.
— s.a. Chronogramm
— Farbfraß A 10, 2, 5 f.
— Federproben A 1 (Innenspiegel); A 6, 1rv u.ö.; A 14, 2r u.ö.
— Interpunktion (teilw.) nachgetragen A 6
— Kapitalband, bemerkenswertes A 17 (Gewebe, zweifarbig geflochten)
— Korrekturvermerk A 8, 105r (marg.)
— Lagenverlust A 8, 104v/105r; A 9 (1. Lage)
— Lagenzählung (sich über 2 Codices erstreckend) A 3/ A 4
— Lagenzählung mit Verzierungen A 6, 9v–71v
— Lektionsvermerke A 3, 33r u.ö.; A 4, 55r u.ö.; A 5, 9rb; A 8 (Epistel-
 perikopen); A 10, 104r marg., 107vb; A 14, 67r
— Lektionszeichen A 4, 7v–20r; A 5, 358vb, 364rb, 389vb; A 6, 173v
— Lesehilfen (Akzente) A 3
— Lesezeichen A 1; A 8
— Nota-Monogramme A 2; A 3; A 8; A 9; A 12; A 13; A 15
— Paginierung in "chaldäischen" Zahlzeichen A 16
— Pecienvermerk A 9, 100rb (Fragm.)
— Punkturen
— — (beschädigend) A 1, 9 u.ö.; A 6, 100r;
— — (Schlitze) A 14; A 19

— Reklamanten, bemerkenswerte A 9 (aus Text und Kommentar); A 8 (gerahmt)
— Schenkungsvermerk A 8, 135vb; A 9, 98r
— Schreibergemeinschaft A 6, A 14, A 16
— Schreibername, versteckt A 12, 186r
— Schreibervermerk A 16, 271r
— Schreiberverse s. Versus
— Schreiberversehen A 6, 166v (Textfolge gestört und korrigiert)
— Schreibgerät A 14, 119v u. 120r (Zeichnung)
— Schriftgrade (verschiedene, von derselben Hand) A 1; A 2, 32rb u.ö.; A 3; A 4; A 9; A 11; A 12; A 13, 4r
— Seitentitel, bemerkenswerte A 3; A 4; A 5; A 9; A 10
— Stichometrie A 1, 25r u.ö.; A 3, 47vb u.ö.; A 4, 26rb u.ö.; A 7, 97va (15. Jh.); A 14 (passim)
— Tintenfraß (Gitterschrift) A 7, 2vb u.ö.
Burcardus (S) s. A 10

Chronogramm A 9, 98r
Claudius Taurinensis (?)
— Questiones 30 super libros Regum A 1, 53r (Glosse)
Clemens VI. papa A 8 (Urk.fragm.)
Coesfeld, Augustinerinnenkloster Marienbrink (P) A 17
Conradus Nusse, Pastor in Essen-Borbeck A 12, 93v

Damasus I. papa
— Versus A 14, 120r
Datierung der Handschriften
— Zeiträume
— — um 800 A 19
— — 9. Jh., Anfang A 6, A 14
— — 11. Jh., 3. Viertel A 1
— — 12. Jh., 3. Viertel A 2
— — 12. Jh., Ende A 3; A 4; A 10
— — 13. Jh., 1. Drittel A 13
— — 13. Jh., 1. Hälfte A 11
— — 13. Jh., Mitte A 12
— — 13. Jh., 2. Hälfte A 16
— — um 1240/50 A 9
— — um 1310 A 5
— — 14. Jh., Mitte A 15

— — 14. Jh., 2. Hälfte A 8

— — 15. Jh., Mitte A 7, A 17

— Zeiträume der Fragmente

— — 10. Jh. A 1 (Spiegel)

— — 11. Jh. A 2 (Spiegel)

— — 15. Jh. A 6 (VD, HD)

Deutsche Texte

— Glossen

— — ahd. Interlinearglosse A 6, 50r (10. Jh.)

— s. Iuramenta (Jülich)

Distinctiones dictionum evangeliorum sec. ordinem alpabeti A 15

Drucke

— Inkunabeln, nicht bestimmt A 11, HD (Fragm.)

— — Düsseldorf ULB

— — — Biblia latina (Bibl. Theol. I. A. 12, Ink.) A 13

— — — Biblia latina (Bibl. Theol. I. A. 17, Ink.) A 19

— — — Bernardus Claravallensis etc. (M. Th. u. Sch. 49, Ink.) A 19

— — — Guilelmus Durantis: Rationale divinorum officiorum
 (M.Th.u.Sch. 96, Ink.) A 8

— — — Johannes Balbus: Catholicon (E.u.Ak.W. 76, Ink.) A 8

— — — Petrus Berchorius: Reductorium morale
 (Syst.Theol.IV. 427, Ink.) A 7

— — Münster ULB Jordanus de Quedlinburg: Sermones (263) A 19

— nach 1500

— — Darmstadt ULB, Biblia 1528 (V 454) A 12

— — Düsseldorf ULB

— — — Adriano Castellesi: De sermone latino (N.Lat.160, 8°) A 2

— — — Caesar Baronius: Annales ecclesiastici (2° K.G. 26) A 10,
 104r

— — — Chrysost. Henriquez, Menologium Cist. (2° O.u.H.G. 217) A
 10, 104r

— — — Katholische Bibel (Bint. 47, 2°) A 4

— — — Psalterium...ad usum ord. Cist. (Pr.Th. II. 243, Ink.) A 4

— — — Thomas de Aquino, Summa theologie Ia IIae
 (M.Th.u.Sch. 207) A 12

— Druckmakulatur

— — Antiphonale Ord. Cist. (17. Jh) A 3; A 4 (VD); A 12 (HD)

Düsseldorf
— Stifte und Klöster
— — Kreuzherrenkloster (P) A 7
— — St. Lambertus (P) A 1; A 2; A 5; A 8; A 9
— — — Personen s. Steingens, Wilhelm; Theodericus Ham(m)er; Wei-
 er, Johann Bartold

Einband
— Beschläge A 1; A 2
— — ca. 12. Jh. A 1
— Bindetechnik
— — Heftung auf 10 Doppelbünde A 5
— Innenspiegel, Ränder mit heller Paste bestrichen A 1
— Kettenbände (Kette verloren) A 5; A 12; s. A 19
— Langriemenschließen A 1; A 2; A 5 (abgeschnitten)
— Makulatur s. Fragmente
Einbände, bemerkenswerte
— Vorgotische Einbände A 1; A 2
— Gotische Einzelstempelbände A 4; A 8
— — Sonstige A 13
— — Werkstätten s. Buchbinder
— Rollen- und Plattenstempel
— — Werkstätten s. Buchbinder
— Rollenstempelbände s.a. A 4 (HD, innen)
— Sonstige Einbände
— — A 9 (Innendeckel mit Schachbrettmuster)
— — Wildleder A 1; A 2
Einkünfte- und Ausgabenverzeichnis (Fragm.) A 15, 1r
Essen
— Damenstift / Kanonikerkolleg (P) A 6; A 14, A 15
— Damenstift
— — Bücherverzeichnis (10. Jh.) s. A 14
— — Namenliste A 14, 2r, 144v
Essen-Borbeck A 12, 93v, 186v
(Essen-) Werden s. Werden
Eusebius
— Eusebianische Sektionen A 10
Exlibris
— I. I. Zurmühlen, Münster A 17 (VD); s. A 4: Altenberg
Exorcismus salis A 13, 93v

Fragmente (Einbandmakulatur)
— s. Antiphonale
— s. Augustinus, In Iohannis evangelium
— s. Biblia, Gn – Idc
— s. Biblia, Ps
— s. Drucke
— s. Lamentatio
— s. Lectionarium officii
— s.a. Urkunden
— nicht bestimmt A 3, 165rv (theol. Traktat); A 9 (VD), liturg.
Franciscus Raeth, Kollegiatstift Jülich A 13, 93r
Frissemius, Michael, Pastor in Oberzier (P) A 13, 2r
Fulbert Carnotensis (?) A 10, 130ra

Gebet
— an Christus A 16, 6r
Gerardus de Ratingen, Köln St. Aposteln A 8 (Urk.fragm.)
Gerardus de Weyer (de Vivario), Köln St. Severin A 8 (Urk.fragm.)
Gerhardus Stuit, Kollegiatstift Jülich A 13, 93r
Glossa ordinaria s. Biblia
Glossarium in libros Veteris et Novi Testamenti A 2, 258va
Glossen
— dt. A 6, 50r (10. Jh)
— lat. A 1, 4r–70r; A 2, 115v u.ö.; A 4, 1r, 126v–176v; A 6, 98r u.ö.; A 7;
 A 9; A 11, 13r–54r (marg.); A 12; A 13; A 14; A 15, 240r u.ö.; A 16;
 (für griech. Wörter) A 2, 108vb f.
— mittelfränkisch (?) A 14, 4r u.ö.
Gregorius Magnus
— Glossae A 13, 62r (marg.) u.ö.
— Moralia in Iob A 1, 12v–70r (Glossen); s. A 2, 117rb marg. u.ö.; s. A 7,
 90rb u.ö.

Hagiographische Texte
— Anna (Mutter Mariens) A 11, 3v (marg.)
— Vitae partum s. A 10, 133ra
Haimo Altissiodorensis
— Commentarius in Pent. (Lv ?) A 12, 110v

Handschriften, zitierte
— Berlin
— — SBPK, Ms. theol. lat. fol. 481, 1v: A 6
— Darmstadt
— — Hess. LuHSB, Hs. 205, 47vb–54ra: A 10, 133ra
— Düsseldorf
— — Landesarchiv NRW / Rheinl. (vormals HSA bzw. NWHSA Düssel-
 dorf), Hs. B XI Nr 1: A 13, 91r; Fragm. [K16:] Z 1/1: s. A 19
— — — Altenberg, Rep. u. Hs. 6 [b]: A 4
— — — Kloster Marienfrede, Urk. 45–79: A 11
— — — Jülich-Berg II, Akte 374: A 13
— — — Stift Düsseldorf, Rep. u. Hs. 5: A 7; Rep. u. Hs. 9: A 8
— — — Stift Essen (Urk.) A 12
— — ULB,
 Ms. A 1: A 2
 Ms. A 2: A 1; A 3, 79ra; A 9
 Ms. A 3: A 4 (passim); A 10, 107vb
 Ms. A 4: A 3 (passim); 127r marg.: A 3, 33r marg. u.ö.; 127rb:
 A 10, 107vb
 Ms. A 5: A 2
 Ms. A 6: A 14
 Ms. A 8: A 9
 Ms. A 9: A 8; A 11; A 12
 Ms. A 10: A 3
 Ms. A 11: A 12
 Ms. A 12: A 3; A 11
 Ms. A 14, 3r: A 6
 Ms. B 1 – B 146 s. A 17
 Ms. B 3, 304r: A 14, 2r, 144v
 Ms. B 4: A 14; 2r: A 6
 Ms. B 17, 129vb: A 10
 Ms. B 30 b: A 17
 Ms. B 143: A 12
 Ms. B 147: A 17
 Ms. C 10a: A 2
 Ms. C 12: A 11
 Ms. C 58: A 2
 Ms. C 103: A 17
 Ms. D 26: A 3
 Ms. D 30: A 7

 Ms. D 34: A 4

 Ms. fragm. K 1: B 210 s. A 19

— Essen-Werden

— — Katholisches Pfarrarchiv, Akte 101, 103: A 12, A 19

— Frankfurt/M.

— — StuUB, Ms. lat. qu. 58, 144v: A 10, 4v

— Fulda

— — Hess. LB, Aa 2, 69v–105r: A 2, 258va–265ra

— Köln

— — Histor. Archiv der Stadt, Hs W 135: A 13

— Paris

— — BN, Ms. lat. 346, 17ra–31ra: A 2, 258va–265ra

— Rom

— — Biblioteca Apostolica Vaticana, Cod. Reg. lat. 9: A 14

— Wolfenbüttel

— — HAB, Ms. Weissenburg 48: A 2

— Würzburg

— — UB, M.p.th.q. 60, 24v–65v: A 2, 258va–265ra

Harleß, Woldemar A 4 (Fragm.)

Helmstedt, Benediktinerabtei (P) A 16

Hieronymus s. A 10, 104ra

— Ep. 53 A 4, 1ra; A 5, 1ra

— In Michaeam (Ausz.) A 2, 260ra

— In Naum (Ausz.) A 2, 260ra

— Liber interpretationis hebraicorum nominum A 6, 173v

— Prologi biblici s. Spezialregister: Bibelprologe

Ps.-Hieronymus

— In Lamentationes Ieremiae A 6, 173v

— Quaestiones hebraicae in libros Regum et Paralipomenon A 1, 35r

(Ps.-)Hildebertus A 13, 46r

Hoerdt, Johannes, Abt in Altenberg, Exlibris s. A 4

Hortus

— De septem hortis (?): theol. Traktat (Fragm.) A 3, 165rv

Hrabanus Maurus (?) A 10, 130ra

Hüpsch, Adolph Baron von s. A 12

— Designatio A 12; A 16

Hugo de S. Caro

— Postilla in Io s. A 12, 111ra (marg.)

— Postilla super Esaiam (Ausz.) A 9, 3rv und 4r–55v(90r)

Hymnus s. a. Spezialregister: Bibelprologe zu Versrepertorien I
— Inventor rutili A 17, IVv (Fragm.)

I.V.B. (u.ä.), Buchbinder in Köln A 12 (Rollenstempel)
Jacobus de Ratingen A 8 (Urk.fragm.)
Ikonographie
— Adler A 12, 111r; A 13, 4r
— Autorenbild A 2, 48rb u.ö.; A 14, (119v), 120r
— Fabeltier A 12, 112v; A 13, 6r
— Gesicht A 6, 1r
— Hund A 6, 177v
— Jesaja (christusähnlich) A 2, 237rb; (Martyrium) A 9, 5r
— Jesus Christus und Braut A 2, 79ra
— Jesus Christus s.a. A 2, 237rb (Jesaja)
— Jonas und Walfisch A 2, 223va
— Judas Macchabeus A 2, 151vb
— Löwe A 6, 216r
— Lukas A 2, 48rb
— Mann (mit Buch) A 19, Fragm. 1
— Obadja A 2, 222vb
— Paulus A 14, 120r
— Pelikan A 4, 142v
— Ritter (Judas Macchabeus) A 2, 151vb
— Salomo (König) A 2, 64va
— Salomo (Prediger) A 2, 75rb
— Schöpfung A 5, 6v
— Schreiberbild A 14, 119v; (120r) A 19, Fragm. 1
— Titus (Schreiber) A 14, 119v
Ps.-Ildefonsus Toletanus
— Sermo A 10, 116rb
Innocentius III. papa A 15, 2r
Johannes (S) A 12
Johannes Juliacensis, Kollegiatstift Jülich A 13, 93r
Johannes Rodeneve (P), OSC Marienfrede A 11
Johannes evangelista A 12, 111ra
Johannes Kall, Kollegiatstift Jülich A 13, 93r
Johannes Löwenberg, Kollegiatstift Jülich A 13, 93r
Isidorus Hispalensis
— Differentiarum lib. 1. (Ausz.) A 2, 262ra
— Etymologiae A 6, 98r (marg.); (Ausz.) A 2, 260ra; A 2, 262ra

Jülich, Herzog von (Lehnsherr) s. A 13, 2$^{\mathrm{v}}$
Jülich, Kollegiatstift (P) A 13
— Kanoniker s. Franciscus Raeth; Gerhardus Stuit; Johannes Juliacensis; Johannes Kall; Johannes Löwenberg; Laurentius Broich; Petrus Lövenich
— Kanonikerliste (um 1570) A 13, 93$^{\mathrm{r}}$
— Statuten (1574) s. A 13, 91$^{\mathrm{r}}$
Ps.-Julius Africanus
— Prologus in passiones Petri et Pauli A 2, 269$^{\mathrm{va}}$
Juramenta
— Stiftskirche Jülich A 13, 91$^{\mathrm{r}}$ (92$^{\mathrm{r}}$ deutsch)
— Stiftskirche Nideggen A 13, 2$^{\mathrm{v}}$

Köln
— Buchbinder
— — Eidbuchmeister s. A 8
— — I.V.B.(u.ä.) s. A 12
— Stifte und Klöster
— — Fraterherren, Hausbuchbinderei A 13
— — Groß St. Martin (P) A 1; A 2, 1$^{\mathrm{r}}$; A 5
— — St. Aposteln A 8 (Urk.fragm.)
— — St. Severin A 8 (Urk.fragm.)
— s.a. Provenienz I (Schriftheimat)

Lacomblet, Theodor Joseph A 3; A 5; A 6; A 14; A 15; A 17
Lamentatio (?) A 2, 265/266 (Falz, Fragm.)
Laurentius Broich, Kollegiatstift Jülich A 13, 93$^{\mathrm{r}}$
Lechenich A 8 (Urk.fragm.)
Lectionarium officii s. Liturgische Texte
Legipont, Oliver OSB A 1; A 2; A 5
Linus
— Martyrium Petri A 2, 268$^{\mathrm{ra}}$
Liturgische Texte
— s.a. Benedictiones
— s.a. Exorzismus
— Antiphon (zu Festtagen) A 8, 136$^{\mathrm{rv}}$
— Antiphonale A 17 (Fragm.)
— Fragmente A 9 (VD)
— Kollektar-Capitular (Fragm.) A 13, 1$^{\mathrm{rv}}$, 93$^{\mathrm{r}}$
— kurze Texte A 13, 93$^{\mathrm{v}}$ marg. (Sündenbekenntnis, Absolution)

— Lectionarium officii (Fragm.) A 6 (VD, HD); A 7 (Fragm.); s. A 10,
104r (marg.); (Fragm.) A 14 (VD, HD); A 15 (VD, HD)

Ps.-Marcellus
— Passio sanctorum apostolorum Petri et Pauli A 2, 266$^{ra.rb.vb}$, 268va, 269rb
Marienfrede, Kreuzherrenkloster A 4 (HD); (P) A·11
— Hausbuchbinderei A 4 (VD); A 11
Martyrium Petri ap. a Lino ep. conscriptum A 2, 268ra
Memoriale
— Altenberg A 4 (HD, Fragm.)
Mendelssohn, Moses A 15
Münster
— Fraterhaus "Zum Springborn" (P, Pr?) A 17
— — Hausbuchbinderei A 17
— St. Paulus (P, 9. Jh.) A 6

Necrologium
— Altenberg A 4 (HD)
Neumen s. Notation
(Ps.-)Nicolaus de Gorran
— Commentarium in Ecl s. A 8, 136v
— Commentarium in Sir s. A 8, 136v
Nicolaus de Lyra
— Postilla (zu Mt 25,5) A 19, Fragm. 19
Nideggen, Kollegiatstift (P) A 13
— Juramenta (15.Jh.) A 13, 2v
Nopelius, Johannes s. A 12
Notae de 4 libris sententiarum Petri Lombardi A 8, 67a
Notation
— Neumen, unliniert A 2, 265/266 (Falz, Fragm.)
— nicht ausgeführt A 17 (Fragm.)

Oberzier / Kr. Düren, Pfarrkirche A 13

Paris
— Buchatelier (?) s. Prov. I
— Sorbonne (?) A 16
Paschasius Radbertus
— Epistula beati Hieronymi ad Paulam et Eustochium A 10, 104ra, 116rb (?)
Passio sancti Pauli apostoli A 2, 266ra

Passio sanctorum Apostolorum Petri et Pauli A 2, 265ra
Paterius
— Liber testimoniorum veteris testamenti A 1, 12v–70r (Glossen)
Petrus Comestor
— Historia scholastica (Ausz.) A 4, 126va–176va (marg.); A 16
— Sermo 9: A 16, 4v
Petrus Damiani
— Sermones A 10, 118vb
Petrus Lövenich, Kollegiatstift Jülich A 13, 93r
Petrus Lombardus
— Sententiae s.a. Notae
Petrus Riga
— Aurora A 13, 16r (Ausz.); A 16
— Cantica canticorum secundum BMV A 16, 133v
Philipp III., der Kühne, König von Frankr. A 16
Philipp IV., der Schöne, König von Frankr. A 16
Provenienz I (Schriftheimat; Entstehungsort)
— Deutschland
— — Altenberg A 3; A 4; A 10
— — Köln A 5
— — Köln, Groß St. Martin A 1; A 2; (A 5?)
— — Münster (?) A 17
— — Niederrhein A 7
— — Nordwestdeutschland A 14
— — Werden A 19 (?)
— — Westdeutschland (?) A 15
— England (Süd-) A 19 (?)
— Frankreich A 11; (?) A 16
— — Laon (oder Umgebung) s. A 14
— — Nordfrankreich (Paris ?) A 9
— — Nordfrankreich A 13 (u.a.)
— — St. Amand (?) A 6
— — Südfrankreich (?) A 8
— Italien
— — Norditalien (?) A 8; A 12
— Niederlande A 7
Provenienz II (Vorbesitzer)
 s. Bruno Rodeneve; Coesfeld, Augustinerinnen; Düsseldorf, Kreuzher-
 renkloster; Düsseldorf, Stift St. Lambertus; Essen Damenstift / Kanoni-
 kerkolleg; Frissemius, Michael; Helmstedt, Benediktinerabtei; Johannes

Rodeneve; Jülich, Kollegiatstift; Köln, Groß St. Martin; Marienfrede, Kreuzherrenkloster; Münster, Fraterhaus; Münster, St. Paulus; Nideggen, Kollegiatstift; Theodericus Ham(m)er; Werden, Benediktinerabtei; Werden, Kath. Pfarrbibliothek; Zurmühlen, Joh. Ignatz

Reuter, Hermann s. A 12
Robert Holcot
— Commentarium in Sap s. A 8, 136v
Rom
— Hospital S. Spirito in Sassia A 15, 2r
Rütger von Scheven, Papiermacher A 6; A 15

Salomo (als Verf. bibl. Schriften) A 8, 136v
St. Amand s. Provenienz I (Schriftheimat)
Scala perfectionis A 16, 1r (marg.)
Schriftarten, besondere
— Minuskel
— — angelsächsische Minuskel (Spitzschrift) A 14, 4v u.ö.; A 19
— — frühkarolingische Minuskel A 14, 1v
— — karolingische Minuskel A 6 (St. Amand ?); A 6, 1rv (Alphabet); A 14 2r (Alphabet); A 19 (Korrekturen)
— — vorkarolingische Minuskel (az-) A 14, 67r (Laon)
— Rotunda A 8 (marg.)
— Textura formata sine pedibus A 9
— Universitätsschrift
— — Frankreich (Montpellier?) A 12, Fragm. 1
— — Italien (Bologna?) A 9, Fragm.
— Urkundenschrift (neben Buchschrift derselben Hand) A 3, 31vb u.ö.
Schultze, Carl, Buchbinder in Düsseldorf A 14
Seligenthal (bei Siegburg), Franziskanerkonvent A 5
Seneca
— Ad Lucilium (Ausz.) A 15, 10ra
Sermones
— nicht bestimmt A 10, 103v; s. A 3, 165rv (Traktat?)
— s.a. Ps.-Augustinus; Ps.-Ildefonsus Toletanus; Paschasius Radbertus; Petrus Damiani
Steingens, Wilhelm, Scholasticus Stift Düsseldorf A 8; A 9
Stephan Langton s. A 11
Straßenbach, Adolf, Prior in Altenberg s. A 10, 104r

Theodericus Ham(m)er (P), Scholasticus Stift Düsseldorf A 8, 135vb; A 9, 98r
Theologische Texte
— s.a. Notae, Tractatus
Thomas de Aquino
— Summa theologiae Ia IIae, qu. 112 (Ausz.) A 13, 90v
Tractatus
— De septem hortis (?) A 3, 165rv (Fragm.)

Urkunden(fragmente), lat.
— 1342 (Köln-)Lechenich A 8 (VD, HD)

Vergil
— Versus A 14, 2r, 145v
Versus s. Sonderregister (mit Indexnummern zu Walther u.a.)
— nicht bei Walther u.a.: A 10, 4va; A 12, 186r (2 Hexameter); A 14, 145r
 (Fragm.); A 15, 308vb
— s. Arator; Damasus; Vergil
Vreissem, Michael s. Frissemius
Vreisthemius, Michael s. Frissemius

Walram von Jülich, Erzbischof von Köln A 8 (Urk.fragm.)
Weier, Johann Bartold, Scholasticus Stift Düsseldorf A 2; A 8; (S) A 9, 4r
Werden, Benediktinerabtei (P) A 12; A 16; A 19
Werden, Kath. Pfarrbibliothek (P) A 12; A 19
Werden. St. Lucius s. A 19
Wesel A 15, 1r (Fragm.)
Wildenburg / Kr. Euskirchen (Burglehen) A 13, 2v

Zurmühlen, Joh. Ignatz, Münster (P) A 17